全球化时代的空间表演

PERFORMANCE OF SPACE IN THE ERA OF GLOBALIZATION

濮波 ◎ 著

图书在版编目(CIP)数据

全球化时代的空间表演 / 濮波著. —北京:北京大学出版社,2015.6

ISBN 978-7-301-25915-3

Ⅰ.①全… Ⅱ.①濮… Ⅲ.①表演艺术-研究 Ⅳ.①J812.2

中国版本图书馆CIP数据核字(2015)第129990号

书 名	全球化时代的空间表演
著作责任者	濮波 著
责任编辑	旷书文 王业龙
标准书号	ISBN 978-7-301-25915-3
出版发行	北京大学出版社
地 址	北京市海淀区成府路205号 100871
网 址	http://www.pup.cn 新浪微博:@北京大学出版社
电子信箱	zpup@pup.cn
电 话	邮购部 62752015 发行部 62750672 编辑部 021-62071997
印 刷 者	三河市北燕印装有限公司
经 销 者	新华书店
	730毫米×1020毫米 16开本 21.75印张 355千字
	2015年6月第1版 2015年6月第1次印刷
定 价	58.00元

未经许可,不得以任何方式复制或抄袭本书之部分或全部内容。
版权所有,侵权必究
举报电话:010-62752024 电子信箱:fd@pup.pku.edu.cn
图书如有印装质量问题,请与出版部联系,电话:010-62756370

前　言

　　二十世纪末,学界多少经历了引人注目的"空间转向",此一转向被认为是二十世纪后半叶知识和政治发展中举足轻重的事件之一。学者们开始关注人文生活中的空间性。本书的写作宗旨是为了对剧场空间和社会空间中的表演性趋势和表演现象进行考察,对空间表演这个概念中存在的诸多因素进行分析。

　　导论部分,我着重说明空间表演作为问题意识的立论依据和研究方法,指出空间表演是一个**隐喻结构**（metaphorical structure）,也是对空间剧场化、空间代码化的一种新的诠释。把空间表演作为一种切入口,是为了对准空间的剧场化、代码化、符码化现象中那些具有表演性的事件和状态,进行联系和分析,也意在聚焦我们时代最与我们内心关联的事物和精神图形。根据我的视野,空间表演有三层涵义:空间中的表演、空间的表演和空间表演性。

　　第一章主要聚焦"空间中的表演",即传统的观演空间。在这个空间中,演员、角色、身体和观众之间的张力为当代剧场的重点。雷曼的一个著名论断:"没有戏剧的剧场是存在的",彰显了在当下的剧场空间中,戏剧和表演的分离,以及事实上已经深入人心的"表演的张扬"和"戏剧文本的式微"之现实。特别在当代的后现代城市或者准后现代城市中,剧场演出的重心正从剧作家文本为中心转到以演员的表演为中心。在这个表演的空间里,与"身体"等词汇一样重要的是观众"认知"的革命。在这个演员表演中的场合,观众的戏剧性认知逐渐过渡到在场性和表演性认知。

　　第二章聚焦"空间的表演"而展开论述。空间的表演隐射了社会空间剧场化、代码化的事实和现代城市空间中不断出现的带有表演意味的空间。在字面上,"空间的表演"关注剧场或者剧场化空间生成的能量和由表演性舞台元素营造的空间张力。这是当今普遍的城市／社会空

间的存在模式。社会空间的剧场化是当代的一个趋势,它昭示着社会对剧场的模拟和"仿真"(让·波德里亚用的术语);在舞台的换喻和泛义上空间的表演之间,本质上是符号和现实的转换。其表演主体和对象之间的差异所在即舞台具象和社会抽象的差异,一个浓缩的时空之于宏阔的社会时空的差异。这也是社会剧场化的空间表演模式。对于这个空间表演的探究基于如下事实:在城市/社会空间里,对戏剧的摹仿一直存在,正当剧场被革新为剧场性的场所(与文本戏剧性有差异的场所),社会空间剧场化的趋势中,却包含了戏剧性元素:一次以讲述、表现故事和戏剧性情境为手段的现代雕塑,一个摹仿电影、戏剧剧情的迪斯尼乐园的剧情体验巡游,一次进入逼真的剧情和情境的这样的大型电视秀、直播(如《美国偶像》)等,都在说明一个简单的道理,剧场化空间正在泛化,从演播室到体育场,从都市广场到社会作秀场,它包含着戏剧性和剧场性、在场性的情境。而作为亘古就有的人类情感的先验图谱:摹仿和模拟,符号和象征性的原始激情,其与现实混合产生的能量可能仅仅凭着理性的剧场理论,并不能完全改观。因此,在全球化时代里,我们的审美图形可能变成:表现和再现依然牢固地交织在一起,戏剧性和在场性也时常混同,在社会剧场化的空间趋势中,可能幻觉之后又是幻觉,祛魅之后是返魅。上海"空间的表演"如一个窗口,演示了空间作为主体的表演,其本质是谢克纳所言的泛表演。在这个泛表演空间里,技术在表演、知识在表演、空间也在表演,街头雕塑和雕塑公园、群雕在表演。在修辞上,"再现/转喻/典型"和"表现/隐喻/象征/代码"的两个向度,在审美上瓜分了上海的空间版图,令人眼花缭乱。然而,在原初的功能上,却是任何时代都等同的"空间表演"。

第三、四章聚焦"空间表演性"的同构性维度和解构性维度,因为这种同构和解构是全球化时代的空间表现模式。如果我们参照语言学的理路,**"空间表演性"**之于社会现实与"隐喻之于语言"的逻辑相连,它的表现范畴,除了舞台表演,还有社会剧场化、空间同构、空间解构中的泛表演等多样性。空间表演性涉及不同空间、不同表演主体的介入、在场和再造之间产生和聚合的能量。这种空间图形符号的转换,则说明了人类在行动的本质上具有一种不同空间、关系上的"形构和逻辑"的摹仿和重复能力。通过剧场、雕塑空间、社会空间的奇观、跨文化空间、空间同构、空间解构等全球化时代的共同特点表演性的分析,我试图说明这种

空间表演的性质和全球化的同构关系和解构性、杂糅性。

第五章揭示空间表演或者空间表演性涉及的伦理问题。除了人类表演学年会中涉及的关于自我质疑的"人类表演学是帝国主义的吗?"式的问题,其他比较大的伦理问题包括:空间表演或者空间表演性,本身充满了一种基于技术理性导致的盲目性倾向。正如大机器时代导致的人的异化问题,今天技术表演性、跨文化、多国表演趋势依然导致人的异化问题,也导致善恶、家/国和个体之间的伦理困惑,继而引发我们对全球化的反思。

针对上述空间表演的复杂图景,在结尾处,我提出研究"空间表演"的目的所在:即要在全球化的时代替代景观社会、拟真现象、第三空间等对异化社会的描绘基础上,走向更宽泛的空间研究。在上海这样一个欣欣向荣的都市,前现代、现代、后现代三股力量的杂糅和表演,事实上在给这个空间里的人们更多的选择。有理由相信,当市民的主体精神意识迸发,继而有了现代性的强烈渴求,一个有规则的社会就会出现;进而,当市民的精神向度朝着更复杂的维度和更真实的境地出发探求,也就是说当自我的认同在危机、虚无、价值和尊重的多重考验中得到历练,这样浴火中重生的个体,才是未来的个体,是后现代的个体。这个城市应该由这样的人群组成。

本书的写作、调研、出版过程中,得到了多方指教和帮助。首先要感谢我在上海戏剧学院和华东师范大学攻读硕士、博士学位期间的导师荣广润教授和颜海平教授;感谢华东师范大学中文系的谭帆、朱国华、方克强、朱志荣、王峰等诸位教授;感谢上海戏剧学院的宫宝荣、厉震林、王云、刘明厚、李伟教授;感谢复旦大学的朱立元教授;感谢浙江大学的胡志毅教授;感谢肯塔基大学罗靓副教授;感谢美国亚洲戏剧年会的主席、加拿大大不列颠大学的刘思远先生和利兹大学表演与创意学院的原院长苏珊女士和东亚系的李如茹老师;感谢读博士期间的同学陈丽军、张智慧、杨子等在学业上提供过的帮助;特别要感谢上海市城雕办的郑佳矢老师,在我进行上海城市雕塑田野调查的过程中,给予了莫大的帮助。上海市城雕办前主任、上海美术家协会的原副会长朱国荣先生和上海雕塑艺术中心的郑培光先生也一并感谢。最后,也要感谢浙江传媒学院为此书提供出版资助。

目 录

导论
空间表演的形态和研究方法

空间表演何以成为问题	2
研究对象:空间表演的三种形态和伦理	7
理论资源和研究方法:空间理论、符号学、泛表演理论和"戏剧能"	13

第一章
空间中的表演——镜框式舞台和非镜框式舞台中的表演

剧场幻觉的丧失和舞台转换	33
镜框式舞台与主流、商业戏剧表演	40
后现代的摹仿:全景舞台表演空间	72
非镜框式舞台与实验、民间表演	83

第二章
空间的表演——雕塑空间的表演

空间的表演:社会剧场化	101
社会奇观:纪念性雕塑	107
城市雕塑的空间表演——泛表演和戏剧能的视野	121
空间的表演:走入艺术品内部	134

第三章
空间的表演性——全球化资本逻辑和空间表演的同构性

空间表演性的合法性 159
全球化空间表演逻辑链之一：奇观化 181
全球化空间表演逻辑链之二：跨文化和多国表演 194
全球化空间表演逻辑链之三：话语的共相 207

第四章
空间的表演性：迈向后现代——全球化资本逻辑和空间表演的解构性

观念的解构：在二元对立和三元辩证之间 231
全球化景观一种：实景舞台和多媒体表演 236
在祛魅和返魅中的后现代倾向 244
上海世博园雕塑的空间表演 253

第五章
空间表演的伦理研究——以上海的剧场空间、雕塑空间为案例

空间表演伦理的两个坐标 271
创造性破坏的伦理 274
家/国和公民主体意识建构的伦理矛盾 287
全球化景观伦理：壮观化、跨文化背后的伦理 296
"经典"话剧的伦理困惑 302

结语：空间表演的结构性和解构性力量 317
附录1 上海静安雕塑公园(2010)作品列表 322
附录2 上海世博园雕塑(2010)之"多国表演"(世博轴部分) 324
主题索引 327
参考文献 331

导 论

**空间表演的形态
和研究方法**

空间表演何以成为问题

当今社会空间、都市空间的审美演变与剧场的演变息息相关。在林林总总的空间演变中,剧场起到了关键的作用。它是一个物理空间、具象空间,也是一个携带符号、象征性符码和各种各样的文化无意识、社会无意识的抽象空间,承载着时代的精神图像和谱系。从词源学角度考察,汉语中"剧场"一词译自英文"theatre",其语源出自希腊语"theatron"一词,原意为"观看之场所"。时至今日,"theatre"已成为一个含义广泛的名词,包括戏剧、剧团、舞台、巡演及有关表演的各方面,几乎涵盖表演的全部。从传播学和符号学的角度,剧场既是表演发生的物理空间,又是人与社会的中介,也是社会行为实践的重要场域。剧场不光是一个沉重的身体场所,也是一个真实的聚会场所。剧场与其他物质艺术和传媒艺术不一样的地方正在于这里:在剧场里,不光发生着艺术行为本身(做戏),同时也发生着接受行为(看戏)。在剧场中,艺术创作和日常现实生活奇特地交织在一起。符号、信息的发出与接受是同时发生的。[1]

剧场在当代的重要性,正是其实体和象征、符码、媒介、表演、剧场性的变更等多重意义组成的。它在两个方面牵动着我们时代审美图像、景观的变迁:一方面,剧场的内部结构(镜框式舞台、中央式舞台、伸展式舞台、实景舞台、黑匣子或组合空间)、剧场的观演关系和审美潮流与时俱进,呈现出一种特殊的人文景观;另一方面,在剧场之外,如德国戏剧和表演理论家汉斯·蒂斯·雷曼已观察到,从个人尝试着借助时尚力量创造或伪造一个公共性的自我开始,剧场化已经渗透了我们整个社会生活,通过时髦形式及其他信号的自我表现与自我彰显的宗教式膜拜。[2] 社会(空间)剧场化成为当代的空间发展趋势:

> ……通过剧场化的手段,这些信号好在各种现象中得以彰显,渴求着鲜明的话语、纲领、意识形态和乌托邦。如果再把广告、商业世界的自

我排演、政治媒体自我表现中的剧场性也加上来，那么就为法国作家居伊·德波在《景观社会》一书中所描述的新鲜事物做了补充。所有的人类经验（生命、性、幸福、他人的承认等）都跟商品、消费、占有有关，而并非和任何一种话语相关，这是西方社会的基本事实。图像文明恰恰符合这一现象。图像永远仅仅指向下一个图像，只能唤起下一个图像。整个**社会的奇观性**造成了社会生活所有范畴的某种"剧场化"。[3]

将视野拉开，我们也可以这样揣测，汉斯·蒂斯·雷曼所言的"空间剧场化"现象在全球化时代无处不在，诸如城市的戏剧性场景、迪斯尼公园的表演、大型商场布局和橱窗所展示的表演性空间、大型雕塑公园的互动表演性空间，等等。这些空间剧场化的趋势背后，剧场的原型吸引力是问题的本质。正是剧场、表演在人类审美思维中根深蒂固，才导致了空间剧场化和壮观化的后果。

用一个术语来概括剧场之内的审美演变、剧场之外的"空间剧场化"和这两个空间中的互动，笔者想到的是"空间表演"。在语言修辞上，"空间表演"是一个隐喻结构（metaphorical structure），是对剧场内部空间、空间剧场化和艺术／社会空间的形态结构做出描绘的一种隐喻化手段。

那么，用空间表演，取代传统的戏剧或者戏剧性研究，其时代审美条件是否妥当和成熟？

首先，我们先从历史的角度来证明表演和戏剧之间的分家。"表演"在当代为什么取代了"戏剧"？戏剧是一个古老的概念，表演在古代的戏剧诗学理论中附属于戏剧。亚里士多德的《诗学》强调悲剧的六要素，其中并没有表演和身体之要素。这种以戏剧性和文学性为主调的戏剧美学统治了西方舞台主流两千年。

到了现代阶段，出现了戏剧性和表演的特性兼顾的美学趋势，如黑格尔的《美学》就相对辩证。在黑格尔看来，戏剧本身就包含着一种独特的"实践性自我反思"。黑格尔把演员看作运动着的、相互发生关系的"人像"。演员不再是消失在其角色中的单纯工具，而是经验着主观性与客观伦理相互依存的美，经历了伦理和主观性的一种倒转。演员的基本经验，即是通过其个人，创作出合乎伦理的东西。在这里，戏剧的积极表演实践展开了做与被做之间的一种张力。在演出中，这种张力是这样实

现的:"现实的人"(演员)戴上"戏剧主人公"的"面具",用"真实的、非叙述性的自我表白"来体现人物。黑格尔敏感地认识到剧场演出的特殊性:剧场演出是通过"拟扮"来达到精神真实与物质实践之间的一致性的:在观众面前登台的主人公分解为面具和演员两部分,分解成戏剧人物和真实的自我。[4]

在现代主义的艺术和文学审美思潮影响下,剧场的文学性开始让位于它的在场性和生成性。历史上,阿尔托、布莱希特的戏剧理论和实践共同点在于对于剧场能量的关注,无论残酷戏剧的立场,还是叙事戏剧和间离效果的立场,其对传统戏剧能量的颠覆都是史无前例的。如布莱希特在《戏剧小工具箱》里,对演员姿势的重视就非常明显。[5]对戏剧性这个概念的审视,或者说对戏剧性的瓦解之同时构建更能发挥戏剧能量的剧场性,成为发轫于19世纪末20世纪初的现代主义戏剧实践的一种基本姿态和立场。

然而,正如德国戏剧理论家汉斯·蒂斯·雷曼在《后戏剧剧场》一书中展现的图景——

> 布莱希特虽然使剧场艺术发生了本质性的变化,但他仍然把剧本视为剧场创作的中心。在他之后,塞缪尔·贝克特、彼得·汉德克、海纳·穆勒等终于彻底推翻了戏剧剧场。从这些戏剧家开始,那种追求整体性、追求幻象、表现"现实"的戏剧再也不是剧场艺术的唯一样式了,而只是多种多样的剧场艺术的一个分支。[6]

汉斯·蒂斯·雷曼点明了这样一种趋势,在当代,出现了一种后戏剧剧场,剧场实践者将表演的身体性(动作、姿势)、技术的表演性从戏剧藩篱中抽离出来,逐渐形成了自己独特的"后戏剧剧场"美学。强调"表演",正是破除传统戏剧舞台文本一统天下局面的策略,也是消除传统舞台中整体性和幻象的手段。再深入探索表演,会发现:当今,舞台表演的主流、非主流生态和形态与人们的内在情感发生着深刻的关联。舞台表演不仅关系到演员的身体、姿势、角色之间的平衡,也关系到对表演这个概念的理解和超越。事实上,伴随着布莱希特的戏剧革命和对他的再革命,世界上对于表演和戏剧的抵牾之洞见参差不齐,蔚为壮观。戏剧理论家朱瑟·费拉尔就是其中有影响力的一位,她在拉康与德里达理论的

前提下,质疑戏剧性的意义。因此,她区分戏剧与表演概念的差异如下:

> 所谓"戏剧",是一种表述或者表征过程,在戏剧结构中主体被象征性的戏剧符码塑造出来,是确定而稳定的。但在表演中,主体变成"浮动的欲望",演员既没有表演也没有表现出确定的意义或确定的主体,他只是"潜意识生产与置换"的源头或者动力,力比多能量通过他的形体声音流溢,无形无序,根本没有确定的意义。"戏剧"表现为一种结构性力量,"表演"表现为一种解构性的力量。[7]

这样的推断也导致剧场表演即兴、一次性的那种论点。综合戏剧传统概念的意义固定性,和剧场即兴表演的那种解构性,比较折中的看法是,戏剧是不断地在重复和波动之间的创新,以及不断地在再现和表现之间的延异[8]。这里,引进德里达的"延异"概念,用在戏剧表演的能量分析上,契合之处是这个"延异"的概念,[9]恰好比较传神地反映了演员在舞台上表演的那种真实状态:它是再现和表现之间的不断交替,演员自身身体和角色之间的张力,是表演不断重复和即兴、创新之间的波动,它揭示了戏剧表演存在的一种认知和行为之间、观众的理念和感性之间的时间差。这种时间差,在当今的表演研究和在表演实践中对戏剧能量的发掘上,都将产生持久的影响。

因此,用"表演"替代"戏剧",它基于我们所处时代出现审美和观演程式的变异,以及剧场中戏剧和表演分离的事实。它还基于表演往往抓住当下人们的情感结构的事实。戏剧目的在于一种整体性的生命历程的介入,具有指涉和表演的功能,后者拥抱的不只是表演者的在场,而且是事件的直接身体性历程。[10]

对于"表演"取代"戏剧"的当代学术转型,也可以从朱迪斯·巴特勒的性别表演(Gender Performance)理论入手来理解。性别表演是美国当代著名的酷儿理论家朱迪斯·巴特勒提出的重要命题,她认为性别乃至一切身份都是表演性的。因此所谓性别表演就是"我"在扮演或摹仿某种性别,通过这种不断重复的扮演或摹仿,"我"把自己构建为一个具有这一性别的主体。主体是一个表演性的建构,是通过反复重复的表演行为建构起来的"过程中的主体",为避免误解,巴特勒有时将"表演性"(performativity)与"表演"(performance)区分开来,表演总是预设了一个

表演者,一个作为行动者的主体,而表演性则没有。[11]

其次,我们用空间表演为主旨,是为了在全球化的语境里寻找一种能够替代那种带有结构性维度的或伴随意义固定、思想专制的概念,诸如居依·德波的景观社会[12]、亨利·列斐伏尔的空间生产这些概念。空间表演截取的正是朱迪斯·巴特勒性别表演理论中关于"主体的性别身份不是既定的和固定不变的,而是不确定和不稳定的,即是表演性的"的著名论述。[13] 用空间表演这个术语,可以既观察当下城市空间剧场内部的审美流变,也可以观察城市空间(剧场外部)的空间形态和趋势,找到和正在如火如荼进行的"全球化"步伐的内在关联性。

如果说表演和戏剧的分离加剧了我们的抽象认知——这种认知比传统的戏剧认知更加宏观、客观和宽容,那么"空间表演"一词则更加包罗万象。正因为如此,"空间表演"正是全球化时代的衍生品,它的当代意义正有待我们去挖掘。在我的视野里,空间表演让我们的眼球从剧场的戏剧(drama)转移到表演(performance),从关注文本,进化(演化)到关注观演空间、剧场能量、演员和观众的个体差异等方面;通过这个角度,我们可以更加直接地感受到时代的维度——全球化引发的社会景观的变异和社会观演方式的泛化,正在使得我们每一个公民的视觉和内心图景的舞台迅速地扩大;另外,通过观察空间和空间之间结构相似性导致"异质同构"和空间与空间之间解构性甚至延异性现象,可以印证人类文化活动具有的一种趋同性和相异性结合的性质和模式。这种认知,还可以让我们在宏观的城市空间、生活空间、文化空间之间架起桥梁。

甚至,空间表演的观察范围涵盖城市中的政治空间、消费空间、行为空间。正如让·鲍德里亚在《物体系》中发现的"消费是一种记号的系统化操控活动",空间表演也可以与资本社会的对空间的这种"系统化操控活动"结合起来;[14] 空间表演也涵盖了文学空间的表演和文本空间的表演,正如弗雷德里克·詹姆逊在分析后现代美学时所用的两个概念"拼仿性"(pastiche)和"文本性"(textuality)的空间呈现。[15] 说明了在当代的诸多文本实验中,带有表演意味的写作也在蓬勃兴起。

研究对象：空间表演的三种形态和伦理

因此，用表演取代戏剧，或者将**"表演"**这个概念的外延打开，我们发觉中文**"空间表演"**的世界别有洞天。在字面上理解，这个概念至少有三个涵义：**表演中的空间**（Space in Performance）、**空间的表演**（Performance of Space）和空间自身的表演性或**空间表演性**（Performativity of Space）[16]。从范畴上看，空间表演包含了舞台空间、社会空间剧场化空间和艺术/社会空间结构相似性的这些空间内的表演以及这些空间的表演性。

空间表演是一个**隐喻结构**（metaphorical structure）[17]，包含了对空间中表演场所、空间剧场化、空间代码化、空间之间的结构性和解构性维度的诠释。在空间表演的第一层涵义"表演中的空间"之中，剧场空间与演员和观众发生关系，其实就是传统的观演空间。在这个空间中，演员、角色、身体和观众之间的张力为当代剧场的重点。雷曼的一个著名论断："没有戏剧的剧场是存在的"，彰显了在当下的剧场空间中戏剧和表演的分离以及事实上已经深入人心的"表演的张扬"和"戏剧文本的式微"之现实。特别在当代的后现代城市或者准后现代城市中，剧场演出的重心正从剧作家文本为中心转到以演员的表演为中心。在这个表演的空间里，与"身体"等词汇一样重要的是观众"认知"的革命。在这个演员表演中的场合，观众的戏剧性认知逐渐过渡到在场性和表演性认知。

空间表演的第二层涵义"空间的表演"隐射了社会空间剧场化、代码化的事实，和现代城市空间中不断出现的带有表演意味的空间。在字面上，"空间的表演"与"空间代码"不同的地方在于，空间表演更关注剧场或者剧场化空间生成的能量和由表演性舞台元素营造的空间张力。

这是当今普遍的城市/社会空间的存在模式。社会空间的剧场化是当代的一个趋势，它昭示着社会对剧场的模拟和"仿真"（让·波德里

亚用的术语);在舞台的换喻和泛义上空间的表演之间,本质上是符号和现实的转换。其表演主体和表现对象之间的差异所在是舞台具象对社会抽象,一个浓缩的时空反应宏阔的社会时空。这也是社会剧场化的空间表演模式。

对于这个空间表演的探究基于如下事实:在城市/社会空间里,对戏剧的摹仿一直存在,正当剧场被革新为剧场性的场所(与文本戏剧性有差异的场所),社会空间剧场化的趋势中,却包含了表演性元素:一次以讲述、表现故事和戏剧性情境为手段的现代雕塑,一个摹仿电影、戏剧剧情的迪斯尼乐园的剧情化体验巡游,一次进入逼真的剧情和情境的这样的大型电视秀、直播(如《美国偶像》)等,都在说明一个简单的道理,剧场化空间正在泛化,从演播室到体育场,从都市广场到社会作秀场,它包含着戏剧性和剧场性、在场性的情境。而作为亘古就有的人类情感的先验图谱:摹仿和模拟,符号和象征性的原始激情,其与现实混合产生的能量可能仅仅凭着理性的剧场理论,并不能完全改观。因此,在全球化后现代和现代化交替进行的时代里,我们的审美图形可能变成:表现和再现依然牢固地交织在一起,戏剧性和在场性也时常混同,在社会剧场化的空间趋势中,可能幻觉之后又是幻觉,祛魅之后是返魅。

空间表演的第三层涵义"空间表演性",则是这些戏剧性、在场性等空间现象背后的抽象概括。首先我们需要了解社会表演学的"表演性"的谱系。英国语言哲学家J.L.奥斯汀在人类以言行事的行为上发明了言语行为理论,也确认了言语的表演性(performantive)成分;朱迪斯·巴特勒用性别理论强调了性别的表演性,认为正因为性别是被建构的,因此它也处在一种表演性(performativity)当中[18]。后现代理论家J.F.利奥塔在1977年对技术表演活动进行了评论,他明确地提出了"知识的表演性",也对表演性进行了定义:表演性就是语言游戏的某种形式,它不仅统治着大学,也统治着社会。不仅存在知识的表演性,也有技术的表演性。[19] 人类表演学理论家理查·谢克纳在《人类表演学导论》中,强调随着跨文化等表演样式的出现,表演世界出现了"多样认知能力的爆发"。人们越来越具有身体的、听觉的、视觉的等能力,而这多样的能力就是表演性。[20] 顺着戏剧和表演的分离,思考表演性背后的多样性、表演性携带的能指的浮动、游戏性、建构性、非原初性等涵义,再参照语言学的理路,空间表演性的外延就非常宽泛,

可以有异质同构空间中的泛表演（舞台/社会的符号转化、社会剧场化）和表演的解构性等多种阐释。[21]

因此，"空间表演性"的合法性，是在承认剧场内部空间的表演和社会外部空间的表演这个隐喻特征的条件下，发现当代空间演变的趋势中一种恒定和不恒定、向心与弥散的向度共存基础上成立的。这种向度包括摹仿、再现、表现者和对象图像之间的同步和不同步现象。比如在剧场空间、社会化剧场或是在空间与空间之间的修辞转换（虚拟和摹仿，再现和表现），其在符号和信息同步传递的同时也存在着一种德里达所谓的能指和所指之间的缝隙，即是艺术空间和社会空间转换时普遍存在的延异现象。一言以蔽之，"空间表演性"关注空间景观的同构和解构，**这是全球化时代的空间表现模式**，在这个空间里，"表现"等同于"表演"，其本质是在"剧场空间/艺术空间/社会空间"之间存在镜像、一种空间表演摹仿另一种空间表演的事实。

"空间表演性"术语的应用，也借鉴了美国环境戏剧的倡导者谢克纳的《表演理论》中运用的那幅著名的关于表演的扇形图：[22]

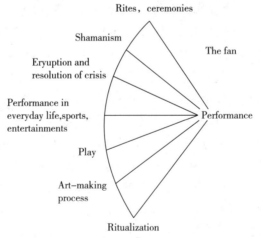

在谢克纳绘制的扇形图里，说明在任何空间——不光在剧场空间里，而且在仪式空间、政治空间和日常人们的娱乐和运动空间里，也存在表演。推而广之，我们可以想象，在广义的表演空间，不仅包括体育场、墓地、城市广场空间，也包括消费空间；而且，在这些空间里，不光人在表演，技术也在表演；不光社会"剧场"摹仿舞台剧场，舞台剧场也摹仿社会"剧场"，而它们之间存在一种同步和不同步现象。这是另外一种符号转

换，牵涉到表象、意向和结构的对应和错位。其空间差异性在于表演空间的符号系统和被表演空间的社会事件、社会存在等的符号转换。其关系是符号对事件、社会的关系。两者的区别是小和大、符号和社会真实。空间表演性涉及不同空间不同表演主体的介入、在场和再造之间产生和聚合的能量。这差异空间中两种图形符号的转换，则说明了人类在行动的本质上具有一种不同空间、关系上的"形构和逻辑"的摹仿和重复能力，我们称之为异质同构。异质同构解开了全球化时代在"社会/都市空间、剧场空间和艺术空间之间"如何实行图像/符号转换的密码。在这个全球化时代的空间表现模式中，表演走向了抽象。空间表演性这个概念，正可以对这个时期的空间存在形态做出恰当的描绘。

"扇形图"还有如下的空间表演涵义：都市的空间中，舞台和雕塑作品之间，时常发生着景观置换和风格摹仿的现象。许多时候，对于雕塑艺术家和戏剧艺术家来讲，创意的出发点正在走向混同：一种对于身体和自然自主性（包括物质和技术）的表达，正因为物质本身具有了被表达为主体的合法性，于是在戏剧和雕塑的风格混搭、元素之间的任意架构（艺术创作中的转喻、隐喻等修辞的跨界运用，到如今已经无孔不入，在身体、姿势、语音、文本、多媒体等领域发生，它直接的后果是产生了物质和人性并置的趋势，并取消了艺术和非艺术以及不同艺术之类别之间的界限）就变得非常普遍，它导致了"剧场时空＝社会时空"的新颖剧场体验。正如德国戏剧理论家汉斯·蒂斯·雷曼所言："在叙事性的、荒诞的、诗意的、形式主义的剧场之后，自然主义如果现在还没有复活，那么起码在未来是有机会复活的……它对日常生活用一比一的比例进行再现，或多或少具有某种娱乐的性质。"[23] 这种趋势，揭示了当代剧场在物质自主性上的一种群起摹仿的现象。雕塑空间也一样，在当代更加前卫的作品中，它的物质、材质既是普通的材料，又是可以被用来表达观念的素材。不经修饰的物质与新的环境，组成一种戏剧性情景。由于当代雕塑家的努力，如今我们走入都市广场，已经习惯在雕塑空间巨大的表演性场景里获得更多的即兴体验，包括瞬间的身体性、剧场性、戏剧性等。我们也观察到，在舞台空间中，戏剧人物行动定型、定格和性格的塑形、固定化，正是对空间雕塑化的一种模拟。同样，雕塑空间的这种参与性与即兴互动的感受，也在模拟舞台。两者的互动，在很大程度上改变了我们对于艺术差异性的认识，它们实际上都有着摹仿、再现和表现的一种

共同修辞功能,也暗藏着所有空间具有的一种异质同构的本质:象征和代码化的潜能。比如,在商业空间,一种游乐景观是随着心灵需要而被创造发明的。如市民对视野要求的增加,于是市场上就有了高空游艇项目。一种"景观"一旦被发明出来,具有消费的潜能,它马上就会成为一种时尚的符码,继而在时间中接受考验,产生代码或者再代码。迪斯尼、立体电影院、模拟实弹枪战游戏就是例子。[24]

全球化时代的空间还有这样的表演性:"剧场/艺术空间/社会空间"之间结构的相似性,是以动作、图像、情景、场景和符号为媒介表现出来的,并以相似的认知结构、情感结构和情感图谱的形式呈现在不同的场合。也正是在这样的角度上,今天当代文艺理论家热奈特的名著《转喻:从修辞格到虚构》[25],呈现了历史如何演变成当代的图像符号;阅读《伊拉克:借来的壶》[25],则可以领悟斯拉沃热·齐泽克对资本主义专制进行的一种反讽式的图像解剖。这些解剖历史和当下政治、历史空间的书籍的内部图像、结构转换逻辑是这样的:正是资本主义的霸权,导致了今天一切的文化矛盾;正是人类存在一种"表演性质的图像转换的程序",才让历史看起来像一场戏剧。至今发轫于西方(以美国的纽约大学等高等学府为代表)的人类表演学,也正是在这样的基础上才关注表演的欲望、冲动、现象和原型,表演的内涵和外延。也正是在这样的基于一种文化差异对一种普遍的情感结构原型或者人类的情感、意识倾向进行解剖的认知基础上——人类表演学学刊 TDR 在 2001 年刊登的一次著名的关于"人类表演学是帝国主义的吗?"的争论就显得非常有意思。在这场争论的背后,其焦点为:所谓"国际性表演认知"是否是当下每一个剧场观众需要具备的认知能力?如果这样的认知能力被设定为一种观演的新程式,那么,对于非西方/英语国家的观众来讲,一旦没有获得这样的所谓国际性表演认知的能力,观演关系就不能按照约定俗成的"转换模式"正常达成了吗?剧场的信号系统的接受,就可能出现大面积的受阻和延异现象了吗?

空间表演从传统的戏剧中脱离出来,成为当代一个主要的术语,是在上述三层涵义与我们时代的关联上成立的。三种空间表演,其范畴从小到大,呈现逐层被包容的关系。这种关系可以图示如下:

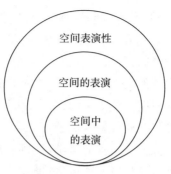

空间表演的立体结构图（层次）

这里，除了廓清它的三种主要形态，还需要说明，"空间表演"是在承认剧场内部空间的表演和社会外部空间的表演这个隐喻特征的基础上才得以成立的。"空间表演"还牵涉到传播和接受之间的同步和不同步现象。今天的剧场空间、社会化剧场或是在空间与空间之间的修辞转换（虚拟和摹仿，再现和表现），其在同步进行的同时，也存在着一种德里达所谓的能指和所指之间的缝隙。这种缝隙，即是艺术空间和社会空间转换时普遍存在的延异现象。

把空间表演作为一种切入口，是为了对准空间的剧场化、代码化、符码化现象中那些具有表演性的事件和状态，进行联系和分析，目的正是为了聚焦我们时代最与我们内心关联的事物和精神图形。它的背后，甚至也印证、隐射现代社会中由于主体的不断膨胀，导致人类除了表演之外一无所有的孤独状态的洞见。正因为这种悖谬性和困惑，"空间表演"本身也存在着诸多伦理问题，除了人类表演学年会中涉及到的关于"人类表演学是帝国主义的吗？"式的著名论题（在另一个时空，可能也是一个伪命题）问题，其他比较大的伦理问题主要集中在下面三个方面：首先，空间表演或者空间表演性，本身充满了一种基于技术理性导致的盲目性倾向。正如大机器时代导致的异化、问题，今天技术表演性、空间表演性这些概念本身导致仿真性、虚拟性、冷漠性，它们产生的伦理问题是令人警惕的。其次，它的善恶本身很难界定，在当今价值观构建杂糅的时代，城市空间已经消失了人心一致的向度，走向了多样化和庞杂化，也在某种程度上使得空间的表演与城市管理的意图相悖。再次，空间表演的伦理也包含了在一个开放的城市诸如上海的空间构建中，家／国意识和人性主体建构的平衡点问题。本书也对空间表演的这些伦理问题稍有涉及。

理论资源和研究方法：空间理论、符号学、泛表演理论和"戏剧能"

■ 三元空间理论

当今学界是"空间转向"的时代，此一转向自二十世纪后半叶开始延续至今，成为知识和政治发展中举足轻重的事件之一。也产生了诸多空间理论家，其中最有代表性的有亨利·列斐伏尔的空间三元性理论、米歇尔·福柯的空间理论和爱德华·索佳的第三空间理论。这些空间理论家有着一个共同点就是，为了对抗这个空间异化的资本主义社会，纷纷提出了构建一个理想空间的努力，并竞相发明针对这个异化空间的解构性能量。这些对抗、替代性方案具有代表性的是居伊·德波代表的情境主义的革命策略"漂移、异轨、构境"，[27] 或者是米歇尔·福柯的"异形地志学""异托邦"，亨利·列斐伏尔的"越界性的实际的空间理论"以及爱德华·索佳的第三空间。

首先来看法国哲学家亨利·列斐伏尔的空间理论，他认为"空间既是客观的又是主观的，是实在的又是隐喻的，是社会生活的媒介又是它的产物，是活跃的当下环境又是创造性的先决条件。"因此他认为生产的社会关系是一种社会存在，以至于是一种空间存在。从三元的维度出发，列斐伏尔将空间的物质性、精神性和社会性结合起来，提出著名的空间三元辩证体系。其中，第一空间——空间实践(spatial practice)是指空间性的生产，这种空间性围绕生产与再生产，以及作为每个社会形构之特征的特殊区位和空间组合，是指牵涉在空间里的人类行动与感知，包括生产、使用、控制和改造这个空间的行动。第二空间——"空间的再现"界定的是概念化的空间，这是科学家、规划者、城市学家、分门别类的专家政要的空间，是仿佛某种有着科学爱好的艺术家的空间——他们都把实际的和感知的当作是构想的。亨利·列斐伏尔认为这是一切社会中的主要空间，也是乌托邦思维观念的主要空间，是符号学家或译码员的空间，是一些艺术家和诗人纯创造性想象的空间。第三空间——"再现的

空间"在亨利·列斐伏尔看来,既与其他两类空间相区别,同时又包含着它们。再现的空间包含了复杂的符号系统,有时经过了编码,有时没有。它们与社会生活的私密或者底层的一面相连,也与艺术相连。这是带有不可知性、神秘性及深藏不露、无以言传的潜意识特点,是一个全然实际的空间,是居住者和使用者的空间。虽然空间三元性可能在瓦解二元对立的同时组接成又一个固定的体系,即组成了类似"物质性、精神性和他者性"的三元,但总而言之,它首先瓦解了二元对立。这种超越二元的观念,也指向一种开放性和类似朱迪斯·巴特勒所言的表演性。

其次是在20世纪60年代中叶,法国另一名思想家米歇尔·福柯已经开始建构类似第三空间一样的理论,指出"我们生活在其中的空间,那使我们充分展示自我的空间,我们的生命、时间和历史在其中不断腐蚀的空间,那攫取、吞噬着我们的空间,本身也是一个异质的空间"。福柯批评我们今天的生活依然被一系列根深蒂固的二元对立所统治的现实,我们的制度和实践依然没有摧毁这些空间。例如私人空间／公共空间、家庭空间／社会空间、文化空间／实用空间、休闲空间／工作空间等等。在一次题为《空间、知识、权力》的访谈中,福柯强调空间的重要性:"空间是任何公共生活形式的基础。空间是任何权力运作的基础。"[28] 然而他也强调,在每一种文化里,在每一个文明里,还存在一些真实的地方——它们实实在在地存在着,并在建构社会的进程中形成——它们类似于某种反地点,这是一种表现活跃的乌托邦。

再次是爱德华·索佳的第三空间理论。爱德华·索佳定义第三空间为:"它是这样一个空间,那里种族、阶级和性别问题能够讨论而不扬此抑彼;那里的人可以是马克思主义者又可以是后马克思主义者,是唯物主义者又是唯心主义者,是结构主义者又是人文主义者,受科学约束同时又跨越学科。"第三空间又指"中心了的边缘""功能对立的空间""异托邦"或者"普遍的空间危机席卷全球的时候,伴随一种空间意识的他者形式开始出现的意识。"顺着第三空间的概念,我们进入全球化的场域或者表演空间,就可以发现这样一种空间:"那里舞台、场景和结构问题能够并置而不扬此抑彼;那里演员可以是观众,观众又可以是演员;那里,人物不再以意识形态和阶级、社会属性作为衡量与他人关系的准则;那里情景和台词是设定的,又可以随意更改;那里场面可以是充满间隙的,又可以是盈满的。"同样,用第三空间理论分析当代雕塑,我们也可以对

那些在雕塑主题、题材的意识形态或雕塑发生的地理空间上难以被分类和归类的特殊空间作品，进行客观分析。总之，空间三元理论，是超越了景观社会、拟真社会、代码社会的一种空间理论，与漂移、异轨、构境、异形地志学、异托邦具有一脉相承的关系。

■ 符号学

舞台空间自从诞生以来，其本质正是举行社会仪式，体现集体性能量的场所之符号空间。舞台空间诞生之初就是空间的文化代码。符号学在空间表演的研究范畴上，主要体现在剧场的图像呈现、图形转换符码等方面。如在人类发展史上，资本主义中产阶级的戏剧之风靡，是与其舞台的空间编码与观众的接受呈现和谐关系有关。如今在百老汇和伦敦西区，依然有为着这个巨大的有着消费能力的群体制作戏剧产品的时尚和习惯。历史上，中产阶级戏剧因为迎合了这个阶层的消费者的道德观和世界观，不免在戏剧主题呈现和演员的行为摹仿上也顺应了这个群体特有的中庸、妥协和宽容生活态度。正是在这样的意义上，法国符号学家、《戏剧符号学》的作者于贝斯菲尔德发现"资产阶级正剧或者自然主义戏剧的社会空间，不仅是对一个具体的、符合统治阶级的社会学场所的模拟，而且还是由社会的某一阶层所生活的社会空间的主要特点的**图形转换**。"[29]

戏剧剧场内的**符号转换**，正是在一种充满了剧场幻觉的基础上进行的社会事件和思想之浓缩。因此，抛开高度真实的自然主义作品，即剧场发生的时空和现实发生的时空对等的戏剧，一般而言的剧场作品，存在着符号化（剧情浓缩和空间转喻）的过程。它的一个普遍化的规律就是"以一当十"、以片段再现／表现现实（现实主义戏剧、叙事剧）、以三一律的剧情再现／表现现实（传统古典戏剧）、以隐喻化手段和典型化的转喻手段表现一种存在（象征主义、存在主义、荒诞派戏剧）。它们的共同点在于：它们用剧场上的时空隐射、反映、再现、表现、观照生活的某个瞬间和事件，某种精神的结构、思想的状态和生活的态度，等等。从这样的角度看戏剧或多或少都是通过符号对现实的变异。正如黑格尔曾指出成功的古典戏剧作品，其要点乃是"高度激动的情绪通过感性方面的夸张把它们的强烈力量呈现于观照"。[30]

符号转换不仅揭示了剧场的空间表演本质，也印证了"表演即符号"

和所有表演元素之间皆平等的事实。由此我们进一步推断,要截获中国当代舞台和戏剧作品中的符号转换,找出构成舞台空间的所有元素(包括在观念上认同与演员等主体价值等同的客体,以及发生在主体/客体、主体/主体、客体/客体多维元素)之间的符号转换和这个系统内的互动、交流,都将十分重要。研究空间表演在某种程度就是研究空间元素之表演的符号学。而凡此种种,所有舞台修辞符号的归结点却是转喻、隐喻、象征和代码。当代人,在理解艺术和剧场作品——包括泛空间艺术的时候,如果没有深刻理解这些艺术修辞转换系统,则会进入一种被表象迷糊的状态和不可逾越图像与图像之间转换迷障的状态。所以正确的表达应该是:如果说艺术创作就是"图像符号的转换",那么这个"图像"中就包含了演出文本、动作、身体、姿势、展览的客体、舞台的整体视觉系统和一整套剧场的空间物质系统(包括舞台的动作系统、程式、台词、服装、灯光、道具等元素)。用符号手段来替代其他文本分析和意识形态、后殖民理论分析方法,具有一种平等对待各种空间元素的潜台词涵义。

■ 谢克纳的人类表演理论

理查·谢克纳在《表演理论》一书的立论依据就是,当下的表演观念应该涵盖人类的所有固定下来的活动。除了著名的扇形图,下面的这张网状图[31]也一样强调表演的多维性。

正是这种多维性,在《人类表演学导论》中关于"什么是人类表演学"

的探讨中,理查·谢克纳对表演进行了广义的界定:

>……表演发生在不同类型的场合中。表演的构建必须是一种人类行为的"广谱"或"连续统一体",涉及到仪式、比赛、运动、性别、流行娱乐、表演艺术(戏剧、舞蹈、音乐)和日常生活中的表演,以及社会法则、职业、性别、种族和班级的角色扮演,还涉及到治疗(从萨满教到诊所)、媒体和网络……任何被设计、上演、强调或展示的行动都属于人类表演。许多表演在连续统一体的范围内不止一种类别。比如,一位美国橄榄运动员在触地得分后会掷球并把手指向空中,这样的行为就是他的一种舞蹈表演和以运动员和流行娱乐者的身份扮演一种仪式中的不同角色。[32]

为了便于分析和观察,我结合理查·谢克纳的表演理论和法国戏剧理论家 Patrice Parvis 在《分析表演:戏剧、舞蹈和电影》[33] 一书中罗列的舞台元素,汇总成"表演空间包含的元素"表格。意在用两位理论家的方法,对当下剧场和剧场化空间的表演进行分析。表格如下:

表格 0-1　表演空间包含的元素

1. 人物 角色	2. 性格	3. 剧情文本	4. 灯光、造型、化妆
5. 演员 身体	6. 语言 动作 姿势	7. 服装	8. 对话
9. 观众	10. 剧场空间(布局、地理位置)	11. 舞美(布景)	12. 道具
13. 多媒体技术	14. 事件	15. 客观性:真实性、存在感	16. 社会空间
17. 观念、逻辑、思维	18. 时间	19. 文化、经验	20. 认知结构、能力[34]
21. 情感、态度、心情、同情心	22. 净化和超越	23. 集体无意识	24. 仪式

在上面表格中,我罗列的舞台诸多要素包含了物质性的灯光和多媒体技术,也包含了属于非物质性的情感、态度、心情和同情心的元素。从表演的元素表格中,可以看出当代表演空间与戏剧空间的迥异之处,在传统戏剧舞台上不被重视的要素(比如观众、技术、多媒体),在当下正在获得发挥剧场性的重要能量,其中第 9 项"观众"的能量就是颇能反映这种变化的元素。第 20 项"认知结构、能力",被吸纳进这张图表,我的用意明显:观众的认知结构和能力,决定了其能看到什么,能领悟什么。表演空间中的这个元素,还与人类表演学中频繁使用的"国际性表演认知"

这个概念对应（对于这个概念，我在第三、第五章中将进行阐述）[35]。这种新元素的加盟，说明在表演的活动中观众认知的重要性，成为当下观众是否能进入表演语境的一种基本条件。总之，表演空间是整套动作系统、观演空间、物质布景、场景、技术、认知的总称。

■ 戏剧能的分析方法

上述的图表，都强调表演这个概念的外延广阔。它引出本书中十分重要的另一个概念：戏剧能。那么，**何为戏剧能？** 按照字面意义，"戏剧能"即戏剧的能量，在扮演和自我之间、在演员和观众之间、在物理空间和心理空间之间的戏剧性能量和张力的总称。其中，表演主体和角色的张力是戏剧能的核心部分。"戏剧能"还把空间的差异性问题解决，把空间从各个不同的属性中抽离出来并体现艺术和环境整合所产生的能量。戏剧能的机制是：通过舞台化、剧场化的修辞转换，来进行社会意识形态／事件／精神／价值的传播。剧场中观众的观看认知行为在戏剧能的范畴里需要被强调。问题是，观演关系牵动着时代的总体性审美图像（它们就是人和时代的关系缩影）——一个戏剧的观看就是人和时代的关系。因此，研究剧场内的观演关系，与研究人如何在新的时代产生新的互动意义一致。戏剧／剧场观众如何作为文化现象学的一部分，其被重视的程度与人类在当今的全球化城市中的存在和发展具有同样的向度。对观众认知和行为的分析，对于横亘在理性和感性之间的"时间差""延异"问题的介入，对戏剧接受美学的介入，等于将视角对准了一个交互的空间——在观众和表演区域之间的广袤审美地带。

当今表演学的一个趋势之一是，"观众"在表演性元素的网络中的重要性越来越显性。戏剧理论家 Susan Bennett 在《戏剧观众》中写道：

> 新的剧场实践，要求对戏剧的概念和新的观众之认知进行再定义。接受理论导致了观众中心主义的视角，剧场观众的经验来自于两个层面和框架，其中外部的框架，就是戏剧实际上是一种社会性的建构，这种对应反映在戏剧上的物质、材料选择上；其中内部的框架，包涵着戏剧的事件和观众的经验，它连接着戏剧的策略、意识形态以及相关的物质条件。[36]

观众的能量，牵动剧场空间戏剧张力的整体性发挥。对它的建构，

影响了剧场的空间布局和风格，比如，镜框式舞台善于营造经典话剧的情境和封闭式主题的戏剧情境，与观众基本很少对话；中央式和围绕式舞台，善于表现开放的互动的观演情境；黑匣子更如此，可以营造不同的剧情环境，舞台的物质构架拆卸自如。当今的舞台，观众的地位愈来愈高。特别是在一些多媒体营造虚拟的空间，产生了以观众为中心的观演关系，这种聚焦于观众的剧场组成了当下的潮流。这也说明，空间和观演关系的互动性，在戏剧能量的接受和传递上，其相互关系越来越紧密。观众地位的提高，也印证了阿尔托在《残酷戏剧》中的预言："因为**观众**位于演出中心，被演出所包围、所渗透。而这种包围则来自剧场本身的形状。"[37]

事实上，在当下的剧场文本中，越来越多的关于**观众**"戏剧能"的话题引发出来。比如，虚拟和现实的结合在多大的程度上为观众所接受？观众的地域和文化差异是否真的在接受一出戏剧中十分重要？又如，舞台空间的封闭和开放既然与观演空间之能量关系十分重要，那么是否存在这样的"延异"现象，即由于舞台局限，反而导致想象力超越物理空间的现象？由于在物理世界、物质世界，"生"和"死"在现实世界中绝对阻隔，在幻觉的舞台上，是否存在一种超越？

如果我们拉开镜头，就会发现"关于古今时间和生死主题"在中国有着悠久的**"观众接受"**传统。关汉卿的《窦娥冤》中关于"六月飞雪"情境之超越生死的虚拟性表演程式导致的能量就是一例。在2013年，上海舞台上赵耀民新作《志摩归去》再次涉及到了这个主题。可以说是生死主题延伸和重逢的佐证。另外一个例子是近年来颇为流行的穿越小说，似乎也在印证这个国家的集体无意识和集体经验中，关于生死穿越的梦想之旋律一直在行进中。在美国的《纽约客》杂志上，甚至出现了专门对中国穿越小说的探讨。佛教的生死观是否在类型小说的流行中起到了一定作用，不得而知。但是可以肯定，一个时代艺术空间的图景与这个时代的文化背景、情境和语境都有关，它也与政治、经济、地理都有着深刻和微妙的关联。在当下的全球化语境中，中国读者和观众相对于其他地域的读者和观众，比较认同那种对超越生死时间的梦想，却是千真万确的事实。

由观众的观演和认知所产生的能量，是戏剧能生成的主要场域。下面这张表格，也印证了谢克纳在《表演理论》中所展示的复杂维度，其中，

观众处于多维信息的交织网络中[38]。

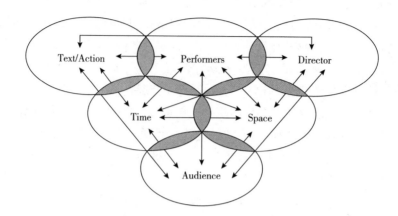

图中关于一个完整的观演关系包含的主要元素之交互能量,通过不同的箭头的指示传递,呈现了类似数学中几何级数增加的剧场性能量。这些能量的交互不仅有时间和空间之间的互动,也有文本动作和表演者之间的张力。这也是阿尔托所言的表演具有的在场性能量的奥秘所在。

上一节的泛表演图表的绘制,也延伸出我对于剧场观演能量产生"源"的多维性探索。以下为我初步拟定的剧场观演能量构成之三个层次:

剧场观演能量构成的三个层次

——表象:剧情、呈现的表征(主题和题材)
——意向:作者的态度、观者的观念(导演、演员风格和观众口味)
——构成:情感结构、剧场形构、认知结构(结构性的维度)

■ "戏剧能"的三个研究维度:阿尔托、高行健、颜海平

1. 阿尔托残酷戏剧理论对于在场性的揭示

在阿尔托的残酷戏剧理论中,表演所具备的能量,就在于它的"在场性"。阿尔托对表演能量的研究集中在他的《残酷戏剧:戏剧及其重影》这本著作中。在阿尔托的残酷戏剧理论里,戏剧与"瘟疫"一样,具有一种独特的能量:

戏剧和瘟疫都是一种危机,以死亡或痊愈作为结果。瘟疫是一种高

等疾病,因为在这场全面危机以后只剩下死亡或者极端的净化。戏剧同样是一场疾病,因为它是在毁灭以后才建立起最高的平衡,它促使精神进入谵妄,以激扬自己的能量……戏剧与瘟疫都具有有益的作用,因为它促使人看见真实的自我,它撕下面具,揭露谎言、懦弱、卑鄙、伪善,它打破危及敏锐感觉的、令人窒息的物质惰性。它使集体看到自身潜在的威力、暗藏的力量。[39]

正因为戏剧具有如此深奥的与精神世界勾连的本质,在阿尔托的戏剧思想体系里,戏剧能量包括舞台上的一切表达手段,如音乐、舞蹈、造型、哑剧、模拟、动作、声调、建筑、灯光及布景。因此,阿尔托戏剧的这种彻底的解放戏剧能量的观念又被理解为"非神学空间对亚里士多德提倡的戏剧中包含的神学倾向(虚构的上帝)空间的一种颠覆和叛逆"。[40]阿尔托揭示出了戏剧表演作为"深刻的混乱"的实质,它就是一次性的生成性(becoming)与不断重复的再现(representation)之间的影像的呈现、推进和延异。因为演员在表演的时候,每一次再现都不可能,而是表现;每一次新的表现都不可能完全是创造的,而是具有排练等行为导致的再现性。在二元性的角色/演员之间,有一个身体性存在,导致了戏剧性能量的混乱性。这正是阿尔托理论科学的地方。然而,阿尔托关于戏剧能的观念也有局限性,他虽然指出了戏剧是深刻的混乱之特质,然而运用这些概念的方法,依然是二元对立的。因此,阿尔托提倡的戏剧能也是绝对的高度单一的戏剧能,它以在场性否定了幻觉剧场再现式戏剧的存在合法性。另外,阿尔托的失败,还在于没有在残酷戏剧、瘟疫的发现中找到一种和观众产生深刻交流的媒介。

2. 高行健眼里的"戏剧能"

无独有偶,诺贝尔文学奖获得者高行健也十分在意戏剧能量的重新发现和利用,这表现在他对古典戏剧能量的重访和利用上。他十分推崇中国古典戏曲的戏剧能,在他的戏剧理论专著《论创作》一书中,高行健认为自己的"戏剧追求从另一个背景出发,不否定戏剧的传统,恰恰相反,在充分肯定传统戏剧前提下,去重新认识这门艺术本身蕴含的可能。这就首先提出一个问题,何谓戏剧性?这也是戏剧独立成为一门艺术的根本"。[41]这种"重新认识"戏剧的观点,也体现在高行健所说的第三维(the third medium)中。在演员的表演上,高行健另有一番他的建构。高

行健非常在意演员从自身的境界中脱离出来的一种净化,在化身为角色/或理性地表演之前。他认为演员与角色之间的关系存在三重性,他称之为"表演三重性"[42]。他觉察到即使西方戏剧家如狄德罗、斯坦尼斯拉夫斯基、阿尔托对演员的表演有一套完备的理论,且发展出不同的戏剧流派,但仍只停留在理解到演员和角色之间二重性的关系阶段。[43]高行健毅然回归我国的传统戏曲来探寻,他深信戏曲演员的表演中存在着三重性关系,认为:"如果进一步深入到中国传统戏曲的表演中去,我们会发现在演员与角色之间,还有个过渡阶段,表演艺术并非只是这两者的关系,演员个人在进入角色之前还有个身体和心理准备阶段,从他日常生活的状态中解脱出来,将自我净化,身体松弛而精神集中,随时准备投入扮演,实际上存在三重关系。我把这中介的过渡,亦即净化自我的过程,称之为中性演员的状态。对表演艺术的这种认识,我称之为表演的三重性,表演就在于如何去处理'我—中性演员—角色'这三者的关系。"[44]

高行健理论"表演三重性"图示

第一维是演员:故事叙述者;

第二维是角色:被叙述的对象;

第三维是处在两个维度之间的过渡阶段,一个混沌状态。它包含演员的身体性、物质性。

3. 颜海平教授的戏剧能理论

跨文化学者颜海平关于高行健戏剧的论述里展开了自己对第三维(the third medium)这个概念的探索:虚拟性的实施过程导致三个"人物"[45]。颜海平在论述中提及的"他者",与高行健相遇。颜海平发现,表演中有三个人物:第一维是演员"我";第二维是"你"角色;第三维从"他者"而来,是超越这两个维度的"无限性"的社会存在,包含演员身体性、物质性的一切,比如,演员自身的发音条件和自身局限性,自身经验、理解的偏差导致的演出个性化,甚至与文本不一致的但是与自己的思想和身体状态相一致的延异。[46]

颜海平从中国元代的戏曲文本《窦娥冤》发现了可以揭示中国戏曲审美重点的核心场景:《窦娥冤》的重头戏在于窦娥临刑前的唱腔。这段

悠长而旋律优美的唱腔是中国戏曲中重要的保留曲目。颜海平引用窦娥的唱词:

> 【正宫】【端正好】没来由犯王法,不提防遭刑宪,叫声屈动地惊天。顷刻间游魂先赴森罗殿,怎不将天地也生埋怨。【滚绣球】有日月朝暮悬,有鬼神掌着生死权。天地也!只合把清浊分辨,可怎生糊突了盗跖、颜渊?为善的受贫穷更命短,造恶的享富贵又寿延。天地也!做得个怕硬欺软,却原来也这般顺水推船!地也,你不分好歹何为地!天也,你错勘贤愚枉做天!哎,只落得两泪涟涟。[47]

颜海平通过分析中国关汉卿的戏曲文本《窦娥冤》揭示一个核心问题:虚拟性和"感天动地"模式背后中国戏曲独特的动力内涵。具体来讲,中国戏曲中"感动人"的审美与西方中产阶级戏剧旨在实现的移情效果在质上全然不同。要理解这样一种中国古老的具有生命力和发展传承的人类表演,"戏剧能"成为关键。换句话说,中国戏曲从来不会为了一种自然化的再现而费心机,它在前提中就已然预设了一种虚拟性(suppositionality)的审美观念。这种虚拟性通过"形式虚拟的表意作用(signification)"展现,并在特定情境发展中展现一种极为风格化和程式化的表演方式。[48]

窦娥的唱词超越了生与死的界限,既是故事叙述者(演员),言下之意是,既然是演员,就可以对所有可以表演之物进行表演;然而她又是角色(即窦娥在戏剧中的角色),是两者的混合。虽然这个"不可思议的戏剧行动"[49]:"六月飞雪"发生在窦娥死后,但是问题是观众可以接受表演的"真实性",这就揭示出一种剧场审美的核心:剧场空间中,演员身体的在场性,导致角色和演员之间能指的无限浮动。观众可以感知演员作为间离剧情的那个表演者的存在,也可以感知角色的存在。同时,由于这样的第三维,组成了一个独特的中国古典戏曲审美空间,这也是颜海平所关切的"戏剧能和伦理性如何互动"的焦点所在:

> 关汉卿将窦娥描绘成一个具有伦理气度和力量的女性的做法,可以看作既是对元朝政权的特指控诉,也是对中国传统帝制一种普遍意义上的谴责。……对关汉卿还有众多其他的戏曲家们而言,帝制建构绝非能

够独断儒家道德规范。"道"的宇宙观存在于天地中,而皇帝不过是天地中人的载体。[50]

无独有偶,在2013年7月杭州举办的2014年华文戏剧节筹备会议上,台湾文化大学的资深教授王士仪就浙江大学桂迎导演在伦敦演出《赵氏孤儿》时采取的超越生死的做法表示了认同:

在伦敦黑白剧社演出《赵氏孤儿》的时候,桂迎增加了一段在原著中没有的戏,说是程婴死在赵氏孤儿灵魂的怀抱里的。这段保留的,是日常生活里的真情的不可能。哪有人死在鬼魂怀里?是日常生活的不可能。但是经过他的创作真实,成为创作的真实。这种人的行为,是展现出中国人的文化特质,是有这个可能。[51]

这样的审美空间之戏剧能,无疑不是以理性作为建构目的的。相反,它是以感天动地的中国人特有的思维特征为媒介来达到的。感天动地在这里的张力,与古代中国人的天地观、接受佛家思想(其一个核心思想或潜台词是死后可以复生)和比较感性的意识形态有着关联。

统筹上述几位对"戏剧能"有建树的理论家的发现,这些戏剧能在当今还可以引发出如下的问题:(1)一个民族的舞台呈现(表现和再现)具有特定的差异性方式;(2)在中华特色文化的语境里(包括受宗教影响,比如相信有来生的佛教国度里),戏剧能的作用是,通过这种超越生死的界限的审美,来感染观众,获得同情和生死观、能量的超越。这种手法在电影《胭脂扣》中也有展现;(3)戏剧能在颜海平的理论里,还包括古典和现代的超越,即在全球化的语境里如何吸收古典的文化能量的维度。

从"表演三重性",我们推而广之,戏剧能实际触及的是所有剧场空间元素的戏剧性能量的发挥。而这种发挥,基本上是三元性的。既是"观众/演员/剧场空间",又可能是"剧本文本/表演文本/接受文本",甚至是"戏剧性/在场性/混沌性"的。在当代不同的表演体系上,"戏剧能"之呈现也可以有三种,甚至更多。

不同表演体系"戏剧能"之三元性

斯坦尼体系（通过摹仿、移情）：通过幻觉和固定的戏剧性，实现演员和角色的合一。观众和场上事件产生自然而然的认同。这就需要突出"真实"，演员尽可能与角色接近，让观众身临其境。

布莱希特体系（通过间离效果）：试图将思维行为塑造成一种沉迷于抽象升华的姿态的戏剧（德里达），阻止观众进入一种观看入迷、停止思维的状态。

中国戏曲体系（通过虚拟性）：以感动人来促使人们进入"深情"，使得观众参与"感天动地"的情感之域成为可能。如：通过虚拟的表意（姿势—语言—动作系统），窦娥置换了儒家支配，引发与儒家理性思维相异的"认知的惊诧"，或者"人的不可辨认性"，从而产生中国审美的另一个维度和需要：戏剧演出要让观众出乎意料之外，以自身的表演，批判性地超越这个权力结构的疆界，也超越二元逻辑；获得深远的政治意义，以及文化上批评颠覆的动力。所以，又是"入乎情理之中"。[52]

用"戏剧能"的角度还可以观察到如下问题：（1）剧场之内，舞台空间与现实空间之间"演员/身体/表演/布景/道具"之图像系统的转换逻辑、依据是什么？其内在机制又是什么？（2）剧场之外，社会"剧场化"如何产生？环境、情境如何加入空间的表演，并在何种程度上发挥了空间凝聚、聚焦视线和人气的作用？（3）在相异的空间与空间之间，如何进行修辞对应？

总而言之，研究"空间表演"的目的所在，是要在全球化的时代替代景观社会、拟真现象、第三空间等对异化社会的描绘基础上，提出更切合人类整体性生存的蓝图。空间表演的三种划分，为我们思辨空间表演的发生可能性理清了范畴，而空间表演的三种分析方法，为我们了解空间表演的内涵和外延提供了基础。下一步，我将基于空间表演三种形态，结合各种具体空间的案例，从空间理论、表演学理论、符号学理论、戏剧能分析方法，来展开对于包含当下艺术空间和城市、社会空间以及它们之间互动关系的深入探究。

注释

[1]（德国）汉斯·蒂斯·雷曼:《后戏剧剧场》,李亦男译,北京:中国戏剧出版社,2010年,第2页。

[2] 同上,第238页。

[3] 同上,第239页。

[4]（德国）汉斯·蒂斯·雷曼:《后戏剧剧场》,李亦男译,北京:中国戏剧出版社,2010年,第42-43页。

[5] Patrice Pavis, *Languages of the Stage: Essays in the Semiology of the Theatre*, New York,Performing Art Journal Publications,1982: 37

[6]（德国）汉斯·蒂斯·雷曼:《后戏剧剧场》,李亦男译,北京:中国戏剧出版社,2010年,译者序第三页。

[7] 见周宁:《西方当代社会科学理论对戏剧学的影响》,《戏剧艺术》,2004年第4期,第4-11页。按照戏剧和表演的分离的观点,戏剧是固定的,表演时处在流动之中的,剧场性区别于戏剧性的魅力也正在如此。如果说戏剧性是一种可以通过文本想象和固定的那种情感、情绪反映,剧场性则具有一种随意的、即刻生成的魅力,它也颠覆了传统的戏剧概念,而具有一种剧场革命的意味。

[8] 延异,为德里达提出的概念,愿意是指一个概念的能指和所指之间存在缝隙,这里的意思是取其"信息的源代码和接受之间存在着偏差"之隐喻涵义,也包括在语言、文化传播中信息的发送和接收之间存在着多重的认识、知识、文化、思维的偏差。

[9] 对于剧场表演能量在重复和创新之间波动的现象,我曾经以《情感结构的曼波:在重复和变化之间的延异》(《四川戏剧》2014年第一期) 为题,用音乐学的术语曼波（Mambo）,描述了那种永恒处在重复和变化之间的现象——比如表演,企图达到客观化。

[10] 见英文版 Simon Shepherd, Mick Wallis, *Drama/theatre/performance*, London, Routledge, 2004,p84,53,86, 原文如下: Performance captures this structure of feeling, Drama aims at a total embodiment of the life-process, Referential and performance function, the latter embracing not just the performer's presence, but the direct physical experience of the event.

[11] 汪民安:《文化研究关键词》,南京:江苏人民出版社,2007年,第414-416页。

[12] 对于资本主义社会日益枯燥和压抑的状态,情境主义国际的创始人、法国思想家居伊·德波超越马克思的生产关系和生产力理论,提出景观社会理论,明确批判资本主义社会中的"异化空间"（它的特质不再与马克思发现的异化空间相似),揭示"在现代生产条件无所不在的社会,生活本身展现为景观（speactacles）的庞大堆聚。直接存在的一切全都转化为一个表象。

[13] 汪民安:《文化研究关键词》,南京:江苏人民出版社,2007年,第414-416页。

[14] 对资本主义社会陷入消费奇观（空间）的异化力量有着深刻悟见的思想家是法国的让·波德里亚,他提出了著名的"世界的本质是仿真"的论断。延续德波的景观化的社会的推断,让·波德里亚继续预言:虚拟颠覆了真实,从而促成人类主体审美创意

的生成与感知方式的革命。这部分论述见（美国）道格拉斯·凯尔纳：《绪论：千年末的让·波德里亚》，第16页，见他本人编著的《波德里亚：一个批判性读本》一书，陈维振等译：江苏人民出版社，2008年出版；又见台湾版（法国）鲍德里亚：《物体系》，林志明译，台湾时报出版社，1997年，第221-222页。

[15]（德国）海因茨·佩茨沃德：《符号、文化、城市："文化批评哲学五题"》，邓文华译，四川人民出版社，2008年，第87页。

[16] 对于这个概念的性质，本人曾撰文说明，见《一种新思维：空间的表演性》，《剧作家》，2013年第4期，第38-144页。

[17] 见 Simon Shepherd, Mick Wallis: *Drama/theatre/performance*, London, Routledge,2004，原文如下：it relates to real life in the same way that the metaphor relates to literal language.

[18] 见 Ian Buchanan: Dictionary of Critial Theory,Oxford University Press,2010, p72-74,363-364

[19] 转引自乔恩·麦肯齐：《虚拟现实：表演、沉浸与缓和》，见 Richard Schochner，孙惠柱编：《人类表演学系列：政治与戏》一书,文化艺术出版社，2011:3-11.

[20] 转引自（美国）简奈尔·瑞奈特：《人类表演学是帝国主义的吗？（第二部分）》论文，该论文中文版载于 Richard Schechner、孙惠柱主编的《人类表演学系列：人类表演与社会科学》，文化艺术出版社，2008年，第11页。

[21] 实际上，这也是作者在中文世界提出"空间表演"的初衷和用意。它包含了空间和表演两者发生关联的所有外延和能指，因而，中文"空间表演"包含了上述三个英文词汇的意义总和。

[22] Richard Schechner: *Performance Theory*, London and New York, Routledge, 2003: Author's note.

[23]（德国）汉斯·蒂斯·雷曼：《后戏剧剧场》，李亦男译，北京：中国戏剧出版社，2010年。

[24] 时尚的符号和代码功能，也与空间代码化相关。时装和香水是两个显著的例子。八、九十年代，时装品牌阿玛尼——代表了绅士，而迪奥香水代表了一种仪态和时髦。新世纪，除了上述品牌，新的被代码化的商标不断被生产出来，替代或者覆盖原先的代码。

[25]（法国）热拉尔·热奈特：《转喻：从修辞格到虚构》，吴康茹译，桂林：漓江出版社，2013年。

[26]（斯洛文尼亚）斯拉沃热·齐泽克：《伊拉克：借来的壶》，涂险峰译，北京：三联书店，2008年。在这本书中，作者提出了由伊拉克战争引发的对美国的评议："美国的问题不在于它变成了'全球帝国'，而在于它不是这样的帝国，在于它仍以'民族一国家'方式行事，在于它'反生态主义'式的'全球性地行动，地方性地思考'。"此论述见本书前言。

[27] 王昭凤：代译序第37页，见（法国）居依·德波：《景观社会》，王昭凤译，南京：南京大学出版社，2006年

[28] 朱立元(主编)：《当代西方文艺理论》，上海：华东师范大学出版社，2005年，第488页。

[29]（法国）于贝斯菲尔德：《戏剧符号学》，宫宝荣译，北京：中国戏剧出版社，2004年，第133页。于贝斯菲尔德为了形象解释这个观点，借用了《茶花女》中第三幕乡村场所的沙龙玻璃对自然植物的隔绝状态的设置，来代表一种高级妓女相对于自然的堕

落关系。

[30] （德国）汉斯·蒂斯·雷曼：《后戏剧剧场》，李亦男译，北京：中国戏剧出版社，2010年，第 2 页。

[31] Richard Schechner: *Performance Theory*, London and New York, Routledge, 2003: Author's note.

[32] （美国）理查·谢克纳：《什么是人类表演学？》（上），俞茜译，见《中国戏剧》，2008年，第 8 期，第 62 页。翻译自谢克纳 2002 年出版的《人类表演学——导论》一书。

[33] Parvis, Patrice: *Analyzing Performance: Theater, Dance and Film*, Translated by David Williams, The University of Michigan Press, 2003, p55-223.

[34] 此表格借鉴了 Kei Elam, The Semiotics of Theatre and Drama, London，New York: Routledge, 1987:131-137 中提出的剧场符号元素。而观众的"认知结构和能力"，被归纳入剧场的元素之中，为我自己的观点。我的用意是想表明，只有观众的认知达到一定的程度，剧场的接受才可能最大程度上达成，观演关系才可能达成。

[35] "国际性的表演认知能力"作为概念第一次被提及，是美国戏剧理论家简奈尔·瑞奈特（Janell Reinelt）在其发表自美国《戏剧评论》的论文《人类表演学是帝国主义的吗？（第二部分）》所提及的："……我们需要一种国际性的表演认知能力（Internatial Performance Literacy）来适应全球化的潮流。这是对全球化背景下人们传统的认知能力的一种调整。他这样解释国际性的表演认知能力的重要性：传统的观点认为，认知能力意味着读和写的能力，通过书面媒体和文化进行交流的能力。通俗一点就是听、说、读、写。而新的舞台认知，需要超越这种传统能力。"这篇论文也提到早在 1982 年，欧洲戏剧理论家帕特莱克·帕维斯（Patrice Pavis）在《舞台语言》一书中就提出了当代人的一种全新的认知结构能力，他认为当代人需要能对舞台语言进行认知。所谓舞台语言的认知，就是能够读懂舞台中发生的"视觉意象、身体活动、文化记忆和本土的流行文化等社会交往语言"。见 TDR: The Drama Review（Volume 51, Number 3 (T 195), Fall 2007.pp. 7-16。

[36] Susan Bennett, *Theatre Audiences*, London, Routledge,1990.

[37] （法国）安托南·阿尔托：《残酷戏剧：戏剧及其重影》，桂裕芳译，北京：中国戏剧出版社，2006 年，第 86 页。

[38] Richard Schechner: *Performance Theory*, New York, Routledge, 2003,p62

[39] （法国）安托南·阿尔托：《残酷戏剧：戏剧及其重影》，桂裕芳译，北京：中国戏剧出版社，2006 年，第 26 页。

[40] （美国）道格拉斯·凯尔纳：《波德利亚，一个批判性读本》，南京：江苏人民出版社，2004 年，第 390 页。

[41] 高行健：《论创作》，台北：台湾联经出版公司，2011 年，第 61 页。

[42] 高行健的"表演三重性"在一九九二年与戏剧学者马森的对谈中，他又称为作"戏剧三重性"。见《当代戏剧的新走向（下）——高行健、马森对谈录》一文，刊登于《明报杂志》，1994 年第 1 期，第 98-101 页。

[43] 高行健：《我的戏和我的钥匙》，《没有主义》，香港：天地图书出版社，1996 年，第 238 页。转引自张宪堂：《从〈八月雪〉看高行健之表演理论》。

[44] 高行健:《剧作法与中性演员》,《没有主义》,香港:天地图书出版社,1996年,第257页。 转引自 张宪堂《从<八月雪>看高行健之表演理论》。

[45] 见 Haiping Yan: Spheres of Feelings:Rethinking Theatrical Agency in Chinese Artistic Tradition and Beyond……"How Does Gao Move the Mountains," an interview with Gao Xingjian by Gerard Meudal, Liberation, December 21, 1995. 原文如下:The process of suppositional enactment involves three "persons," at least three: The "I" in daily life moves into "Her" and raises questions about "YOU" [which is the "I"] …. Where does the third medium—the passage that works between while differentiating, shifting, altering, and connecting "I," "Her," and "YOU" as the OTHER come from? When one … takes a leave of one's own inscribed body, "I" then becomes an eye that looks back on the body-routines, the OTHER comes from such a leave-taking from the world in the midst of being in it. When this happens, infinite possibilities of human acting happen.

[46] 颜海平:《情感之域:对中国艺术传统中戏剧能动性的重访》,见高瑞泉、颜海平主编,《全球化与人文学术的发展》,上海:上海古籍出版社,2006年,第65页。

[47] 同上,第71页。

[48] 同上,第69页。

[49] 同上,第74页。

[50] 同上,第72页。

[51] 2013年7月,杭州举办2014年华文戏剧节筹备会议,摘录自王士仪的发言记录。

[52] 颜海平:《情感之域:对中国艺术传统中戏剧能动性的重访》,见高瑞泉、颜海平主编,《全球化与人文学术的发展》,上海:上海古籍出版社,2006年,第78页。

第一章

空间中的表演

——镜框式舞台和非镜框式舞台中的表演

本章导读

在空间表演的第一层涵义"空间中的表演"之中,剧场空间与演员和观众发生关系,其实就是传统的观演空间。在这个空间中,演员、角色、身体和观众之间的张力为当代剧场的重点。

雷曼的一个著名论断:"没有戏剧的剧场是存在的",彰显了在当下的剧场空间中,戏剧和表演的分离,以及事实上已经深入人心的"表演的张扬"和"戏剧文本的式微"之现实。

从空间中的表演入手,可以观察当今上海城市剧场空间中上述命题的真伪。在当代被称为海派城市,各种纷繁复杂的前现代/现代/后现代元素杂糅、交融的上海,其剧场演出的重心是否真的从剧作家文本为中心转到以演员的表演为中心了呢?在上海的表演空间里,"身体""观众""认知"这些能量在其中的起到的效果如何?我们从镜框式舞台和非镜框式舞台的案例中开始寻觅答案。

剧场幻觉的丧失和舞台转换

■ 舞台符号转换：一种管窥舞台生态的视角

美国符号学理论家C.S.皮尔斯认为符号具有图像符号（icon）、指索符号（index）和象征符号（symbol）三种。

图像符号的表征方式是符号形体与它所表征的符号对象之间的肖似性。指索符号的表征方式，是符号形体与被表征的符号对象之间存在着一种直接的因果或临近性的联系，使符号形体能够指示或索引符号对象的存在。象征符号的符号形体与符号对象之间没有肖似性或因果相承的关系，它们的表征方式仅仅建立在社会约定的基础之上，是基于传统原因而代表某一事物的符号。[1]

舞台演出从符号学意义上来说是一种"符号转换"，严格说来应该是"关于事件或者行为的图像化、隐喻化的转换"。在一个转换活动中，包含了图像符号（icon）、指索符号（index）和象征符号（symbol）的综合。因此，我们也可以说，戏剧舞台空间和社会/文化空间之间存在的"符号转换"，既是具象的舞台场景/社会场景、舞台语言/社会语言之间的转换，也是抽象的舞台整套话语、动作体系和社会话语、动作系统的符号转换，来隐喻所反映世界的涵义。其修辞转换，其本质上是符号和真实之间的转换，包括再现和表现、转喻和隐喻。

符号转换特别是图像符号的转换之所以成为当代文化的主题之一，也可以在诸如《导论》中提及的美国图像理论家W.J.T米歇尔所谓的"当今存在着一种图像转向，我们所在的时代是图像时代"之论述中找到答案。图像理论强化了我们时代形象和画面的重要性（即以视觉审美为特征的物象之间的符号传播，包括图像的符号功能、图像的转换、图像携带的隐喻和象征价值）。联系雷蒙·威廉斯的"情感结构"理论，图像理

论指涉人类情感的新图谱和与时俱进的"当下"现实感。两者也对应了阿尔托的术语,当代的情感结构,应该具有一种与文化和政治休戚相关的"在场性"。在这个以图像传播为特征的多媒体和虚拟时代,世界审美图景正在发生变异。

借用黑格尔关于舞台是"感性的夸张"的说法(即动作符号转换作为一种符号化手段,它是一种需要调动演员的身体姿势和表情的定型才可以达到的剧场审美之意),我们了解到,一个现代戏剧作品要完成符号转换,需要调动的元素很多。有时候整个舞台元素的修辞系统都被导演、演员、剧作家运用起来。这些元素既有图像性的,也有象征性的。华人导演蒋维国的《太阳不是我们的》[2]肢体性悲剧作品,就不同于黑格尔时代所言的仅仅需要演员的身体姿势夸张就能做到,而是调动了上述表格中几乎剧场的所有元素,包括音乐、旋律、节奏、灯光、多媒体和事先录制的录像和幻灯展示。两者的差别在于,黑格尔时代被正统戏剧观视为主要戏剧元素的,都是与演员有关的主体部分,而现代派的各种实践,则提高了客体的地位或者并置了客体和主体的权利。

这种被称为"客体凭自身的能力获得"的现象,在基尔·伊拉姆(Keir Elam)《剧场和戏剧的符号学》(*The Semiotics of Theatre and Drama*)中,也被再一次提及:

值得注意的是在20世纪戏剧中所谓的试验,是基于将布景提升到符号过程的"主体"的位置,同时演员相应地放弃"行动力量":例如爱德华·戈登·克雷格的理想是,一个由具有丰富内涵的布景来统治表达模式,在这个布景中演员起着完全听命的超级牵线木偶的作用。塞缪尔·贝克特的两出哑剧,《没有言语的表演1& 11》,演员和道具主客体角色颠倒——人物由舞台符号工具决定,并成为其牺牲品——而他在三十秒钟的《呼吸》中将布景作为唯一的主角。[3]

符号转换不仅揭示了剧场的空间表演本质,也印证了"表演即符号"的事实。如果说艺术创作就是"图像符号的转换",那么这个"图像"中就包含了我在"表演空间包含的元素"一表中罗列的表演诸元素——演出文本、动作、身体、姿势、展览的客体、舞台的整体视觉系统(舞台的动作系统和程式,台词、服装、灯光、道具等),它也包含一整套剧场的空间物

质系统。

剧场舞台的符号转换模式

舞台作品实现的是表演对社会空间的修辞转换，本质上是符号和真实之间的转换，其依据的修辞和手段是再现和表现、转喻和隐喻。这里，表演和社会的差异是符号和真实两者之间的差异。这种舞台符号转换，按照谢尔德·尚克(Theodore Shank)在《戏剧艺术的艺术》中的说法，就是"戏剧艺术家的目的就是利用任何和所有可能的资源将虚拟的行为呈现为直接可视和可听的'在场'经验"。从符号转换的外观来看，它们不外乎再现和表现。[4] 这里，"虚拟的行为"实现了真实社会空间和舞台空间的转化。

阿尔托曾言，真正深刻的舞台表演须呈现"深刻的混乱"，其背后的潜台词是：舞台不是单纯的再现或者表现、转喻或者隐喻，而是"再现／表现"、"转喻／隐喻／象征／代码"的综合，剧场表演生成性(becoming)与再现(representation)的混合。事实上，再现作为典型化手法，表现作为象征等手法，在一台戏里往往是交织在一起的。艺术和现实之间，用"再现／表现"概括修辞转换的手段，就相对客观。这里，追根溯源，"再现"(representation)作为流行两千年的西方艺术理论，来自古希腊的摹仿论，它不仅贯穿了整个西方艺术理论的发展历程，而且成为艺术理论史的发展主线。它在美学上抵达戏剧性；"表现"理论和美学，则是现代派诞生以来，对"再现"进行反思和颠覆的过程中逐渐建立起来的。"表现"作为艺术手段，反映在剧场上，就是现代派形形色色的剧场革命和探索，其中包括阿尔托、布莱希特对剧场性追求。

事实上，剧场修辞"再现／表现"其背后有一套复杂的转喻和隐喻象征系统。戏剧空间研究专家胡妙胜先生曾撰文说明两者差异："所谓'转喻'，是以修辞的主语与它替代词之间接近的或相继的关系为基础的。而'隐喻'，则是以修辞的主语与它的替代词之间的相似性或类比为基础的。"[5] 转喻和隐喻这两个概念出自捷克语言学家雅克布森，在对诗歌研究中，他提出了转喻和隐喻二元对立的模式。雅克布森用这个对立，解释了语言组合的共时性与历时性，也解释了文学的风格与这两个修辞的关联。具体而言，隐喻在浪漫主义和象征主义作品中是主要修辞，转喻在现实主义作品中是主要修辞。[6]

相应地,"再现"接近于传统戏剧舞台的修辞,即它对现实做一种表征。而"表现"更符合新颖剧场对"表演"这个概念的重新定义,即它通过演员的身体能量的发掘产生无穷的张力(演员既参照剧本重复,也通过发现自己身体的潜力进行创造)。剧场空间,作为一个浓缩社会景观的舞台,其假设需要表达时空比它大得多的社会空间(事件、场景、状态、境遇),就需要一种掺杂再现和表现的剧场修辞来达到。作为一个充满了符号的剧场空间,它通过符号来替代所表达的社会情境、事件、故事、状态。这些参与再现与表现的符号包括人物角色、剧情、演员身体(姿势语言)、台词、话语、舞美、灯光等。通过对社会情境、事件、故事、状态进行一种剧场化的编码,将新的图像符号传递给观众。

这样,舞台空间与社会空间的图像转换就演绎成一种融合、复杂的形态。其中,以再现和典型化为特征的转喻一直是戏剧常态。它的修辞特征在于"以修辞的主语与它替代词之间接近的或相继的关系为基础",在典型化的作品中,一般表演者不会改变透视法的规范性图形,其审美要点主要是:(1)环境再现的具体性、真实性;(2)概括性;(3)个别与一般的同质性。[7] 相比之下,舞台隐喻"以修辞的主语与它的替代词之间的相似性或类比为基础",在舞台上,就表现为表现、象征的符号转换,其审美要点包括(1)压缩(诗意的概括力)——包括变形(扭曲),原理与毕加索的印象派绘画相似;(2)情绪的感染力。[8] 黑格尔所说的舞台表演现象"高度激动的情绪要通过感性方面的夸张把它们的强烈力量呈现于观照",一般而言可以在再现舞台和表现舞台上见到,其表演的性质既可以是依据事实做出的模拟性表演,也可以基于想象和拟真做出的假定性、表现性表演。

近年来,在上海的舞台上,衍生了一些具有与传统戏剧不同的剧场作品,这些剧场作品迥异于传统的以文本为主导的戏剧性作品,如借鉴国外的全景式横剖面式舞台的戏剧作品《公用厨房》等;又如在观演上处在商业和实验之间,在审美上虚实相间,改编和独创性糅合在一起的作品:何念导演的《鹿鼎记》、赖声川导演的《宝岛一村》《如梦之梦》、赵川导演的《小社会》等,其空间转换都有着每个剧作由于策略不同带来的展现和转换手法不同的特点;另外还出现了一些空间转换的手法和符码非常独特的实景演出,如谭盾导演在上海青浦朱家角小镇展示的《水乐堂》。

在美国劳特里奇（Routledge）版本的《戏剧研究》（Theatre Studies）一书中，作者罗伯特（Robert Leach）对于舞台中剧场符号转换的实质这样描述："戏剧可以被视作为一种受特定的观演契约接受的符号系统。戏剧的这个观演契约双方：观众和演员，共同接受了这个特定时间内的符号系统。这些信号可以是视觉的，也可以是听觉的。它们在表演者的认同下被转化成图像和听觉信息，舞台有这样一种空间特殊的能量，能按照这种集体性的契约与身体、声音、形状——比如一个红色的鼻子符号意味着醉酒，一块衣服上的补丁意味着仆人，一顶礼帽代表着老板。几声鸟雀和斑鸠的叫声，意味着乡村，三四棵树木意味着森林，一束苍白的黄色圆形的光投射到一个黑色的圆形穹顶上意味着月亮——这些没有说出来的演员和观众之间的契约正是被这些信号所形构和固化的。"[9]
它揭示了舞台符号转换的几种不同的修辞，包括几声鸡鸣狗叫替代农村的景致和氛围的符号化处理。这样的图形、音响系统的转换，涵盖了舞台上的"符号转换"修辞。在舞台和社会空间之间，其间的符号转换模式是这样的：

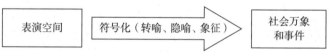

二十世纪的戏剧现代派的实践另一个主要的维度是剧场空间幻觉的祛魅。在剧场这个多重符号（文化、社会、性格、行动）和信息（社会、个人、私密、公共）交换的场所，阿尔托和布莱希特都采用了剧场革命化的实践和理论。因此，它们的理论和实践也可以说是剧场符号转换方式的革命。阿尔托提倡用在场性置换戏剧性，其背后的舞台符号转换的革命性力量在于：用当下生成的流动的符号，替代那些古典的一成不变、意义定型的符号。这种流动性和即时性生成的剧场性，不同于文本统率下的戏剧性（在这个剧场图形的模式里，演员按部就班，按照剧作者的文本指示去表演）。其中，布莱希特的舞台实践和理论意义更为重大，他用一套行之有效的叙事剧理论、实践，把戏剧从古老单一的审美境遇中解放出来，实现了演员的身体性和同步表演。汉斯·雷曼认为："从布莱希特开始，剧场交流方式发生了根本性的变化。旧有的剧场交流模式以封闭性、幻象性为特点；而在布莱希特的戏剧中，演员与观众开始了直接交流。因此我们也可以说，布莱希特是后现代戏剧的真正起点。布莱希特

剧场,本质上呈现的是一种与过去戏剧审美的决裂,那就是幻觉的丧失。从他开始,戏剧的线性叙事、台词对话式结构均被质疑,观众的接受方式也从对幻象的追求而走向深层,走向全面。"[10] 作为一个特定的演剧与观看空间,剧场作为交流场所的特征,并不在于空间的物理属性:剧场的布局、地理位置、内部空间设计,它的精神属性应该包括演员、角色和观者三角关系所展示的一切。

布莱希特叙事戏剧开启的不光是一个用叙事剧(双重话语)来代替舞台幻觉(单独话语)的一种审美机制,更有与这种审美有关的一整套话语和戏剧理论。这也是布莱希特传奇(Brechtian Legacy)的来由。正如安德勒泽伊·威尔特评价的:"布莱希特把自己称为新戏剧形式的爱因斯坦。他的叙事剧理论开启了一个新的纪元。"[11]

除此之外,布莱希特叙事剧特有的剧场转换模式还道出当代戏剧的流行趋势:剧场整体性和综合法的消解,[12] 它也包含着戏剧性的式微和"在场性""剧场性"的胜出之涵义。按照马克思式的解读方法,戏剧中的意识形态就是社会的意识形态,戏剧是一种压缩了空间的社会剧场模式和社会空间符码系统,它与社会文化、意识形态和观众的认知结构挂钩。而剧场整体性和综合法的消解,它对应着时代性的"景观"走向,也对应着美国理论家丹尼尔·贝尔在《资本主义文化矛盾》中揭示出的资本主义社会和文化的"断裂"。正是"断裂",意味着整体性的消解,也意味着一种全新的舞台观演关系的来临。布莱希特的剧场转换模式,实际上是对亚里士多德以摹仿为核心的戏剧体系的一种颠覆。亚里士多德的戏剧体系,认为寓言的逻各斯秩序结构高于一切,悲剧具有逻各斯的戏剧结构。自从亚里士多德以来,戏剧逻各斯借助一定逻辑的影响,地位逐渐提高,藏身在欺骗性的幻象身后。逻各斯的戏剧构作皆在展示现象之后的"法则"。悲剧所展示的,是一种在其他情况下依照概念的"必要性"标准被隐藏起来的逻辑,是一种可以进行分析论述的"可能性"。这种模型化与日常现实是截然分开的。这些被奉为圭臬的经典剧场,在布莱希特眼里越来越成了幻觉、欺骗和上当的地方。因此,汉斯·雷曼认为:"(当代)剧场演出过程自身的真实性就凸现了出来。世界和模型之间的确定界线消失不见了。戏剧剧场的一个本质基础也从而消除了:那就是逻各斯的整体性。[13] 其对应的审美是这样的:剧场整体性和综合法的消解的地方,也就是剧场性(在场性)生成的地方。"

关于传统戏剧剧场和"后戏剧剧场"（后布莱希特剧场）的命名正是来自于他的巨大影响。正如在 Janelie Reninelt 在《布莱希特之后》这本书里明辨的那样："对于布莱希特，在演员、角色和观者之间，一种三角关系存在着。看似演员把观者作为第三个人对待。"[14] 从此，演员、角色和观者的交相辉映，组成了现代戏剧的剧场交流核心环节。一种新的带着理性思考的戏剧首先表现为打破舞台这个封闭的二元空间的模式。下面的公式表现了剧场空间符号转换这种本质变化。

传统戏剧剧场空间——幻觉剧场——演员和观众二者之间达成空间转换——手段和媒介：固定的戏剧性动作

后戏剧剧场空间——破除了幻觉——演员、角色和观众三者之间达成空间转换——手段和媒介：即兴的身体能量爆发产生的戏剧能

汉斯·蒂斯·雷曼这样描述这个新近以来的剧场空间："当代的不再表现戏剧性的剧场文本中，叙事与表现原则以及寓言（故事）的旧套正在渐渐消失。与此同时，一种所谓的'语言自治化'的图景正在慢慢推进。"[15] 这样，在剧场符号转换的演变之流中，呈现出一种从二元到三元辩证结构，从幻觉到破除幻觉的演变。这样的空间演变与安托南·阿尔托在《残酷戏剧》一书中所描述的空间戏剧之理想状态如出一辙："……这种复杂的诗意具有众多手段，首先是舞台上使用的一切表达手段，例如：音乐、舞蹈、造型、哑剧、摹拟、动作、声调、建筑、灯光及布景。每个手段都有其特有的、本质的诗意。"自此，剧场空间幻觉的消退和祛魅成为一种事实。

镜框式舞台与主流、商业戏剧表演

■ 镜框式舞台的空间换喻：优越性和局限性

一般来讲，东西方的舞台从古希腊到现代的百老汇，远古的乡村庙会、草台，到公园敞开式舞台，似乎跳不出"一面观赏"的"镜框式舞台"（proscenium stage），"多面有观众"的伸展式舞台（thrust stage）和圆形剧场（arena stage 或 theatre-in-the-round）三种基本建构。[16]

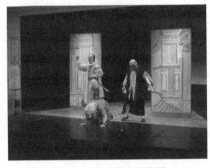

图 1-1：镜框式舞台的构图

镜框式舞台的空间修辞以转喻和隐喻为主，它的特征是易于形成一种聚焦的透视效果和装饰化的舞台景观，边框往往装饰以有意思的色彩斑斓状态（decorated with meaningful, and usually colourful frame）。它的缺点是在聚焦感、透视感增强的同时，也导致丧失亲密感。镜框式舞台空间的观演特征体现在：（1）观众往往位于舞台的一侧，而舞台的其余侧面被物体遮挡，以供演员和技术人员做准备工作；（2）舞台是内嵌式的，像上海大剧院就有镜框式舞台；（3）演员都由舞台侧面的幕布中出入。西方很多歌剧院就是镜框式舞台。至今的百老汇、外百老汇、外外百老汇的几百个剧场中，镜框式舞台占着一定比例（原因是百老汇剧场历史悠久，有些新改建的剧场，都是从老建筑中翻修而得，空间改造的余地有限。因此，保留了建筑的三面墙体结构）。

结构上，三面墙的作用是试图将演员与观众隔开，使演员忘记观众的存在，而只在想象中承认"第四堵墙"[17]的存在。由于第四堵墙的存在，镜框式舞台在物理上既阻隔了交流，也造成了舞台幻觉。镜框式舞台具有一种还原社会空间、再现社会空间的特殊能力。比如，东方艺术

中心的中型剧院,曾上演维也纳的音乐作品。其中有一种符号转换法则:古典的舞台,反而还原出与剧团演奏风格相似的18世纪维也纳宫廷中"镜框式"演出的风格,也有利于呈现音乐剧团的经典"灵韵"。

但同时,镜框式舞台的局限性也比较明显,那就是丧失亲密感。镜框式舞台需要通过制造景别来增加或者突出空间层次,因此镜框式舞台适合表现传统的、经典的、有实景的舞美的戏剧。《华尔街日报》2013年11月12日刊载剧评文章说:"纽约百老汇是一个观看莎士比亚戏剧最糟糕的地方。原因是其舞台缺少观众的亲密接触,而伦敦泰晤士河南岸的环球莎士比亚剧院,其空间结构充满了一种亲密性和开放性。"[18]这种对当今剧院演出的缺少互动性和开放性的批评中,还可以看出对当初环球剧院的向往。在这篇文章里,作者认为美国纽约的百老汇是最差的在晚间观看莎士比亚戏剧的地方。

之所以将百老汇的剧场认定为演出莎士比亚戏剧的克星,原因在于百老汇的剧院经过百年时间的洗礼,有些在结构上依然保留着镜框式舞台的特征。这就为准确演绎、激发莎士比亚戏剧的灵韵(aura)设置了限制。不过,当下的镜框式舞台克服戏剧能传播的方法实在很多。该文章还回溯了在伦敦南岸环球莎士比亚剧场在1997年上演莎士比亚的《理查三世》的演出盛况。时隔16年,在百老汇第48街的Belasco Theatre再次复排莎士比亚的这个戏剧。我恰逢在2014年1月的Belasco Theatre观看了莎士比亚的《理查三世》,发现其突破镜框式舞台的设计有了妙招:在剧院无法灵活拓展的三面墙壁上,均做了文章。其中正面的墙壁,设计成了一个立体的城堡;两侧的墙壁,则加入了观众席。理查三世出场的时候(其时的身份还是王室一员),就手中持花,对着右侧观众席的一位女士献上了鲜花,从而拉开了戏剧的序幕。

▌空间"镜像":镜框式舞台与主流话剧和商业话剧的对应

资产阶级镜框式舞台对应了资本主义社会的主流。不同于资本主义的镜框式舞台,上海剧场中的镜框式舞台往往削减装饰化的边框。[19]上海大剧院、上海话剧艺术中心的大剧院、东方艺术中心的东方音乐厅均如此,装饰化的边框均被整一的现代化材质替代。这些新时代建造的舞台,都采用了新的技术。因此,这些镜框式舞台上演的戏剧往往是符合上海海派、全球化风格的主流戏剧和商业戏剧,正如资本主义老派的

镜框式舞台所展现的装饰性边框一样——它给人一种中产阶级的味道，包含着一整套与这种空间感觉对应的文化程式：繁缛礼节、现实风格、道德主题、中庸方案。它的符号转换模式是这样的：

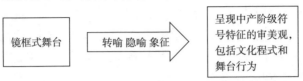

这种镜框式舞台在演绎大型话剧（主流话剧和大型商业话剧）上，具有得天独厚的优势，原因是座位席数众多，观众容纳量较大。目前，上海现有的剧院，镜框式舞台占据了大部分。如2000年在上海安福路落成的上海话剧大厦，有三个演出场馆：艺术剧院（520座）、戏剧沙龙（288座）、D6空间（300座），其中坐席最多的艺术剧院就是一个典型的镜框式舞台。2007年11月，经过修缮，可容纳1000名观众的"上戏剧院"正式投入运营，成为目前该市最具规模的话剧专业剧场，它也是镜框式舞台。镜框式舞台还包括：上戏校园内的"端钧剧院"（280座）。此外，东方艺术中心歌剧厅、美琪大戏院等综合性剧院也是镜框式舞台。2008年，话剧《武林外传》进入常年以戏曲演出为主的逸夫舞台、艺海剧院，进一步利用不同类型剧场，扩大市场规模。

非镜框式舞台则包括上海话剧艺术中心的D6空间（300座）、上海戏剧学院的"新空间"（180座）、黑匣子以及上海现代人剧社开发的上海大剧院小剧场（该剧场利用率每年在200天左右）、下河迷仓等灵活组合的演出空间。它也包括类似谭盾在朱家角设计的"实景表演舞台"和类似谢克纳多媒体环境戏剧《哈姆雷特：那是一个问题》的多媒体戏剧互动空间。

在这些演出场馆上，上海大型剧院的镜框式舞台上演上海大型主流话剧就成为惯例。两者之间，形成一种有趣的对应风景。镜框式舞台的特点：空间大、坐席多的优势，自然成为传播国家意识形态的媒介。因此，一些大剧院直接获得政府的资金支持就不足为奇；有些"大戏"，虽是机构投资，但是目的是为了获得国家的奖项和资金奖励（"五个一"工程奖和白玉兰奖等）和搬上大剧院进行演出。

主流的镜框式舞台，也与主流的上海的戏剧白玉兰奖评奖活动有着亲密的关系。"白玉兰奖"是上海戏剧界的最高奖项，是为吸引全国优秀

演员、提高上海戏剧质量而设立。镜框式舞台和白玉兰奖两者均服膺于体制,均旨在提高主流戏剧艺术质量。在海派与地域性之间,全球化与保守主义之间,主流话剧往往权衡利弊。为了获得艺术质量为标志的白玉兰奖,往往要克服主题先行的弊病,又要让投资得到政府的支持:题材和表演意识形态化。不过这种服膺又未免产生一种悖论。事实上,基于体制为本的权衡利弊持续体现在白玉兰奖的评选过程中。比如,第13届白玉兰奖评选中,话剧还处在比较弱势的地位,获奖作品中的话剧,基本上是引进作品,比如最佳表演奖获奖者为来自台北新剧团的李宝春(《孙安进京》)和原中国青年艺术剧院的丁嘉丽(主演《居里夫人》)。而土生土长在上海的本土的话剧演员几乎看不到,这与上海话剧的创作实力不强、上海话剧场馆建设在加入WTO初期远远落后于现实需求有着极大的关系。从历经十余年的白玉兰奖评选可以看出,在这十余年时间里,上海话剧在对外演出交流和原创剧目上都有所改观。在2006年的评奖中首次在评选范围上包括了外国演员。当年百老汇音乐剧《剧院魅影》中的主演美国演员布拉德·里特尔以境外演员身份角逐"白玉兰主角奖"。除此之外,当年入围"上海白玉兰戏剧表演艺术主角奖"的演员中,除了美国表演"魅影"的演员和香港演员梁家辉之外,还有《走西口》中的陕西演员尚继春、《林冲夜奔》中的天津京剧演员王立军、《程婴救孤》中的河南演员李树建、《三寸金莲》中的武汉演员刘薇等18人。另外香港、上海话剧界携手打造的《倾城之恋》中也有三名香港演员入围终评。当时扮演男主角"范柳原"的香港著名演员梁家辉,与美国"魅影"之间的竞争也成为话题。[20] 这是带有地域性的白玉兰奖被美誉为"不以地域取人,不挑剔剧种剧目,不搞论资排辈"的一次评奖。[21] 当年的入围名单37人当中,只有10人来自上海。最后,布拉德·里特尔获得了表演奖。而在2012年,获奖话剧明显增多。话剧演出的地点也从话剧院到了戏曲场馆,比如台湾金士杰主演的《最后14堂星期二的课》就在上海人民大舞台[22]上演。历届评奖也可看出话剧份额的变化。第22届白玉兰奖的最佳主演作品中,话剧占据的比重提高。洪涛主演的话剧《生命档案》(来自中国人民解放军总政治部话剧团),金士杰主演的话剧《最后14堂星期二的课》,上海话剧艺术中心制作,田蕤主演的话剧《共和国掌柜》,由宋忆宁主演的话剧《原告证人》(饰演罗曼)均获奖。

风格上,这些主流话剧和主旋律话剧,大多数主题是现代性的,而

非后现代性的。在现代性的问题清单（见让·波德里亚的《象征交换与死亡》）里，往往主题"言必称启蒙"，聚焦二元对立。比如，主流戏剧往往在策略上聚焦"不堪"往事，以二元对立的思维梳理历史问题，表现社会现代性进程中历史性命运的社会戏剧模式。在话语上，它也与主流意识形态吻合。因此，镜框式舞台、主流话剧、意识形态三者实现了一种"同构"。这种主流话剧——镜框式舞台——假定性程式——幻觉剧场对应的审美，形成了上海话剧的一个独特景观：精神和物质性的关联。

这种"时势造英雄"的中庸之道，让上海剧场空间的营造更加倾向于实用主义，而非理想主义；在剧目的生产上，更加追求观众的认可度，而并非一味追求艺术质量。而且，这些"务实"风格的形成与城市风格都有关联。在历史上，上海二十世纪三十年代因为"远东第一城市"的半殖民城市记忆，追求娱乐和资本流转速度的戏剧形态和当时遍布"上海滩"的剧场地理结构、剧场布置（空间、物质性）就息息相关。话剧作为"舶来品"早在十九世纪中叶就出现于上海（当时，由于中国社会的"现代性"进程选择了社会现代性，因此在文学、艺术创作上就偏向于现实主义。话剧也往往以社会新闻为题材，穿时装，演时事，以一种新的形式向传统挑战）。上海是中国人最早尝试话剧创作和表演的城市，也是最早建立话剧学校的城市。随着辛亥革命和"五四"及新文化运动的兴起，上海话剧成为中国话剧发展的先驱。当下几十年的发展，上海话剧艺术题材多样，风格各异，表演、导演艺术取得了长足发展，演出、题材界定、主题创作、观看之间，也逐渐获得了海派的普遍性品格。

在体制上，这种"海纳百川"的海派风格也包涵着灵活的管理和多元的融资渠道。以上海话剧艺术中心为例，1995年初，上海人民艺术剧院和上海青年话剧团合并，[23]诞生了这家上海唯一的国家话剧团。通过近20年的体制改革和内部挖潜，上海话剧艺术中心业务主体形成了由戏剧艺术创作、戏剧制作排演、戏剧演出推广及剧院经营管理组成的四大业务板块。多元化的运作，也迫使该话剧艺术中心克服不同戏剧门类之间的封闭性，实现了主流、商业、实验（校园、民间）几个模式之间的通融。这种精明的商业和艺术之间的斡旋之道，让该中心的市场走向了产值、票房上的"繁荣"。至少在商业上获得了前所未有的成功。它也折射出，经过这些年的经营，整个上海的商业话剧演出形态已经接近成熟。如该中心就用主流戏剧吸引资金，提高政府对话剧市场的扶植力度和宽

容度。在这个基础上又大力推进商业戏剧；在培育国内市场的基础上，又及时吸收海外戏剧团体来上海交流带来的好处。比如，该话剧中心每年举办的"当代外国戏剧展演季"和类似的活动不计其数，使得上海的戏剧市场，在景观上有了与电影市场的国内电影、国外电影共生的多样生态的相似性。此外，上海戏剧学院的国际小剧场戏剧节，不断与海外的戏剧团体巡演等几者结合，使得每年在上海演出的外国戏剧数量逐年增加，为上海戏剧市场增添了新的内容，也丰满了戏剧生态。同时，实验戏剧和民间戏剧，在下河米仓等民间演出机构的支持下，获得了潜在的发展能量。其中比较有代表性的民间剧团有草台班等。这些多元态势，促使上海戏剧市场朝着多元化和三个模式之间并行不悖的空间发展。

在演出场的主体性构建上，政府的财政支持也被运用在全方位促进戏剧事业的途径上。在一份媒体采访中，上海话剧艺术中心副总经理喻荣军透露："上海话剧艺术中心三分之一的资金来自上海市的财政拨款。相比国家每年向国家话剧院拨款5000万元，北京人艺拨款7000万元，而我们的拨款是2000万元。我们进行了资源整合和管理形态的调整。最主要的是实施制作人制度，实行项目制度，只要你有资金、剧目、市场、合作意向，和中心的艺术生产是一致的，都可以做制作人。"[24] 实践证明，上海话剧艺术中心实施的制作人制度行之有效，为话剧中心和制作人创造了双赢。制作人制作了大量剧目，吸引了大量观众，形成了稳定的观众群，话剧票房节节攀升。

因此，纵观上海话剧从诞生、发展、改革开放到全球化时代的拓展，其在全球化时代所处的位置，不仅影响了上海戏剧剧场体制的灵活选择，也影响了上海话剧的题材和主题设置。比如，由于空间地理位置的重要性，上海话剧剧情背景设置上往往比较宏阔，反映了时代赋予的特定空间（如《留守女士》《杜拉拉升职记》）。相对于一些先锋派话剧的实验，上海话剧生产较注重观演效果和观众的现实生活体验，这与这种全球化时代提供的国际性视野和资本一言堂的趋势都有关。如戏剧理论家厉震林在分析上海话剧的品质时这样认为："世纪之交和全球化的时代氛围，为上海的戏剧创作和演出提供了一种深刻的历史学和人类学的意味。这种情绪，或显或隐地影响着人类精神生产和再生产的内在情绪。上海话剧，自然也承接了这种时代性的精神律动和内在节拍，迸发出了与时代景观相吻合的戏剧能量。"[25] 这种上海特色的剧场内部符

号转换,体现了这个空间的特殊性和差异性。

沿着厉震林教授所言的"世纪之交和全球化的时代氛围,为上海的戏剧创作和演出提供了一种深刻的历史学和人类学的意味。这种情绪,或显或隐地影响着人类精神生产和再生产的内在情绪"这样的路径,再往前探索。我们从上海戏剧在整个社会空间中所占的位置(包括观众接受)来推算戏剧生态,发现它既与商业环境浑然一体,生产白领话剧、悬疑话剧;它的主流话剧诸如白玉兰奖的获奖作品,在政治上又属于主旋律话剧;它的实验话剧,诸如在上海戏剧学院和一些民间机构上演的前卫话剧、前卫表演作品,正在试图脱离一种固有的意识形态藩篱,其用意也是十分明显的:制造一个替代空间。

厉震林用了意味和情绪这样的字眼,用意是明显的,上海的戏剧空间是一个处在转型中的空间,一个或显或隐地折射人类精神生产和再生产的内在情绪的这样一种空间。在话剧这个舶来品的中国"落地实践"中,这种显性和隐形互动的局面之波动性,体现在如下方面:

1. 在历史的进程中,不同世界的戏剧形态差异,来源于社会文明的进程不同。在西方社会正在从现代朝后现代转型的阶段,而过去被认同为第三世界的中国,现代性成为一个绕不过去的进程。在话剧从国外引进的时候,我们挪用的是西方的启蒙现代性(社会现代性)资源而非审美现代性资源。

2. 在当下的意识形态国别差异上,中国城市空间诸如上海与西方的都市诸如纽约和伦敦之间存在差异性,这也影响到"都市题材"戏剧写作的策略和形态。如果说一个世纪前的戏剧引进导致了中国话剧的启蒙现代性模式的盛行,中国当下社会的特定意识形态面貌则决定了当代中国的戏剧特殊模式:未完成的现代性(或者言必称启蒙现代性)模式,与西方戏剧的当代实践——审美现代性和迈向后现代性为主流的戏剧实践——产生了巨大的差异。

■ 上海当代戏剧模式[26]:在启蒙现代性和审美现代性之间的徘徊

在中国的语境里,启蒙现代性和审美现代性的概念之争体现在话剧的生产上,更是一个绕不过去的敏感话题。在话剧的接受上,无论是百年前话剧从国外传入,成为"舶来品"时期,还是当今,在后现代林立的世界范围内看,中国话剧均选择了一个比较保守的策略。在"五四"时期,

正当西方的现代派轰轰烈烈开展的时候,中国话剧接受了启蒙现代性。在上个世纪的九十年代开始,正当西方社会的解构性(权力公共化、管理社区化)转型的时代,中国话剧接受的是一种结构性模式。我创意性地称中国的话剧模式乃至上海话剧的模式为"杂糅的现代性模式"。原因很简单,中国社会的发展现状使得现代性之于中国当下社会充满了模糊性和歧义性。中国审美接受受到东西语境和地理差异的影响,乃至对戏剧、艺术的模式产生错位,在泱泱大国体现出前现代、现代性和后现代的错位和时间差,产生不同景观。

从国情来看,"杂糅的现代性模式"还与世界性的对现代性这个概念的争议有关。"五四"以来,中国的现代性接受受到启蒙现代性和审美现代性的抵牾,现代性如忽明忽暗的灯笼。于是,在开放的时代,继续先辈的事业,高举鲜明的现代性旗帜,成为中国戏剧主题呈现的当务之急。这种旗帜分明,在直面现代性社会主要矛盾的同时,也带来戏剧主题的泛意识形态化和主题、题材到形式陈旧化的悖谬。这种被丹尼尔·贝尔在《资本主义文化矛盾》中论及的现代性双重羁绊,同样在学者李伟的《怀疑与自由》中被提出:

> 进入21世纪,特别是2003年以来,中国文化的走向开始进入一个非常暧昧的时期。这主要表现在主流意识形态一方面提倡传统文化、弘扬民族精神,却对这种民族精神、传统文化的内涵语焉不详,对其本质避重就轻,对其危害缺乏反思,从而导致了以狭隘的民族主义来抵抗普世价值和世界潮流。另一方面,它又不能公然否定"五四",否认现代共和政体所必然内涵的民主自由理念,所以只能以歪曲、割裂或回避"五四"精神的方式维持现状。[27]

这种悖谬性,既凸显了中国社会的主要矛盾,也昭示了它将阻碍中国戏剧朝向更深刻的主题迈进。它的原理是在张扬主要现代性矛盾的时候,忽视了中国社会的前现代性和后现代性的维度。戏剧的生态,也折射出这个城市在现代性道路上走过的曲折之路,以及正在迈向全面现代性和后现代性过程中的阵痛和不得不面临这座城市照样也时常泛起的前现代性的涟漪之间的龌龊、抵牾。

这种模棱两可在当今的上海戏剧创造上非常突出,表现在上海生

产的主流话剧依然以坚守"现代性"立场为主,而没有与后现代的话语接轨,导致话语、文化、社会的诸多潜在冲突。具体而言,这种意识形构的差异性,反映在上海的戏剧空间里,就是一种带有主流戏剧味道的革命性话语力量(它继承了上海的革命历史传统)压倒了日常审美、杂糅的后现代能量。同时,过多地强调所谓现代性,也是一种文化意义上的陈词滥调。它以一种看似爱憎分明的意识形态激进主义,影响了上海戏剧的创新和继承。因此,把上海的案例泛化到全国,如果要探索中国的当代戏剧模式之所以迥异于西方戏剧的日常化和形式多样化,我认为主要体现在如下几个方面:

1. 正当国外的现代派潮流不断涌现、实践的时候,中国的话剧,借鉴的是社会现代化的方案,即吸取了现代性中的艺术之于现实主义的功能:教化和宣传功能,当时起到了抗日救国的直接功利的作用。新中国成立后,上海的戏剧空间依然秉承了典型化的现实主义风格。这与中国的国情和语境都有关联,它遵循了民族内部的发展逻辑,而不是一开始就去迎合国际性的潮流。这些风格,既与世界剧坛上流行的现代主义流派不同,也与某个特定的国家的风格不同(比如说新中国成立后与当时的苏联体制相似而风格不同)。而当代的上海戏剧空间以"现实主义"为基调,自觉汲取中国戏曲的传统精神和西方戏剧的现代精神,形成多元开放的现代化和民族化相统一的戏剧艺术——这一风格型的符号转换是历史、文化和政治交织的结果,也是政治图景影响艺术图景的一种后果。它折射出中国话剧接受了社会现代性,而不是审美现代性。

2. 在西方社会正在从现代朝后现代转型的阶段,而类似中国这样的社会主义国家,现代性成为一个绕不过去的进程。社会、政治、经济和文化的面貌决定了戏剧的模式差异。上海戏剧模式基本上与中国主流戏剧模式相似,它也基本上遵循了社会现代性和"未完成的现代性"模式。之所以围绕"过去"魂魄不散,这与中国社会的现代性进程未完成有关。这暗中契合了哈贝马斯关于"现代性是一项未完成的事业"这样的推断。政治上,我们还处在社会主义建设的初级阶段;社会文明的发展上,处在中等发展的程度;在现代化的建设中,中国的地域辽阔,其现代性程度在全国的分布上也高低错落,差别悬殊。如果按照西方的语境和术语,我们国家目前所处的位置是"前工业化、工业化和后工业化"相互混杂、交融的阶段、状态上。从纯粹的经济来看,上海的物质文明处于全国龙头

地位,人均 GDP 超一万美元,按照国际惯例,上海已经从工业化向后工业化社会转型。但其中也存在收入分配不均的现象。城市中等阶层、利益既得者和弱势群体、外来务工人员之间,收入反差巨大。这也给界定生活在上海的人们之整体生活质量带来难度。

因此,只要一比较现实的国情和上海的城市经济结构之特殊性,就发现上海的整体性社会呈现出一种以"现代性维度"为主,又出现"前现代、现代性和后现代性之间"三者的杂糅之局面,这种杂糅相应地也影响了戏剧的模式。在这个意识形态框架里,其戏剧主题往往关于"现代性"话题衍生的正义和黑暗的争斗、个体的价值和社会价值的冲突等(具有可辨认的二元模式,主题往往指向明确,具有鲜明的现代性特征),与后现代所要求的祛魅、去中心和戏谑风格(具有三元辩证的戏剧能量)相对应、排斥。社会的杂糅性也影响戏剧的主题,如我们集中收集上海近十年的戏剧作品,发现其主题往往是二元对立和三元辩证之间的左右摇摆,体现在如下类别:(1)正义战胜黑暗,社会性的压抑释放,国家、民族、家、乡愁主题。主流话剧《于无声处》、商业话剧《暗恋桃花源》《宝岛一村》实验话剧《两只狗的生活意见》等剧目的常演不衰,说明了剧作本身的生命力和时代的需求两者并行不悖,其文本的古老命题和现代状态之间,展现了当下中国人辽阔的生活语境,也呈现了"原型、神话、精神"与日常生活之间永恒的辩证关系;(2)历史性、讽刺性地表现在人性、个性遭到压抑,个体和家族遭到毁灭时代的抗争,凸显悲剧精神。因为上海戏剧生产受戏剧主题的"现代性双重性羁绊"影响,当代中国戏剧现实主义题材的作品往往多于实验文本和后现代文本的数量。这说明了时代主题和观众的审美接受的状态。但近年来这个情况开始改观,一些商业上取得不俗票房的后现代作品相继亮相,如《武林外传》《鹿鼎记》等。由此也适度改写了上海戏剧的总体走向。

由于主题的这种不可言传的暧昧性,也导致其题材的偏向与风格"嗜好":往往借助上海特殊的历史地理环境和城市符码,寻找符码性题材。如果是历史剧,多是借古喻今的历史性、讽喻性和纪念性题材,历史题材和帝王题材、名人题材,借此指向明确的主题,如反映晋商的《立秋》,反映北京新旧两个时期的困境《小井胡同》,重排话剧《雷雨》,昆曲《班昭》(上海昆剧院),以及反映历史人物的《弘一法师》《班昭》《李白》等;另外在风格上,弘扬"现实主义";表现手段上,则受制于意识形

态话语的单一性,多以正面、典型、刻板的、主旋律式的形象塑造为主,少有对晦涩空间进行反思的戏剧。这样,久而久之,中国戏剧的程式和陈词滥调就成为戏剧振兴的负面。比如,我们都熟悉这样的单一性,在可以堂而皇之登上舞台的戏剧题材,其人物设置往往千篇一律,言必称"典型":(1)占大多数的是关于工业和农业,其人物主角也大多数是工业、农业产业里的工人、农民、城市平民和其基层管理者、村委主任、工厂厂长,等等;(2)反映城市小资、白领处于产业中游的那些国民题材,如《留守女士》《去年冬天》《香水》《天堂隔壁是疯人院》等;(3)反映高校知识分子、社会精英、企业家、国家领袖,其比例相应比前两者少(如《共和国掌柜》);(4)而以"反面人物(罪犯、嫌疑犯、猥琐人物)""异类""小众化人物"为主角的事件很少成为戏剧的表现对象。

上海当代戏剧的另一个景观,可以借鉴厉震林教授的《集体有意识与无意识》这本书中提出的观点:表面上,主流、实验、商业模式(包括改编和引进的戏剧)"三驾马车"齐驱,事实上,三者的发展并不平衡。[28]这同样是戏剧模式服膺于整体文化模式的一种镜像。其负能量主要表现在:(1)这三大模式之间缺少交互的能量。主流戏剧往往在言必称启蒙的模式下聚焦那些"不堪"往事和"尴尬"历史,表现社会现代性进程中历史性命运的社会戏剧模式;实验戏剧围绕高扬先锋戏剧的旗帜,进行西方戏剧和对传统戏剧的革新。尤其值得关注的是那些坚持自己创作理念,张扬戏剧的主体,自觉回归于戏剧自主性的实践者藏贝宁、赵川等,其戏剧主题呈现多样化,多有反映个性遭到集体性思维的冲击而斡旋的精神和价值坚守,策略有"改编""原创""戏仿""放弃文本""业余扮演""开放式剧场空间"等,形成了特有的戏剧模式和景观,如《翘臀时代》《我和春天有个约会》《小社会》《江河行》等;商业戏剧关注社会效应和票房,服膺于资本。在运作层面上,出现了民营和国营剧团的二分天下。两者有时孤立、有时跨界。如上海话剧中心从1995年开始实行"制作人"制度,打破体制造成的壁垒,灵活应对市场。其制作的话剧《武林外传》《鹿鼎记》等受到观众的热捧。其引进的莎士比亚戏剧、阿加莎悬疑戏剧、倡导的白领戏剧、每年举办的国际戏剧展演等也吸引了不少人气。但总的来讲,商业和主流之间的通道并没有打通(拿2011年的主旋律话剧《共和国掌柜》来讲,其主演获得白玉兰奖,然而该剧的票房并不理想,票房和获奖往往形成一种反差:彼此不对等);优秀的实验

戏剧（如《鲁镇往事》《美狄亚的尖叫》《杜甫》很少受到主流媒体的追捧，引导市民前往观看。久而久之，形成一种实验作品往往是小团体制作无法进行商业包装、宣传和炒作，而一台艺术质量很高的戏剧淹没在剧海中也属常见。（2）上海当代戏剧这三大模式之间发展并不平衡：主流戏剧借助明星阵容和雄厚资本，却没有承担起引导社会民众主流生活的功能。以 2000—2012 年的主流话剧为例，这段时期比较有代表性的话剧有：2000 年，《去年冬天》（徐承先、薛佳凝、尹铸胜主演）（以下省略"主演"两字）、《正红旗下》（吕凉、许承先、何湘钮、高新昌、白乐安等）、《中国制造》（吕凉等）；2001 年，《天堂的隔壁是疯人院》（郝平、李传婴、吕梁、田水）；2003 年，《奥里安娜》（赵思晗、吕凉）、《长恨歌》（张璐、周野芒）、《商鞅》（张名煜、许承先、尹铸胜、佘晨光、丁丹尼、娄际成等）；2004 年，《金锁记》（吴冕、章静、符冲、吴静）、《人模狗样》（王衡、陈皎莹、田蕤、王勇）；2005 年，《糊涂戏班》（贺炬、孙宁芳、王衡、高蓉、姚侃、林奕）、《李亚子》（徐漫蔓、张琦、宋忆宁、尹铸胜、吕凉、朱茵、刘春峰）、《偷心》（吕梁、王一楠）、《原罪》（温阳、符冲、林栋甫、宋茹惠）；2006 年，《I LOVE YOU》（马青莉、温阳、林依伦、于毅）、《跟我的前妻谈恋爱》（王一楠、杨溢）、《活性炭》（宋忆宁、许承先）、《牛虻》（郭京飞、许承先等）、《萨勒姆的女巫》（胡荣华、吕凉、许承先、孙宁芳、符冲）、《乌鸦与麻雀》（严顺开、许榕真、符冲、徐幸）；2007 年，《兄弟》（符冲、徐峥、高新昌、陈文波）、《吁天》（张国立、秦怡等）；2009 年，《杜拉拉升职记》（姚晨、李超）、《风声》（张璐、童蕾）；2011 年，《共和国掌柜》（田蕤等）；2012 年，《最后 14 堂星期二的课》（金士杰等）。这些带有传播正能量职责的主流作品，其中不乏优秀之作。但过多的主流价值、过多的主旋律式表现和题材相似性和主流、商业、实验之间的不通融，令上海话剧的生态呈现些许极端化。

 这种悖谬也彰显了现实主义风格或者后现代风格本身的优点和弊端兼具的特征。镜框式舞台和上演的主流话剧（大部分为现实主义风格）之间，既有天然的亲和力，也有悖谬性和彼此捆绑的矛盾。主流戏剧在表现人物的逼真性和典型性上，往往"有意识"地倾注很大的精力。这也体现了上海主流戏剧在面对舞台表现语言时的一种两难境地：主流话剧顺应了再现和典型化的表现手段，徘徊在舞台假定性和斯坦尼幻觉主义的审美情趣（斯坦尼幻觉主义力求缩短舞台与现实生活的距离）之中。

但这种戏剧观念受到了二十世纪以来迅速发展的影视业的冲击。影视镜头语言的纪实性与蒙太奇造成时空的自由转换，使得写实戏剧的逼真性相形之下黯然失色。正是在这样的背景下，舞台假定性再次被发掘出来，成为戏剧舞台上的优于电影蒙太奇手段的一种吸引观众的元素和噱头。假定性，是戏剧制造独特时空魅力的一个手段和程式，中国古典戏曲在包括身体姿势、动作系统中有着丰富的可以借鉴的资源。高科技的发展，让舞台制造假定性情境的可能性增大了，也提供了技术的保障。再现也存在缺陷：表现在上海的主流话剧相对而言缺乏一种灵动性，斯坦尼幻觉主义依然是表演程式和剧场风格的主流。这种"有意识"，有时候还体现在对主题和题材的捆绑上。[29] 同样，非镜框式舞台由于观众席位的有限，由于在传播广度上受到了限制，于是就要求戏剧的现场更加注重与观众的互动和交流，有时候矫枉过正，导致不达到印象深刻而不休的"噱头"频出。

与这个情况相对应，实验话剧、校园话剧和民间话剧的阵地也有局限。虽然近年来由于政府和民间的合力，对之投入增加，实验话剧的生存空间有所拓展。比如上海戏剧学院的实验新空间和黑匣子，上海话剧中心的艺术沙龙和D6空间，上海大剧院的小剧场，民间资金创立的下河米仓[30] 等均可以上演实验话剧。然而总体上，与一个有活力的戏剧之城的建构目标，还是大相径庭。

以2009年—2012年四年间的上海戏剧学院的校园戏剧为例，这四年，原创的话剧、改编自名著的话剧和引进、交流的话剧各占鳌头。例如，上戏剧院上演的优秀剧目有香港的《独坐婚姻介绍所》(2009年)、《野草尖叫青靛厂》(2009年)、《明天我们空中相遇》(2009年)、《樱桃园》(2009年)；上戏，新实验空间2009年上演的剧作有《等待戈多》《班女》(日本)，2010年《女人的一生》(日本)；2011年有《北京好人》(中国)、《名字》(挪威)、《天堂的风铃》(中国) 等优秀剧目；2012年上演了《阳台》；2011年，诺贝尔文学奖萨略的演讲也在实验空间举办，吸引了不少人气。上海戏剧学院黑匣子则以上演学生作品和实验作品为主，其中上演的优秀剧目有《记忆之死》(2009年)、百老汇托尼奖获奖剧目《临时居所》(2009年)、尤奈斯库《上课》(2009年)、《恋爱的犀牛》(2009年)、京剧《朱莉小姐》(2011年)、《驯悍记》(2011年)、《仲夏夜之梦》(2012) 等。然而，上海戏剧学院的四个剧场的总座位数，

加起来也只是千余座位,其演出的频率也与上海话剧艺术中心相差甚远。因此它对上海整个话剧观众的辐射面不是很广,演出场馆所消化的观众,与上海2200万大城市人口比例之间形成巨大的反差。

在观念上,大多数上海当代戏剧创作者依然在现代性的二元的逻辑和后现代的多元并存思维里张弛。总体上而言,由于主旋律和主流话剧在投资结构上占绝对优势,实验话剧缺乏资本和市场,其势不两立的现象还是在近期难以消除。正如厉震林在《集体有意识与无意识》里强调的那样:"先锋导演,极端性格;传统导演,故步自封,体现一种局限的、非彼即此的思想。"[31] 这种封闭性,体现在一种三元之间不够互动的生态上:主流话剧不兴盛,商业话剧和实验、先锋话剧,也难以成为大众的消费品,后者在圈内有影响,但观众数量依然有限。实际上,以国外的经验,主流话剧和商业话剧,实验戏剧和商业戏剧有时候并不矛盾,如百老汇托尼奖和普利策奖戏剧,往往在市场和质量上均得到承认的剧目,得奖剧目在演出上往往能制造票房奇迹。商业盈利和艺术质量并不成反比。国内的生态和戏剧生产体制,导致了获奖剧目=票房欠佳的等式。少数的成功案例如宁财神的《鹿鼎记》和孟京辉话剧《恋爱的犀牛》《两只狗的生活意见》、赖声川话剧《如梦之梦》《宝岛一村》《暗恋桃花源》等,介于实验戏剧和商业戏剧之间,其获得流行的事实也证明,实验戏剧所探索的剧场语言和剧场表现模式,与是否具有商业性并不矛盾。许多时候,三者可以并行不悖。虽有亮点,但总的来说,中国当下的戏剧生态故步自封,缺少敞开话语、界限消弭、三者之间自由流动的风景。

这种舞台形态和观众接受之间的悖谬之外,上海戏剧空间的延异还体现在全球化和民族化的错位上。包括"普世性的关怀和民族文化如何融通?""后现代戏剧、跨文化戏剧在一个认同感和集体主义精神萎靡的时代,如何形成剧场统一认知?"等问题。

大致而言,上海话剧的三种格局,造就了上海话剧的独特话语场。现在,我们需要进一步搜索,这些看似光怪陆离的戏剧样式,其三种话剧格局,在内部空间里,可谓呈现了多样性;在外部空间,其政治意识形态和产业关系,是否有着清晰的指向呢?带着这个问题,我们来实证考察上海的镜框式舞台作品和非镜框式(圆形、中央、黑匣子)舞台作品。

■ 镜框式舞台的原创

　　管窥中国戏曲史，或者短暂的中国话剧史，我们可以在众多的主题和题材中找到中国话剧和古典戏曲的一个普遍现象，即中国戏曲和中国话剧均有一个十分明显的雅癖：喜欢那种超越生死的题材和主题。古典戏曲中有诸如《西厢记》《牡丹亭》《窦娥冤》等，其中的借尸还魂等剧情模式，使得中国的古典戏曲观众在认知上具备了一种类似佛教宣扬的死后得以复生的幻觉感受。中国的话剧，虽然只有百年的历史，但是无论是田汉、曹禺等前辈的尝试，还是上世纪八十年代成名的剧作家赵耀民的《志摩归去》、剧坛新秀喻荣军的《天堂隔壁是疯人院》等，均十分喜爱这种"超越生死"的为中国人认可的剧情模式。至于前些年流行的穿越剧，更是出现了数量庞杂的以"超越生死"为题材的剧目。

　　这样，在二十一世纪的上海话剧舞台上，一个现象产生了：在舞台的审美上，从建构超越生死的幻觉性和解构性剧场的"去幻觉"实践之间，似乎在中国又成为一种并存的剧场景观。这种不协调和时空错位，隐射了德里达在语言的能指和所指之间发现的永远的缝隙。超越生死是一种幻觉，在舞台上表现生死超越是一种传统的"假定性"表现手段，目前已经为西方的主流舞台所摒弃。原因是在西方再现式的幻觉剧场，自从上世纪初发轫现代主义流派（自然主义、表现主义、超现实主义、达达主义）以来，已经日薄西山。反幻觉剧场已然成为当下剧场的主流。幻觉剧场作为现代破除剧场幻觉的剧场革命之对立面，渐渐从剧场正统，到了剧场边缘（百老汇和好莱坞也有鬼戏，但均以类型剧为标签）。历史上破除剧场幻觉的艺术家中，又以阿尔托、布莱希特为代表，他们采取残酷戏剧或者叙事剧的策略，进行剧场美学置换。

　　中国的剧场审美和西方的审美潮流有着"对应中的延异"。首先来看延异。比如，西方走过的现代主义历程，在中国接受话剧的时代背景下，吸收的不是"审美现代主义"（诸如各种现代流派），却是其具有教育功能的"社会现代主义"，即现实主义模式（比如易卜生的戏剧《玩偶之家》）。新中国成立后的情况依然如此。中国话剧舞台上的审美现代化和现代主义实践，要到 1980 年代才相继进行。审美的延异和对应（以及两者之间的分分合合）在全球化时代的剧场审美和中国接受之间，依然存在。中国话剧走过的百年，其吸收西方话剧剧种的模式不同，然而情境相似。这样，问题就产生了，在西方剧场实践中，那些渐行渐远的剧场

噱头：比如制造一个封闭的空间的那种美学，在中国当下的舞台上依然在大规模拷贝和复制。这种审美和剧场风格的时空延异现象，我将在第四章中予以详细地展开分析。

其次是对应。正当西方的反幻觉剧场实践（祛魅革命）成为揭示传统戏剧缺陷的戏剧行为之同时，一种新的幻觉系统又随着全球化的资本大进军出现在了许多国家的舞台上。西方的主流舞台上，大型音乐剧又开始独占鳌头，占领了百老汇的大大小小的剧院。因此，实际上，在剧场革命上具有卓越贡献的布莱希特和阿尔托之剧场"间离效果""在场性"实践，未能走得太远。残酷戏剧揭示了幻觉戏剧包含的诸如浪漫主义情调之虚伪性，但是，随之出现的资本全球化，导致了消费主义浪潮席卷一切，舞台上出现了多样化。导致了布莱希特和阿尔托倡导的反幻觉戏剧和以幻觉、奇观为特色的大型表演秀和音乐剧并行不悖。

这种阿尔托曾批判的"弥漫在剧本的尸体里的幻觉"和在场性能量之间的龃龉和抵牾，在中国的舞台上，结合中国自身文化的特殊性，又形成了另外一番风景。那就是穿越和生死超越题材的借尸还魂。原因就是现代派戏剧自身的局限性、审美现代性以及启蒙现代性的张力和现代性、后现代性以及全球化之间的张力所致。因此，在这样的空间混沌原则之下，祛魅可以成为反对幻觉的舞台先锋实验，返魅也可以成为祛魅的一次"拨乱反正"。

■ **《志摩归去》，符合中国人欣赏的"戏剧能"？**

因此，当海派剧作家赵耀民的戏剧《志摩归去》出现在舞台上，其主要情境的设置——徐志摩死后以鬼魂的身份遍访友人的假定性情境一开始就受到观众的追捧和质疑的双重境遇。追捧是因为赵耀民喜剧中的独特人文立场和不与时俱进的那种个人印记，在于他运用荒诞的戏剧策略。上海戏剧学院丁罗男教授认为：

> 通俗化与哲理化的结合，是赵耀民喜剧创作的一大特色。他的喜剧作品几乎都取材于小人物的平凡生活，如《天才与疯子》写的是一个普通大学生令人啼笑皆非的"灰色浪漫史"，《闹钟》表现了一个大学老讲师"赖活不如好死"的尴尬遭遇，《街头小夜曲》展示了一幅大都市里芸芸众生的市井风俗画，《歌星与猩猩》则虚构了一个发生在外国平民阶层

的荒诞故事。这些作品的情节滑稽、夸张,语言机智、平朴,整体格调不像英国式的幽默喜剧那么优雅和含蓄,倒是更接近于辛辣、酣畅的法国和意大利式的通俗喜剧。这一点,也可以从他对莫里哀的崇敬并视为楷模的言辞中得到印证。[32]

观众不满的言下之意是,当下再搞生死混沌的那种假定性剧情,既不符合生活逻辑和当下流行剧场审美,也似乎已经与全球化和现代化带来的技术性和祛魅化生存相去甚远。

喜剧《志摩归去》区别于赵耀民喜剧的过往题材,一个明显的标志是过去的剧作,几乎对准的都是小市民、平凡人,而这次的人物为一代诗歌才子、英年早逝的徐志摩。剧情的设置也意味深长,它设定这样的荒诞情境:假如徐志摩没有死会怎么样?假如徐志摩的灵魂还在人间游荡,他会和活着的世俗的人们有怎样的精神对话?这样的写法打破常规人物传记剧的思维,却非常符合赵耀民的一贯做派,也非常方便自由地揭示人物的内心世界和生存状态。荒诞性情境的设定,有着如下的好处:在"肉身已死、灵魂尚在"的假定性情境中,把活着不方便讲的话讲了,也把文字中没有但潜意识里有的东西表达出来了,构成了一个个有趣的甚至荒诞的故事。

(图 1-2:《志摩归去》剧照
出处:http://culture.people.com.cn/n/2013/0621/c22219-21918827.html

幻觉的再现是这个喜剧的一个特色。幻觉制造了一种类似真假莫辨的审美效果。正如青年学者李伟在其《无法直面的人性——评〈志摩归去〉》一文中认为:

有批评者以为这样模糊生死界限，难以自圆其说，我则以为这是作者故意设置的一种便于对话的情境，并不影响主题的表达。甚至可以说，赵耀民故意制造了很多混乱、模糊之处，以达到模棱两可、不确定也不必确定的效果。如最后的尾声中，徐志摩的棺材中爬出一个副驾驶来，副驾驶的棺材在哪里？他们俩是否真死了？说不清楚。如果要照顾到某些观众的观赏，可以考虑做一些技术处理，比如胡适烧日记那场和张幼仪、徐申如相互取暖那场，可以只见志摩之声不见志摩之人，以示当事人内心的顾忌和在幻觉中的对话。[33]

实际上，在丁罗男分析赵耀民喜剧风格时，已经把"寓哲理于通俗化的表现之中"的这种特色表达了出来。通俗和寓意，正是喜剧作家赵耀民的策略，通过运用史料、感悟诗文之后，赵耀民试图以剧作的形式来回答和呈现的是蕴含在简单中的人世态度和生存百态。这也是作为海派剧作家在处理中国文学/历史人物时候的一种特有姿态：不忌讳那种生死超越、"鬼"人物题材的禁忌。

由此也可以推而广之，提出如下问题：什么是表达我们中国人日常生活真实的图像？什么样的思维逻辑和图像在政治、文化、经济对人的全面控制和影响之余，尚在发挥着个人作为身体的主体和行动的自行决定者这样的身份？面对后殖民主义盛行、西方霸权主义依然阴霾不散的天下不平等宴席中，萨义德的东方主义理论洞察明细，对资本化社会弥漫的权力和话语控制具有深刻的观察力。斯皮瓦克的全球化和后殖民理论，对于处在话语劣势的非西方人、非西方社会的生存图景有着强烈的关切。其漂移、身份、流散的立论试图瓦解一种全球化的单极空间模式。他们的关切共同点在于：在充满了二元逻辑的全球化、民族性、国家性，西方和他者之间的不断的磨合和交融中，是否有一种可以超越这些二元性的价值和日常生活行为产生？

也正是在这样的大背景下，跨文化学者颜海平所理解的"戏剧能"在这个层面上与上述的思想发生了碰撞。在这里，戏剧能并不是指一种类似布迪尔厄所言的"区隔"，即在政治无意识和文化无意识的牵引下，有意无意地把不同地理、阶层的人区隔开来的那种资本化制度。要知道，西方的近代三百年至今的所谓文明，就是在不断地"区分""识别""辨

别"中逐渐明朗起来的。纵然从后现代理论家的眼光里,这种整体性经验都带有明显的漏洞和文化破绽。但是,区隔和分层是资本化的特征之一。分层还有内部分层和外部分层之别。他者化就是外部分层的一个极好例子。颜海平对戏剧能的观察之独特性,在于其并不认为这种差异是单向性的,即西方主导的。正如 Patrice Pavis 在《戏剧在跨文化中》所揭示的:来源文化(Source Culture)和传播目标文化(Target Culture)两种文化之间的交往、理解和通融,从来都是一种类似经过沙漏和瓶颈的行为。受阻,是相互的、带有普遍性的。颜海平的戏剧能理论,也正是认识到了这种文化与文化之间的相互影响和借用,具有一种去二元性的理论特征。在《情感之域》一文中,颜海平以元代关汉卿的戏剧《窦娥冤》为例,论证中国古典戏剧在超越生死能量和观众接受之间具有一种巧妙平衡的维度,从而来说明一种去"西方/东方二元对立话语",或者单向的"他者化",以及自我贬低的那种学术倾向之重要性。

在近期发表在《读书》杂志的《坚韧地横过历史》一文中,颜海平强调了这种"中国式戏剧作品的诗学",指出:

> ……中国当时的社会环境里,出现对浪漫主义的一种真诚的向往——作为现代浪漫主义的一位代表人物,徐志摩是真诚的践行者,内涵与英国浪漫主义差异深刻;就其对习俗挑战的属性和意义而言,不是同一种类别……换言之,徐志摩们"援引"欧式浪漫主义为自己思想源头的行为,更像或者实际上就是一种对被"援引"的思想资源本身的再创造,而开启的是中华文明道统中前所未有的另一维想象时空。这是一种想象和践行互为渊源的创始,带有双重的创造性。代价的严酷,因之深重遥远;其中蕴含的跨文化时空和中国式现代诗学,既滋养我们的文脉,也至今挑战我们的认知。[34]

话剧《志摩归去》,以"诗意已死"作为修辞重点。舞台和人物的造型、剧情的荒诞性,均在开掘这样一种舞台的修辞手段(舞台转喻和隐喻)。诗意已死,作为一种透射点,与死人复活的表象,产生关联;与死人的漫游,产生联系和纠葛;与众生相的现实举动——几个方面均直指主题:现实瓦解了一个诗人行为的诗意成分,观众在荒诞中感悟着为什么话剧要这样设置的策略。这也是现代剧场观众与古典的观众最为不同

的地方。从《志摩归去》话剧的舞台喻象和造型中,我们看到一种抽象层面上的空间转换。马丁·艾斯林在《荒诞派戏剧》中,直言不讳地认为荒诞派戏剧的审美不同于现实主义和其他的"舞台转喻"模式,而是"直喻"[35]。赵耀民的《志摩归去》是荒诞和现实的结合体。它的荒诞派戏剧的特征明显之处在于:舞台的死人复活作为一种意象和修辞出现,把假设的情境图像化、直观化。这样,舞台的审美修辞就带有直喻的意味(通过"鬼",直喻诗人已死但是"诗意不死")。但《志摩归去》显然并不仅仅是荒诞的,其中现实主义话剧的图景还是占据了一定的比例。这样,赵耀民戏剧的图景就与尤奈斯库和日奈的戏剧不同,是直喻和转喻的结合。这是赵耀民戏剧的一个重要的审美图像,其荒诞和现实之间的转换,组成了个人独特的戏剧美学表达策略:在真实和虚拟中穿行,组成了舞台上有意思的"符码游戏"(或者类似罗兰·巴尔特所言的能指游戏)。一个典型的情节:当剧中的二姨太陪同老爷来到徐志摩的住所,想要购买一处与徐志摩毗邻的、能"近水楼台先得月"搞徐志摩研究(戏谑性行为)的住所,无意中翻阅一张1931年的报纸,读到一条徐志摩因飞机失事死亡的新闻。此处的戏剧能就颇耐人寻味。徐志摩已经死亡而鬼魂活着的情境是剧作假设的(假定性情境),而二姨太倾慕徐志摩因而欲购买一处房产的事件是"现实"的。因此,死人和活人相遇,也显得合情合理。当读到徐志摩已经死亡的新闻时,二姨太反应过来的推论就是"眼前的这个人和副驾驶显然就是欺世盗名的冒牌货"。于是场景在这里非常出彩,达到了一种介于假设和逼真之间的戏剧效果。这种舞台修辞,即是在直喻和转喻之间穿行达到戏剧性的能量。

与《志摩归去》一样,赵耀民其他剧作如《原罪》等皆有转喻和直喻之间的修辞转换这样的特点。不同于荒诞派戏剧《等待戈多》《椅子》《秃头歌女》等,在这些戏剧中,荒诞的剧情自始至终,没有间离和中断。赵耀民戏剧的荒诞因素和现实因素的结合和掺杂,或许要归咎于剧作家的生存时代背景和我们这个时代越来越务实和缺乏整体性的语境。在形体上,荒诞和现实的结合,也是全球化造成整体性消解、人们的记忆、情感呈现碎片化的一种表征。

要说明的是,观众是带着一种对徐志摩"死而复活"认同的"虚拟性程式"去看话剧的。在剧中,剧作家设置的主题"诗意已死",而剧情则展现了徐志摩作为一个诗人携带、"援引欧式浪漫主义"的碎片。这样,

当诗人的形象出现在舞台上的时候,观众又可能体会到"诗人未死",或者"诗意没有必要死亡"这样的感悟和理解。就像我读到颜海平教授在讲述徐志摩去丁玲家约稿时的那种图景——那种超越时代约束的诗意景象。我牢牢记住了这一瞬间,因为我觉得这个记忆图像的真实性和牢固性,其实就是对二元话语逻辑的极好颠覆的佐证。这样,在这出戏剧的观演中,一种假定性的剧情设置,其实还带着一种人物性格定型,而戏剧情境置换——导致观演互动和偏差产生的戏剧策略。这样,《志摩归去》在观演之后产生了截然相反的两拨观众,就非常有意思。观剧在这个场域里成为一种社会议题。"看话剧,因此也是看观众与戏剧之间、观众与观众之间、在精神心智层面上的关系及其属性。《志摩归去》演出现场携带和传递的历史时效信息,是值得思索的。"[36]

可见,舞台空间和戏剧张力的营造,不可回避与民族性和文化无意识息息相关的"戏剧能"。通过《志摩归去》,我们可以触摸到与中国观众认知结构相吻合的戏剧能之生成的复杂之维度。在《导论》中,我解释了"剧场戏剧能量构成的三个层次",即表象、意向和构成。下图揭示了在这三个层次中"戏剧能"交互产生和传递的复杂状态。

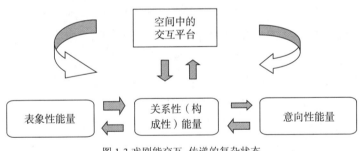

图 1-3 戏剧能交互、传递的复杂状态

从图示中可以看出,戏剧能可以由表象性的内容引起,诸如戏剧性情境、事件、动作、场面;也可以由关系性(构成性)引起,包括观演关系、观众的认知结构;也可以由意向性的能量引起,作者的主观意识、观众的主观感受属于这一种戏剧能。《志摩归去》戏剧能包含了这三个主要的范畴。表象性的戏剧能由内容引起,诸如戏剧性情境(普遍性的一种剧作策略);而从中国古典戏曲中借用的"虚拟性程式"属于认知结构的一种,它与民族性和文化性相关,因而它是关系性(构成性)的戏剧能;剧作

家的风格可被理解为意向性的能量,比如赵耀民的辛辣、酣畅就与沙叶新和过士行不同。此外,现代观众——不同于古典时期的观众,他们走进剧场的同时已经达成了为了看明星"表演"而不虚此行的观演原则。这种时代性特征,造就了一种与剧场幻觉有距离的审美。因此,赵耀民话剧《志摩归去》的戏剧能包含上述所有的范畴,它所展示的"超越生死"的舞台能量,显示了当今中国(上海)舞台迥异于西方舞台的差异景观,也揭示出"戏剧能"在传播戏剧信息的时候起到的重要作用。它还揭示出,戏剧能与时间性的能量之间存在一种内在的关联。

对戏剧能之"三维"的重视,在这个案例里还指:一个反映历史的当代戏剧,如果需要从历史中吸取戏剧能量,用今天的剧场和技术,来表演过去,这就需要发挥历史的张力:时间性的张力。叙事在这里还是牢牢地被界定为首要因素,类似亚里士多德所言的"情节第一"之法则,依然在主流戏剧的情境营造上,起着非常重要的作用。

同样,在主流戏剧《共和国掌柜》(蒋维国导演)中,我们看到,为了达到"情境真实感"的营造,剧组人员在导演带领下,多方配合,使得这个历史剧的戏剧能量实现了和当下的对接。正如导演蒋维国所言:"戏,是由各艺术元素一起参与做起来的。有了共同的创造,一出戏的力量(戏剧能)才能充分发挥。"[37]

《共和国掌柜》也发挥了历史的张力。此外,布景发挥了一种定调的作品。主流话剧的景观化风格,在这里也体现了出来。《共和国掌柜》虽不刻意图解政治,然而主题的开掘上并不出色。关于这种主流话剧面临的内在机制困惑,戏剧理论家丁罗男有这样的观点:

重新审视新时期以来的大量剧作,不难发现其中的社会功利性、文化批判性精神和哲学意味,但是普遍缺少一种创造者活生生的主体意识。当戏剧思维逐步摆脱"配合中心""图解政治"的庸俗社会学观念后,历史意识、文化意识开始弥散到了话剧作品之中。由于我们民族历来缺少哲学理性思辨的传统,话剧文学的确需要时代哲学思想的穿透力,但更需要完善自身的艺术构建。新时期话剧的主题性反思,相当程度上可以看成是在完成哲学反思的任务,这从适应现代人的怀疑精神和补充现实哲学力量的不足方面来说,本来具有历史的必然性和进步意义。然而这一使命毕竟与艺术的本体生命相抵触。[38]

■《北京好人》[39]改编折射出的性别和身体美学

《北京好人》的符号转换是巧妙地将语境转换到当下有严酷生存压力的资本化商业环境中。在不同语境里,布莱希特在《四川好人》中设置的上个世纪的人性恶,与当下商业化资本空间里暴露的人性恶,具有相似性。在舞台转换上,主要体现在三个方面:

1. 语境转换:与布莱希特的原著剧情相似,《北京好人》修改了语境:三个神仙来到人间寻找好人。在下岗技校教师老王的帮助下,终于找到了一个好人——北京胡同里的洗头妹沈黛,演绎了一出善恶置换的游戏。从人性普遍性的善恶,转换到明确的中国关于阶级斗争、商业大潮的历史和当下。其中,剧中留学美国的大学生的故事是改编时添加的,并借用这个剧情对于美国代表的资本主义进行了戏谑,呈现了二元对立式的思维。

2. 人物、道具转换:妓女沈黛变成了洗头妹沈黛,显然这里带有歧视性质的人物符号转换(通过把妓女改成"洗头妹"的人物转换,某种程度上体现了制作团队对于洗头妹这个职业妓女化的歧视。这种人物的置换背后,抹杀了"洗头"这个职业的正当性部分,也污蔑了大多数操这个职业的女性和男性);演员杨可心表演下岗技校老师,十分出彩,他不仅有熟练的演技,而且还有特殊的手艺:熟悉乐器。这样,身体的转换在这场戏剧里带来了一种更多的演员自身的信息,这也是现代剧场改编的诀窍:它尊重更多的演员自主性。杨可心在这里成了真实的杨可心和部分真实的杨可心,比剧本(文本)中的人物,更多了一种与观众交流和产生观演互动的可能性。在道具上,木偶的加入和以现场录像形式摄录的木偶特写镜头,让多媒体剧场发挥了互动观演的能量。

人物的转换,还引发"身体性别的转换"。"女扮男装"是剧场的传统,具有柔软和刚性身体的视觉转移和混沌特征。女扮男装戏剧的最大修辞效果——正如在莎士比亚戏剧《十二夜》中产生的效果一样,是观众对"性别"游戏的迷恋,它还是剧场隐晦和忌讳的巧妙规避。一般来讲,女性身体不可以大规模、大比例地展现在舞台上(欧洲戏剧的一次次革新,才使得女性慢慢地可以展露其身体在舞台上)。这个禁忌的背后突出了这样的性别图形:男女有别。

当代的剧场美学,在研究看戏的视点和心理动机之时,性别平等的话题,变成了焦点。正如劳拉·莫尔薇在《视觉快感和叙事性电影》中曾

点明"女性作为图像,男性作为看的承担者"的基于男女不平等关系引发的观看差异。[40] 有一部分观众是为了去观看女性／男性身体而买票走进剧场的。《北京好人》剧中,沈黛变成了黑老大,这样女性的身体继续穿着男性的西装被观看。女性的身体在这个戏剧中等于被观看了两次。女性作为图像被看的命运,依然是当今大多数戏剧的窠臼。一般而言,有裸露身体的戏剧,票价也相对较高。比如在纽约 42 街剧院区的 The Clurman Theatre 剧院,2014 年初最新上演两个戏剧,一个是展露女性身体的戏剧《投降者》(*The Surrender*),另一个则没有。票价的差异是最低 10 美元和 25 美元,中间的 15 美元隐射了"身体裸露"的戏票差异。正因为"看"中蕴含了不平等,才导致女性主体意识觉醒和对主流戏剧、电影语言的颠覆渴望。

3. 主题转换:从人性恶的揭示,到对现实之恶的过渡。《北京好人》借助经典,批判的是当下商业环境的生态。通过主题的相似性,揭示了与原著相异的部分,即资本可能是恶的。比较人性恶的主题,它实现了对当代社会本质批评的转换。不过,由于这样的符号转换,依然带了明显的二元对立,只不过将人性的善恶,置换成了社会的善恶,带来的问题是严重的:社会什么时候成了恶的代表?这种处理体现了对当代"戏剧能"的漠视。

因为,对于像全球化时代再来重蹈覆辙展开关于"资本是否是万恶的"之争论,显然已经放置错了时代。《北京好人》的主题策略显得"画蛇添足":原著关于人性,改编图解资本化的社会。从充满二元对立的台词和剧情中,我们看到了另一种暴力:改编的暴力。这个戏从本质上来讲比较失败,虽然它有比较好看的演员身体和比较好看的剧场图像呈现(道具、多媒体、音乐、演奏器乐等等)。导演和编剧的思想相对过于黑白分明了:他们把一个市场(商业化)和全球化制度带来的弊端放大了。

镜框式舞台的空间突破:《宝岛一村》

当今上海的剧场,某种程度上都沿用了上个世纪三十年代的旧框架,有些进行了重建和改建(比如逸夫舞台)。而改建的剧院,往往也符合一个现代剧场的物质硬件要求,在观演上却都不能走得更远。这样,无论在传统的话剧舞台上上演话剧,还是在戏曲舞台上上演话剧,都存

在空间的拓展问题。在这样的空间转换中,镜框式舞台的缺陷更加突出。为了弥补缺陷,舞台调度和场面营造就显得尤为重要。由台湾表演工作坊在2008年推出的《宝岛一村》的做法是:融合空间技术和剧情主题以及题材张力。

该剧在上海东方艺术中心的东方音乐厅演出。该厅是一个标准的镜框式舞台——音乐厅的标准式舞台。但是,表现一种当代话剧,也许并不理想,因为它的空间太过于拘束和固定。为了突破这一限制,创作团队在道具、多媒体上多有表现。在电力机械系统上,采用旋转舞台、活动道具、机械装置等,来展现空间视野的最大化和空间之间的多重叠化。如剧场空间的主要造型——支撑三个家庭的建筑是三个框架式的木质构造。这样,在舞台旋转时,这个家的建筑构造也相应地旋转,产生一种超越空间限制的拓展。

在主题和题材上,《宝岛一村》抓准了当今海峡两岸最能扣人心弦的那种情感张力:乡愁。它的潜台词是把大陆的13亿潜在观众作为传播对象,继而,它向海外的所有华人传播这种在历史中真实发生故事所引发的乡愁效应。乡愁首先来自真实的生活。这个舞台剧,取材自台湾电视节目制作人王伟忠在台湾眷村出生长大的经历。内容呈现自1949年起60年来眷村三代住民、四个家庭的故事。戏的内核是通过这个窗口,了解台湾的眷村文化和眷村情结,制造乡愁。因此,《宝岛一村》实际上背后蕴藏着一个乡愁的生产机制。乡愁的"生产技术",包括时空糅合的符号运用。空间(旋转的框架——家的代码)与流逝的时间产生张力。正如眷村本身,具有时空糅合的张力一样,它既处在边缘又与外界息息相关,形成一种台湾特有的居住区域、生活型态与族群文化。时空在这里包含着当时政治环境的动荡、生活空间的边缘性。为了强化"乡愁",主创在剧情符号上就采用了一些具有沧桑感效果的剧情碎片,比如强化成长时分的苦涩,眷村家庭由于思念家乡的精神困惑和物质贫困的双重困顿等。特别是表现第一代移民的一岸之隔和永不能突破的那种空间限制成为重点。而在这种局限的生活空间里,如何容纳身体探索和情感追求,就成为第二代移民的精神、物质张力。在时间线上,又由于展现了三个家庭中几个孩子的成长故事,使得人物有了厚度。因此,可以说,空间限制、情感纠葛、伦理展现,成为一种立体、复杂的元素交织在剧场空间里。

乡愁的内核也包括：这个戏剧讲述了被国家/战争所控制的几代人的生活，本质上，空间狭窄表征下的生活虽然没有轰轰烈烈，但是也各具风采。有的失落，也是国家和战争机器所造成的。因此，在宽容原则下的这些过错和落差，都是可以被原谅的，这就是另一种乡愁的机制：宽容以及对时间的谅解。乡愁机制还包括：结尾处的台湾"国歌"。在上海东方艺术中心的演出版本里，约定俗成，不能唱台湾的"国歌"。但是在大陆之外的演出版本中，结尾均唱了台湾"国歌"。

此外，《宝岛一村》还体现了舞台之外试图与全球化空间的对应。全球化造成了移民潮，移民生活的离散化张力，导致当今社会大量的文学、戏剧主题围绕之展开。如李安的父亲三部曲，电影《秋天的故事》、汤婷婷的小说、电影《甜蜜蜜》、电视连续剧《北京人在纽约》《西雅图恋爱故事》等。《宝岛一村》汇入了离散、流散生活的全球化主题，对"乡愁"的发掘正是切准了这个主题。另外，巡演（分别在台南、嘉义、台中、新加坡、高雄、中坜、上海、广州、东莞、深圳、杭州、北京、澳门、洛杉矶、旧金山、香港等地演出），互动、营销拓展也使得该剧的传播空间不断扩大。为发展《宝岛一村》，导演赖声川在巡演同时，也广泛征集了许多故事与相关研究，试图建立眷村口传历史。通过这个戏剧，"移民"文化延伸到了社会和人文空间。

■ 镜框式舞台的改编

镜框式舞台由于它的观众席位的优势，成为主流话剧和商业话剧的主要演出场所，它的舞台景观之价值追求与全球化时代的资本运转效率是一致的。有时候，镜框式舞台为了追求利益的最大化，往往会采用改编名著的方法，以短平快的时间差和名著、名人效应，为这种联袂锦上添花。

在修辞上，镜框式舞台改编涉及到舞台图像的转喻和隐喻，其策略往往抓住原著从主题、题材、剧情和当代的关联。这种关联是多层面的，好的改编（符号转换）可以从意象（点）、段落（面）和结构（逻辑关系）三个层面的关联中进行。随着资讯和技术的普及化，目前的改编者会将这个原则灵活运用到新的作品中，原著仅仅成为改编者想要的资源库。所以，原则上，改编即是这样一种舞台图像转换，它依靠任何表演元素之间的相似性来展开修辞转换。换句话说，从亚里士多德的悲剧六要素或表

演空间中的任何一个要素均可进行。

普遍而言,全球化时代文学作品/舞台作品的改编中存在如下观念:二度创造是所谓"改编"的主流,原著在改编中的地位仅仅是工具和材料。在写本书的同时,刚好美国 2014 年电影奥斯卡奖揭晓,澳大利亚演员布兰切特凭借《蓝色茉莉》(该片是《欲望号街车》的改编版)中的表演获得了最佳女主角。她由于在电影中演一个酷似白兰琪的女子,被封为影后。《蓝色茉莉》改编了田纳西的《欲望号街车》,将它的语境和主题则置换成了当下。

当代几乎所有的剧场观众,都非常熟悉当下戏剧更多的是关于话语的。在话语流行的思潮下,古希腊戏剧的剧情元素成为当下二度创作的"素材"。其内在的符号转换机制以及对主题和题材捆绑的无意识的反抗成为新的能量。德国戏剧理论家汉斯·雷曼在其《后戏剧剧场》这本书里点明了在当代的后现代剧场作品中出现的戏剧策略,即类似路易·阿尔都塞把社会辩证时间和主观经验时间之间不可或缺的"相异性"转化成每件"唯物主义"批判性剧场作品的基本模式,旨在动摇在那种主体中心接受和现实误读意义上的"意识形态"。[41] 所谓"批判性剧场作品的基本模式",即资本主义的空间里,每一种技术时空的增强,对于传统的时空,就产生了一种挤压和淘汰。这也可以从以"速度学"著称的法国思想家保罗·魏瑞利奥指出的"技术速度代替机械速度,是后现代景观形成的根本原因之一。后现代的景观冲突在本质上体现为一种时间的冲突"之论断中得到印证。同样,两者速度的差异,与斯丛狄认为的 "传统剧场和当代剧场,在本质的上冲突——所谓的戏剧危机是一种时间危机"[42] 的逻辑一致。经验时间和社会时间的分野,还体现在:"传统的观剧时间概念是分离的,而当代的剧场作品打造了精巧的合金。"[43] 异质性的时间层汇合在剧场经验的唯一时间之中。与此相适应,自然科学创造了新的世界图像——相对论、量子理论、空间时间理论相继出现。在大都市中,混乱的经验以不同的速度和节奏发生。对于这种早已产生的经验,和那些无意识的复杂时间结构,自然科学的新进展造成了一种新的认识。柏格森把经验时间作为一种"绵延",从而将其与客观时间区分开来。社会过程时间与主观经验时间的区分自此越来越清晰。

用路易·阿尔都塞的批判性剧场作品模式,我们将这种改编中携

带的主题性转喻应用到当今许多领域,就会发现,操作、运用、消费经典杰作中的剧情和主题,已经是当下编剧和导演一个十分不错的权宜之计——在一个全球化对景观的控制社会中。因为某种程度上,社会就是剧场,对经典的主题改编就是一次时间性的舞台转喻。我们再来回顾田纳西的《欲望号街车》中的转喻:它呈现了一个冲突的社会风景。符号化的人物和对话的转喻,支撑起了剧情发展的逻辑。在田纳西的这个戏剧作品里,白兰琪是欲望的符号。她拥有一段被资本主义规范和所谓的历史意识指认为淫荡的历史。因此,她被描写成举步维艰,没有出路。她的特异性在于欲望的控制体系与别人不一样。白兰琪的性格是封闭的,也就是在戏剧里她不得不走向崩溃。这既是主题决定的人物命运,也是田纳西的戏剧观念(观念图形)。因此时过境迁,今天我们再来看《欲望号街车》,发现它没有升华为两套语言冲突的戏剧主题。比如,今天我们会认同白兰琪的遭遇是通过两套语言系统(路易·阿尔都塞所言的两个时间的相异性)的冲突造成的。戏剧应该关注这两套语言法则的冲突和后果,构建一种关系式的戏剧模式,而不该再是一个单一的神话和寓言模式。原因是,寓言模式是一种宏大叙事模式,它浓缩历史,因而也屏蔽了真实。今天,如果我们想要看到更多的真实性和可能性,在改编《欲望号街车》的策略上,就有可能将主题集中在"两套话语和意识形态的不相容"上。女主角白兰琪的主观经验时间是绵延着南方种植园气息的那种带有巴洛克、封建腐朽色彩,然而又是在内在呼唤着绅士风格的那种老时间,它与现代社会的时间格调(以斯坦利为代表)格格不入。她的那些语言方式和行为模式是南方的种植园社会模式:寄生特征明显。相比之下,斯坦利代表了现代资本主义社会丛林法则里生机勃勃的强盗,比较符合资本主义社会的机械化进程,具体表现在碎片、断裂、道德的淡化和不相关的不可通览的事实增多。这些不断以合法名义出现的事件碎片(体育、劳动、社会休闲、社区暴力、家庭维护)以资本主义赋予的平等化的形式一股脑儿出现在斯坦利的时间经验里,产生一种与南方种植园文化不相容的丛林法则经验。这样,戏剧的冲突就是两种时间经验的冲突。

电影《蓝色茉莉》就做出了类似的境遇改编。在这部电影中,女性的困境依然存在,源自于性格和历史的双重影响。但是《蓝色茉莉》的主题是自强不息和寄生生活两种生活方式和态度的冲突。如果说《欲望

号街车》揭示了白兰琪和斯坦利的时间经验冲突,那么《蓝色茉莉》则对比了姐妹之间的生活方式之冲突。相似的人物故事和命运,但是主题完全不同。这就是今日艺术家挪用经典巨作的秘密所在。当今的改编法则还有一个通行的潜规则,那就是,剧作家相信:不改变原作品的主题,何以"旧瓶换新酒"?

莎士比亚戏剧的当代改编也可以说数量上汗牛充栋。如美国导演茱莉亚·泰莫(Julie Taymor)在她早年与英国制片方合作导演的音乐剧《狮子王》和影片《弗里达》(Frida)[44]的执导中找到了一种典型的意象和结构,她把这种风格带到了莎士比亚《暴风雨》的电影改编上。先来看影片《弗里达》(Frida)的图像转换。在影片《弗里达》(Frida)[45]中,导演对主题进行了视觉解构,我们看到直接的隐喻化图像:女性的身体遭到破坏。血液从乳房流出,分外血腥。这样的策略就是主题的隐喻化、视觉化。它也是女性主义电影普遍采取的方法:以直观的方法传递女性身体和心理的双重凌辱。这里,女性身心被侵犯的事实和历史没有用通常的历史剧的形式,或者典型化的再现方式展现(一个实例、一个历史时间),而是采用隐喻的方法,用身体直达主题。身心俱"遭辱",成为女性精神图形之显现:(1)女性的身体遭到机器的钳制和支架支配;(2)女性的身体与冷酷的物质(看似不相容的物质)不得不"兼容"。这里,身体成了材料,通过对身体遭到物质入侵的视觉意象,传递出一种异质同构的主题:女性遭到暴力。历史上,对"弗里达"题材的艺术作品有很多,而茱莉亚·泰莫的版本则通过直观的视觉展现来隐喻主题。换句话说,其图像转换是通过隐喻达到的。

在《暴风雨》改编中,把情境、语境置换,把场景再度进行虚构,是导演的改编策略。在接受美国著名电视节目主持人 Charlie Rose 的采访时,茱莉亚·泰莫透露:"做戏剧改编,就是把所有的东西放进一只信封。"[46]所有东西,这里的涵义就是"表演中的所有元素"。如为了表现原著中关于自然、原始世界的描述,导演选择了一个后现代奇观化味道浓厚的空间,实现了对原著情境的置换和视觉的大突破,达到了使得影片《暴风雨》对当代人说话的目的。

莎士比亚的改编,在中国也蔚为壮观,如根据《哈姆雷特》改编的电影《夜宴》等。但如果我们深入中国电影和戏剧的名著改编,会发现有两个极端。一个极端就是"把原著当作材料",对原著任意解构;另一个则

是"以是否忠实于原著为金科玉律",改编往往逃脱不出经典的套路,其主题上也走不出经典的限制。

正是在这样的角度,我们看国内林兆华的《樱桃园》就产生了一种任意解构的印象。先看国内新闻记者是如何评论这个戏剧的:

和林兆华之前的每一部作品一样,《樱桃园》充满着对戏剧舞台可能的探索。但这部充满实验感的诗意戏剧,却有力地传达了契诃夫式讽刺与深刻。作为契诃夫的绝笔之作,《樱桃园》讲述了俄罗斯社会变革下的阶层兴替。剧中,即将失去樱桃园的女地主又哭又笑,诉说着自己的悲伤、大学生大谈理想、年近九十的老仆喃喃自语地叨絮旧时代的记忆,而商人罗伯辛为这群生活依靠即将被毁灭的人所提供的唯一解决办法,却无人理会。对于一百年前的这部作品,林兆华把它解读成一出"是笑,而不是泪"的喜剧。在他看来,契诃夫戏谑地嘲弄并同情着每个人对自己所做的一切的茫然,这才是这出"喜剧"的核心。[47]

在解构中,这个戏剧甚至具有了即兴话剧的痕迹。演员的入场,有点类似迪斯尼公园或者游乐园坐过山车的感觉,让人"惊艳"有的演员每次出场都要从舞台上方吊下,很长时间在半空表演。导演力图为了使这个戏剧具有可看性,在舞台的视觉、造型上也颇费功夫:原作中的写实性生活场景被剥离了,舞台上的樱桃园是写意的,充满荒诞、隐喻和象征。灯光的变化更让这种视觉震撼变得激动人心。樱桃园在这出剧中是一个生命体,演员的每一句台词其实都是说给它的,虽然它是如此的残朽。剧中,演员们也不再是传统的体验式表演,他们轻装上阵,大部分演员甚至都穿着帆布鞋。林兆华并不强求演员们表现人物细节,而是希望他们传达人物的心理状态。于是,在一幕一幕充满象征意味的场景中,各个人物常常进行着似是而非的交流,台词间的重叠充满音乐感。[48]超长纵深的舞台是一个充满着苍凉感的大坡面,孤零零的几棵枯败的樱树;舞台上方低垂的黄土色棉纱笼罩着舞台,似乎挡住了生活在《樱桃园》中人们的天空。"遮蔽"在这里带上了隐喻生活的真相的超现实叙事功能。从这些设计中看得出,导演林兆华为了突出契诃夫原著中的"喜剧性悲剧"之意蕴,花了不少功夫。

然而事与愿违,观众并不认同这次改编,大多数观众认为林兆华的

这次《樱桃园》改编是不成功之作。因为契诃夫的《樱桃园》,抓住了时代的图形:一种行将就木的封建主义思想和行为。林兆华的《樱桃园》,放置在后现代的语境中,导演想重新设计演员的造型,诸如张译饰演的大学生,每次几乎都是"从天而降",而蒋雯丽出演的柳苞芙,除了手中一把折扇,再也没有俄罗斯贵族烦冗的服饰和礼节。这似乎是创意,但是任何一个创新的尝试,如果不接地气,就会显得滑稽与突兀,令观众进入迷魂阵。客观来说,该版本有意创新,却没有抓住改编和时代的勾连,没有将中国社会的那种前现代性、现代性和后现代性的杂糅之特色语境传达出来,更不用说将在这个语境中的中国观众(这个语境中的中国观众是刘姥姥、阿Q、吴妈、王启明、刘跃进、焦裕禄们共同组成的)状态。也可以这样说,这个戏剧在戏谑的结构和对原著的解构中,没有找到一个吻合当下语境的戏眼。契诃夫的原著本来已经十分传神,是带有捉摸不透的灵韵之作。而林兆华的改编策略,显然多了些游戏的成分,少了些时代的沉重感;多了些为解构而解构,少了些对神韵(戏剧能)的继承。这样,戏剧原来的"戏剧能"忧伤中的喜剧、戏谑中的悲剧——如旋律般回旋的悲喜交加的味道没有在林兆华的版本中显现出来。总而言之,这台制作还算精良的戏剧,在主题和语境的营造上和观众群的时代想象上产生了偏差。

 现场的观众和本书的读者也许会问:国内这样一个十分有舞台表现力的导演,为什么生产出这样一个不合格的产品?理由是,契诃夫的戏剧是难以解构的。契诃夫本身就走在时代的前面,本身就具有结构和解构难分难舍的灵韵。要走入它作品的语境,再往前走,谈何容易?另一个作品的案例是契诃夫原著《三姐妹》的戏剧。这个作品也适合在镜框式和非镜框式舞台上演。如果在镜框式舞台展现,导演往往展现其结构性的一面(在一个镜框式舞台——暗示时代的局限性和时代对人命运的控制——展现的美学,具有一种主题和舞台图形的同构)。比如在一个经典的演出版本中,有这样一个舞台瞬间,三姐妹恰好并列的姿势和她们面对的男人,形成了一种辩证法——剧场辩证法,传递出蕴涵悲喜交加的美学。通过舞台图形的对立,也达成了对主题"男女关系"永恒性二元对立的隐喻性描绘和捕捉。这就是三姐妹在幻想离开乡村去莫斯科的切身语境。这个语境的解构性,与她们身体所在的位置和物质构造的结构性,呈现了一种强烈的反讽性对比。就是说,导演在表现一个理想

(解构现实空间)的戏剧,而展示的身体却是结构性地被牢牢固定的。这样的设计真是神来之笔,它强化了都市和乡村的二元对立。如果从符号学的意义上解读原著的冲突核心,则是一种典型的"社会辩证时间和主观经验时间之间的冲突",即莫斯科和乡村之间的二元对立。而当代的解构版本,最理想的莫过于将这种冲突转化为我们生活中最显著的冲突:无处可去,即化解城市和乡村之间的二元冲突为对人生意义的质问和探寻。可惜在林兆华的《樱桃园》中,没有看见这样的去二元对立性的尝试。

后现代的摹仿：全景舞台表演空间

■ **他山之石：西方舞台兴起的全景舞台（Panoramic Space Theatre）**

正如《戏剧符号学》的作者于贝斯菲尔德发现："资产阶级正剧或者自然主义戏剧的社会空间，不仅是对一个具体的、符合统治阶级的社会学场所的模拟，而且还是由社会的某一阶层所生活的社会空间的主要特点的图形转换。"[49] 这个观点与我在海外观看的正剧舞台布景和戏剧结构之呈现"不谋而合"。在当代的英美剧场上，当代的编剧、舞美设计师、导演不谋而合地发明了一种横剖面式的全景空间舞台（Panoramic Space Theatre）或者模拟的全景空间。全景空间舞台实质是舞台以现实主义摹仿或者模拟的方式对社会场景和真正生活场景进行仿制的空间。这种仿制，区别于荒诞派剧作的"隐喻"和象征主义戏剧运用的"象征"，说到底就是于贝斯菲尔德所言的"图形转换"：用一个浓缩在方寸之间的舞台布局，来仿照社会场景。这是从符号学意义上看到的舞台图像。

但是，除了地理学之外，舞台的诗意依然具有抽象生活的功能，因此，实际上最终我们在全景舞台上看到的并非是全景，而是全景的一个横剖面。资产阶级正剧就通过舞台仿制生活的全景设计和横剖面截取生活的诗意，实现了一次妥协和形神兼备的"符号转换"。

在审美上，全景和剖面结合的"横剖面全景"具有这样的功能：它让观众看到生活空间视角的最大化——这样的处理首先是符合人类学、心理学的舞台突破：传统的视角和观看心理被打破，类似小说叙述的第三人称的全知视角，也类似过去电影中时常采用的在一道墙的中间取景的虚拟性呈现——横剖面戏剧通过不同楼层、房间或者一墙之隔的空间里的人物行动和对话的并置，不仅产生强烈的戏剧性，也由于不同程度上简略了生活空间而呈现符号学特征。这样的模拟、仿照和转换是人类表演的创新，其呈现的观演关系和审美也是颠覆常规的，因而它也被广泛运用。

那么，这些在舞台上呈现的空间模式，其剧场内部图形和外部社会图形的转换又是怎样达成的？我以纽约、伦敦和利兹上演的"横剖面式全景空间"戏剧为案例，来考察上海舞台上对于全景式舞台空间的借用和挪用。这些案例包括：伦敦的圣诞话剧《季节的问候》(*Season's Greeting*)、利兹约克郡 Playhouse 的金融危机主题的话剧《冲撞》(*Crash*)、《难民男孩》和在纽约百老汇讲述芝加哥一个社区故事的话剧《克莱伯恩公园》(*Clybourne Park*)。

图 1-4　英国利兹 Playhouse《难民男孩》横剖面式全景舞台

《季节的问候》可以称为标准的"横剖面式全景空间"戏剧，其时空组合模式为"同一时间，不同空间"。对于"横剖面式全景空间"戏剧，国内尚缺乏一个专有的名词。这部由马瑞尼·艾力特(Marianne Elliott) 执导、由英国著名剧作家阿伦·艾克鹏(Alan Ayckbourn) 创作的喜剧在 2010 年圣诞节期间，在国家剧院的三个剧院之一的利特尔顿剧院(Lyttleton) 亮相。《季节的问候》以一场并不完美的家庭聚会开始：女主角贝琳达的丈夫已经不是第一次忘记给妻子买礼物，雷切尔则沉醉于她的爱情生活，菲利斯则一直沉溺于酒精无法自拔，帕蒂和艾迪则一直在争论，伯纳德则在准备一场假人秀，哈维则变得越来越古怪……随后剧情展开，矛盾和戏剧性朝向各个方向发散，雁过留声之后，尘埃落定，主题是温馨的：虽然每个家庭成员都有不足，但戏剧要揭示的是，这就是人性的自然。戏剧里超过三对关系的复杂然后又是浮光掠影式的展现，抵达的戏剧审美是关于人道、宽容和中庸的中产阶级趣味，佐以温馨的气氛、幽默的表现手法，让观众深切感受到生活应该具有的宽容和妥协之一面。这也是圣诞话剧的功能之一：弘扬家庭的价值。金融危机主题的话剧《冲撞》的时空组合模式与《季节的问候》相近，也是"同一时间，不同空间"的模式

（不过，仍然可以细分成两类，因为它们的审美效果营造其实是大相径庭的）。它讲述了2008年的金融危机下人们对于生活观念的重组，它的舞台采用一楼客厅和二楼卫生间正对观众的设计，在剧情展开的时候，二楼的卫生间和一楼的客厅同时被灯光打亮。这样，剧情的场景就实现了不用换景就可以达到的效果。百老汇戏剧《克莱伯恩公园》则是一部借助房子问题探讨人性阴暗面的戏剧，它的主题是种族偏见，分别讲述了在上世纪50年代和当下发生在同一地点的两个故事。1959年，白人夫妇露斯（Russ）和贝文（Bev）将他们的房子卖给一个黑人家庭，引起了他们所在的中产阶级芝加哥小区的不安。第二幕将观众带到了2009年，岁月流逝，现在，该地区已成为一个黑人居住区，原来的房子已经年久失修。白人夫妇史蒂夫（Steve）和林赛（Lindsey）打算拆掉它，新建一所房子。虽讲述的是同一所房子里的故事，但时代不同，各种利益关系已经改变。不同于前两部，它的"全景空间"是时间的、历史的"全景空间"，其客厅的大致格局不变，但是时间变换，所以舞台上的家具也大相径庭。在审美上，这个舞台的设计，适宜表达时过境迁和"三十年河东，三十年河西"的人生和历史的戏剧性。借助类似"岁岁年年花相同，年年岁岁人不同"的习俗颠覆，《克莱伯恩公园》戏剧表现的却是50年时光里种族偏见的顽固不化。

通过上述三个"横剖面式全景空间"戏剧的抽样，我观察到其时空组合大致呈现三种形态：

表格1-1 "横剖面式全景空间"戏剧的时空组合

展示别墅等建筑内部空间的"全景空间"（超过三个以上的空间，营造俯瞰、多元、陈列和物化的审美效果）	两个空间的"剖面"（如楼上和楼下、室内和室外，营造并置和对比效果）	一个空间里的不同岁月展现（也是时间和历史的全景展现，营造符号式、印象式、沧桑感效果）
案例：《季节的问候》	案例：《冲撞》	案例：《克莱伯恩公园》《难民男孩》
同一时间 三个或以上空间（模式A：纵聚合空间）	同一时间 两个空间（模式B：纵聚合空间）	同一空间，不同时间（模式C：横组合空间）

横剖面·全景舞台空间 →（转喻 隐喻 象征）→ 用模仿或者模拟的方式对社会场景和真正生活场景进行仿制，产生空间的浓缩、升华。

在戏剧符号学中,"符号转换"这个概念之所以成立,是与艺术家在戏剧创作实践中努力把舞台空间的元素范畴与观众在感知社会空间时所依据的元素范畴联系在一起的结果。比如古典戏剧中心腹人的退缩姿势,是与实际生活中"等级化"相符合的。当代哈姆雷特表演的人性,是与当代人在处理情感和理智矛盾中遇见的境遇相似,才得以成立的。有了"符号转换"的哲学依据,我们看"横剖面式全景空间"的三类戏剧是如何表现的。

《季节的问候》(Season's Greetings) 是**时空组合 A 模式**,剧中展现了人性的错综复杂和色彩斑斓。剧中的六个主要人物关系在圣诞前夕的事件几乎同时展现——"贝琳达"作为丈夫忘记给妻子买礼物的疏忽,"瑞切尔"沉醉于她的爱情生活,"菲利斯"沉迷于酒精

图 1-5 《季节的问候》海报
图片来源:该剧宣传册

里无法自拔,"帕蒂"和"艾迪"在喋喋不休地争论,"伯纳德"则在准备一场假人秀……被并置在舞台上。这就产生一种视角的张力:近距离俯瞰、全景、"隔岸观火"的效果。正像英国知名的民间评论家 Peter Brown 在他的戏剧独立评论网站里评论的那样,这出戏剧,看点在于暴露一切的隐私而收场在一种恰到好处的意蕴里的喜剧精神:"如果你试图观看挑起酗酒、兄弟争端、纵欲的话剧等,再也没有比观看这个圣诞话剧合适不过了……在这个话剧剧情发展到失控的边缘,在不同楼层的房间里发生的一切,几乎使得一个完整的家庭被锯为两截,就像一个孩子迷失在一个他成长的环境里一样。"[50]这个纵聚合空间的审美最能反映出其区别与传统线性戏剧的特殊。由于横剖面式全景戏剧在舞美上切开了一个不可能之可能,这样的处理首先是超越人类物理视野意义上的革命,传统的视角和观看心理被打破,类似第三人称小说叙述的全知视角,也类似过去电影中时常采用的在一道墙的中间取景的虚拟特征。这样,人物生存的空间:不同的楼层、房间或者一墙之隔的空间,由于行动和对话的并置——对于观众而言,就产生**模拟庸常又超越庸常的戏剧性**。某种程度上,全景加上横剖面,就是对电影蒙太奇剪辑技术的一次靠拢(我

们知道,借助于现代的电脑技术,现代的电影时常将电话中或者被叙述的对象,包括建筑、人、事物等不一而足,呈现在同一个画面里。这是电影时常做的。戏剧,由于古典的程式和观看的习惯,舞台处理一般遵循物理、地理上的客观性。如两个电话中的人物通信,就极少被戏剧舞台处理在一个空间里),它的舞台戏剧性也是历史性的突破。上世纪八十年代阿瑟·米勒的《推销员之死》在中国的演出,属于类似创新。在该戏中,同一个舞台容纳了几个叙述、表演空间,是舞台单一空间走向多元空间的一次尝试。这样,戏剧中审美的超越部分:生死对话和童年回忆、往事追忆等不可能达到的视觉展现,就可以通过这个设计,超现实、意识流地展现出来。在英国戏剧中,由于社会的主体中产阶级成为戏剧被表现的重点,相应地,中产阶级的住宅,就被表现为一个戏剧对象和元素。于是,一般的"横剖面式全景空间"多是以中产阶级趣味或者中产阶级主题的戏剧所附带的,其场景媒介多有别墅内景,《季节的问候》就是一例。

而《冲撞》与《季节的问候》同中有异的是,它是同一时间、两个对立空间的——**时空组合 B 模式**。其空间只有两个,营造的舞台效果就是对立或者反差了。在这个戏剧里,资产阶级的一场金融风波,被归结为人的贪婪。楼上、楼下的两个空间,被对比成人性的两个色斑,与戏剧主体需要的黑白分明遥相呼应。

属于**时空组合 C 模式**戏剧《克莱伯恩公园》(Clybourne Park)则展开一种时间对比和反映时代差别的这种叙事空间,当然,这样的镜子式样的结构,如果在时间上有对比,在场景上有印证和重复,在美学上就十分容易到达一种中国成语里"年年岁岁花相似,年年岁岁人不同"的一种意蕴了。它简单的结构,很容易抵达对事物本质的探寻,如表现人生境遇和万物秩序的天然性特质。由于这样的造型,戏剧的抽象表现功能也较容易体现出来。而且,它往往容易抵达讽喻性的审美,而不太容易抵达事物细微性和丰富性的表现。

时空 A、B、C 的共性在于:它们均聚合和浓缩了生活空间,或者,打破了时间的延续性,却展现了空间的复杂性和多维性。由于它取消了分幕制,于是它们的场景在整台戏剧里是固定不变的,往往是以场景为单位的。所以,它又产生了两个意义:(1)在节奏上更符合现代人的心态;(2)在符号学或者隐喻的角度,它既不是万花筒,也不是哈哈镜,在我们日常的知识和经验储备里,"横剖面式全景空间"和敞开的庭院给人

类似"覆画"式(palimpsest-type)的游戏和儿童绘画之感受。而在这个生活的透明簿里,一切均有可能发生:潜在的冲突和性格的疯狂、命运的转转和死亡的逼近。这样一种空间直观的物理效果的呈现,产生的戏剧审美裂变是空前的,它令人捕捉到戏剧空间与建筑、透视、显微镜、生物科学、标本分析、人类居住的空间结构、医学解剖、切片、标本分析等科学术语的相关性,以及戏剧学与物理学、生物学、人类学、社会学的关系。

■ 借来的审美——"横剖面式全景空间"戏剧的舞台修辞

受到这种空间的借鉴,在上海演出的《公用厨房》也具有一种全景空间的舞台审美效果。它让观众在台下对舞台上表现的一个上世纪八十年代上海的民居空间一览无余。在空间结构上,它借鉴的是**时空组合 C 模式**。

图 1-6 《公用厨房》2012 上戏复排版剧照

在剧情上,《公用厨房》主要讲的是一群上海小市民平日生活的家长里短。故事是在上世纪八十年代一个叫 919 公寓发生的,住在这个公寓里面的有来自各行各业、各个年龄段的人,大家共用一个厨房。那是"官倒爷"和甲肝流行的上海,真情、假意、狭隘、包容、现代、封建等相逢在这个狭小的公用厨房里,产生了夸张的戏剧性。《公用厨房》,原是滑稽戏改成的话剧,剧情夸张,诞生以来,被多次搬上舞台。如上海戏剧学院表演系的老师何雁,就曾经在 1995 年执导它,并参加新加坡艺术节,在维多利亚剧院演出。2012 年 3 月,上戏 2008 级表演系内蒙班、舞美系再度将《公用厨房》搬上戏剧院演出。

我们看到横剖面式的全景空间切片,由于这个空间原生态般地展现了上海里弄里的世态百相,因此具有了人类学的意义。而这种感觉的获得,是与舞台的公用厨房一览无余的生活全景设计分不开的(如同上个

世纪九十年代兴起的真人秀）。这个滑稽戏改编的戏剧，从经济改革之前的社会到改革开放之初人们心态开始转变、浮躁的局部切入，准确而生动。它以当年流行"甲肝"背景，展现了一个公用的厨房里上演的"对疾病的恐慌引发的人际紧张"。公用厨房如同一个生物学的样本，展现了人类在危机面前渐渐由人人明哲保身，绅士风度全无（亦有染色体变异，如海运公司职员）到逐渐互助的一个社会全像百态图。由于它"横剖面式"地全景展现了特定时期的上海一个公用厨房的生活空间，具体而言，具有如下审美意义：

1. 全景的潜文本：民主、开放和群像。"横剖面式全景空间"的立体展示，其美学作用首先是对传统幕制的一种对抗和超越。在表现手法上，"横剖面式全景空间"介于现实主义和表现主义之间，其舞台空间和现实空间之间往往以模拟、仿制和符号作为关联的媒介。在当下，这个空间的审美特点在于：它追求舞台人类学、生物学、超视角、超自然展示的"超越性能量"，类似于全景（panoramic space）和"覆画"（palimpsest），其内在的动能是现代人对于空间感的日益热衷。所以，在戏剧舞台上，这与"打破幕制"戏剧走向后现代化的趋势是吻合的。所谓后现代模式，乃是相对于传统戏剧的叙事模式而言。在传统戏剧中，一般遵循剧作法对于剧情的要求，剧情需要追求线性的张力。而"横剖面式全景空间"戏剧，一般由于采用立体的舞美建构，让人物行为可以在这个浓缩的世界中立体展开，呈现人生浓缩和抽象升华的空间诗意，因此它具有全面展示人物关系的透明性特色。全景令其可以开放式地展示关系，代替了过去纯粹的封闭式戏剧性；而且，它比较在意揭示人物和一个群体的诸多状态，而不是一个状态；由于它同时展开几对关系，在剧情的展示方式上，它也是春秋笔法式，甚至三个或四个人物关系同时罗列；传统的剧情，往往聚焦一个事件，而"横剖面式全景空间"话剧，则在视点和展示空间上，都大大突破这个话剧的线性叙述程式，走向了空间并置的民主和开放。

在主题上，"全景"适合触及那些集体、群像关联的主题乃至家、国的主题，因为它可以做到"群体人物"展现。这是一般的内景戏或者客厅戏做不到的。易卜生的《玩偶之家》，展现的是女性自我意识的觉醒。几个客厅的场景转换，甚至不用转换过多，就可以轻易地达到；萨特的境遇话剧《禁闭》，场景展开也在一个封闭的空间内，他要表现的正是"他人是

地狱"存在主义哲学内涵。客厅戏还可以比喻为"向内看的话剧"。而"横剖面式全景空间"话剧,则可以比喻为"向外看的话剧"。

2. 多元并置的美学。在后现代的美学上,多元并置是对二元对立哲学的一次颠覆。因为"后现代主义的方法是多元并置,而非直线进步的。启蒙的范式、革命的范式还有市场的范式结合成一个看问题的复杂的知识网络,这种结合总比从一个中心看问题要得出更多的东西。所有的范式都是有盲点,看不见新范式的盲点容易陷入又一轮乌托邦,但盲点也不是那么容易找的,你得确实有站得住的根据,否则就成了'深刻的片面'"。[51] 后现代意味的另一层意思,是不可通约性的流行(它也是对一种传统艺术中无所不在的"据理性"特征的颠覆),以及并置美学的发展和丰满。在这台《公用厨房》的戏剧中,叙述没有先后,也不分哪个角色孰先孰后,上场也不分等级和秩序,一切都被纳入到空间的自身逻辑:并置和多元混杂中,而不再遵循"时间"的法则:一切有先来后到。对疾病的恐惧、人性的保守和丑陋、温情的产生、爱情的酝酿等均可以同时被展现、展览,这像极了汽车博览会,其中,不同历史时期的汽车可以同时展出,不同社会阶层的汽车也一样展示,似乎不分高低,没有前后。

3. 不可能的视角或"神性"回归。审美上,"横剖面式全景空间"话剧再次走向了表现主义,而不是现实主义的庸常模式。但是,"横剖面式全景空间"的立体展示,往往可以做到现实主义和超现实的结合。这是目前话剧返回到现实主义又超越现实主义藩篱的一种突破,可能也是今后的一个模式:即现实主义表现路径的拓宽。这个空间也使我们反思,过去我们奉为圭臬的现实主义,可能是伪现实主义。因为,"现实"并不是真实的标准[52]。这个物理空间,告诉观众的是,看得见剧中人物看不见的,才是符合现实中的一种真实存在——所谓旁观者清,当局者迷。这个物理空间的设置,其实抵达的美学内涵是中和的,也符合中产阶级的审美意趣:超现实而不失客观,全知而不受道德的谴责。在观看心理上,"横剖面式全景空间"物理空间,甚至是对戏剧自古希腊发展而来几千年来走向场景分隔(如莎士比亚的戏剧往往有二十几场)的一次神性回归。这一次,全知的"神"再次取代了一般的"人",成为剧院的常客。或者是后现代奇观效果的视觉追求在戏剧上的一次应验(在电影中,奇观电影正在成为一个门类)。所以,"横剖面式全景空间"或者庭院戏的剧情一般是由于一些空间、视角、地域之间产生的新关系导致

的。"横剖面式全景空间"戏剧提供不可能的视角,实现了人们视角的一次超越和升华。它让观众看到了不可看到之处,内室、阁楼、卧室、走廊……,在这个全知的被技术创造出来的空间里,一切重新变得虚拟,如同一个假设一样。戏剧从剧情的全知,走向了空间和场景的全知。它借鉴电影蒙太奇手法,实现了电影的快速转换视角和同步剪接特征的舞台呈现。

因此,在这样的建筑(舞美)设计里,现代人物之间的隐秘关系被展露得一览无余,也因为这个隐私展示的设计,剧情要揭示的人物之间的关系往往是现代的,甚至是戏谑的。于是,由于"不可能的视角"和"神性"的空间特征,又带来了它的另一个伦理特征:戏谑性。

4. 戏谑性。在"横剖面式全景空间"戏剧中,本来不可能遇见的人物,因为有了这个特殊的舞台设计而并存,让观众一目了然,也容易进入剧情,看到角色之间的戏剧性张力。《公用厨房》运用同样的设计,展现一个真实的空间,细腻到呈现在楼上楼下的几米之隔窥见邻里关系的中国式模式。由于视界的打开,"横剖面式全景空间"的戏剧其喜剧性境遇往往大于悲剧性情境,反讽和戏谑往往大于悲情和伤感的情感。因为,它透过"神""非人性"的视野看人生,就应该是带有一定的神话色彩和符号色彩的。这样的全景模式也体现在曹禺话剧《北京人》和老舍话剧《茶馆》中,它们均具有模式 C 的特征。在《茶馆》这个戏剧中,保长、太监、人贩子、地头蛇、善良农夫、打手、混世魔王各色人等在全景中相遇,呈现出生活中的一个剖面。

在道德、伦理层面,一个"横剖面式全景空间"戏剧由于展现了不可能的视角,它也是挑战传统的隐私权和伦理道德的,它具有一种小丑般的喜剧效果,如同在中国传统戏曲中楔子的环节讲述剧情的那个人。让你全知的另一个意味便是:提醒你这是一个喜剧,需要你摈弃现实主义幻觉,去接纳戏里传达的诸多并置元素:语言和人伦纲常的并行不悖、人类无意识中的迟钝和口口声声妄想敏捷的矛盾、人类言不由衷的毛病、偷偷摸摸的嗜好、通奸和偷情的诱惑,等等。它抵达这样的伦理拷问:人类是一种总免不了搬起石头砸自己脚的可笑动物。因为有了墙壁和房间的隐私空间,人类的癖好似乎可以无限制延续。但是,《公用厨房》展示的这种横剖面全景空间,让中间的墙壁和房间被切开。这无形的锯子显然已经不再是突破第四堵墙壁的"间离效果"了,而是对传统观看视角

的一次突破和颠覆，因此也是一次观演空间的革命。在建筑的伦理上，"横剖面式全景空间"就是对现实的歪曲。一个歪曲的现实摹本，反映的只有与之匹配的事物：扭曲的人格和可笑的戏剧性（喜剧性）张力。在文化心理上，"对现实的歪曲和颠覆"这样的设计，本身就包涵一种人类幻想从"人格"到"神格"的一种升华的妄想心态。而可笑之处在于，我们人类知道虽然这是幻想，其实还是深深向往的。于是，"横剖面式全景空间"在戏剧审美上是喜剧性的。它让你做一个梦，以全知视角管窥一切。它不再为了理性而理性，而是突兀地展示裸露的舞台、灯光照明装置，以及把观众也拉入舞台，以达到一种对"观看"的理性认识和认知。通过陈列空间的各个细节、人物关系和人物动作，让整体性的舞台来抵达空间诗意。

镜框式舞台与商业话剧联姻的全球化逻辑

从生死的超越、乡愁的生产，到全景空间的借用，我们看到：在上海演出的话剧在集体性主题、题材和潜文本的生产上，与当代上海人产生的是一种微妙的对应。它用镜框式舞台的空间特征和观看的集体性能量，来达到这种对应。于是，《志摩归去》对应了一种中国人的集体性观看经验。它用生死超越和"诗意人物、无功利性人物置身于一种功利环境中"的现代性反差凸显出来，抵达对存在的反思。《宝岛一村》则对应中国人海外生活的乡愁感，它的演出实际上还吻合镜框式舞台与商业话剧联姻的全球化逻辑。《公用厨房》对应一个刚好走向开放的社会，是对精神空间（人际、人性洞察）和生活空间产生碰撞之后的双重喜剧性的记录。

这种对应，也是空间和精神的纽结、联姻，而这在上海这座海派城市里有着传统。从历史上，我们可以窥见上海城市与戏剧/剧场的互动一直在发生。如百年前的"活报剧"，到上世纪50年代上海戏剧学院院长黄佐临提出建立话剧中国体系，再到80年代上海导演胡伟民在话剧舞台上大胆探索，以及进入21世纪后以"白领戏剧"为核心的商业戏剧在上海"遍地开花"，形成职场剧、情感剧、悬疑剧并行不悖之与时俱进格局。我们还看到，当今虽然话剧的品种逐渐多元，但在剧场和剧目之间，上海话剧遵循着一种以消费为主要特征的市场逻辑：以大剧院消费的话剧制作为主，以小舞台制作为辅。这种格局的潜文本还有：镜框式舞台

容纳观众的数量比其他的舞台要多。一般情况下,为了获得生存,继而争取市场效益,上海的话剧制作首先要考虑的是上座率和票房。

全球化时代上海的商业化和消费主义特征,让这种商业先导的话剧制作模式获得了充足的合法性。在这个张扬商业的全球化时代,我们看到上海的话剧市场呈现被一些学者称为"后国家"剧场之特色也就不足为奇了。"后国家"剧场特征是:话剧制作的意图十分灵活,不排除国家资金,也不停止对商业利润的追求。上海话剧艺术中心的运作机制就属于此列。

同样,戏剧流行的潮流和意识形态也息息相关。如上海白领话剧的兴起就得益于都市全球化资本气息的熏陶,它的流行是对一个特定消费群体的垂青。正如爱德华·索佳在《第三空间》中所阐述的"全球化时间和空间的压缩导致生活节奏的加快和虚无",让·波德里亚关于"消费是一种符号行为"的发现,两者的论述和上海都市白领话剧的消费之间带有一种情境的互通性。话剧潮流对应着全球化的节奏:近年来其市场波动,以及近来流行的悬疑剧和"以喜剧替代严肃主流话剧和主旋律话剧"的喜剧化趋势,均说明了上海话剧生产与全球化时空结构的平衡状态。这种结构对应的另一层意义是,全球化导致资本的市场化相应地也会影响到剧场市场化,它影响戏剧流行风尚和戏剧风格。同时,全球化也打开了观众的主体意识,在这个进程中,观众内在的自主权、人格和外界环境进行斡旋,激活了观演关系,还催生了类似《武林外传》《鹿鼎记》等一种对体制话语进行替代的话语策略戏剧。

非镜框式舞台与实验、民间表演

■ 非镜框舞台的空间转换

非镜框舞台包括中央（合围）式舞台或圆形剧场（Arena Stage 古希腊舞台样式）、伸展式舞台（Thrust Stage）和黑匣子（Black Box Stage）等。非镜框式舞台和镜框式舞台的差别正好体现舞台美学的分野。两者的区别如下：

表格 1-2 镜框式舞台与非镜框式舞台的区别

镜框式舞台的空间	非镜框式舞台的空间
镜框式舞台表演环境把演员与观众分离为两个性质截然不同的部分，只能通过台框观看演员和布景，因此在镜框式舞台上，无论演员还是布景，实际上都是二维的画面。从建筑学的角度来看，镜框剧场的基本功能是为了使观众能够看到处于一个变化的布景世界。它体现了如下的时代关联：在意大利文艺复兴时期，镜框剧场的产生与当时迅速发展的舞台美术行业和剧场娱乐业有关。文艺复兴时期的艺术家根据人文主义的要求，企图来掌握自然，而且希望比静止的绘画更能完整地再现自然。	非镜框式舞台混淆了观众区域和演出区域的严格界限，因此它是适合观演交流的空间。由于大多数场合非镜框式舞台可以看清演员的立体的身体造型，也因为近距离的原因，演员的身体和姿势暴露无遗，这样的观演空间也是一个与固定的戏剧文本一统天下分道扬镳的场所，是表演的场所，是在场性和剧场性迸发的场所。
镜框式舞台的典型构图如下：	非镜框式舞台的典型构图如下：
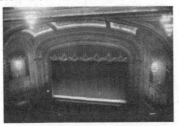	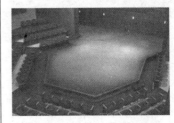
图 1-7 镜框式舞台。出处 http://blogs.swa-jkt.com/swa/10318/2012/03/22/theatre-stages/	图 1-8 伸展式舞台，出处同图 1-7

镜框舞台的基本特征在于舞台框的存在,它把统一的表演环境分隔为两个彼此分离的区域。非镜框式舞台则打破了观演之间区域的严格界限,因此它是适合观演交流的空间。由于大多数场合非镜框式舞台可以看清演员的立体的身体造型,也因为近距离的原因,演员的身体和姿势暴露无遗,这样的观演空间也是一个与固定的戏剧文本一统天下分道扬镳的场所,是表演的场所,是在场性和剧场性迸发的场所。它是一种展示开放式观演关系的剧场空间,观众的中心地位在此凸显。

▎圆形剧场（ arena stage 或 theatre-in-the-round ）的空间转换

圆形剧场、中央(合围)式剧场、环绕式剧场的新颖剧场空间充满了观众能量的开发,包括认知能力、观看、演员与观众的互动等,其空间结构对应着合适的戏剧结构。一般而言,其戏剧主题在这个结构中往往被俯瞰、透射(有时候这种俯瞰达到一览无余)。它的符号转换模式是这样的:

圆形剧场（合围式舞台） → 通过转喻、隐喻、象征,期间充满了观众能量的开发（认知能力、观看、演员与观众的互动）→ 开放的空间 人生的主题 生死的题材

▎《如梦之梦》与全球化时代的主题关联

合围式剧场模拟了古希腊时代就有的圆形剧场,它的独特空间处理在《如梦之梦》中发挥到了极致。其空间布局如下:剧场座位是"莲花池",观众坐于舞台中央的观众区,旋转观看四周略高的舞台。就多数场景而言,跟普通舞台表面上无甚差别,其独特之处则是舞台不同位置同时进展的剧情,并用这种物理特征创造了一种周而复始的活动空间。剧中,当年轻的顾香兰在旧上海的妓院华丽登场,中年的顾香兰娴娜地绕着舞台行

图1-9 环绕式舞台。在这个案例里,合围的舞台图形,也隐喻戏剧的主体,环形人生、轮回人生。合围、环绕的舞台,隐喻了人生的轮回和"合围"。
图片出处:http://www.damai.cn/ticket_44016.html

走,晚年顾香兰在远处阁楼上诉说时,舞台的虚拟、真实时空交融,产生了诗意。环形的空间,对于展现生死与生命的轮回非常有利。如它表现人物主角之一顾香兰挣脱妓院的笼子进入另一个古堡的笼子,达成了这样的空间修辞和隐喻:所有的人生都相似,所有的审美都有互文性。

在赖声川的早期作品《暗恋桃花源》中,他曾着迷于时空交错,如用两个剧团争夺同一个舞台的设计,造成"悲剧和闹剧叠加、现时和历史的聚散交错"之荒诞效果。在近期的《宝岛一村》中,眷村三家人之间的共同离散情节和不同情感、性格向度,在狭小的空间中,也迸发出了"时空交叠的诗意"。《如梦之梦》则采用"多角色扮演",表演在这出戏里成为不断生成的能量。人物与时空的糅合,导致表演能量催化和升华。按照高行健和颜海平关于"三维"(演员、角色、混沌体)身份的发现,表演被赋予了超越二元的戏剧能。这种舞台上的"多角色扮演"造型增强了现代人"人格分裂"的雕塑感——其优点是可以强化人物的不同性格层面,同时也用于暗示人物的变化。赖声川极少用长相气质相似的演员来扮演同一人物,因此,演员外形的差异实际上突显出内在的变化(暗中也契合布莱希特所主张的间离效果)。观众完全清楚他们演的是同一人,演员也无须互相摹仿,呈现的效果却是惊人的,类似观看毕加索那些不按透视原理创作的绘画,让你同时看清了一个人的多个层面。

因此,它的剧情、空间处理以及精神状态的勾连都与全球化带来的视觉能量的整合有关——包括在这个舞台上全方位观看的全景效果。从这层意义上说,《如梦之梦》也是时代的微缩景观。这出戏剧的制作,还传递出当今的剧场审美景观化的趋势,包括看的多重性、看的符号性;多角色表演,显示着演员/角色之能量的解构、编码和解码;结构的敞开性,使得观众可以看到整台戏的跨度。为了避开"敞开性结构"导致剧情碎片化和线性消失的弊端,导演赖声川使用了空间符号手法,让空间结构对应心理(故事)结构,从而达到勾勒整体剧情,在碎片化中聚合主题的功能。比如用三张病床并列处理,来展现人生相似性。在相似性中,又呈现差异性:三张病床呈现不同图像:(1)伯爵猝然死于惊恐;(2)顾香兰临终前终于叙述完往事放下怨气;(3)五号病人临终前终于释然。这样,通过环形舞台的时空营造以及循环往复的剧情碎片设置,生死轮回的"释家思想"之主题就悄然蕴含其中。总之,上述手段,让该剧成为一个糅合了东方/西方元素的后现代剧场文本。

■ 黑匣子舞台（black box stage）的空间表演

在舞台美学上，黑匣子舞台（black box stage）是最灵活的舞台，因为它可以变形和随意组合成新的舞台空间。戏剧的导演，也可以决定任意放置观众席的位置。这就是黑匣子的双重含义。[53] 黑匣子的优点在于一种交流的便捷。位于上海戏剧学院教学楼四楼的黑匣子、中央戏剧学院北区的黑匣子剧场都是一个理想的实验戏剧展示空间。其特点是观看和表演空间的可组合性，一般为小型实验性戏剧非常理想的表演空间。它的符号转换模式如下：

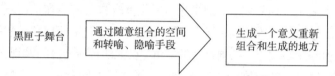

黑匣子舞台和实验戏剧呈现一种"位于主流戏剧之外的边缘性和实验性"的同构关系。黑匣子以其灵活性，适合表现一种开放的主题，适合上演实验戏剧、改编戏剧和原创戏剧。黑匣子也是全方位重构观演关系的场所。

■《小社会》民间共同体的构建

2009年，在上海的下河迷仓（形状与黑匣子相仿），坐满了专门赶来观看《小社会》演出的青年。开演前，一名工作人员的开场白戏谑又有特别的含义："看戏过程中，欢迎您打开各种通信工具，欢迎您小声或大声与外界通话，在我们的社会剧场中，欢迎您与生活保持密切联系。"演出开始了，在一个场景中，工人们在台上劳动，将砖块搬上台。台上砖块横飞，工人们忙碌搬运，同时唱着一个卑微农民工的故事——

【工人们（唱）：
有个农民 进城谋生
成为一名 建筑工人
运砖爬到 四十四层
掉下砸出 一个肉坑
乡亲远道 为他进城
只能郊外 偷偷挖坟

墓碑写他 进城过程……

【影子：它把人的尊严变成了交换价值，用一种没有良心的贸易自由代替了无数特许的和靠自己挣得的自由。总而言之，它用公开的、无耻的、直接的、露骨的剥削，代替了由宗教幻想和政治幻想掩盖着的剥削。[54]

众人在台上留下一些小牌，上面写着"打洞""油漆工""泥瓦"等词语，这时，坐在台下观众席里的一个"影子"慢慢站起身，开始朗读《共产党宣言》。一开始他的声音不是很大，慢慢变得有力量起来。他时而隐蔽，时而挺身而出，时而炫技般地夹杂着德语和中文朗读。来自现实和意识形态的两种声音在演出空间中交杂，仿佛"隔空喊话"，产生独特的舞台效果。以上关于《小社会》开幕时的一段描述，使我们清楚地看到该剧以反对仍然流行于中国剧坛的幻觉式舞台作品的表演程式和戏剧观念[55]为目的，竭力提供给观众这样的直观印象：即我们进入的剧场空间就是一个社会空间，观者在剧场中看到的，也就是自己身边活生生的社会。这就是《小社会》剧名的由来，"小社会"连通着社会更大的场域。通过对于《小社会》案例的分析，我们可以看到其演出文本的形成与架构，以及草台班如何通过自己的戏剧实践为中国戏剧舞台添置一种坚韧的民间精神。

图1-10 《小社会》的一个场景：对现实的异化。图片提供：赵川

《小社会》（第一、第二卷）为上海民间剧团草台班的代表作，初创于2009年、2010年，2011年进行整合，第一卷由"拾穗者""阿姨""伯

伯""露露""我们"和"民乐"等六个相互并置的片段组成。第二卷由"宣言""生活""传家宝""死亡""新生"片段组成。它沿用了集体创作、集结个人演出单品的模式,以表演者对社会的细致观察为创作素材,呈现城市中被忽略的各色底层小人物的悲苦欢喜。日常生活中被忽视的小人物成为舞台上的绝对主角,包括:乞丐、性工作者、拾荒者、擦鞋工、残疾老军人、工厂打包工、超市收银员、为绝症父亲寻药而四处奔走的儿子等。

迥异于商业主流剧场作品,《小社会》的舞台语言——没有经过修饰的日常身体体态、对话、独白,直白地展现了社会矛盾和个人愿望,由此引发的剧场中对各种社会议题的讨论,提供给人们新的观察视角和情感联系,进而形成其最直接的批判性。

在上海实验戏剧的历史上,上个世纪80年代出现过"边缘剧社""白蝙蝠"校园剧社等实验剧团,各种形式的探索戏剧、实验戏剧、后现代戏剧曾争奇斗艳,形成那个年代的独特风景。90年代以来,中国市场经济快速发展,包括戏剧创作、演出在内的文艺生产,很快建立了迎合消费主潮,唯市场为准的营销体系。市场是一把双刃剑,它所具备的摧枯拉朽的能力,既能冲决体制的障碍,也能冲毁艺术的能量。草台班主创和导演赵川[56]意识到这种商业潮流对戏剧冲击后的困境。在2004年秋与韩国民众戏剧工作者张笑翼[57]和东亚民众剧场戏剧圈的朋友接触中,萌生了创办一个对抗性的民间剧场的决心。面对占据市场制高点的大众消费文化,赵川意识到,需要有一种旗帜鲜明的"民间"剧团,在对主流商业文化进行抵抗,摆脱市场流行的大众消费文化及物化的精神价值需求的同时,建立起自己的剧场美学。2005年初,赵川和刘念、吴梦(疯子、庾凯、侯晴晖等人后来加入)等一批"非科班出身的戏剧爱好者一起在上海发起民间剧场实践团体"草台班"。赵川眼里的"民间""草台",首先是指独立于商业化的市场运行范畴之外,与被过度的市场化、资本化对人精神挤压状态的一种对立。包括:运作上自收自支,非谋利,与社会机构的"生产运作""资源整合"相对的生产方式;其次,它们还具有草根性的涵义,包括用平民性姿态置换剧场专业模式,引导剧场之外的普通人走进剧场进行自主表达,继而达成公共空间,完善过于单一的剧场美学的含义。

作为一个明确了颠覆商业体制和旧有剧场陈规[58]的双重性质的表演团体,草台班成立伊始就目标分明。面对强大的商业体制,"民间"的草台班,呈现了一种咄咄逼人的反抗姿态,面对商业大潮和剧场陈规,草

台班提出"逼问的剧场"之理念。正如赵川所说:"逼问,不是出于形式主义艺术革新的需要,而是想要完善一种对剧场与人的关系的理解。是穿透和介入社会生活媒介。与一般戏剧作品不同的地方在于,逼问的过程便是戏剧。"[59] 草台班的戏剧理想,正是以种种"逼问"在剧场中做出社会批判和文化改造上的努力。[60]

如在名为《我们》的一个场景中,表演者头顶一束光,用长达十分钟的时间念着稿子,对"我们"进行定义,语言倾泻而出,但句句刺痛人心。中间没有停顿——

……叫你巨匠!叫你奇才!你说天上才一小会,地上已经几百年!你说怎么办?我叫你修地球的!你说人世浑浊!我叫你自强不息!我叫你草根!叫你草民!叫你弱势群体!叫你迈开大步向前进!叫你理想主义者!叫你激进份子!叫你造反派!叫你革命党人!叫你烧炭党人!叫你抗议份子!叫你人肉炸弹!叫你维权的!叫你打假的!叫你替天行道的人!叫你好汉!叫你绿林好汉!叫你神行太保!叫你大个子!叫你小伙子!叫你大姐!叫你母亲!叫你和平主义者!叫你婴儿!叫你天使!叫你外交家!我叫你主席!叫你杀千刀的!叫你屠夫!叫你独裁者!叫你国会议员!叫你阁下!阁下,hello, hello, how do you do？

"逼问"反省了生活,也使得舞台成了一个普通人能够展现存在价值和表达意愿的场合。它也承担了缝合历史与现实的断裂,在剧场时空中建立演员和观众对现实处境的同步思考,用它那粗糙、简陋、"不够漂亮"的剧场去提醒那些娴熟搞笑、悬疑、穿越和多媒体商业剧的年轻都市剧场观众,逼问他们的娱乐消费、情感消费和文化消费习惯。因此,《小社会》里,逼问式的台词对应着"主流舞台话语的压迫","不日常、不自然"[61] 的舞台异象对应着虚假的主流舞台,"剧"（戏剧）之小环境和"场"（演出场域）对应着社会大环境,身体性的剧场语言对应着传统舞台经过体制内专业人士编写、审查制度审核的娴熟语汇。

这一套"逼问"的剧场语言体系中,身体作为达成逼问的媒介极为关键。我们回顾《导论》中提及的"**表演空间包含的元素**"表格,会发现身体在当代的剧场里被强调的事实,草台班的实践印证了这个事实。草台班

成立初期，赵川就确定了身体在剧场中表达的重要性，在排演中，更多地从演员的身体天性出发，提供破除障碍的基本训练，协助研讨和推进个人表演能力。坚持"在这个被语言操纵、以语言包装的时代，身体的动力和能量首先需要被开发"。[62] 继而，该剧团出品了一系列强调身体的作品：《鲁迅二零零八》中充满暴力的身体意象。《蹲》中，主人公"蹲"与"半蹲"在舞台中央的脚手架上，支撑着一个精力被耗费、尊严被挑衅的"蹲姿"，尴尬而倔强地用不识时务的身体与现实对话和交锋。《小社会》延续了通过身体方式去逼近自己的、个人的和社会群落的真相。包括儿子寻求药物的卑微身体、裹在麻袋中被越拣越多的废品挤压得弯不下腰的拾荒者的身体、站在小拉杆箱上感叹着要在这个最好的时代中积累资本的打工者那颤悠慌张的身体、在强光照射下支吾着"我愿罚"并仓皇地向角落滚爬去的性工作者的身体。

这里，"身体是一个制造放空容器的过程，丢弃和忽略的正是身体所反映出的种种社会矛盾冲突。"[63] 身体与身体之间，摩擦、撞击、邂逅，产生剧场的象征性意蕴。如第二卷里的身体姿势：儿子如没头苍蝇四处狂走的同时，打工女青年拉了一只旅行箱，走了上来。随后众人上，一起在台上行走。打工女青年拿着手中的饮料瓶，像在唱卡拉OK：

穷二代已成长 外面闯荡一站又一站
新一辈的梦想 都装进拉杆箱
看世界跟电视里太不像 没靠山只好多流汗
广告牌眼前晃 在奋斗道路上
沙尘暴 它从天上降
灰头土脸的我睁不开眼
挣钱要挣很多钱 就像有钱人那样……[64]

继而，打工女青年扔出手中的瓶子，拾瓶子的拾起，装进他的一只大袋子，努力行走。打工女青年在行走中四处碰壁，一会儿她累了，拍几下腰。随着他们的拍腰声，体格硕大者从观众中走出，众人又上来，为他摆好了按摩床，为他按摩拍打起来。

【拾瓶子的累了，在一边坐在她的那袋瓶子上，看打工青年继续跳。

影子上来,看着他们。

打工青年:(她不跳了,站在箱子上)我每天都在幻想,觉得也许我能走出条不一样的路。出门闯荡,我就是要开创自己的事业,我积累资本,我要自己做老板。有一天我要带了家里的人,自由自在地去欧洲玩去美国玩。[65]

《小社会》以抵抗的姿态提出如下问题:什么样的人生活在小社会?什么是他们的喜悲和期盼?什么使他们活得充满劲头和活力?他们该由谁来表演?将这些不相关的独立故事通过"复合散点"的方式建构在一个框架中,形成某种人生的厚度或意义,在一个无法改变或者说改变能力极其弱小的时代,通过这种个人形式的艺术创作及所带有的能量,揭示社会与个人的命运关系,让参与者有一定的醒悟、疗伤、思考。通过反讽性和毫不掩饰的粗糙身体语言,《小社会》正要挖掘和呈现这些反映着社会权力关系,也嵌刻着生命经验的身体之本真。其剧场感染力集中在:经过认真提炼,来自不同阶层的人们的身体、语言,以及灵活的段落结构,形成诙谐的表演方式和高度艺术的剧场形式。[66]

用身体介入舞台,替代戏剧化的程式,继而颠覆常态,这种戏剧实践在国际上并不罕见(比如罗伯特·威尔森、杨·罗威尔斯等人的作品),也不乏优秀的理论。用形象的话讲,那就是:传统的戏剧作品,是在身体之间发生的,现代主义和新近的实验戏剧,是在身体之上发生的。传统的戏剧剧场中,身体是符号,用以表达意义,而新近的实验作品中,身体本身就是意义。德国戏剧理论家雷曼对于这种通过身体本真营造的主体性有着精彩的洞见:"在这个过程中,身体被绝对化了,常常会产生一种悖谬性的结果:在身体纳入其他一切话语之后,却发生了一种有趣的规避。既然身体背离了意义,除了自身之外并不展现什么,走向了一种无意义的姿势(舞蹈、节奏、优美、力量、运动),这反倒使身体可以囊括一切相关的社会现实意义。身体成了唯一的主题。"[67]

草台班身体力行的是这种剧场观——只有身体所占有的物理空间和所做出的社会表达才能构建剧场这样的公共空间,并把这个空间延伸开去。《小社会》构建的公共空间,包含着诸多涵义:它采用集体创作。通过这个集体的能量,带动剧场成为社会论坛或者移动公共空间,让观众参与其间。在赵川眼里,做戏就是通过剧场方式把人聚集到一起来讨

论问题,解决自主能力的媒介。这种姿势也带有"社会论坛"的意蕴,在当代剧场的探索中有着价值。集体发展式编创(Devised Theatre)[68]的模式、拉练("巡演"的替代词)[69]和观众自觉消费模式,一起组成了一个独特的文本。集体创作、非职业性演员和常出现拼贴式的叙事结构,是因剧团的创作模式:集体创作带来的。

通过独特的参与、表演和拉练方式,《小社会》构建了一种在当代表达政治和社会立场的新颖方式:也从单纯的表演文本过渡到了社会文本。为民间剧场探索出了融入社会,建构个体和社会的有机整体,与社会产生互动能量的积极案例。实际上,草台班做的,体现这种新青年聚集形式的有诸多方面:(1)排演的民主性;(2)演员的非专业性;(3)订票通过邮件,具有一定的私密性。这也是一种比较符合青年心理形态的形式,神秘感、私密性和神圣性的适度结合;(4)剧场布置:比如第一排,设置了席地而坐,在观众席边,就堆放着道具;(5)观众组成:从学生、无业者、学校老师、白领到城市工商从业者,等等;(6)拉练:最大限度地扩大了戏剧能量;(7)演后谈环节:每次演出,草台班都会有一个演后谈的环节,进行导演、演员和观众的面对面交流;(8)消费模式(先看后自由决定票价):观众可自行决定观看演出的报酬,从10元、20元……100元到更多不等。赵川在每次演出前有一个简短的开场白,提到观众支付报酬的信息,这样,在演出后,散场的通道里,两名演员兼任的礼仪小姐就会拿着一个收集箱接受观众的自行"消费"或"募捐"。这样的形式,也体现了一种对表演认同的自我判断。

2009年开始,《小社会》的足迹走遍了杭州、广州、南京、武汉、济南、北京、武汉、贵阳、重庆、怀化等城市,分别在小剧场、教室、图书馆报告厅、电视台演播室、宾馆宴会厅、校园露天空间等多种场合演出。拉练实际上成了一个移动的空间——广义剧场空间。在最近的柏林讲座[70]中,赵川提出了"移动公共空间"的概念。这个公共空间里,显然《小社会》不在于呈现完美,而是"粗鄙"的真实,甚至,有时候通过引起剧场的"争吵"和"不满"来"完成"社会性表达。如,《小社会》在武汉演后谈的观点争执,比较有代表性。

观众:资本论现在已经不再能指导我们的经济了……因此,你这样理解不够典型,简单说。

赵川：为什么要有典型性呢？

观众：典型了才有他的戏剧价值。

赵川：我们每个人生活在社会上，都具有典型性吗？

观众：那么我简单告诉你，《资本论》中的剩余价值理论现在基本上不再讨论它了，因为剩余价值是扩大社会再生产的基础。目前武汉的国企反而是需要剩余价值。

赵川：我觉得这些东西都可以讨论，但是你讲这个东西不适合讲，那么变成了这个社会只有一种东西可以讲。[71]

演后谈的环节，延续了观演关系，也扩大了演出能量。通过逼问、身体的主体性发挥和公共空间的构建，草台班的文化策略是明显的：它是以一种对抗性、策略性的剧场语言，通过平民姿态和抵抗精神，力图为普通民众争取、创造出更多公平公开的论述场所，他们从剧场出发，突破戏剧舞台的边框，以身体表演介入社会、文化、政治、经济范畴，为剧场观众提供另一种形式的主体性思维，拓宽了观众的视野和舞台表现的多种可能性。[72]

《小社会》的意义更在于为被商业浸染过多的、封闭的戏剧舞台空间，带来了敞开性。因此，陶庆梅这样评论："草台班代表了这样一股力量，这是一股扎根于当代中国土生土长的社会环境中的朴素的以表演争取认同的柔韧力量——他们与当代中国的社会氛围同呼吸，与当代中国的'艺术圈'保持着审慎的距离，也不乏吸收着当代艺术的灵气；他们与当代中国迈向现代化的社会实践力量相辅相成，可能也不乏"思想大于行动"的幼稚。但不管怎么说，他们就是在当代中国活生生的社会道路中摸爬滚打，他们以自己的微弱力量，维系着发表社会意见的通道。"[73]这也是中国当代民间剧团表达社会、介入社会的一个代表性案例。实际上，它的潜文本中还有一种区别于精英阶层共同体或者中产阶级共同体的民间共同体的构建努力。

上述通过对镜框式舞台和非镜框式舞台作品的案例分析，我们看到的是全球化时代对应于上海戏剧生产、制作模式的图像。通过这个对应的图像，我们得出一个对上海当代话剧的印象，即上海戏剧空间中充满的是现代性的维度。在这个维度中的戏剧表演，已然充满了现代性的双重性羁绊。这种绕不过去的现代性，成为上海当代话剧表演最显眼的标

志。在时间上稍微新近的舞台表演中,我们看到了各种实验戏剧团体的萌生,表演形态日渐丰富。但哪怕是实验戏剧诸如林兆华的《樱桃园》后现代改编,或者民间的戏剧团体诸如草台班的表演作品,其在瓦解二元对立的实验性背后,也附带以现代性为中心的与前现代和后现代性之间的话语冲突,有着"绕不过去的现代性"情结。通过歧义、杂糅、模糊,透出这样的信息:在现代性道路上的每一个前进的脚步,充满了阻力。也许一个现代性的主题,在实施的过程中往往充满了去"原初二元对立"和"再度二元对立"的过程;在颠覆一个单向度空间之后,另一个单向度空间不邀自来;一种对抗权力背后游戏规则,是对另一种权力的追求。类似哈贝马斯和利奥塔在现代性问题上的争论,在一种颠覆现代性之后再现代性的向度,一种解构之后的再结构的向度。

因此,我把上海的这种戏剧和表演界定为"现代性向度"为主的戏剧和表演。

注释

[1] 转述自吴越民的论文《象征符号解码与跨文化差异》,见《浙江大学学报(人文社会科学版)》,2007 年 2 期。也见 Kei Elam, *The Semiotics of Theatre and Drama* ,London,New York:Routledge, 1987:13-17

[2] 《太阳不是我们的》为华人导演蒋维国在利兹大学为大学生导演的一处解构曹禺戏剧的后现代剧场作品,构思来自于曹禺的五个戏剧剧本,2010 年利兹大学 Stage Leeds 剧院首演,继而赴爱丁堡戏剧节和上海国际小剧场戏剧节进行展演。

[3] Kei Elam: *The Semiotics of Theatre and Drama* ,London:Methuen, 1980:16.

[4] 转引自孙冬、Man-Wah Luke Chan:《论当代西方戏剧中的"在场"》一文,载于《外国文学研究》,2010 年第 5 期,第 147 页。

[5] 胡妙胜:《隐喻与转喻——舞台设计的修辞模式》《戏剧艺术》2000 年第 4 期,第 5-6 页。

[6] (法国)罗兰·巴尔特:《符号学原理》,中国人民大学出版社,2008,第 149 页。转引自胡妙胜:《隐喻与转喻——舞台设计的修辞模式》《戏剧艺术》2000 年第 4 期,第 5-6 页。

[7] 胡妙胜:《隐喻与转喻——舞台设计的修辞模式》《戏剧艺术》2000 年第 4 期,第 5-6 页。

[8] 同上。

[9] Robert Leach, *Theatre Studies*, Routledge, New York ,2013, p: 183.

[10] (德国)汉斯·蒂斯·雷曼:《后戏剧剧场》,李亦男译,北京:中国戏剧出版社,2010 年版

[11] 同上,第 26 页。

[12] 同上,第 97 页。这里,我理解剧场的整体性包含剧情故事的完整性、经验系统的线性统一、结构的圆满性等几个方面,而不仅仅是故事的统一、完整。

[13] 同上。

[14] Janelie Reninelt: *After Brecht: British Epic Theatre*, the University of Michigan Press, 1996, p: 11.
[15] （德国）汉斯·蒂斯·雷曼:《后戏剧剧场》,李亦男译,北京:中国戏剧出版社,2010年,《前言》第3页。
[16] 黄美序:《试探舞台形变的过去与未来》,见内部资料:田本相主编《第8届华文戏剧节论文集》。
[17] 最早使用"第四堵墙"这个术语的是法国戏剧家让·柔琏。1887年他提出,演员要表演得像在自己家里那样,不去理会观众的反应,任他鼓掌也好,反感也好。舞台前沿应是一道第四堵墙,它对观众是透明的,对演员来说是不透明的。
[18]《华尔街日报》2013年11月12日,其中涉及到剧场空间和观演效果的文字如下: Broadway is one of the worst places in America to see Shakespeare done right—not because nobody there knows how to mount his plays (though I sometimes have my doubts), but because virtually all of the theaters on the Great White Way are conventional proscenium-style houses in which the actors and audience are placed on opposite sides of a rectangular arch that frames the stage. Shakespeare's plays, by contrast, were written for a far more intimate kind of space, the closest contemporary counterpart of which is a thrust stage that allows the audience to sit on three sides of the actors. In addition, they always work best when performed without scenery, whose onstage presence slows down the fast-flowing action that is an essential part of true Elizabethan theatrical style.
[19] 事实上,包括上海在内的中国剧场的镜框式舞台由于国家性质、物质条件、意识形态等原因,基本上都取消了装饰化的边框。很少有如图1-7所展示的标准镜框式舞台的装饰性。
[20] 孙丽萍:《百老汇音乐剧<剧院魅影>角逐上海戏剧最高奖》,《新华网》,2006年4月3日,网址 http://news.xinhuanet.com/newscenter/2006-04/03/content_4377659.htm,登陆时间:2013年12月1日。
[21] 同上。
[22] 上海人民大舞台是一个以上演戏曲为主的剧场。
[23] 肖画:《话剧院团体制改革的先行者——专访上海话剧艺术中心副总经理喻荣军》,《文化艺术研究》,2011年Z1期,第36-53页。
[24] 同上。
[25] 厉震林:《集体有意识与集体无意识》,北京:中国戏剧出版社,2000年,第156-160页。
[26] 该部分论述,也可见本人的论文《全球化时代悲剧语/媒介化和三元思维转型考察》,《戏剧文学》2014年第2期,第63-73页。
[27] 李伟:《怀疑与自由》,上海:上海书店出版社,2011年,第6页。
[28] 厉震林:《集体有意识与集体无意识》,北京:中国戏剧出版社,2000年,第153-169页。
[29] 主题和题材的捆绑,是困惑中国话剧走向更大成功的障碍。题材决定论这种意识和观念,依然有着强大的土壤。在一个题材和主题捆绑的戏剧生态里,写什么决定了结果如何。这确实是需要引起警觉的现象。
[30] 截止我写此稿的2014年初,这个演出机构已经因为交不起房租而停业。

[31] 厉震林:《集体有意识与集体无意识》,北京:中国戏剧出版社,2008年,第55页。
[32] 丁罗男:《二十世纪中国戏剧整体观》,上海:百家出版社,2009年,第225页.
[33] 李伟:《无法直面的人性》,见李伟新浪个人博客,网址:http://blog.sina.com.cn/s/blog_5fff198c0101rqto.html.登陆时间:2014年2月15日。
[34] 颜海平:《读书》,2013年第11期,第104-105页。
[35] (英国)马丁·艾斯林:《荒诞派戏剧》,刘国彬译,北京:中国戏剧出版社,1992年。
[36] 颜海平:《读书》,2013年第11期,第105页。
[37] 蒋维国:《当代舞台上塑造历史伟人——<共和国掌柜>导演报告》,载于上海话剧艺术中心内部刊物《话剧》,2011年夏季刊,第6-8页。
[38] 丁罗男:《中国二十世纪话剧整体观》:上海:上海百家出版社,2009年,第260页。
[39] 《北京好人》在上海的演出场地:上海戏剧学院·实验空间,上演时间:2011年11月。
[40] 转引自周文主编:《世界电影美学名著》,北京:中国广播电视出版社,2010年,152-165页。
[41] (德国)汉斯·蒂斯·雷曼:《后戏剧剧场》,李亦男译,北京:中国戏剧出版社,2010年,第199页。
[42] 同上。
[43] 同上,第198页。
[44] 《弗里达》(Frida)借用绘画传神表达人物性格和遭遇的图示。某种程度上,电影是对这幅绘画作品的解构。这种用"突出身体某个器官"或者"身体遭到机器的伤害"的直观效果来将抽象的、"女性命运受到伤害"的境遇和历史隐喻化的手法在当代舞台的名著改编中时常被用到。比如《北京人》倾斜的四合院,台湾的王墨林改编戏剧《安提戈涅》的舞台设计。舞台景观隐喻了舞台即将要"表演"的动作,也隐喻了被表现的历史事件。
[45] 电影《弗里达》是根据画家真实故事改编的传记电影。A biography of artist Frida Kahlo, who channeled the pain of a crippling injury and her tempestuous marriage into her work.
[46] 见2010年电影《暴风雨》导演Taymor接受Charlie Rose采访的视频:http://www.imdb.com/video/hulu/vi2105321241?ref_=nm_rvd_vi_1.登陆时间:2014年1月25日
[47] 潘妤:《东方早报》,2009年5月26日。
[48] 同上。
[49] (法国)于贝斯菲尔德:《戏剧符号学》,宫宝荣译,北京:中国戏剧出版社,2004年,第133页。于贝斯菲尔德为了形象解释这个观点,借用了《茶花女》中第三幕乡村场所的沙龙玻璃对自然植物的隔绝状态的设置,来代表一种高级妓女相对于自然的堕落关系。
[50] http://www.londontheatre.co.uk/peterbrown/index.html
[51] 郑敏:《清华问学录》,《上海文学》,1995年第9期,第61页。
[52] (德国)瓦尔特·比梅尔:《当代艺术的哲学分析》,北京:商务印书馆,2012年,第88页。
[53] 牛津戏剧词典对此的定义:A black box theatre is often known as the most flexible theatre. This is because black box theatre can be transformed for the play purposes. It can

be turned into any kind of stage, and the play's director can choose to put the audience anywhere!

[54] 摘自赵川提供的草台班《小社会》剧本，又见马克思／恩格斯：《共产党宣言》，中共中央马克思恩格斯列宁斯大林著作编译局翻译，北京：人民出版社，1997年。

[55] 幻觉式的舞台，为阿尔托批判过的陈腐舞台形式，主要特点是采用模仿、再现手段，营造与现实酷似的舞台景观，来制造"主题"。见 Antonin Artaud, *The Theater and Its Double*, Grove Press (1994)

[56] 赵川：曾任北京大学访问学者、台北驻市作家，现居上海。创作跨越文学、评论、戏剧、电影和视觉艺术等领域。中篇《鸳鸯蝴蝶》获2001年台湾联合文学小说新人奖首奖，其他奖项包括2000年澳大利亚国家文学创作基金等。

[57] 张笑翼：韩国民间戏剧的实践者，韩国木鸡剧团（Namoodak Movement Laboratory）团长。

[58] 在当下的语境里，"旧有剧场陈规"指在过去计划模式下，沉积下来的一套封闭的体系，包括表演模式、营销模式、观演模式等。

[59] 赵川：《草台班备忘录：零六一零》，[网上资源]. 来源：http://www.grassstage.com/main_r_zhaochuan_beian.htm. 登入时间：2013年12月。

[60] 庄稼昀：《民间剧场的草台精神》，《南风窗》，2013年第15期，第94-96页。

[61] 赵川：《逼问剧场》，《读书》，2006年 第4期，第63-70页。

[62] 赵川：《草台班备忘录：零六一零》，[网上资源]. 来源：http://www.grassstage.com/main_r_zhaochuan_beian.htm. 登入时间：2013年12月。

[63] 赵川：《身体何为？》，[网上资源]，来源：http://blog.sina.com.cn/s/blog_5c5194ec0100ovlm.html. 登入时间：2013年12月1日。

[64] 摘自赵川提供的草台班《小社会》剧本。

[65] 摘自赵川提供的草台班《小社会》剧本。此时打工女青年的身份是按摩女，暗示了迫于生计的命运无奈。

[66] 臧宁贝：《逼问剧场下的呐喊》，TIME OUT，2007年第11期。

[67] （德国）汉斯·蒂斯·雷曼：《后戏剧剧场》，李亦男译，北京：北京大学出版社，2010年，第11页。

[68] 将"Devised Theatre"翻译成"集体发展式编创戏剧"，为戏剧导演蒋维国先生的建议。

[69] 草台班将商业"巡演"和自己的对外交流区分开来，用"拉练"替代了这个有这商业意味的概念。

[70] 赵川讲座题目为《作为社会话语的身体》，时间为2013年12月4日，地点为德国柏林"岸工作室"（Uferstudios）。

[71] 此对话为2011年《小社会》在武汉大学旧礼堂演出后的演后谈。

[72] 杨子：《家园的踪迹：全球化上海的剧场与艺术空间》，博士论文，上海：华东师范大学，2011年，第104页。

[73] 陶庆梅：《把先锋戏剧"草台班"化》，[网上资源]，来源：http://blog.voc.com.cn/blog_showone_type_blog_id_419237_p_1.html. 登入时间：2013年12月1日。

第二章
空间的表演
——雕塑空间的表演

本章导读

与 J.F. 利奥塔提出的"知识的表演"一样,"空间的表演"一词,隐射了社会剧场化、空间代码化的事实和现代城市中带有表演意味的空间之涌现。在字面上,"空间的表演"关注剧场空间或剧场化空间生成的能量和由表演性舞台元素营造的空间张力。它的一个趋势便是社会剧场化。

社会剧场化暗示了一个高度摹仿剧场空间的趋势,它与传统的戏剧性生成的能量有关,也与当代的在场性、即兴表演、剧场性能量有关。在社会空间剧场化的趋势中,包含了戏剧性元素和在场性元素。一次以讲述、表现故事和戏剧性情境为手段的现代雕塑,一个摹仿电影、戏剧剧情的迪斯尼乐园的剧情化体验巡游,一次进入逼真的剧情和情境的这样的大型电视秀、直播等,都在说明剧场化空间正在泛化。从演播室到体育场,从都市广场到政治作秀场,它包含着戏剧性和剧场性、在场性的情境。

从社会剧场化,到雕塑空间的表演,本章用大量案例分析空间作为主体的表演。

空间的表演：
社会剧场化

"空间的表演"作为空间表演的第二层涵义，是当今普遍的城市/社会空间的存在模式。在字面上，空间的表演，与空间的生产同属于偏正结构。在这个组合中，空间成为了表演者和主角。空间的表演是把空间从诸多属性中抽离出来，聚焦它自身的表演。

对于"空间的表演"，即对空间作为主角的表演之探究基于如下事实：在城市/社会空间里，对戏剧的摹仿一直存在，正当剧场被革新为剧场性的场所（与文本戏剧性有差异的场所），社会空间剧场化的趋势中，却包含了戏剧性元素：一次以讲述、表现故事和戏剧性情境为手段的现代雕塑，一个摹仿电影、戏剧剧情的迪斯尼乐园的剧情化体验巡游，一次进入逼真的剧情和情境的这样的大型电视秀、直播（如《美国偶像》）等，都在说明一个简单的道理，剧场化空间正在泛化。从演播室到体育场，从都市广场到社会作秀场，它包含着戏剧性和剧场性、在场性的情境。而作为亘古就有的人类情感的先验图谱：摹仿和模拟、符号和象征性的原始激情，其与现实混合产生的能量可能仅仅凭着理性的剧场理论，并不能完全改观。

社会空间剧场化是当代的一个趋势，即社会对剧场的模拟和"仿真"；社会空间的剧场化是当代的一个空间演变趋势，它昭示着社会对剧场的模拟和无摹仿对象的虚拟化、电脑合成化的"仿真""拟真"（让·波德里亚用的术语）；从符号学的角度看，舞台的换喻和泛义上空间的表演，本质上是符号和现实的转换。其表演主体和表现对象之间的差异所在是舞台具象对社会抽象，一个浓缩的时空反应宏阔的社会时空的差异。这种在舞台的符号转换和泛义上空间的表演，本质上的修辞是转喻、隐喻、象征和代码化。它们都可以用虚拟反映真实，用浓缩的时空反映历史时空。比如电影《霸王别姬》、戏剧《茶馆》用三个小时的浓缩时空反映几个时代的历史对一群人、一个家庭的影响。它的实质是"转喻、

隐喻、象征和代码代替真实空间"。

在全球化后现代和现代化交替进行的时代里,我们的空间审美图形可能变成:表现和再现依然牢固地交织在一起,戏剧性和在场性也时常混同,在社会剧场化的空间趋势中,虚幻和真实开始交织在一起,在空间的表演中,可能是幻觉之后是在场性和间离效果,而"去幻觉""祛魅"之后是夹带虚幻图像和真实图像杂糅的返魅。

社会剧场化的泛表演性能量分析方法

在《导论》中,我梳理了剧场的去戏剧性和弘扬"在场性"的双重趋势。剧场中正在发生的戏剧性的式微和"在场性"的兴盛,显示了时代性的审美演变。但是,剧场也无疑是辩证的空间。正如在镜框式舞台中我们见到的一切。在舞台物质空间的局限之内,当代的表演可以通过灯光、照明和舞美技术,将原先镜框式舞台的局限性打破,使得观演关系产生新的能量。横剖面式、全景式的舞台设计和多媒体戏剧均可以使得镜框式舞台演绎出超越空间限制的作品,达到新的剧场观演能量,诸如谢克纳的《哈姆雷特:这是一个问题》在上海戏剧学院实验空间的演出就是一例。通过各种技术和设计思维的改进,镜框式舞台可以避免戏剧性的过度演绎,而张扬拥有互动能量的剧场性、在场性。

因此,德国戏剧和表演理论家汉斯·蒂斯·雷曼指出,戏剧的消退并不等于剧场艺术的衰退。正相反,从个人尝试着借助时尚力量创造伪造一个公共性的自我开始,剧场化已经渗透到我们整个社会生活,通过时髦及其他信号的自我表现与自我彰显的宗教式膜拜。[1]这就是其在《后剧场戏剧》中提出的一个重要的论点:剧场化无处不在。社会(空间)剧场化就是一种当代的空间发展趋势。

……通过剧场化的手段,这些信号好在各种现象中得以彰显,渴求着鲜明的话语、纲领、意识形态和乌托邦。如果再把广告,商业世界的自我排演、政治媒体自我表现中的剧场性也加上来,那么就为法国作家居伊·德波在《景观社会》一书中所描述的新鲜事物做了补充。所有的人类经验(生命、性、幸福、他人的承认等)都跟商品、消费、占有有关,而并非和任何一种话语相关,这是西方社会的基本事实。图像文明恰恰符合这一现象。图像永远仅仅指向下一个图像,只能唤起下一个图像。整个社

会的奇观性造成了社会生活所有范畴的某种"剧场化"。[2]

将视野拉开,我们发现,与汉斯·蒂斯·雷曼所言的"空间剧场化"之现象、居伊·德波所言的景观社会和让·波德里亚所定义的拟真社会之"真相"相吻合,社会空间的奇观性越来越普遍。奇观性改变了人们与空间的关系,空间在原先的属性之外,开始具有了观演性、表演性。空间剧场化正是在这样的语境下才得以成立的。此外,它还是揭示出日常生活和艺术品界限的消失。在社会剧场化的框架内,日常生活变成了审美的一部分,在日常审美的空间内,任何艺术空间都失去了其神秘性。它也包含了当下空间审美中一种主体和客体价值无差异的现象,伴随着后现代社会空间并置的趋势之加剧。在这个空间里,作为城市居民的人们和作为舞台表演者的人们之间,没有更大的差异。舞台表演者可以是任何的社会角色。它配套的空间表演话语还导致一系列与剧场审美相关的,或者从剧场审美中引申出来的子概念,如表演模式、角色、观演关系、剧情等等。它还表现为一种空间叙事的超越,如果说传统的事件式叙事模式遵循着一个整一律,那么空间并置就表演为一种超越了等级性的情境模式。在这个语境里,情境 A 和情境 B 之间并置、民主、无等级性。

与《空间中的表演》一章里面涉及到的舞台再现/表现的修辞实质相似,社会剧场化的修辞转换实质上不外乎空间象征、代码、转喻和隐喻。在这几个具体的概念中,隐喻是以修辞的主语与它的替代词之间的相似性或类比为基础的,如"汽车甲壳虫般地行驶";转喻则是以修辞的主语与它的替代词之间接近的或相继的关系为基础的,如"白宫考虑一项新政策"。空间转喻和空间隐喻则是以空间为修辞的主语的转喻和隐喻;空间转喻意味着环境再现的具体性、真实性、概括性和同质性;空间隐喻的运用表现为视觉隐喻的创造,它不再以词或者句子为单位作为词意转移的修辞格,而是产生风格性效果的美学隐喻;同样,空间隐喻与空间的象征化只有一步之遥。空间象征与空间隐喻的区别在于,在修辞的两端,隐喻是两种不同的语境,两种意象碰撞时所产生的火花,它的意义只有在一定的语境中才能产生,所以是"一次性的";象征则暗示这种功能已经被固定下来。象征包含代码和再次代码化,是一种被多次提取的修辞。在象征的修辞中,事物已经拥有了固定的属性和能指,在象征系

统中,意义的产生并不依赖于语境,它在文化系统中已被代码化了,已成为一种惯例。空间隐喻会走向空间代码,说明两者在概念上也略有不同,隐喻总是创新的。一个创新的隐喻用成了习惯,当引申义变成了本义,于是它又被代码化了,成为了象征。[3]

社会剧场化是空间中的构成元素与剧场元素之间的转喻、隐喻、象征、代码所产生的,比如空间包含的视觉透视系统,与剧场观众观看镜框式舞台的透视系统相仿——于是空间剧场化的隐喻就由此产生。又比如一个空间中的布局浓缩了实际的比例关系,或看到一个戏剧在表演一个时代的典型图景和浓缩了的命运图景,就是一种转喻的方式。社会剧场化牵涉到再现和表现的图像,也牵涉到意识形态和价值观,也与现代主义、后现代主义的一整套语言程式和逻辑程式相关。

雷曼观察到,正是整个**社会的奇观性**造成了社会生活所有范畴的某种"剧场化"。社会、都市景观不断地朝着奇观化的方向迈进,给人进入了"未来主义"的假象。未来主义的一套代码系统,与电影、电视、流行文化提供给人的视觉认知体系呈现一致化。比如对于国际化的一套代码,也有着元素对应:一个大型商场,香水柜台在一楼,户外墙壁上,往往是大型国际品牌的广告。如果没有这样的广告——意味着寸土皆是金钱——似乎这样的景观就不够商业化和国际化;与此同时,当今的雕塑呈现了一种千姿百态,在这种千姿百态背后,模拟的却是社会的、舞台的景观。比如,纪念性雕塑的姿势,充满了舞台张力,它凝聚了国家的代码。又如,雕塑的剧场化,类似一个凝固的舞台造型,其空间张力也导向一种观看和文化意味,政治和经济在这种舞台化造型里参与了审美和意义的传达,一个竖立的哪怕方尖碑,它的涵义也是指向国家价值和符码系统;同时,舞台也在复制着雕塑"景观",譬如舞台中的人物动作的停格、性格的塑型,就是对"雕塑外在和质地"的模拟和仿真。舞台的雕塑化,就是指外在和内在双重的摹仿和重逢,也暗示人类精神原型、外在形态的吻合。它还暗示一种节奏的相似性,一种在动作和停顿之间可以被清晰地感知并摹仿的人类情感的节奏。这种节奏无疑也是大自然的节奏。有时候,舞台中的停格和塑形,勾勒着一种高于生活的精神理念的存在。

在社会剧场化的空间中,"戏剧能"也是带有表演性的,充满了张力。我们按照谢克纳泛表演理论和阿尔托、高行健等人的"戏剧能"研究方法,来分析下列社会剧场化案例中蕴藏的戏剧能量。

表格 2-1　社会剧场化案例中的"戏剧能"分析

社会剧场化案例	图例	"戏剧能"之分析
都市公共空间的奇观：玛丽莲梦露雕像	图 2-1　梦露雕塑	位于芝加哥的已故性感偶像玛丽莲·梦露（Marilyn Monroe）雕像，高达八公尺，选用电影《七年之痒》之中经典白色洋装遭风吹起的瞬间造型表现，艺术家强森（Seward Johnson）选用不锈钢和铝，将电影的瞬间表现出来，细节部分包括走光的底裤也忠实呈现，吸引相当多的梦露迷前往朝圣。由于它让游客从低处窥视其内裤的观演位置，导致伦理争端，现已被拆除。
城市公共空间的奇观：芝加哥千禧公园的多媒体互动雕塑空间	图 2-2　芝加哥千禧公园雕塑	在这个互动雕塑中，空间的剧场化效果为游客和芝加哥千禧公园的多媒体互动雕塑产生互动。这个雕塑——画面中投影人面中嘴巴的位置，会喷出水珠，人们聚集可能在等待水珠的喷洒……也可能仅仅是在玩耍，与即将喷射的水珠无关。但无关或者有关，都被牵连进这个戏剧性的情景，作为观众的我们，已经感受到一种剧场化效果。空间的表演也指生成这种戏剧能的"表演"。
芝加哥云门雕塑的奇观景象	图 2-3　云门雕塑	云门雕塑则更为奇妙，在灯光的配备下，整个空间变成一种几何感和未来感的虚拟空间，人置身其间，仿佛在一个时空重塑的宇宙空间中，观众进入了一种与未来、过去对话的情境中。
游乐场的奇观：迪斯尼公园	图 2-4　迪斯尼游乐园	迪斯尼游乐园模拟了剧场效果，让游客置身于一个电影或者虚拟的故事现场，体验探险和英雄历险记的剧情，满足内心的需要。

纪念性雕塑的伟岸和奇观效果	 图 2-5　毛泽东雕像	矗立在上海同济大学的第一代中国领导人毛泽东的雕塑,形成一种带有纪念性效果的视觉奇观,它大于一般的人体比例,正是通过对比,凸显了一种敬畏感和伟岸感。
现代橱窗奇观	 图 2-6　现代橱窗奇观	现代都市的橱窗景观,走向了情境化、故事化、奇观化,带有噱头的造型和色彩对比,让购物者加入到消费的领域。观看奇观,引发冲动,实施购物,这已经是消费时代的逻辑。

社会奇观：纪念性雕塑

在《导论》中我阐明了空间表演的研究方法。具体在"空间的表演"之分析上亦然，包含符号学的方法，也包含空间理论和表演理论。通过符号学，我们知道纪念性雕塑空间表演有两种修辞方法：再现和表现，对应于转喻和隐喻、象征的修辞。其中，转喻的方法又体现为典型化方法，隐喻的相似性体现为象征化方法。类似汉斯·雷曼在《后戏剧剧场》中以符号学的方法指明舞台信号（符码）系统中所指和能指功能的丰富性：通过剧场化的手段——用转喻、隐喻、象征、代码代替真实空间（real space）——这些信号在各种现象中得以彰显，渴求着鲜明的话语、纲领、意识形态和乌托邦；通过泛表演理论，我们进入城市社会空间和艺术空间的泛表演化场景，并进行表演性元素和能量的分析；通过空间理论比如法国哲学家亨利·列斐伏尔的空间生产理论，我们进入辩证的三元空间之中，探寻空间的真想。

空间表演理论的跨学科共同点是对空间的一种解构性分析，因而也类似奥斯汀所言的语言表演性分析。从空间的生产，到空间的表演，体现了空间"这个最一般的产品"从社会学、政治学过渡到了广泛的领域——语言学、社会表演、戏剧学和跨学科——之现实。

■ 地点的空间表演涵义

我们继续沿着列斐伏尔《空间的生产》的步伐前行。列氏多次借用巴黎和地中海的空间生产的案例，来说明权力试图全方位控制空间分配和其价值的"历史"。在他的空间生产的三元体系里，空间是焦点。

空间将与目的明确的行动及斗争利害攸关。当然它一直是各种力量的武器库，是施展策略的场所，但是现在它已远远不止是行动的剧场、冷漠的舞台或背景。空间并不消灭社会——政治舞台上有所作为的其

他物质力量,不管它们是原材料还是即将完成的产品,不管它们是商业还是"文化"。

作为空间的要素之一,地点发挥意义之域正是空间生产的逻辑要点。地理、地点成为蕴含在"空间的生产"逻辑中的一种象征性"产品"被重视是顺理成章的"空间实践"。假如我们管窥上海雕塑生产的整个历史,则会发现,列斐伏尔理论中空间的实践、构想的空间和生活出来的空间之三个扇面,已经深深地交织在上海雕塑生产的地理性中。地理、地点在空间实践的机器大生产中,在权力构想中的城市规划中(如李欧梵笔下的上海、大卫·哈维笔下的巴黎一样),在生活中的那个与我们记忆和身体息息相关的空间中(正如大卫·林奇在《城市意象》中揭示的那些城市意象与居民之间特别的情感和记忆联系),以及在 Marvin Carlson 的 Places of Performance 中,起到了如此重要的作用:

剧场的地点,地点的名字,包涵剧场的外部建筑的类型,在不同的都市空间里,这些不同的条件和状态折射着不同的意识形态涵义,它们不仅仅具有剧场的管理者所声称的意识形态,更多地,剧场的涵义产生于它都市中的位置。[4]

把社会空间隐喻为"剧场化",乃是因为雕塑作为一种外来之物,其在上海空间中的生产与戏剧在上海空间中的落地生根一样,产生了诸多的表演性涵义。空间的生产在上海雕塑空间的语境里,又是空间的表演。在文化物质主义的视野下,这些雕塑又无疑在"表演城市"(performing the city[5])。而设想与事实合拍的地方在于,鸦片战争后,上海成了开埠城市继而发展成东方大都市的历史,又具有太多的剧场化要素。这里,空间剧场化除了这些实体的涵义之外,还具有空间和人的关系能量的涵义。正如维特根斯坦和索绪尔都不约而同地讲到:语言(字句)的意义不仅来自于它自身的所指和能指,还来自于它与其他字句的关系。地点在雕塑的空间表演中,其意义正在这里。它不仅通向雕塑自身的涵义,也通向雕塑竖立在这个地点中的被观看和观演之间的关系变奏之涵义。1843 年,上海作为首批通商口岸之一对外开放,最早与外部世界接轨。近代先进的、前所未有的新事业在这个城市全面兴起,如新

型的市政工程事业、公用事业、房地产业、交通事业、文化教育事业、卫生体育事业、科学技术事业,等等。继而,上海跃升为中国的第一大城市、世界的名港,成了国内外公认的"大上海"(Great Shanghai)。然而,上海曾经长期为公共租界、法租界、华界,三分天下,中外关系、社会内在结构错综复杂。上海的雕塑现代历程就在西方文化不客气地闯入中诞生了。

外滩作为上海的标志,又具有地点意义上的象征和代码含义。在外滩竖立雕塑成为各国列强在进行军事、政治、经济侵入的同时为殖民主义者歌功颂德的象征性行为。据上海市志办资料:"1865年1月,法国人首先在法租界公董局(今金陵东路黄浦区公安局内)建立卜罗德铜像,以表彰他开辟法租界的功绩。1890年11月8日,英国人在南京路外滩建立巴夏礼铜像,纪念这位英国驻华公使、首任上海总领事创立租界会审出廨制度的功绩。"[6]1898年11月20日,德国侨民和德商怡和洋行为纪念1896年7月15日在山东海面遭遇风暴而沉没的德军炮舰伊尔底斯号的七十余名死难者,也在外滩公园旁建立了伊尔底斯碑,并将半截船桅竖立碑上。第一次世界大战后,英国侨民于1918年1月16日将其推倒。之后,德国人又把它修复,并迁至常德路,继而又迁到延安西路华山路口的德国总会内(今静安公园)。1911年,法租界公董局为纪念在上海上空飞翔表演失事丧身的法国飞行员环龙,在顾家宅公园(俗称法国公园,今复兴公园)内建立环龙碑,环龙碑上置有环龙的青铜头像,碑面刻有"君为在中国第一次飞行家,奋勇死义,实增法国光荣"字样。1913年,中英官商合力在外滩江海北关署(今汉口路外滩海关大楼)对面马路的江边绿地建立赫德铜像,以纪念他担任中国海关总税务司达48年之久。1924年2月16日,在洋泾浜口(今延安东路外滩)落成了一座大型的《欧战和平纪念碑》,以纪念在第一次世界大战期间居住在上海的外国侨民回国参战的牺牲者。

与外滩一样,当江湾成为国民党上海市政府的所在地,其地理意义也马上彰显出来。1927年10月10日,一座占地12亩颇为壮观的五卅烈士墓在江湾落成。其造型为在半球形的墓顶上挺立着一只引颈高吭的报晓公鸡。"报晓公鸡"的形象,在中国文化的语境里,既象征烈士们追求独立、追求光明的爱国主义精神,又具有号召国人要闻鸡起舞、自强不息、立志报仇雪恨的涵义,因此其符号所指一箭双雕。其墓前矗立着一块高大的水泥碑,正面刻着"来者勿忘"四个大字;背面刻有蔡元培为

纪念五卅烈士而作的悼文及烈士们的姓名。同样,据上海市志办记载:"1933年11月12日在江湾五角场北首的市政府大楼(今上海体育学院院部办公楼)前落成一座孙中山铜像,像高3米,加上基座总高十余米。孙中山身穿长袍马褂,右手持礼帽垂及膝,左手握手杖,足蹬毡鞋,巍然屹立。"[7]孙中山之形象,巍然屹立于此。可见雕塑空间的表演性包含了角色、地点、地理等主要元素。

地点是政治空间的争夺之地,也是军事战争的源动力所在。一个地点牵动人心,在于它负载的文化象征和代码意义。地点如同舞台,与演员主体的表演如影随形,两者密不可分。比如,《欧战和平纪念碑》的形状和意义之间的勾连:碑顶立一和平女神像,她有两翅,俯首安慰着一位丧子的母亲,一手抚着一名孩童;碑面刻有死者的姓名;碑背刻有"功炳欧西,名留华夏"的铭文;碑身两侧装饰铜制的盔胄、盾甲等古代战争用具。此纪念碑落成时,曾举行隆重的揭幕仪式。

正是这特殊的象征和代码功能,具有"水可载舟,亦可覆舟"的能量,日军占领上海后,以上的纪念碑、像(空间表演者),除德国的以外,绝大多数被拆毁。其内在的逻辑还有:"和平"岂可见容于"战争"?《欧战和平纪念碑》就在1943年被日军拆毁。根据原上海市城市雕塑委员会办公室工作人员谢林回忆:上海的城市雕塑,解放前有20多座,大多在日军侵华时期被破坏了。[8]日军还在炸毁的五卅烈士墓附近建立一座白川纪念塔,以纪念一·二八事变后在上海虹口公园被炸死的日军白川大将。

地点周而复始,表演着空间生产这出大戏,它与Jen Harvie所定义的剧场五个物质性要素"空间、结构、实践、资金和人"都具有直接的联系[9]。因此,雕塑空间的变迁和不断在原址重建之间,产生一种观演张力。这种张力可以在新中国成立后外滩所建的雕塑主题上得到印证,也可以在《普希金胸像》1937年、1947年和1987年三次矗立的戏剧性历程上得以呈现。该雕塑在上海首次亮相,是在1937年抗日战争全面爆发之间。据上海市志办资料:"1937年2月10日,俄国侨民在祁齐路毕勋路(今岳阳路、汾阳路、桃江路)交会的街心处建立普希金纪念碑,雅致的碑座顶端置一尊青铜的普希金胸像,碑身有三面,正面用俄文、一个侧面用中文刻有'俄国诗人亚利山大·普希金先生逝世百年纪念碑'。"[10]1943年被日军掠去。抗战胜利后,由前苏联雕塑家马尼泽尔重新创作,于1947年12月在原址重新建立,仍为胸像。悲剧性的是,此

雕像在"文革"中又遭毁,待到 1987 年复重建。1987 年重建时,雕塑家齐子春将基座设计为三面米色花岗岩纪念碑,顶置紫黑色的普希金仰首望空的头像。该雕塑屡遭摧毁和拆迁的命运背后的潜台词意味深长;又如,一战后,上海拆除了德国人所建的伊尔底斯碑,体现了战争和空间权力之间的关系;在新中国成立后,上海外滩原《字林西报》报馆大楼、卜内门洋行、德义大楼等建筑雕塑分别在 1958 年和"文革"初期被拆毁,汇丰银行大厦的一对铜狮子拆下后长期存放在仓库里,后陈列于上海历史博物馆。

正是空间和人的重要性,才印证了列斐伏尔思考路径——从"空间中的生产"到"空间的生产"之演变的重要性。列氏的"空间的生产"之观点,也意谓空间不是观念的产物,而是政治经济的产物,是被生产之物,是一个社会关系重组和重新建构的动态实践过程。普希金胸像的两次被毁、两次重建的剧场化效果,更突出了空间表演。所不同的是,在初建和重建中,实施行动的主体(角色)各不相同,如 1937 年初建为国民政府,1947 年重建,亦为国民政府,"文革"后 1987 年重建是中华人民共和国政府。其屡次反复的空间之表演,与上海 1990 年代开始演绎的《都市中人》之表演境遇不谋而合,产生了超越空间的境遇相似性。这又是另外一种意义上的空间表演。

■ 外滩的特殊代码性能量——空间实践的实证

这种空间和人在纪念性雕塑空间中的重要性,在建国后上海外滩的雕塑生产中反复得到印证。特别是注重外滩等地点的象征性含义,成为建立纪念性雕塑的共同策略。建国后,陈毅市长曾提出:"上海是一座有革命传统的光荣城市,应该搞点纪念碑雕塑来教育子孙万代。"[11] 表明其对地点、地理位置和雕塑意识形态建构关系的领悟。颇有戏剧性的是,正当陈毅逝世后,在 1993 年上海的一尊立于外滩的雕塑就是为这位老市长所作的。雕塑取名为《陈毅像》(章永浩作),雕塑所在的广场被命名为外滩陈毅广场。位置上,这座制作于 1993 年的陈毅像被放置在八十年前赫德雕像的原址上。这个位置的重叠是意味深长的。如果说,赫德像是上海从开埠到国际都市的历史中,外来政治、经济和文化力量的遗留,那陈毅对上海而言,就标志着一个新时代的开始。任何城市记忆的书写,都是从符号开始的,事实也证明了这一点。赫德像曾是上

海最著名的雕像之一,而陈毅像现在已经成了上海的城市标志之一。除《陈毅像》之外,从90年代起,上海相继在外滩建立《上海儿女》(杨剑平、张海平作)、《浦江颂》浮雕(张海平作)、《浦江之光》(张海平作),三者均坐落在外滩。地点和历史记忆的关联,被牢牢编织进上海雕塑的空间表演。

表格 2-2　1843年外滩开埠之后与2013年上海外滩陈列雕塑对比表
1. 1843年上海开埠后外滩的雕塑陈列图表

序号	雕塑名称	时间	坐落地点(今、昔地名)[12]和变迁情况	地点变迁[13]	作者	图例	雕塑参数和说明
1	马加利[14]纪念碑(图2-7)	1880	外白渡桥西南端	1943年被日本军队拆除	上海英侨集资,作者不详	图 2-7	材质:水泥 出资:上海英侨集资 特点:蔡元培为纪念五卅烈士作悼文
2	巴夏礼[15]像(图2-8)	1890	南京路外滩	1943年被日本军队拆除	不详	图 2-8	材质:青铜 出资者:上海英国侨民 特点:1943年被日本军队拆除。
3	伊尔底斯纪念碑(图2-9)	1896	北京路外滩	1918年12月2日晚,时值德国战败,纪念碑被一批仇恨德国人的英美侨民推倒。	赖因霍尔德·贝加斯、奥尔木·米勒	图 2-9	材质:水泥 出资者、建设者:上海德侨社团建立
4	李鸿章像(图2-10)	1906	原海格路(今华山路)李公祠土山上	辛亥革命后被损,后被大风刮倒	德国克虏伯厂	图 2-10	材质:铜像 出资者、建设者:德国克虏伯厂

序号	雕塑名称	时间	坐落地点（今、昔地名）[12]和变迁情况	地点变迁[13]	作者	图例	雕塑参数和说明
5	赫德[16]像（图2-11）	1911	初立于九江路外滩（面朝北），1927年移往新海关大厦前（面朝西）。	1943年被日本军队拆除	上海中外人士共同募捐	图2-11	材质：铜像 出资者、建设者：上海中外人士共同募捐 特点：位移、变迁。
6	欧战纪念碑（图2-12）	1924	外滩爱多亚路口（今延安东路外滩）	1943年被日本军队拆除	J.E.March	图2-12	材质：青铜 特点：存世时间：1924–1943。纪念碑位于英、法租界交界处，由（英商）马海洋行（Messrs. Spence, Robinson & Partners）的J.E.March负责设计，费用由工部局、公董局各承担一半，于1924年2月16日举行隆重的落成典礼。

2、截至2013年上海外滩（及邻近）主要雕塑陈列图表：

序号	雕塑名称	时间	坐落地	作者	图例	雕塑参数和说明
1	英雄纪念碑（图2-13）	1993年	黄浦公园	张振山、刘克敏、郑孝正、阴佳、廖强	图2-13	规格：高20余米 材质：水泥、钢筋
2	浦江潮（图2-14）	1994年	外滩人民英雄纪念塔广场	章永浩、吴慧明、吴镜初等	图2-14	规格：高10米，宽12米，进深5米 材质：铸铜

序号	雕塑名称	时间	坐落地	作者	图例	雕塑参数和说明
3	陈毅雕像（图2-15）	1993年	外滩,陈毅广场	章永浩	图2-15	材质:铸铜
4	外滩金融牛（图2-16）	2010年	外滩,原旧上海金融机构密集地周边	阿图罗·迪·莫迪卡	图2-16	规格:高:3.2米,长5.2米 材质:铸铜
5	爱因斯坦像（图2-17）	未到位	原竖立在雕塑艺术中心,即将搬迁至苏州河南岸	唐世储	图2-17	规格:高2.8米 材质:铸铜
6	世博会雕塑（以具有中国元素的《梦石》等为代表）（图2-18）	2010年	世博轴艺术长廊——沿黄浦江	隋建国	图2-18	规格:7米×5米×5米 材质:耐候钢

这种在外滩矗立雕像的内在动力属于延续城市的历史脉络和构筑精神图谱的激情。用英雄纪念碑对应欧战纪念碑,用金融牛代替伊尔底斯纪念碑,这种空间的置换显示了社会的转变,也显示了空间作为表演主角的一种性格和内涵转型。地点在物质属性上不会变更,在精神属性上随着表演内涵的不同而变更。作为空间的表演之场所,其呈现空间代码化的功能,被一次次地强化。上世纪90年代,上海延安路外滩曾有雕塑名曰《夸父追日》。当时的城雕委委员、总工程师顾立三曾批评这个雕塑"材质很粗糙,形体的比例也很差",原因是夸父"全身的肌肉一块一块的,像北京的糖葫芦一样"。而具有讽刺意味的是,这个雕塑就坐落在欧战纪念碑的原址上。经专家考察后,1996年该雕塑拆除。2010年,外滩金融牛矗立在1930年代金融巨头的驻地——而今依然是各大金融机构所在地——成为上海的全球化时代的一个生动写照和定格的瞬间。与此同时,世博会的举办,雕塑在世博轴的分布图,也形象地再现了地点

对于空间政治舞台的重要性。(见附录:《上海世博园雕塑(2010)》之"多国表演(世博轴部分)》)

在地点的政治学里,同样,不符合地点、环境、主题能量要素的雕塑就得移位。上世纪九十年代,天目西路恒丰路口的人行天桥东、南、北三面,各有一座雕塑。北面,在距上海火车站南广场100米处,是雕塑家杨冬白1995年创作的不锈钢雕塑《玉兰印象》。玉兰是上海的市花,这个雕塑所在的小广场被命名为"白玉兰广场"。和白玉兰广场一街相隔的东面,是德国音乐家巴赫像,而南面则是一个让人愕然的巨大男子托举地球的雕塑。这三个雕塑集中体现了上海城雕的空间表演的张力。一个空间,不可能任三台戏同时上演,最后导致了巴赫雕像的拆迁。巴赫雕像与上海的擦肩而过,并不是上海不需要音乐,而是基于一种空间表演之元素和能量的不匹配造成的。

■ 纪念性雕塑的空间奇观

与地点的空间实践的方式相似的是纪念性雕塑的生产。纪念性雕塑的生产维系了空间实践中对空间的控制。这既是德波的景观社会空间,也是福柯提出的异托邦、列斐伏尔的空间的实践阶段。

在雕塑的体积、功能物质性维度上,西方学者彼得和琳达·穆籁(Peter, Linda Murray)在其合著的《艺术和艺术家词典》中有过比较中肯的说明:"所谓纪念性雕塑有三个维度:功能、尺寸和对象性。当代纪念性雕塑不同于以往,过往的雕塑体积往往是人体的一半,而当代的纪念性雕塑往往在体积上超过普通的人体尺度,也正是在这样的层面,纪念性雕塑和其他室内陈列的小形体雕塑、小金属、象牙碎片等等区分开来了。"[17]当代纪念性雕塑有着与其他雕塑迥异的审美和社会功能,它往往具有宏伟、伟岸的躯体,因而为新中国成立初期的城市所青睐。

从上海雕塑生产的历史来看,纪念性雕塑在数量上占据了一个很大的比例。上海雕塑组织机构的成立,某种程度上与纪念新中国成立等宏大主题的初衷都有着密切的关联。在1949年中华人民共和国新中国成立后,上海就成立了雕刻工作者联谊会(在1951年的会员统计中已有雕塑家38人),其开创时期的主要目的就是为了塑造新中国成立标志的纪念性雕塑。一时间在上海街头、公园雕塑制作中,竖立革命英雄人物的

雕像,成为主流。在陈毅主持下,组织了"上海市人民英雄纪念塔方案"征集活动,并在黄浦公园内隆重举行了奠基典礼。上世纪50年代中期,上海又向全国征集五卅运动纪念碑设计方案。1956年,《鲁迅像》(萧传玖作)在虹口公园(今鲁迅公园)落成。1959年,《炼钢工人》(李枫作)在长风公园落成,《刘胡兰像》(陈道坦作)建立在市少年宫大草坪上。这期间建造的雕像之主题均为革命传统教育。1958年12月26日第一届社会主义国家造型艺术展览会在莫斯科中央大厅隆重开幕,参展作品达3000件,其中我国参展作品276件,上海有《游击英雄孙玉敏》(张充仁作)、《少女头像》(陈道坦作)两座石膏雕塑及其他绘画作品45件参展,充分展示了集体性的能量。

在1966年至1976年"文革"期间,上海掀起了一股建造领袖像的热潮。据不完全统计,当时在各大专院校以及一些工厂、机关建立的大小领袖像不下二三十座。至今尚存有复旦大学、同济大学、交通大学、华东师范大学、华东化工学院(现改名华东理工大学)等几座毛泽东全身像。其他也有反映工农兵形象的作品,如《儿童团员》《为人民服务》《欧阳海》等英雄人物像。加上上世纪50年代上海建设的四五十座纪念性雕塑和"文革"时期的作品,截至1979年,上海城市雕塑的总量为270座。[18]这个时期的雕塑基本上都围绕红色经典模式进行。

图2-5　位于同济大学的毛泽东雕像

问题是,在空间的表演中,空间是作为一个整体出现的。当城市的空间中遍布了纪念性雕塑而缺乏其他生活化的雕塑的时候,这个空间是

可以被感知成一个教育性的空间，或者一个有待拓展的空间。而在这个演出的角色——空间——相对缺乏多元、互动的能量之时，空间的表演也就类似于亨利·列斐伏尔所言的第一空间和第二空间之间的空间生产（见本书《导论》）。

我们可以从亨利·列斐伏尔描述的"第一空间"（它是空间实践，是指空间性的生产，这种空间性围绕生产与再生产，以及作为每个社会形构之特征的特殊区位和空间组合，是指牵涉在空间里的人类行动与感知，包括生产、使用、控制和改造这个空间的行动）来了解如下事实：当歌颂毛主席和反映工农兵形象成为时代的主流，空间作为表演的角色，其主要的功能是与革命话语吻合的阶级斗争和人性改造。

这也就是为什么该时期的上海纪念性雕塑多为典型人物造型的原因。以真实形象，更可以激发纪念性的感情和认知，继而产生和塑造集体意识（有意识和无意识）；同样，在1993年黄浦公园的英雄纪念碑，其从空间生产的角度来讲属于第二空间，即它是一种所谓的"空间的再现"。亨利·列斐伏尔认为这是一切社会中的主要空间，也是乌托邦思维观念的主要空间，是符号学家或译码员的空间，是一些艺术家和诗人纯创造性想象的空间。这也是科学家、规划者、城市学家、分门别类的专家政要的空间，是仿佛某种有着科学爱好的艺术家的空间。怎样理解亨利·列斐伏尔所言的"他们都把实际的和感知的当作是构想的（空间）"呢？我们从纪念碑的造型中看到，这些造型往往是脱离生活的，带有乌托邦的色彩。即从现实生活中我们看不到这样的图形，这个图形是被我们感知到的，因而也是艺术家的图形，是艺术家按照社会的意识形态所绘制的图形。从第二空间的角度，我们还可以设问，1993年，建于上海外滩黄浦公园的《英雄纪念碑》为什么在改革开放的时代，启用了这种直入云端的造型？而为什么不是再现或者复杂一点的隐喻、象征之造型——比如一个象征和平的鸽子？

原因在于它的接受。纪念性雕塑作为空间的表演的一部分，它的空间审美是从更广大的政治和历史、文化空间中实现的，即它包含政治和乌托邦激情，这种图像虽然没有在生活中产生，但是它超越现实，让观众产生未来性和精神性的感知能量。正如在1924年欧战纪念碑采用的是自由女神像，这与当时属于公共租界的上海外滩的空间历史性格相符。从空间表演的角度，一个富有历史感的角色，需要的正是与之相关的造

型和力度,来直抒胸臆。正如我们在上海的同济大学、复旦大学和华东师范大学的毛泽东雕像高于常人比例的观看中获得了一种空间的象征性观感,在某种程度上,这也是表演空间之于社会日常空间的符号展示。

在新中国成立至改革开放初期,我们在上海的雕塑空间中看到两类纪念性雕塑造型:一类是以典型人物为模板创作的纪念性雕塑;一类是突出它的造型所指力度,在修辞又直白,具有象征性的雕塑,如《英雄纪念碑》。是这样的两类,而非其他的类型,是有着它内在的涵义的。前一类是典型化模式,个别与一般的关系是接近性的,即喻象和喻体接近;后一类是简单的隐喻和象征化模式,个别与一般的关系是相似性,喻像是"暗示的更深远的思想"。这样,我们捕捉到这个时期的空间的表演,其舞台修辞是这样的:

空间转喻:以具象带起敬畏
空间隐喻:以乌托邦造型激发激情

至于为什么该时期缺乏更丰富的艺术品,这与我们社会空间中的能量——观众作为个体与雕塑作品的互动性能量的缺乏有关,也与观众的认知更多地被塑形为集体性有关。而为了获得集体性的的观演效果,在造型的设计和接受上,普通、明白晓畅更为有利。从这样的角度,我们就可以明白为什么需要真实形象为模型的纪念性雕塑(如领袖雕塑)和可以简单感知的抽象雕塑(如英雄纪念碑)之道理。巨大的造型,在视觉上激发一种震撼的效果,与意识形态的集中向度成为莫逆之交。勿庸置疑,这种空间的表演就是第一空间和第二空间的表演。

在共和国的历史上,这种第一空间和第二空间向度的表演也延续在对苏联模式的摹仿上。由于同样属于社会主义阵营,在艺术品的生产(空间的生产)上,就借鉴了友邦的成熟作品,这顺理成章。中国雕塑接受外来影响,一部分采纳的正是类似苏联典型化的"红色"模式。在空间修辞上,因其外表直观的"转喻"之修辞,更容易为文化素养较低和对舶来品"现代雕塑"认知尚欠火候的普通民众接受,而获得流行;反之,隐喻类的雕塑,因为语义深远、隐晦,且意义不固定,因此在当时成为艺术表现的禁区。

正因为如此,红色经典的雕塑作为空间生产的"成品",与典型化的

艺术表现思潮有着如胶似漆的关系。而政治,在这个生产的程序中是主体。在这样的空间隐喻下,审视毛泽东雕像在上海高校的流行,就不足为奇。这些雕塑创作上也出现了类似绘画中"红、光、亮"的模式,艺术语言平淡乏味,艺术风格千篇一律。

从空间转换——转喻和隐喻的角度,可以分析出这个时期雕塑空间生产"高度统一"的单一图景。隐喻模式的缺失,也印证了政治的单一图景"高度统一",以及这种"统一"对于隐喻生成的某种拒绝甚至恐慌之情。隐喻具有不同于典型化的特殊魅力。视觉隐喻的特征之一便是压缩,或者说所指感染力的强烈。卡西尔对隐喻的力量写过这样一段话:"这里,心灵的图像不是扩大了,而是压缩了;打个比方,这个图像被'蒸馏'到只剩下一点。而只有通过这一蒸馏过程才能找到特殊的本质,才能把它提取出来,特殊的本质才会承带上'意蕴'的特定音符。全部的光都被聚焦在'意义'的一个焦点上,处于语言或神话概念的这些焦点之外的一切实际上都是不可见的。"[19]

从表演学的角度,我们看到纪念性雕塑的一种性格和感情、集体有意识和无意识的能量。其中,集体性能量的展现,成为红色经典和领袖塑像社会图形的表演性依据。彼得和琳达·穆籁(Peter, Linda Murray)在《艺术和艺术家词典》中还点明,当代纪念性雕塑,还有重力感标志、死亡纪念和记忆等能量,以及集体性、规约性的力量(the power of a ruler or community)。[20] 当超过日常生活体验的巨大的纪念性雕塑(英雄纪念碑动辄高达二十多米)成为人们需要瞻仰获得图形感知的时候,那么这种观赏行为本身,也带上了一种带有敬畏感的情感体验。某种程度上,体积巨大的雕塑,在视觉背后还有死亡的震撼效应。它暗示,空间是一部分的鲜血换来的,因为它是沉重的,不容辩驳的;是严肃的,不容轻浮的。它要求的观众的行为也带上一定的沉重感。这就是纪念性雕塑的内涵审美涵义。

但是,对于可以任意使用,或者过度使用修辞,比如后来在城市雕塑和公共雕塑的塑造上频频出现的修辞——"隐喻"的修辞方法,一般来讲在"空间的实践"阶段是很少遇见的。这同样有着案例可循。历史上,柏拉图对于诗人驱逐出"理想国"的史实,也印证,诗人具有运用一次性隐喻能量,继而遭到权力驱逐的某种"正当性"。运用隐喻功能的能量——用一个苹果来代表生活的向往,用一个翅膀来替代飞翔的幻想

等等方法——在 20 世纪 70 年代末期,也就是中国雕塑开始启动"当代"步伐的时候,依然与社会空间阻隔。因为隐喻蕴藏着"再现的空间"之能量,包含着一切真实与想象的空间,也包含着一种混沌性的力量。这种雕塑能量的结构和解构,要到上世纪八十年代的雕塑实践运动中才开始萌芽。再现的空间在这个时代的缺席,与空间的实践在第一空间的维度呈现逻辑一致性,它缺乏弹性和跨界能量。这也是红色经典如王朝闻的《刘胡兰》(这尊雕塑可以看作是红色经典的代表作之一)依然是上海雕塑生产的主流的原因。

值得指出的是,在上海上世纪九十年代城市景观的建设中,纪念性的雕塑依然是主流。九十年代的纪念性雕塑代表作品有位于外滩的《陈毅像》、位于龙华陵园的《上海龙华陵园主体雕塑》《无名烈士雕像》《解放上海》《且为忠魂舞》《无名烈士》《独立·民主主题雕塑》《解放·建设主题雕塑》和位于浦东名人苑的纪念雕塑。新世纪,纪念性雕塑随着城市旧城改造和新城建设,在规模上有所扩大,在纪念的对象上,也呈现各行各业的多元化趋势。

城市雕塑的空间表演
——泛表演和戏剧能的视野

除了纪念性雕塑,上海雕塑生产的第二大类为城市雕塑。它在上海的改革开放时代得到了快速递增。改革开放后,出现雕塑回归到艺术本体的趋势,这个时期的雕塑作品秉承历史记忆,但在题材上有所拓宽,出现了一些具有艺术家创意的作品。一些作品题材、视角从英雄人物朝平民转型,反映寻常百姓(如反映市民与生活用品的物质性关系)。[21]

在世界范围内,回顾城市雕塑在20世纪走过的具象、抽象、新具象风格之路,均可以发现如下内在的逻辑:世界性范畴内的城市雕塑空间的张力都有形无形中得到了提高,雕塑空间逐渐融入了整体性环境。比如在纽约的时代广场,雕塑空间体现的是资本和都市、人们的关系;在上海外滩,雕塑与人们的关系则体现了"资本、集体和空间"的演绎。

这种雕塑空间变迁首先体现在人文风格上:理念、材料和表现方法不断地融合。新的理念和材质的结合,带来空间嬗变。与环境和谐的自由度和征服空间的张力获得释放,雕塑成为空间组合而非仅仅体量的组合。

其次,体现在美术的风格上,印象主义之后的现代艺术家们恢复了建筑雕塑的地位,有艺术家把自然形态高度简化,注入线与块面做框架的建筑空间意识,所使用的材料和方法,也可以从现代建筑学和现代工程学中学来。比如雕塑家亨利·摩尔从原始的自然实体中(如山岩上的洞穴)启发现代人的空间意识,继而冥想到地球及整个宇宙的神秘空间。正是这种强烈的空间意向,使他们的雕塑取得了与环境和谐的自由度和征服空间的张力。从此雕塑融入了环境空间。雕塑从原有的与空间结构分离的状态中脱离出来,成为其与环绕其周的环境之间的结构关系的一个纽结点。对于这样的雕塑空间演变,意大利雕塑家翁贝特·波丘尼曾说道:"雕塑即环境"。在审美上,我们看到当代的雕塑融入环境,体现了环绕其四周的空间的体量,于是出现了"体量本身即是空间""空

间也变成运动的、折射的、象征的、幻想的多向空间的组合"这样的审美体验。

由于特定历史时期(红色时期)之存在,上海雕塑世界与西方世界的联系姗姗来迟,但终究汇入了现代性的洪流。如果说中国的上世纪二十年代走过的是第一次现代性时期,那么八十年代社会的历程是第二次现代性时期。这个时期,上海的城市雕塑生产逐渐兴起,包括艺术家群体创作的雕塑公园、有意识开发的雕塑艺术馆等相继涌现。

对于上世纪八十年代的上海这个具有特定历史的城市而言,这是个"再现代化"的过程,吻合着"空间的再现"和景观社会的原理,也遵循着高度意识形态的游戏规则。然而,毋庸置疑,在空间生产的第一、第二空间范畴之外,这个时期的城市雕塑开始产生了理查·谢克纳表演理论中所描绘的"广义表演性"元素的表演,并获得了逐渐的张扬。雕塑的形构和它的物质,以及象征性,组成了一种不可言传的意义。雕塑的表象、意向、构成的诸多要素,均开始与观众的联想和情感产生关联。城市雕塑的表演性语言开始丰满。除了物质性要素,其与市民(观者)产生的认知、观演关系、情感、心理体验等互动也开始出现。

至 2000 年底,上海已经拥有近 700 座城市雕塑,并且形成了六个颇具规模的雕塑纪念地和公园,涌现出一批具有代表性的雕塑景观。如矗立在上海南汇的《司南》雕塑、安置在浦东陆家嘴广场的著名雕塑《老外看浦东》,具有迎接 21 世纪上海城市性的象征,成了上海改革开放取得成就的缩影;位于浦东新区的浦东杨高路、金海路绿岛的《腾飞》(1996,赵志荣、朱德贤作)成为时代隐喻;位于静安区南京路青海路口的《喜行》(2000,施勇、陶惠平、范云作)因互动性、体验性受到市民和游客的认同,坐落在陆家嘴世纪大道的《日晷针——东方之光》(2000,仲松作),体现了上海城市精神的宏大叙事特征。这些雕塑不再摹访,或将诉求局限在古典经典的转喻,而具有了新时代的现代意义。其空间表演性的元素之组成和复合,包含了空间与空间之间能量的互动关系。如从空间隐喻的角度,《日晷针——东方之光》坐落在陆家嘴的浦东世纪大道,背靠大型广场和世纪公园,具有独特的能指。它与坐落在我国大西北的边陲的相同形状的日晷之涵义完全不同,前者显然具有一种与时俱进的"表演性"。它包含的表演性元素包括观众、地点、物体、历史、时间[21]等,这些元素组合成新的涵义,让日晷针携带的不止是"星移斗转记录器"之物质

性,而成为浦东改革开放、现代人快节奏的象征和符码。

我们从《表演空间中的元素》一表中对罗列元素——1.人物 角色;2.性格;3.剧情文本;4.灯光、造型、化妆;5.演员 身体;6.语言、动作、姿势;7.服装;8.对话;9.观众;10.剧场空间(布局、地理位置);11.舞美(布景);12.道具;13.(多媒体)技术;14.事件;15.客观性:真实性、存在感;16.社会空间;17.观念、逻辑、思维;18.时间;19.文化、经验;20.认知结构、能力;21.情感、同情心;22.净化和超越;23.集体无意识;24.仪式——等对这些作品逐一进行分析,可以发现:1.上海这个时期的城市雕塑之戏剧能能量重点体现在地理(场景、场所)、体积、造型等元素产生的能量上;2.该时期雕塑蕴含的历史涵义、剧情化叙事的涵义也不容忽视;3.雕塑空间和现实空间的比例、空间关系带起的观演能量也是重点。比如在图2-19《日晷针——东方之光》这一雕塑中,我们被表演空间的诸多元素所震撼继而产生审美联想。首先,它的地点:在具有改革开放之象征的陆家嘴之门口,或者主要交通干道世纪大道上,呈现这样的作品,给车上的乘客一种类似不经意瞥见一个具有表演天赋的演员在舞台灵光一闪的感觉。这种惊艳的感觉与法国现代派诗人波德莱尔在观看巴黎这座城市之后在《恶之花》这部诗集中所描绘的感觉有着相似性。只不过时光流逝,当时人们感到突兀和惊悚的效果,在今天换成了一种被观众泰然接受的审美效果。其次是它的物质性。身高24米的体量和体积之壮观,是与城市空间拓展后整个空间的比例关系调整和空间透视有关(它高达24米的大体量,适合远距离观看,也与毗邻的建筑在视觉上和谐相处),也暗示雕塑空间和全球化空间的吻合。物质性还体现在这个以日晷为原形,用不锈钢管构成错综精致的网架结构,使这座壮观的金属雕塑,显得既雄伟大气,又通透灵秀。再次,它的时间性。日晷令人联想到遥远的历史和中华文化的漫长叙事。最后,它的隐喻价值。它上小下大、椭圆的晷盘又象征地球,晷针穿过的中点代表中国,同时整件雕塑的造型像高科技卫星天线。因此,整座雕塑具有强烈的象征性和隐喻价值,它指向一个古老国度的复兴。整体上,以如此现代建筑语言和当今高科技语言完美结合的大型城市景观雕塑,当时在国内尚属首例。其物质性和象征性一起交织,象征浦东的现代化和改革精神。这是浦东新区城市雕塑继《活力》《腾飞》《纽带》等大型雕塑之后又一个力作。

图 2-19《日晷针——东方之光》

落成时间：2000 年
坐落地：浦东新区世纪大道杨高中路
规格：24m
材质：不锈钢
作者：仲松
图片来源：上海市城雕办（以下省略）

在这幅夜晚拍摄的《东方之光》照片中，我们还可以联想到安托南·阿尔托所发现的"灯光"对于整体舞台能量传递的特殊功能：

> 灯光对精神起着特殊的作用，因此应该追求灯光的光波振动的效果，采用新的方式照明成为波状、片状或者成为光箭排射状……灯光不仅是为了涂色或照明，它还带有自己的力量、影响、启示。在音响及灯光以后是情节及情节的活力。[23]

这些表演性的"戏剧能"在雕塑空间的表现还体现在与城市环境、精神符号的匹配上。除《东方之光》之外，一些城市雕塑的名称，也反映了与时代同步的那种图像、符号的同步转换，如位于浦东杨高路的图 2-20《腾飞》《活力》等雕塑名字。这些名字本身象征了上海在改革开放的进程中所显示出来的气魄和巨大魅力。其巨大的形构和造型，也象征着向上、胜利等

涵义。如《腾飞》的造型就是英文字母V的重叠和勾勒。这些类似盛大演出的雕塑在观演效果上还具有如下能量：即在远处观看这些造型象征性涵义强烈的作品，它的意义马上可以被解读和感受。这样，在空间的表演性元素的传达中，它的能量是大众化的，易于被全体市民和旅客感悟到，因而这样的表演性空间的诉求也是带有集体性能量的。它们与《日晷针——东方之光》的表演性效果一样，具有惊艳、震撼、力量、积极等审美效果。

在上海城市雕塑的表演性元素分析过程中，我们也可以揣摩到，通过上世纪九十年代上海户外大型雕塑的建设，上海基本的城市雕塑语言特征已经确立。在材质上，它借助上世纪八十年代经济腾飞带来的建材技术革命成果，多采用以前比较少见的着色钢板和钢管组合，体现了一种新的技术成就。借助这些大的建材，城市雕塑可以在形构上营造一种过去的雕塑不能达到的震撼和奇观化的视觉效果。醒目正是城市雕塑的一个视觉标志，正如上海美术家协会的副主席朱国荣先生曾经赞美这种风格的雕塑："这些雕塑的建立，改变了过去常因单纯追求雕塑环境效果而将雕塑设置在公园等半封闭环境里的做法，使得人们普遍感到上海的雕塑醒目。"[24]

图 2-20　腾飞

时间：1996 年
坐落地：浦东新区 浦东杨高路、金海路绿带
规格：高 6.3m
材质：着色钢板、钢管
作者：赵志荣 朱德贤

在空间修辞的维度，从空间实践，到充满意识形态的艺术家的"空间的再现"，上海的城市雕塑走过了一条清晰的路线。

表格 2-3 两个空间的雕塑语言模式和其空间转换

三元空间的几个维度	模式	空间转换的特点
空间的实践	以转喻、典型化模式（再现）为主	空间 A 是被表达的 B 空间的一部分，两者的关系是部分与整体的关系
空间的再现	以隐喻、象征化模式（表现）为主"	空间 A 是空间 B 所暗示的事物，更深远的思想、感情，或被唤起的形象被表现的东西

亨利·列斐伏尔在空间生产的三元性中，指出在三个元素之中，其中的"再现的空间"（space of representations）是他所描绘的第三空间，也是后来爱德华·索佳在《第三空间》中所着重论述的空间，这个空间更符合表演的涵义。第三空间是透过其相关之意象和象征而直接生活出来（lived）的空间，它是居民与使用者的空间，是被支配的、消极经验到的空间，而想象试图改变和占有它，它指涉对抗性的空间，起源自社会生活的私密及以想象挑战支配性空间的实践与空间性艺术[25]。总之，再现的空间，是发挥观者和作者互动、能动性的空间。从空间的再现，到再现的空间，体现了空间不断透明化和多元化的事实。也体现了本书《导论》中引用亨利·列斐伏尔的著名定论：空间既是客观的又是主观的，是实在的又是隐喻的，是社会生活的媒介又是它的产物，是活跃的当下环境又是创造性的先决条件。

因此，在空间迈向第三空间的路径中，城市雕塑不仅发生着语言转型，在题材领域上也出现一个显著的转型即日常审美空间之呈现。上海在上世纪八十年代开始的大规模城市雕塑的生产案例也表明了一种特殊的表演性能量形成。诚然，这首先表现在一种歧义性上：表面上，当代上海雕塑从一种政治审美的领域中逐渐走向了日常生活美学，而实际上，正如福柯强调空间的重要性："空间是任何公共生活形式的基础。空间是任何权力运作的基础。"[26] 上海城市雕塑的生产背后，体现了一种空间的变奏和生产之权力演变。与以往不同的只是，权力从看得见的地方周旋到了看不见的领域。如福柯发现我们今天的社会依然被一系列根深蒂固的二元对立意识所把控，制度依然没有摧毁这些牢固的二元空间。例如私人空间/公共空间、家庭空间/社会空间、文化空间/实用空间、休闲空间/工作空间等等。在这个异化的空间里，一种姿势、一个符

号、一种表情，可能就是权力空间经过精心设计达到的一种认同。这也是空间表演的一部分，体现了一种空间的实践。

在城市雕塑大规模出现在上海的时候，日常生活美学被中国雕塑界接纳，并引发了关于生活美学的诸多讨论。这种美学在上海的改革时代得到了快速递增。改革开放后，上海的雕塑作品秉承历史记忆，在题材上有所拓宽，出现了一些具有艺术家创意的作品。艺术家们开始关注日常的生活空间。在空间的构筑上，开始朝向一种"居民与使用者的空间"。甚至创造一个具有审视现实生活意义、带有"被支配的、消极经验到的空间，而想象试图改变和占有它"、"指涉对抗性的空间，起源自社会生活的私密及以想象挑战支配性空间的实践与空间性艺术"[27]的空间。这样，城市雕塑作为空间主角的表演，以润物细无声的姿态，悄然进入了日常的审美。一些作品题材、视角从英雄人物朝平民转型，反映寻常百姓（如反映市民与生活用品的物质性关系），具有日常生活审美价值的雕塑也随之出现。代表作品有位于卢湾区淮海中路、茂名南路地铁口的《都市中人》（又名《电话亭》，1996，何勇作）、位于徐汇区上海体育馆内的《体育人物组雕》（1997，吴慧明、杨奇瑞、杨春林等作），位于徐汇区上海图书馆的《智慧树》（1997，杨冬白作）以及像诸多的《生命》、《平衡》、《和平天使》、《巢》、《远山的呼唤》等雕塑；值得指出的是，世纪之交的2000年，一个安置在浦东陆家嘴广场的著名雕塑《老外看浦东》成了上海改革开放的缩影；其他代表作还包括位于浦东新区的浦东杨高路、金海路绿岛的《腾飞》（1996，赵志荣、朱德贤作）。

杨冬白完成于1997年的《智慧树》（图2-21）是其中比较出彩的一座新雕塑，它融入了生活美学包含的再现和表现、"庸常"和"超常"的维度和能量，既抽象了生活图像，又是进入我们日常空间的雕塑，因而难能可贵。作为上海九十年代的城市雕塑代表作之一，它竖立在图书馆的正门左侧，融合在天地书人之间。而它用介于抽象和具象之间的混沌体型，点缀其间，成为一种意义发散（既是欣赏的终点又可以由此生发象征和隐喻）的个体，其与环境、建筑融合成一个敞开的空间，一个与生活交界的知识空间、精神空间。《智慧树》也代表了上海二十世纪九十年代雕塑的现代性语言转型的成就。

图 2-21《智慧树》

时间:1997 年
坐落地:徐汇区 上海图书馆
规格:高 4m
材质:不锈钢
作者:杨冬白

 因为延伸到了我们日常生活的隐秘部分和实际部分,具有戏剧性情景效果的城市雕塑在这个时期的上海雕塑生产中成为主流。这个时期的城市雕塑代表作还包括《嬉水少女》[28](1984)。此雕塑为在虹桥开发区落成的首座不锈钢喷水雕塑是在国内首先使用不锈钢制作雕塑的"始作俑者"。它不仅是对材料的解放,更重要的是拓展了雕塑表现的手法及创作观念。在刚刚改革开放的上海,对于城市雕塑的理念更新和被广大的市民接受,这座雕塑是一个形象的楷模。在风格上,《嬉水少女》造型健康向上而不媚俗,舒展而不极端,动态感强烈又留有余地,体现了拉辛在阐述《拉奥孔》的美术理论里强调的一种造型秘诀:行进中的动作塑造内涵,要收敛而有凝聚力。该雕塑也体现了艺术家的精湛技艺,因而获得了 1987 年举办的首届全国城市雕塑优秀作品奖。可见,该时期上海的城市雕塑从主题、题材和语言上都开始转型,在空间营造上更注重了戏剧性事件的发生,体现了一种逐渐开放空间趋势。

■ 公共雕塑的表演分析

与西方城市雕塑走过的道路相似,这些城市雕塑在上海落地生根,起到的作用是拉近了生活和艺术的距离。这也是发轫于西方后现代艺术影响大众,继而影响世界的发展脉络。所略微不同的是,在中国语境里的城市雕塑和公共雕塑,定义却与其他发达资本城市不一样。[29] 如果说在西方的城市雕塑之意义如 Herbert Read 在《现代雕塑》(Modern Sculpture)一书中提及的是"深入我们思想,激发那种改变时代停滞不前状态的创造性能量"[30]。那么中国语境下的城市雕塑和公共雕塑其意义首先不同。参照1993年文化部、建设部联合发布的《城市雕塑建设管理办法》中提及的"城市雕塑是城市规划区范围内的道路、广场、绿地、居住区、风景名胜区、公共建筑物及其他活动场地建设的室外雕塑"[31]之定义,则可以比较,两者在功能之界定上具有差异。中国语境下的城市雕塑,其与环境结合推动城市形象之功能显然放在首位。在这样的思维和政府部门实际操作的推动下,促使上海城市雕塑的建设更注重于公共环境的景观作用。公共性作为雕塑的功能,在上海的空间里是合法合情。同样,按照我国《城市雕塑建设管理办法》之界定,公共雕塑指一般置放于生活区、要路旁、车站、影院、体育场等场所的雕塑。也就是说,在我国城市空间的操控中,它的地理功能优先于其他功能,比如我们说一个金融牛放置在外滩上世纪三十年代的银行老建筑前的位置,要比放置在当今的陆家嘴金茂大厦边更有价值。也就是说表演的地点,在某种程度上超过雕塑的审美、认知等其他元素的重要性。

在西方的语境中,一个理想的公共雕塑或者城市雕塑作品,其特点是相似的,往往:(1)所处空间是大众共享空间。观者流量大、文化层次多、视觉和心理需求复杂;(2)空间视角多、视野宽、视觉刺激反应强烈、视觉参照物复杂。这样的空间特征要求雕塑从形体到意念都要具有空间意向性。公共雕塑是城市的内在功能要求下的一种空间塑造策略,它与日常生活美学具有内在的关联。两者的关系也在叩问类似"城市雕塑的真正意义在于恢复人性"[32]这样的观念。它也揭示出,雕塑主体性和人的主体性恢复和争取是并置的事件,在这个争取一种表演权的过程中,全球性的大众化时代正在到来。在这样的语境下,地理、比例关系、方位、观众接受等现代意义上的"表演性"元素,与城市雕塑的能量融通。这些作品中,其大小(比如等身长的大小或更小的作品使人感到亲近,超

大型作品占据很大的空间并激活周围空间）引起观众的接受能量之变异;或者作品的大小和规模决定于作品周围建筑的规模和空间的特性;[33] 将作品不用基座直接设置在地面上也能够增加其亲近感。在全球化时代,雕塑的这种融入整体空间,产生观演互动能量成为艺术家和市民对公共空间(或公共空间艺术)的普遍性认知。

在这种趋势中,上海的城市管理者和艺术家也逐渐意识到,雕塑公园也是一个发挥戏剧性能量很好的主体。它是城市空间聚集、变形的一种有效手段。通过变形,城市空间获得凝聚的张力,迸发出集体性的能量。这种借助空间聚集功能造景的雕塑公园,它既是现代都市人的重要的休息处所,而且是一种带有审美情趣的公共场所——它唤起公共意识,也带动城市的潜能量:个体心灵和城市灵魂的沟通。这种意识促成了雕塑公园的建设热潮。从二十世纪八十年代开始建设,到二十一世纪前十年,上海冒出天行园、松江泰晤士小镇、浦东名人苑、松江月湖雕塑公园、静安雕塑公园等多座雕塑公园。

作为公共雕塑的一部分和社会剧场化的参与者,雕塑公园不同于把所有作品放在一个空间的传统博物馆,而是个有生命的有机空间。置在雕塑公园的作品与周围的环境(例如风、光线)有密切的关系,并创造出一种介乎具体雕塑和观众之间观演能量之戏剧能。雕塑公园某种程度上带有福柯所言的异托邦的意味,它实现了城市居民一种用世俗的力量不能实现的梦想;并置了一个个单独的艺术空间,然后汇入一个更大的场域和空间。在雕塑公园可以单独欣赏艺术品,也可以用开拓的视野来观看它们,甚至可以仅仅体会场景的变换和扩大,而无须体会每一件具体的雕塑。一个具体的雕塑观演空间可以是这样的:"他必须把一只蛋当作一个单纯的固体形状来认识,不应把它想作为食物或是将会变成一只鸟的意义。"[34] 不同雕塑空间也可以组成一个多维和敞开的世界。当在雕塑自身的形式结构中和与它构成的新空间中包容着更多关于美的幻想和立意、观念等精神内涵,在类似"一千个观众就有一千个哈姆雷特"式的观演中,公共的观演和交流得以成立。

从这种意义上,公共雕塑也是一种景观雕塑(scenic sculpture)。景观雕塑是空间剧场化的佐证,它体现了这样一种审美:充满张力的雕塑包含着方位、角度、日照、形构等视觉效果。譬如,在当代上海的雕塑中,"光线"被纳入情境营造的例子很多。如静安雕塑公园中法国雕塑家安

托万·蓬塞创作的借古典园林和光线一起营造的作品《黎明的翅膀》《和谐》《偶遇》等。在新近的艺术作品中,雕塑和电影空间、诗歌文学空间更是时常相遇。"光线"也是汉斯·雷曼所言的"符号密度游戏""能量剧场"的一部分。当今包括电影导演(张艺谋、陈凯歌)、诗人(西川、欧阳江河)、雕塑家(仲松)等艺术家从来不会模糊光线的利用价值,它们既能被用于表达二元的明暗和善恶游戏,也能在去二元,抵达三元的混沌性中被细微地展现。光线的美学领域,与雕塑和戏剧的美学领域一样宽广。这也说明公共雕塑的语言丰富性。

■ 与环境融为一体的观演关系

公共雕塑的表演性集中在它与环境和周围空间的一种集合上,具体而言可分为方位、比例、事件、观演、情境等环境因素。按照三元辩证的方法,空间的表演集中在主题、方位、观演关系上,也体现在表象、意向、构成的三元上。它也随着时间变化产生变异,比如基座曾在传统的戏剧和雕塑中起到重要作用。它既是表演的舞台,又是观看的场所。在传统的舞台空间里,观众与表演主体隔开,通过观演之间达成契约。但在上世纪六十年代开始,世界雕塑语言开始朝向一种更加敞开的语境"运动"。丹尼尔·贝尔在《资本主义的文化矛盾》观察到:

> 从古典意义上来说,雕塑处理物体是极其出色的。它关乎物质,作为固体形式定位于三维空间内。它竖立在空间上脱离了世俗地基或墙体的底基或柱基上。到六十年代这一切都过时了。上个世纪60年代,对于这个界限的突破,成为一道现代与后现代的分水岭。新创作的城市雕塑和公共雕塑,底基被移除,雕塑由此和环境融为一体。物质融入空间,空间转化成运动。[35]

丹尼尔·贝尔在书中所论及的雕塑是后现代意义上的雕塑,它是针对美国城市空间中新兴雕塑对传统雕塑语言颠覆和超越的层面展开论述的——即从此雕塑与环境融为一体,雕塑空间成为剧场化的空间。我在《导论》中也提及,在这样的语境下,雕塑空间呈现剧场化,观演关系走向开放。在观演空间里,包括**方位、情境和比例关系都发生了与传统的决裂**。而"人/观众/表演者"作为有情感和乡愁,有记忆和再现/表现

能力的个体,是连接这个三元体系的核心。通过表演行为,人得以在一个全新的行动领域内实践人的能动性。在新的表演空间里,人与客观性的元素一起,塑造了更多互动性的场景。

在一些更开放的作品中,甚至传递了这样一种信息:当今的雕塑家可以借助抽象的材质进行人性化模拟,而新的物质和技术为这种模拟情境的达成创造了条件。比如(日本)雕塑家藤井浩一郎[36]的《长风生态商务区青年雕塑系列:父子情》(以下简称《父子情》)所表达的情感世界就如父子两个人的"生活摹仿秀"戏剧。《父子情》还体现了物质具有的表演性。

正是预设的"生命"主题,让《父子情》模拟人类情感的形构成立。所以,以两根灵动凝固、无色的透明柱象征着父子情,表达了山水与城市繁荣互相依托的关系,以及水和人类具有相生相缘的生命。这种语境,让雕塑家的动作:将晶莹剔透的丙烯材料,设计成线条流畅圆润的抽象结构,营造出细水长流的滨水景观视觉效果——成为一种表达主题的有效"表演"。这个被接受为传达情感的"透明丙烯材料"之模拟人类的演出被观众接纳,还与雕塑适宜的稍大于人体比例的体积,成为可以在一个特定距离里可以观看的"对象",从而产生诸如移情等情感反映相协调。这说明在当下表演空间的多元化趋势中包含了运动(状态、态势)、形式、颜色、物质、体积等可以相提并论的事实,也证明了表演中接地气式的造型或借助天时、地利、人和因素的重要性。

《父子情》还反映了方位、地理之于观演的作用。《父子情》本初所陈列的地点为2010年世博会之"浦江城市—上海生命的纽带"主题雕塑带,当年它获世博会奖励。本来计划同其他27件雕塑作品一起永久性保留在世博园内或邻近区域。世博会后,《父子情》迁移至普陀区长风生态商务区,与其他雕塑又组合成"长风商务绿地青年雕塑系列"。这个项目又获得了2011年度全国优秀城市雕塑建设项目奖的年度大奖。雕塑本身携带的运动性能量,持续地在不断迁移的观演关系的变化中产生。

除此之外,《父子情》还体现了我在《剧场观演能量构成的三个层次》[37]所发现的观演能量三个层次中陈述的主观认知等因素导致的意向性能量/物质/主题/题材所蕴含的表象性能量和形式感/技术媒介导致结构性能量之混合体现。其中,以技术为条件,形态的**拟人化**所产生的摹仿性戏剧能——实质上是一种不需要人类表演就可以获得的模

拟人类情感和关系的意向性戏剧量——在这个环境里是最具有吸引力的。这里,我要借用颜海平教授在分析"戏剧能"时所发现的中国戏曲具有的让观众"出乎意料之外、入乎情理之中"的假定性之交互能量——来论证虚拟表情和观众接受语境的关联。正是颜海平所界定的中国传统戏曲的戏剧能核心——假定性所蕴涵的能在"出乎"和"入乎"之间自由驰骋的这种意向性能量,才让这种戏曲观赏充满了特殊的认知性、地域性和互动性。它也揭示了当代一个比较重要的概念:技术、拟人、摹仿、虚拟的表演性,与观众的认知结构是息息相关的。假如一个雕塑没有认同的观众,也就没有这些充满拟人化之假定性能量被接受的事实。

图 2-22《父子情》

时间:2011 年
坐落地:普陀区 长风生态商务区
尺寸:2m × 1.5m × 0.5m
材质:透明丙烯材料
作者:藤井浩一郎
图片出自上海市城雕办。(以下雕塑出处同,均省略文字表述)

空间的表演：走入艺术品内部

■ 文化断裂和第三空间

在《资本主义的文化矛盾》一书中，丹尼尔·贝尔曾对现代性这个充满歧义的概念有过十分客观的论证，他认为现代性之于美国社会的文化和精神、宗教之间，自然而然地会随着资本主义逻辑的发展，产生它的文化断裂。对应于西方的资本社会，在上个世纪的商业时代转型中，雕塑创作之于中国社会的文化接受上，也产生了文化断裂。所谓文化断裂是指上海的城市雕塑本身，它的造型语言和传达的文化信息，是现代性话语的继续（或者称之为再现代性、二次现代性）。资本扩张所需要的普世向度的文化语境，与上海城市独特的历史印记和现实地位，又让这种文化语境和特殊语境在这里相遇，产生碰撞，造成一种涵义复杂的景观。这种景观的背后有全球化趋势对空间的内在塑形，也有国家策略对于空间的规约；有世界语言的张扬，也有基于区域利益的城市规划部门的统筹和管理……这些张力，也是上海城市雕塑的定型、塑形、变型之间的景观广为人知又走在全国之先的一个表征。一时间，外地像北京的城市雕塑机构纷纷效仿上海，视上海为楷模。

一句话概括：全球化空间对于上海既有接纳、应承，也有婉言谢绝的隐喻化辞令。在拒绝和接纳之间，在直白的张扬和婉言的含蓄之间，上海雕塑空间的表演呈现了一种千姿百态。一时间，海派城市上海雕塑汇入了主流和普适性语言，国际拍卖市场、壮观化、公园化的集聚，让雕塑空间的表演更成为一种城市可圈可点的空间现象。另一方面，上海雕塑空间的表演又是高度规划化的，与贝尔在描述1960年代的纽约之雕塑空间表演状态差距巨大。这两者之间形成一种张力，属于列斐伏尔和爱德华·索佳提出的**第三空间**。第三空间的社会空间，是超越了景观社会、拟真社会、代码社会的空间，与漂移、异轨、构境、异形地志学、异托邦具有一脉相承的联系。第三空间本质上属于全球化时代的一种"杂糅"各

种文化和偏见、个性和共性的策略空间。

顺着第三空间这个概念,我们可以设想存在这样一种消失了边界的雕塑,一种在主题、题材的意识形态、或雕塑发生的地理空间上难以被分类和归类的特殊空间的雕塑。运用"第三空间"的去中心和边缘的二元对立,以及它所具有的杂糅特质,可以理解为什么上海雕塑空间之表演,其背后存在着文化断裂的窘态和潜台词,存在着一种前现代、现代性和后现代同时并存的这样一种能量,也是类似列斐伏尔和爱德华·索佳提出的**第三空间中所包含的混杂**的能量。

因此,将"第三空间"和"杂糅"等概念用在对上海 1980 年代后陆续出现的公共雕塑分析上,可以发现其语境是吻合的。

世界雕塑在过去的一百多年里,全球大城市的雕塑作品走过了一条由古典到现代,由现代到后现代的转型道路。十九世纪、二十世纪之交,古典具象雕塑(其表现的语言一部分从属于建筑和文学)不再符合时代的发展,以罗丹为代表的现代雕塑——包括现代主义:达达主义、超现实主义、印象派、立体主义等流派的雕塑达成了雕塑本体的回归。当时,"雕塑要不要摹仿、复制自然"成为争论的重点。雕塑家罗丹率先剔除了雕塑的文学性,他的雕塑《青铜时代》《行走的人》《彩虹》不但摆脱了情节性,而且大胆地采用局部剪塑,使得观众围绕雕塑进行观看。从他开始,雕塑的表现模式产生了变异。在纪念性雕塑《加莱义民》中,传统雕塑的高高在上,正面律消失。罗丹第一次在纪念性雕塑中把空间与体量并置于一体,且密不可分,预示了一个以空间化为特征的现代雕塑时代的到来。[38]

正如丹尼尔·贝尔在《资本主义的文化矛盾》中观察到的西方 20 世纪 60 年代城市雕塑空间的转型核心是:底基被移除,雕塑由此和环境融为一体。物质融入空间,空间转化成运动。在运动中,"极简雕塑"应运而生。这些新雕塑,想要表达的就是它所推出的东西:盒子、形状、关系,这些关系既非结构,也不是造型、象征或人神同形。它们就是"自在之物",[39] 意谓这些雕塑从有底座的被观赏的对象之物,渐渐地转化为融入城市空间的主体之物。

在中国的二十世纪六十年代,这种有机的转型当然缺乏土壤。然而在带有再度启蒙标志的八十年代,上海雕塑空间却因为汇入世界性雕塑语言而接受了这样一种后现代的转型姿态。雕塑从一个单纯的艺术品,

逐渐成为构成整个城市有机空间的一个构件。雕塑语言的转变,导致艺术有机融入城市、艺术与生活区别逐渐消失这样的后现代观念的流行。从此,雕塑在城市空间的表演中占据了一个比较明显的主角位置,这种由点缀的角色到空间的主角之转换,也顺应了整个社会有可能**朝向公共空间迈进的趋势**。

图 2-23 位于商业区的雕塑《美好时光》,观众可以走入艺术品的内部。

名称:《美好时光》

尺寸:4.5×2.5×1.5m

材质:不锈钢漆

作者:周蓓丽

从世界雕塑空间的思潮流变,我们看到一条主线是:雕塑空间从以雕塑为主体的纪念性空间或者瞻仰性、审美性空间,逐渐转变为一个公共活动性空间。在这个空间里,起作用的包括雕塑和组成它的环境——基座、广场、观众等被一起纳入。雕塑空间成了观演空间。在这个新的观演空间中,雕塑空间成为主角。在风格和语言上,从意识形态桎梏中脱身,走进了自然主义的空间意识,而雕塑则从各种花样翻新的形式中叙说着这种意识。比如,曾流行的金属机械活动雕塑创作设计就来自"采用机械但又反映着或者暗示着生命的形态,其外形、其运动及其力的

承受方式并不摹仿自然,但是,呈现的效果却隐喻着有机的生命以及与生命有关的联想"之理念。此外,随着雕塑的发展,"雕塑即是空间所环绕的实体"这一传统概念已由立体主义、结构主义为发端的现代众多雕塑家颠倒过来:雕塑是空间组合而非体量的组合。

在过去,空间仅仅是艺术品的一个属性,由绘画中惯用的想象手法或由雕塑的位移手段来体现,这种隔开了观众和物体的空间被忽视为仅是距离。如今,这种看不见的维度被作为积极因素来考虑,它不仅被艺术家表现出来,而且被他们塑造出来,刻画出来,它能够将观众卷进艺术,并和艺术一起融合在一个拥有更大视野和范围的情境中。事实上,人们如今进入了艺术品的内部空间——这个空间以前只能在视觉上从外部接近,但不能侵入——而且他们面对的是一系列情境,而不是一个有限的物体。[40]

丹尼尔·贝尔点明了这样一种事实,在后现代作为艺术品的雕塑和介于装置艺术的雕塑之间存在混沌性。雕塑融入公共空间,表演性增强,与环境融为一体。在传统雕塑的观演空间里,基座就是舞台的象征,雕塑是表演的主角。这种观演关系强调了观演的场所性和舞台性的条件,却也在观演之间树起了一道看不见的"第四堵墙"。而后现代的雕塑抽走了基座,雕塑成了日常人们可以触摸和体验的客体、表演者;雕塑与装置和现成品的界限逐渐消失,它消弭了艺术品和非艺术品之间的二元对立。

雕塑融入城市的有机空间,也造成了雕塑、城市和观众三者之间关系的变更。在传统的雕塑空间中,观演关系是固定的。慢慢地,随着表演观念中二元的解构,在传统意义上十分重要的舞台等象征性场所概念,其与城市空间的地理差异性也慢慢消失。雕塑空间的表演,呈现一种边界混沌的第三空间景观。

我们也可以这样说,从人们进入艺术品内部结构的那一瞬间开始,一个公共雕塑空间表演的时代就来临了。公共雕塑在城市空间中的凸显,也符合美国建筑美学家大卫·林奇在《城市意象》中对大城市标志性雕塑和建筑的某种预见:"(每一个城市)需要有城市的标志物,好的雕塑是城市标志。"[41] 因为好的雕塑就是人们辨认城市的符码和坐标。顺

应了这个时期美学潮流的上海的雕塑家意识到,具有标志物的城市作为意象的构建能力一般较强,其美感也会影响市民的审美。一个吸引观众的城市雕塑是一个标志性的景观。在这样的语境下,浦东陆家嘴的《东方之光》、南汇的《司南》、浦东环球中心前的《磁力》和坐落在世纪大道、外滩和诸如徐家汇绿地的《希望之泉》纷纷诞生,并相继成为城市或者城市局域的标志。

因为按照亨利·列斐伏尔的三元空间辩证法,这个阶段的空间生产属于第三阶段的生产,即再现的空间。在这个空间中,"雕塑空间与环境融为一体"的意识逐渐成为上海城市雕塑家的普遍认知和谋略。这与语言学发现的一个句子具有表象性意义和关系性意义的道理一样,雕塑家开始注重艺术与环境的相互连贯性(环境美术和景观雕塑正是这样产生的)。这样,现代城市的公共空间雕塑、广场雕塑、雕塑公园就与环境、情境、场景产生了关联。这种陈列引起的观演关系,雕塑的演变与环境和谐的重要性得到认同,也使得观众的认知得到了共鸣。雕塑家在这个意义上与观众开始有了互动和交流。

这种跨越边界,将日常生活领域和艺术领域的界限打破,且具有未来向度的空间就是第三空间。它的时代潜台词还有:它是一个开放的元空间,一切事物都能够在这里找到,新的可能发现与政治策略层出不穷。取消生活和艺术的界限之实践,在认知上带来革命性的能量,鼓吹着这种意识形态:在这里人们始终要永不停息,不断进行自我批评,以迈向新的地点和新的认识,决不能故步自封、裹足不前。借用空间理论的终极目的或许是为了借他山之石,用超越资本二元空间的手段和策略,去瓦解与资本社会有着深刻关联的当代中国社会的资本性之异化能量。

上海公共雕塑的能量还在于变。它揭示变化、变迁、转型,维护变革的权益,它与"新"结盟,与普世性的关怀和语境接轨,这与上海的海派文化氛围内部逻辑相同、血脉相连。1976年"文革"结束,上海的雕塑艺术家的创作逐渐摆脱"文革"影响,渐渐朝着城市雕塑的方向发展。由于城市雕塑的艺术性和互动性,不仅成为城市市民的视觉标志,而且,有些还成为一种让市民能够参与其中的"媒介"。这与城市的塑造规则和逐渐扩张的全球化资本空间诉求都有关:它从内部结构上接通私人生活空间和公共空间,而不分东西贵贱。面对这种转变,中国的第一代国家培养的雕塑专业博士生孙振华认为:

面对1979年以后中国雕塑所出现的种种变化,可以有许多描述的角度,但从根本上讲,这种变化可以归结为中国雕塑的知识结构发生了变化。新的思想、新的观念、新的做法、新的材料纷纷涌现,雕塑的创新、变革,是整个80年代最关键的词汇,所以,80年代的核心问题,是新与旧的问题,是破旧立新的问题,是新的知识形态取代旧的知识形态的问题。80年代,中国雕塑发生了变化,首先是知识系统发生了改变,一种新的关于雕塑的知识,给人们的思想、行为找到了一个新的支撑点。[42]

采取新观念和新材料,这正是"再现代性"的烙印。这个时期的上海雕塑空间也具有海派的语境、超越文化的语言能量。新的变革也导致观众(接受者)认知结构的提高。如果我们稍微深入研究,就会发现上海雕塑的风格探索和认知结构之间存在着关联。新的雕塑改变了人们的认知。这暗合了我在《导论》中提出的舞台元素之"认知"能量的重要性。于是我们看到一种相应的"继承和超越"风格:首先是从曾经被简单化的作为意识形态工具的模式中挣脱出来,即剔除苏式的、粗糙的、单一的雕塑样式,接续西方古典雕塑的传统,具体体现为对西方古典雕塑审美的回归,回到二十世纪二三十年代第一代中国雕塑家从法国学来的雕塑美学趣味中;其次是对二十世纪二三十年代雕塑传统的超越,改写新中国成立后未能引进和学习的西方现代主义的雕塑传统。

上世纪90年代中后期,上海的城市雕塑另一个面貌出现了,即回归传统。这个时期的空间表演可以用文化回笼的隐喻来概括。众所周知的原因,导致上海雕塑空间的普世性张扬步伐受阻,而民族性语汇开始张扬。在另一种杂糅的趋势下,上海雕塑空间表演逐渐形成了"以现实主义题材为主,以探索性的城市雕塑为辅"的风格。在纪念性雕塑的热潮中,也涌现了南浦大桥旁的《纽带》、杨浦大桥旁的《活力》、上海图书馆的《智慧树》、上海火车站的《玉兰印象》等具有海派风格的城雕;另一个是政府主导的模式也出了一些精品。这些雕塑有效地增添了城市的艺术氛围,改善了城市的景观。这种杂糅,让业界普遍认为上海城市雕塑走在了北京前面。

折中而言,这种处在变革中的语境也导致观众认知的转型。如果说二十世纪八十年代的变革使得观众的认知结构朝着启蒙型转型,那九十

年代的杂糅风格则使得观众的认知结构朝着务实型转型。

要客观评价上世纪九十年代中后期上海的城市雕塑总体性面貌,依然是带着文化分裂特征的:一方面,它试图回归古典的审美情趣,另一方面,它试图回归艺术的本体。因此,九十年代的上海雕塑呈现两个面相:张弛在以典型、纪念雕塑题材和现实主义为主题的"空间的再现",和"再现的空间"(space of representations)之间。

■ 两次高潮

这里,用文化断裂的视角,我们不妨再回眸上海新时期的两次雕塑建设高潮。

第一个高潮在二十世纪八十年代。这个时期,上海雕塑的主题、题材基本上还是在讴歌改革、畅想未来、赞美生命的普世价值(《腾飞》《活力》《友谊颂》《纽带》《智慧树》);或弘扬集体主义和社会主义价值观、纪念为共和国和上海城市做出贡献的元勋和英雄人物(《宋庆龄》《五卅运动纪念碑》《马克思、恩格斯像》),线索基本清晰。

第二个高潮来自于2003年中国加入世界贸易组织之后,这一年也是上海全面进入全球化时代的标志。在全球化旗帜的引领下,上海乃至全国的许多城市,加入了全球化的空间景观改造进程中。上海的雕塑艺术家再次呼吁革新。如上海雕塑家潘鹤在《对上海浦东开发区雕塑方面的建议》一文中呼吁:"雕塑这个艺术,是基于人类生活形态的演变逐步形成的公共性艺术,永远因时、因地、因人而变迁。"[43]如果说雕塑空间是全球化空间的缩影,它们之间的同构首先体现在对传统空间的改造上。

在全球化语境下,上海雕塑空间迅速地融入到革新的潮流中,这一次变迁的范畴十分宽广,包括街头雕塑、广场雕塑、主题公园雕塑、小区雕塑、公共建筑雕塑(如体育馆),也包括墓地雕塑、临时性雕塑展览空间内的雕塑。该时期上海城市雕塑在主题、题材、风格、位置、场所、材质、媒介上的多元化趋势,呈现出与时代并行的一种审美态势。这个时期,上海既有单体的雕塑不断涌现,也有诸如上海雕塑艺术中心、浦东名人苑、世博会雕塑展、月湖雕塑公园主题明确的(集聚性)雕塑园落成。

自从 1840 年开埠,到大约 1880 年第一个纪念性雕塑的建成,到民国时期、抗日战争时期、解放战争时期、建国、改革特别是 1982 年自成立上海市城市雕塑规划小组以来,上海的城雕在影响面和数量上一直为国内之最。在数量上,呈现先缓慢,后加速度递增的局面。1979 年,上海城市雕塑为 400 多座,到 2005 年城雕普查统计达到了 1664 座、组,2006 年拾遗补漏 1246 座、组。截至 2011 年底,上海城雕在数量上达到 3663 座。而在年新增雕塑数量(2007 年新建雕塑 171 座、组,2008 年 228 座、组,2009 年 85 座、组,2010 年 191 座、组,2011 年 78 座、组)。综上可见,在全球化时代,上海雕塑的建设步伐逐年加快。这些雕塑中,不乏优秀之作。上海雕塑的获奖比例也名列全国前茅。建国以来,上海 16 个区(县)全国城市雕塑评奖情况统计如下:浦东 8 座(其中上海世博会 1 座、南汇 3 座)、徐汇 7 座、普陀 6 座、青浦 4 座、杨浦 4 座、虹口 3 座、宝山 1 座、长宁 8 座、黄浦 7 座(其中卢湾 2 座)、松江 5 座、闸北 4 座、静安 3 座、奉贤 2 座、嘉定 1 座。下图是 2011 年上海市上报全国参加"全国优秀城市雕塑建设项目"评选的表格,经过角逐,最后普陀区的《长风商务绿地青年雕塑系列》获得年度大奖。这些数据,也反映出上海的雕塑建设的基本风格趋势和主题。

表格 2-4　2011 年"全国优秀城市雕塑建设项目"评选 上海参评项目

序号	名称	主题和公共性能量
1	浦东新区《回翔绿洲》雕塑	生态、绿色,全球性主题
2	奉贤区《上海消防训练基地》雕塑	地域性主题和安全性等普世性主题
3	普陀区《长风商务绿地青年雕塑系列》	岁月、生命等普世性主题
4	徐汇区《西岸文化走廊景观雕塑》	文化、生活、和谐等普世性主题
5	黄浦区《都市梦想》雕塑	梦想的普世性主题
6	长宁区《爱》雕塑	爱的普世性主题
7	嘉定区《生命树》雕塑	生命、成长的普世性主题
8	嘉定区《民乐四重奏》雕塑	文化、传统、地域等主题

(信息、数据来源:上海市城雕办)

从表格中还可以看出,新时期上海雕塑的一个特征就是汇入了全球化、普世性的语境——无论在建设速度上,还是在区域分布(遍及城市的核心区域和郊区)上。

■ 集聚化空间如何表演？

在进入艺术品空间的案例中，还包括上海不断冒出的带有空间聚集能量的雕塑公园。空间集聚是一种空间的表演，也是创意空间的魅力所在。这里，我们需要引用另外几个概念——在《导论》中介绍的法国的文艺理论家 Patrice Pavis，在其另一本著名的《跨文化表演读本》中借用物理学概念声称，在一个表演的场域里，演员和角色之间，存在"有功和无功电流的能量"。而在有功和无功能量之间，存在一种互动时刻。他划分了这种在"物体与物体之间"能量互动的三种形态：focalization（聚焦）、interaction（交互）、vectorization（成形）。[44] 聚焦、交互、成形的三种能量，聚焦在一个特定的空间，其产生的能量也是非凡的。观众可以对这个变形、重组的空间进行整体性或者单个的审美体验。雕塑公园结合了这三种能量，它是需要人们进入艺术品内部空间的一种特殊空间，其戏剧能的呈现就因为观众的位置之特殊性（在其内部），与这三种表演性的能量之间产生呼应，继而生成无穷的变体。这就是雕塑公园赋予人们的体验激情之源泉：它是意象和观演能量取之不竭的地方。

上海雕塑公园（创意空间的一种）的建设初衷亦然，目的是发挥集聚效应，从而增加观众和知名度。从遍布上海的大大小小的雕塑公园和组雕所在地——包括静安雕塑公园、上海红坊雕塑艺术中心、月湖雕塑公园、天行园、泰晤士小镇、浦东名人苑、多伦路以及上海音乐学院、上海戏剧学院的雕塑群、世博会雕塑展等来看——这些空间都具有吸引视线，继而带动文化消费（教育也是一种消费）的集聚功能。以上海多伦路组雕为例，这个街区保留了城市记忆，包括鲁迅、茅盾、瞿秋白、叶圣陶、内山完造等十位文化名人，在一个历史街区里重逢、相遇，仿佛与历史和现实超越时空的对话。这些带有中国革命主题的雕塑的空间聚合，在现代的商业氛围中，交相辉映之后产生一种新的景观。无疑，这样的融合"新/旧、记忆/未来、消费/乌托邦"气息的空间就具有一种颜海平教授所言的"超越二元对立、东西对立"的一种"跨越边界辩证交融"的时代审美特征。[45] 建成于 2007 年的松江天行园雕塑园，集中了奥斯特洛夫斯基、海明威、华罗庚、左丘明、鉴真、爱迪生、荷马、梵•高等古今中外，有生理缺陷的伟大人物的雕塑。这种基于地理位置的雕塑分布（位移、错位、错置、引进、集中），折射出一个现象，雕塑作为一种文化的载体和意识形态的象征，它具有那种空间的化合特征和空间再造能量。[46] 从这些集

聚的雕塑之审美角度看,它既有历史的传承性,也有当代性和互动性,它具有文化符号、国籍符号、民族无意识成分,但也可以凭借空间的再造特征,**逐渐打破意识形态的二元性和国籍的界限**。

在这些雕塑公园或者组雕聚集之地,观众需要进入艺术品的内部,才可以体验艺术品和环境组成的新空间。这样的体验是国际性的,正如图 2-2 展示的那样,位于芝加哥的已故性感性感偶像玛丽莲·梦露(Marilyn Monroe)雕像,高达八公尺,选用电影《七年之痒》之中经典白色洋装遭风吹起的瞬间造型表现。此雕塑为艺术家 Seward Johnson 选用不锈钢和铝,将电影的瞬间表现出来,细节部分包括走光的底裤也忠实呈现,吸引相当多的梦露迷前往朝圣。从图中可以看到观众需要进入雕像的内部,才算完成一次全面的体验。

图 2-24　位于松江的月湖雕塑公园作品一瞥

图片 2-3 展示的位于美国芝加哥的云门雕塑,通过不同观众在不同角度的进入和体验,可以在上述三种能量的转换中变化出各种景观。在灯光的配备下,整个空间变成一种集几何感和未来感的虚拟空间,人置身其中,仿佛在一个时空重塑的宇宙空间中,观众进入了一种与未来、过去对话的情境中。而在日光之下,云门雕塑和参观者又构成不同的造型关系。类似的做法有日本神户公园的雕塑《神女座》,其设计是将天然石块堆于园中,打磨光滑,吸引孩童攀援玩耍,时间愈久光洁度愈强,同时强化了它的视觉空间功能。上海的城市氛围又与日本神户不同,有着

特殊的空间聚集能量。由于观众文化背景的各不相同,在这个多元混杂、戏剧能交互发散的空间里,雕塑公园达成的观演关系是这样的:它用舞台、剧场化或者戏剧性的手段,浓缩了时间和空间(或者进行了重组),也等于是对日常空间的异化。在重组和异化的空间中,雕塑公园创造了剧场场景和情境,在这个情境中,不同文化、不同国籍、不同创意、不同主题的雕塑走到了一起,组成并置的、关联或者不关联的物体的陈列——对空间进行的重新"聚焦""交互""成形"。

美国芝加哥千禧广场雕塑如云门雕塑/装置中的那种体验的交杂性,姑且把它叫作交互能量,包含着静态和动态之间(一如雕塑和剧场空间之间)的互动性能量;而聚焦能量,是指那种已经成形的,为观众所固定化的意象、符号和象征,比如说在认知结构已经象征化的雕塑审美:高大意味着庄严;还有就是一种成形能量。按照我的理解,成形的能量是能指浮动的能量,那种主题和意识形态不确定的能量。

上海有意识地进行雕塑群像或者雕塑公园的建设,其背后的用意是与群雕和雕塑公园具有 focalization(聚焦)、interaction(交互)、vectorization(成形)能量有关联。在九十年代,上海建成了龙华烈士陵园群雕、上海体育馆群雕;全球化时代,在雕塑公园的建设上步伐较大,有多伦路革命主题群雕、张江艺术苑后现代主题雕塑园等建成。光在2011年,就相继有天行园残疾人主题雕塑园、月湖雕塑公园、静安雕塑公园落成。下面,我们用这种杂糅的方法,以静安雕塑公园和龙华烈士陵园为例进行雕塑公园表演性能量的分析。

■ 案例:雕塑公园和墓地空间的表演

静安雕塑公园是目前上海市中心规模最大、兼有生态功能、艺术功能、文化功能的城市公共雕塑公园。它是通过雕塑入选机制和公众参与的形式,逐步将来自海内外的优秀雕塑作品(包括2010年在世博会园区展出的作品)引入雕塑公园。代表作品有法国阿曼的《音乐的力量》、比利时Lplusl工作小组的《鸵鸟——捉迷藏》、法国托万·蓬塞的《和谐》《偶遇》《合流》和美国彼得·沃德的《幸福的颜色》、《永恒的时光》等作品。

附录中《上海静安雕塑公园(2010)作品列表》详细列举了这个雕塑公园的代表性作品。其中的一些作品充满了新的观演点,如《慈航》中

的场景和意象营造：以非传统性公共装置艺术著称的比利时艺术家阿纳·奎兹擅长用"木"来雕塑"火"。该作品是他名噪西方的木质城雕杰作"火焰"系列之一，亦是首次在亚洲亮相。静安雕塑公园的曲折回廊前，数以千计的特制木棒，在严密筹划下随意叠合，然后被喷涂上整片的火红。该作品白天光彩斑驳，入夜灯影摇曳，恢宏的景象与艺术的激情，让每个观赏者为之动容。又如法国雕塑家阿曼（Arman，1924—2005 年）的提琴系列作品《美丽的时刻》中的即兴表演、情境生成等表演性元素也吸引观众。阿曼的"切割雕塑"，通过对原有传统意义上的固有形体进行切割分解，在艺术家缜密的构思下将它们重新组合构成，而赋予新的审美价值的意蕴。这种独特的雕塑作品，因为与中国文化的语境契合，曾被中国媒体引用老子的《道德经》之"大音希声，大象无形"加以赞誉。阿曼在 1983 年创作的《美丽时刻》（具体包括《男低音》（1.9×0.98×0.68m，铜着色）、《美丽时刻》（2.3×1.3×0.75m，铜着色）、《阿波罗》（2.25×1.4×1.4m，铜着色）、《音乐的力量》（2.8×1.28×1.18m，铜着色）、《智慧之音》（2.05×1.05×0.35m，铜着色等），由四五把提琴组成，包括切割、集合与堆积，使音乐浮现出有形的旋律：《男低音》创作于 1990 年，由 6 只堆叠的小号组成；《音乐之神》创作于 1986 年，意为光明之神阿波罗，同时也是音乐之神。该作品表现阿波罗弹奏起七弦琴，旋律美妙犹如天籁；《智慧之音》创作于 1991 年，作者用该作品向艺术家的创新精神致敬；《音乐的力量》创作于 1988 年，密集的提琴组合体现了音乐的蓬勃力量。

不同主题和材质的雕塑陈列在一起，还有另外一种意义，空间可以被观看和随意地进行主题的置换，它也类似多极的置换游戏。这些雕塑的共同点是：主题和结构敞开，雕塑从单独地从属于自己一方基座的天地中，突围出来，成为空间环境的一部分，成为整个城市空间的表演性元素，产生 interaction（交互）的能量；在雕塑的逐渐形成的动态上，也传递出这样一种能量：一种可塑性能量，让观看成为一种有着时间性、记忆性特征的珍贵体验。一些雕塑反映了世界雕塑的一种趋势：与环境为伍，结合成新的空间，产生 vectorization（成形）的能量；而 focalization（聚焦）的能量来自于雕塑空间的审美核聚这样的空间压缩之后的能量再现/表现。

对于上海这个被资本日渐侵蚀，乃至无孔不入的全球化空间，静安

雕塑公园的横空出世——在闹市区诞生的一种景观,颠覆了全球化的统一话语和霸权,甚至还有一种"异托邦"的意味。[47]借用福柯的这个概念,是想说明,静安雕塑公园在地理上的真正意义是那种有点似是而非的异托邦。它既有全球化的空间烙印(时空分延、重组、关系的偶然和不断重构,主题与主题之间关联和不关联,都指向一种整体性的瓦解和不断的重新弥合),又有着颠覆全球化权力控制空间的一种象征意味。它既是资本和空间对峙中左右逢源的产物,又是一种在闹市区突兀的空间权力象征。因此,它的空间表演也是奇特的,在资本化全球化时代,产生了既浸入全球化又超然物外的那种混沌性。

在空间内部,静安雕塑公园以不同能量的交互和成形,以及交互中不同的对象之间的元素互动,产生了无穷的审美、戏剧化场景——这就是雕塑公园的审美聚集作用:它把日常空间剧场化、奇观化,把表演和场景浓缩,将这种制造出来的景观推到了与商业摩尔、南京路昂贵的地皮和物业、外滩附近的百年戏院和金融大厦并置的前景位置。

同样,在空间皆表演的语境里,上海城市的创意空间和墓地空间的表演性也与其他空间的表演获得了相等的权利。在这个空间中,表演的元素之间相互交合,呈现特殊的戏剧能。比如创意空间和墓地空间就产生不同的戏剧能。创意空间是这样一种空间:它的新和创,应该是类似雷蒙·威廉斯在《关键词》一书中所阐述的那样——创意首先是创意空间的主题词。其表演性应该在激发创意能量上。客观的观点普遍认为:在创意空间里,衡量它的物质功效和精神功效同样重要,在经济指标的衡量背后,它带动空间走向一种生活和日常空间的努力应该得到鼓励。它的观众(人气)依然是一个衡量其戏剧能的坐标。创意空间的互动性、不可确定性潜能正是其空间的一项功能。如果创意园区仅仅成为一部分人的空间和家园,那么,创意空间的定义就应该重写。对于创意空间的能量,与上一小节讲到的雕塑公园的聚焦能量有着相似之处。不同之处是它更加突出创意,即一种意识和思维模式的不恒定状态。在戏剧能产生的诸多要素中,创意空间的意向性——创意者、建造者与观众、参与者的交互戏剧性、剧场性能量,应该成为它的独特能量。

同样,位于宝山区长江西路101号钢雕公园的《宝山钢铁雕塑公园群雕(2008)》也值得一说。这个由上海世博土地控股有限公司在2008年度建设的雕塑公园,其戏剧能集中体现要素之一便是物质性的张扬。

同样风格的雕塑有《火车头》(参数:1.7×1.5×6m,铁哥们作)、《长江101》(2.2×1.5×3m,胡里奥·依莱斯作)、《大提琴》(5×1.5×0.3m,高路君作)、《迎风》(6×1.7×1.7m,让·皮艾尔作)、《午后时光》(1.8×1.6×0.6m,野马雕塑作)等数十个中外艺术家的作品。在地点上,选择在宝山钢雕公园内陈设这些带着鲜明工业印记的作品——其展览的主题性就十分明确:它们似乎与正在进行的世博会带有全球化印记的雕塑诉求"和而不同"。因此,这样的物质表演的意味就是:表演的并置,物质获得主体性之后的一种超越整体性和综合法的能量呈现。

这些后现代雕塑在展示物质本身的同时,等于也解构了过去雕塑作品中形式和内容之间的捆绑。《火车头》在这里消除了隐喻意义,而让自身成为神话和角色。这样,在观演效果上,它们与隐喻逐渐远离。因此这个空间里不容许你展开过多的联想,它告诉你的是,事实和物质就在眼前,超越你的虚构。因此,火车头拒绝回答重工业时代导致排放二氧化碳超标等环境污染的问题,而是强调上海这座城市的元素组成的多样性和丰富性。这个组雕获得2008年度全国优秀城市雕塑建设项目奖,其与整体的2010年世博园雕塑以"低碳""城市生活"概念获得同样奖项的事实,说明在这里两者并不抵触。"火车头"的涵义有着广阔能指,它在某种程度上与"低碳"可以并存。差异的空间是指物质具备主体性之后,具有的自我表演的张力和能量。在这个语境里,张扬火车头的表演,可以与低碳同时登台亮相,而不会成为煞风景的物质呈现。

也可以将《火车头》这类将真实物件理解成空间并置的艺术。这样的空间并置也说明,全球化不再承诺一个逻辑清晰、逻各斯整一的空间(线性的组合,如流水线上的每一个构件,都有着一个同一的目标:组装一个产品)。相反,它揭示了技术和物质的自主性。如在雕塑《父子情》中,我们看到在舞台化、剧场化的各种元素中,技术开始扮演重要的角色。一些新近的雕塑,往往借助科技时代的新媒介和物质,赋予色彩、材质以动力感,成为新造型的雕塑艺术。技术表演性(或者虚拟表演性)的实质是用技术和物质、虚拟现实置换沉浸性人类表演活动垄断表演范式的霸权。通过对戏剧表演理念的强调,将人类表演引入电脑科学和物质中。这一学科已经对科技表演领域起到了结构组织的作用(关于技术和物质在表演中的主体性,前面提到的符号学家 Keir Elam 和汉斯·雷曼、J.F. 利奥塔等人也曾相继进行了研究)。虚拟现实使这传统的沉浸性人

类表演走向了自身的瓦解和超越,通过在场/缺席、独创/借鉴、有机/无机、真实/非真实、及时获得/媒介传播,也揭示了一些共存性(即表演的多样性和多维性),如工具性和呈现性之间的亲密联系。J.F. 利奥塔也曾对技术表演性进行评论,他明确地将被他叫作知识的表演性与信息霸权联系起来。[48] 技术表演性就是在这样的语境下被合法化的。

与雕塑公园一样,墓地空间如《龙华烈士陵园组雕(1995—1997)》也充满了交集的表演性能量。在空间属性中,与雕塑公园或者创意性空间形态相似功能截然不同的墓地空间或者陵园组雕空间是一种纪念性空间。在这个空间里,死者找到尊严。死者生前为之奋斗的价值凸显,成为空间表演的元素。死亡的意义连通着墓地空间和陵园组雕。它也是仪式空间,使得死者得到一个象征的处所,也使得一种价值观可以以符号和具象的形式被人隐喻化地记忆和瞻仰。因此,它的空间能量聚集是文化约束力和文化无意识、城市空间权力化糅合之结果。它也产生了一种共同的景观:大城市的墓地空间都基本集中在城市的郊区。巴黎在现代社会的构建过程中,曾经有迁徙墓地的经历。这说明墓地的选址和仪式性,具有一种共同性。在审美上,它让死者不与生者晤面,在墓地空间或者纪念性的雕塑空间上,它让朝拜和祭祀变成了一种仪式和象征性行为。正因为如此,卡斯滕·哈里斯在分析墓地和城市空间、人们生活中仪式的重要性时指出:"重要的不再是谁被埋葬了,而是一个人被埋葬在这里。"[48] 我将这句话稍作修改,变成"重要的不是肉体被埋葬了,而是精神不朽了。"这样墓地空间或者陵园雕塑的意义就容易令人辨认。总之,墓地空间和陵园雕塑的能量包含了我们生者与死者的"观演关系"和超越时空的对话,这种时空之间的张力之所以恒久,是因为在我们肉眼所及的世界里,它们是不可能被物质逾越的。

上海龙华烈士陵园就是这样一种对话的空间。它共有十座纪念雕塑,在1995年至1999年间全部落成。这十座雕塑分别为:《四·一二殉难者》(田金铎作)、《独立·民主》(叶毓山作)、《解放·建设》(叶毓山作)、《少年英雄》(汤守仁作)、《且为忠魂舞》(刘巽发作)、《无名烈士》(潘鹤作)、《烈士罹难地纪念碑》(章永浩作)、《解放上海》(陈古魁作)、《五卅惨案》(王克庆作)、《万众一心——上海军民抵抗日军侵略》(叶毓山作)和浮雕《丹心》(沈文强作)。龙华烈士陵园雕塑群反映了上海百余年来的历史中所发生的具有全国影响的重大革命斗争事

件。烈士陵园组雕最大的表演性能量是：上海百余年的革命历程，浓缩在这个方寸之间的城市异托邦里，让观者参与其中，感到一种"身体服从于理想"之类似的高尚情愫。十个雕像的聚集在一起的涵义，除了集中瞻仰，集中纪念之外，还有集体主义精神，集体主义意识形态的张扬等多种涵义。在这个空间表演中，革命还与共产主义的信仰交相辉映，产生与新时空交会的能量。focalization（聚焦）、interaction（交互）、vectorization（成形），依然在这里可以找到各自的能量。

表格2-5 上海龙华烈士陵园组雕列表

雕塑名称	时间	坐落地	参数、材质	作者	图例	获奖情况
四·一二罹难者	1995-1997	龙华烈士陵园	7.2×4米、花岗岩、铸铜	田金铎		第三届全国城市雕塑成就展特别奖
少年英雄	同上	同上	6米 铸铜	汤守仁		同上
烈士罹难地纪念碑	同上	同上	4.5米 花岗岩、铸铜	章永浩		同上
五卅惨案纪念雕塑	同上	同上	5.6×3×7米 铸铜	王克庆		同上
解放·建设	1995	同上	7.2×13.2×3.5米 花岗岩	叶毓山		同上
独立·民主	1995	同上	7.2×13.2×3.5米 花岗岩	叶毓山		同上
无名烈士	1997	同上	8×16米 花岗岩	潘鹤		同上
万众一心——上海军民抵抗日军侵略	同上	同上	7×21米 汉白玉	叶毓山		同上

雕塑名称	时间	坐落地	参数、材质	作者	图例	获奖情况
解放上海	同上	同上	12米 铸铜	陈古魁		同上
且为忠魂舞	同上	同上	11.5米 花岗石	刘巽发		同上

上海雕塑从二元对立的现代性空间，慢慢朝向全球化的杂糅迈进，呈现第三空间的特征。空间的表演，就是上海雕塑空间在这个特定舞台上进行的表演，在这里雕塑是主角。通过分析，也印证了在全球化的舞台上，作为"空间的表演"的存在和第三空间趋势的延续：

它是这样一种表演：那里舞台、场景和结构问题能够并置而不扬此抑彼；那里演员可以是观众，观众又可以是演员；那里，人物不再以意识形态和阶级、社会属性作为衡量与他人关系的准则；那里情景和台词是设定的，又可以随意更改；那里场面可以是充满间隙的，又可以是盈满的。它也指在表演主题、题材的意识形态、或表演发生的地理空间上难以被分类和归类的特殊空间的表演。

我们将在2010年世博会雕塑的表演性中分析与这个第三空间表演接轨的空间表演案例。

注释

[1]（德国）汉斯·蒂斯·雷曼：《后戏剧剧场》，李亦男译，北京：中国戏剧出版社，2010年，第118页。
[2] 同上，第239页。
[3] 胡妙胜：《隐喻与转喻——舞台设计的修辞模式》，《戏剧艺术》，2000年第4期，第

4-21 页。

[4] Jen Harvie: *Theatre and the City*, Palgrave Macmillan, 2009,P.26
[5] 同上，P.45
[6] 见上海市志办网站资料,《上海美术志·雕塑》,网址为：http://www.shtong.gov.cn/node2/node2245/node73148/node73151/node73193/index.html. 登入时间 2013 年 12 月 1 日。
[7] 同上。此雕塑为留学海外后归国的艺术家江小鹣所作。
[8] 根据朱凌:《谢林:让城市雕塑走进市民文化生活》,《天天新报》, 2012 年 2 月 1 日。
[9] Jen Harvie: *Theatre and the City*, Palgrave Macmillan, 2009,P.42
[10] 见上海市志办网站资料,《上海美术志·雕塑》,网址为：http://www.shtong.gov.cn/node2/node2245/node73148/node73151/node73193/index.html. 登入时间 2013 年 12 月 1 日。
[11] 见上海市志办官方网站。
[12] 此项包括地名的今昔不同。
[13] 此"变迁"包含地点的迁移、重建、毁坏和拆除的情况。
[14] 马加利于 1874 年任职于英国驻上海总领事馆。
[15] 巴夏礼先后担任过英国驻上海领事和英国驻中国公使，1885 年逝世。
[16] 赫德: 曾任中国海关总税务司达 48 年, 1911 年逝世。
[17] 原文参考: "The most overworked word in current art history and criticism. It is intended to convey the idea that a particular work of art, or part of such a work, is grand, noble, elevated in idea, simple in conception and execution, without any excess of virtuousity, and having something of the enduring, stable, and timeless nature of great architecture. ... It is not a synonym for 'large'.The third concept that may be involved when the term is used is not specific to sculpture, as the other two essentially are. The entry for "Monumental" ,see Peter and Linda Murray , *A Dictionary of Art and Artists*, Praeger. (1965),p 25.
[18] 数据来自于朱鸿召:《上海城市雕塑的现状与出路》,《建筑与文化》, 2006 年第 3 期,第 18-24 页。
[19] 卡西尔:《语言与神话》,第 108 页,转引自胡妙胜,《隐喻与转喻——舞台设计的修辞模式》,《戏剧艺术》, 2000 年第 4 期,第 13-14 页。
[20] 在《艺术和艺术家词典》中,作者认为 grave markers、tomb monuments、memorials 是三个主要的纪念性雕塑之功能。见 Peter and Linda Murray , *A Dictionary of Art and Artists*, Praeger. (1965),p 28.
[21] 这个时期上海城市雕塑的代表作品有位于卢湾区淮海中路、茂名南路地铁口的《都市中人》(又名《都市中人》《电话亭》, 1996 年,何勇作)、位于徐汇区上海体育馆内的《体育人物组雕》(1997,吴慧明、杨奇瑞、杨春林等作)、位于徐汇区上海图书馆的《智慧树》(1997,杨冬白作)以及像诸多的《生命》《平衡》《和平天使》《巢》《远山的呼唤》等雕塑。
[22] 据悉,晷针矗立之时已由天文专家测定出指向正北的方位,具有计时功能。

[23]（法国）安托南·阿尔托：《残酷戏剧：戏剧及其重影》，桂裕芳译，北京：中国戏剧出版社，2006年，第72、85页。

[24] 朱国荣：《九十年代上海城市雕塑建设特点谈》，载《上海城市雕塑（第二集）》，1998，上海画报出版社，第82页。

[25] Lefebvre H.: *The Production of Space*, Blackwell Publishing, 1991, P. 39.

[26] 朱立元（主编）：《当代西方文艺理论》，上海：华东师范大学出版社，2005年，第488页。

[27] 杨子：《剧场作为"空间的再现"——以上海市民间淮剧戏班为例》，《艺术百家》，2010年第S2期，第301-307页。

[28]《嬉水少女》参数（建成时间：1984年；坐落地：中山西路延安西路口；规格：3m；材质：不锈钢；作者：徐侃；获奖：该雕塑获得首届全国城市雕塑优秀作品奖优秀奖。）

[29] 由于这样的观念差异，因此在雕塑创作界和学术界有上海是否有公共雕塑之争论，具体见第六章第二节的《空间剧场化的表演伦理》。

[30] 原 文 见 Herbert Read, Modern Sculpture: *A Concise History (World of Art)*, London, Thames & Hudson, 1985, 原文如下：Modern Sculpture takes us through the thoughts and ideas that finnished a stagnated era and gave birth to true creativity.

[31] 见上海市城市规划局上海雕塑委员会提供的材料《新世纪上海雕塑建设情况汇总》，提供者：上海市城雕委，日期：2012年12月。

[32] 刘悦笛：《今日西方"生活美学"的最新思潮》，《文艺争鸣》，2013年第3期。

[33]（韩国）全峻：《城市空间中城市雕塑的作用》，浙江在线网站，网址：http://www.zjol.com.cn/05art/system/2007/01/10/008098501.shtml，登入：2013年12月1日。

[34]（美国）亨利·摩尔：《雕刻家的语言》，《新概念英语》，北京：外语教学与研究出版社。2004年，第183页。

[35]（美国）丹尼尔·贝尔：《资本主义文化矛盾》，南京：江苏人民出版社，2012年，第132页。

[36] 藤井浩一朗1963年生于大阪，1988年进入东京造型大学造型部攻读研究生，1992年开始创作大型三维立体（大型铁雕系列）现代雕塑，他的雕塑作品被世界上多家博物馆等艺术机构喜爱并收藏，主要收藏者包括盘市立博物馆、纽约现代艺术博物馆、伊兹米特市博物馆、苏格拉底雕塑公园等。作品有《周期性起源大型铁雕展》《骑自行车大型铁雕展》《流通源在位置铁雕展》《绘图／位置》《拉丝》《金属》《galeie德 care》等。

[37] 见本书《导论》，第20页。

[38] 参考庄家会：《西方雕塑空间的演变》，《文艺争鸣》，2010年第5期。除了罗丹的雕塑语言革命性，马蒂斯把古典雕塑坚固的结构性变为流畅的阿拉伯线条；毕加索1912年的作品《吉他》运用立体主义的方式成功地解构了体量；也是在1912年，阿基本科在《行走的女人》中把空间而不是体量作为未来雕塑的新方向。1912年在《未来主义雕塑技术宣言》中，翁贝特·波丘尼提出取消人体在雕塑中的统治地位，主张可以来用多种材料组织空间。1912年翁贝特·波丘尼的作品《空间中一个瓶子的发展》将空间纳入实体，促成他所宣扬的整体雕塑环境。对于雕塑形式之激变而言，1912年似乎是确定空间作为雕塑基本语言的重要转折点，随后的构成主义彻底把雕塑定

义为"空间的艺术"。1920年以后,加波运用新材料,如玻璃、塑料等透明物质组织、围绕、限定空间,新材料之特性使空间的表现获得了充分的自由。以往隐藏在形体内部,黑暗的内部空间也得到解放,完全否定了形体体现空间的传统观念。再有,亨利·摩尔、贾科·梅蒂等艺术家对于雕塑语言探索,促使现代雕塑成熟并走了后现代主义。

[39]（美国）丹尼尔·贝尔:《资本主义文化矛盾》,南京:江苏人民出版社,2012年,第132页。

[40] 同上,第135页。

[41]（美国）大卫·林奇:《城市意象》,北京:华夏出版社,2001年,第36页。

[42] 孙振华:《中国当代雕塑》,石家庄:河北美术出版社,2009年,第16页。

[43] 潘鹤:《对上海浦东开发区雕塑方面的建议》,1998年,《美术学报》,总第22期,第7-8页;

[44] Parvis, Patrice (ed) *The Intercultural Performance Reader*, London: Routledge, 1996: 229。

[45] 颜海平:《情感之域:对中国艺术传统中戏剧能动性的重访》,见高瑞泉、颜海平主编,《全球化与人文学术的发展》,上海:上海古籍出版社,2006年,第62-96页。

[46] 这些事例再次吻合颜海平教授的"戏剧能"理论的适用性。

[47] 按照福柯的观点。异托邦是这样一种空间:在现实中无法找到的乌托邦。福柯曾提出,"异托邦"指的是在一个所谓"正常"的社会内,那些以"倒转"的形式来运作的地方。在我们的社会里,那些所谓"正常"的地方,都会同时被这种"倒转"的地方所呈现、抵制和颠倒。福柯把这些现代异托邦称为"偏差的异托邦"（heterotopias of deviation）,因为它们都是用以安置那些偏离了社会规范的人群的地方。

[48]（美国）乔恩·麦肯齐:《虚拟现实:表演、沉浸与缓和》,中文版见 Schechner 孙惠柱主编,《人类表演学系列:政治与戏》,文化艺术出版社,2011年,第19页。

[49]（美国）卡斯滕·哈里斯:《建筑的伦理功能》,北京:华夏出版社,2000年,第286页。

第三章

空间的表演性
——全球化资本逻辑和空间表演的同构性

本章导读

　　上两章我们探讨了空间表演的两个涵义,空间中的表演和空间的表演。空间表演的第三层涵义"空间表演性",准确地说是前两个涵义中产生现象背后的抽象概括。如果我们参照语言学的理路,**"空间表演性"**之于实际生活还与"隐喻之于语言"之逻辑相连。**空间表演性**这个词汇,本身也是个隐喻结构,它的表现范畴,有"舞台图形转化"、"社会剧场化"、泛表演空间中的异质同构、解构性向度等多种阐释。因此,"空间表演性",首先是在承认剧场内部空间的表演和社会外部空间的表演这个隐喻特征的基础上,才得以成立的。

　　本章要论述的是空间表演性的同构性,即是在不同性质和等次的空间中的结构相似性。空间同构性的特征无疑也是全球化时代的特征,它的影响无所不在,延伸到了社会的每一个角落。

当开始考虑空间表演性章节写作的时候,几个诘问跃至我的脑中:全球化空间与晚期资本主义的文化逻辑有什么差异性?我们生活中的实际和表演之间的逻辑关系到底是什么?[1]当代著名马克思主义文论家弗·詹姆逊曾从左派激进立场出发,加入哈贝马斯与利奥塔的后现代主义论争,提出了三种文化形态与三种社会形态对应的观点。即市场资本主义时代出现的是现实主义,垄断资本主义阶段出现的是现代主义,而晚期资本主义(或多国化资本主义)出现的是后现代主义。后现代主义也是晚期资本主义,它的文化逻辑的主要表现为三个方面:首先,表现为空间的文化扩张。文化已经完全大众化,高雅文化和通俗文化、纯文学与俗文学的界限基本消失。商品化进入文化意味着艺术作品正成为商品等。其次,表现为语言和表达的扭曲。后现代人不同于现代人,其原因是,他赖以立身于世的语言发生了重大变化。后现代语言已经完全不同于现代主义语言。从后现代语言观看来,存在主义式的人,"语言是人存在的家""人是语言的中心"的看法已经失效。在一部分后现代学者眼里,并非我们控制语言或者我们说语言,相反,我们被语言控制,说话的主体是他者。换言之,说话的主体并非把握着语言,语言是一个独立的体系。再次,其理论作为一种后哲学,不再宣布发现真理是自己的天职和使命。后现代社会是一个"他人引导"的社会,理论不再提供权威和标准,而是以一种怀疑的态度进行不断的否定。理论不再讨论社会真理、价值之类的话题,而是处在一种"语境"中。[2]

全球化时代作为时代样式,首先表现在经济领域,是市场经济发展到一定阶段的必然产物。但全球化不仅仅是经济的全球化,它还包括政治全球化、文化全球化、社会全球化和技术全球化等。英国著名学者安东尼·吉登斯就认为对于全球化的看法,至今依然有着不少分歧,比如怀疑论者就认为"所有关于全球化的讨论只是一种谈论而已",而激进论者则认为全

球化不仅是真实的,而且它产生的结果也可以被每一个角落感受到。[3]

图 3-1　纽约街景和舞台景观的同构的瞬间。作者拍摄。

　　本书的论述是在承认"全球化时代"的基础上进行的。按照作者的观察,全球化时代的文化逻辑则是这样的:全球化导致了时间与空间的混杂排列,英国理论家安东尼·吉登斯将之定义为"时空分延"(time-space distanciation)。时空分延,正是这个时代的标志性镜像。它的本质是资本的长驱直入,为全球的资本化生产、消费构建了基础。相应地,全球化的空间既是资本主义为主流的空间,是时间与空间的混杂排列的空间,也是意识形态、文化、社会发展杂糅的空间。在"时空分延"的这种混杂排列中,人们的社会关系不再延续传统,而是被从相互作用的地域性的关联中"提取出来",在时间与空间的无限跨越的过程中被重建。[4] 后起的剧作家、作家、诗人也敏感地把握到了这种多元混杂和"古玩店"般错层陈列的文化特征。后殖民理论家霍米·巴巴和斯皮瓦克在全球化的人员大迁徙中还发现了诸如"杂糅"等时代特征。与"时空分延"一样,杂糅也成为一个观察全球化时代时空现象的一个术语。

空间表演性的合法性

在《导论》中，我指出"表演"替代"戏剧"的趋势，它基于时代审美和观演程式的变异，以及剧场中戏剧和表演分离的事实。它还基于表演往往抓住当下人们的情感结构。戏剧目的在于一种整体性的生命历程的介入，而表演拥抱的不止是表演者的在场，而且是事件的直接身体性历程。在结构上，戏剧具有同构性，表演具有解构性。从研究戏剧，到研究表演和表演性，也是带有一定不确定性的一项事业。因为表演不仅具有解构性，还具有发散性，它具有引导研究者将目光从戏剧表演到人类学、社会学、视觉艺术、民间传说以及流行娱乐领域的概念性转移的能量。从表演和表演性，我们还可以接触到诸如人类表演学范式（performance studies paradigm）、狭义的表演性和广义的表演性（a generalized perfromance）等诸多由人类表演学生成的门类和子门类研究。一言蔽之，对表演和表演性的研究可以推之无限。

戏剧意味着固定和重复，表演意味着在场性和一次性的生成的能量。这与阿尔托、布莱希特的剧场革命向度一致。不过在马尔库塞眼里，表演意味着现代人的适应社会和外部世界的能力加大，也意味着人性的进一步异化。因此，对马尔库塞来说，表演是被异化的劳动，是通过技术理性对爱欲的压抑，他后来将处于这种语境中的人称为单向度的人。[5]

而表演性是对表演更进一步的提炼。在《导论》中我引用朱迪斯·巴特勒性别表演理论中关于"主体的性别身份不是既定的和固定不变的，而是不确定和不稳定的，即是表演性的"的著名论述。与此同时，J. F. 利奥塔也在1977年对技术表演活动进行了评论，他明确地将被他叫作知识的"表演性"与"信息霸权"联系了起来。在J.F.利奥塔眼里，表演性就是语言游戏的某种形式，是语言的"招数"决定了表演，是一种决策者对社会性语言意义的管理导致了表演性在实质上是一种语言效果的优

化。因此在《后现代状况》中,他界定"表演性"为——通过在投入最小的情况下使系统的输出最大化而获得定义的合法性:它通过将行动正常化来实现系统表现的优化。[6]

空间表演性,即是在这个以表演替代戏剧的社会、艺术语境里达成的。

■ 空间表演性的一大特征:同构性

在《导论》中我罗列了西方马克思主义学者对于资本主义的社会空间的批判脉络。比如,对于资本主义社会日益枯燥和压抑的状态,情境主义国际的创始人、法国思想家居伊·德波超越马克思的生产关系和生产力理论,提出景观社会理论,明确批判资本主义社会中的"异化空间"(它的特质不再与马克思发现的异化空间相似),揭示出:

在现代生产条件无所不在的社会,生活本身展现为景观(speactacles)的庞大堆聚。直接存在的一切全都转化为一个表象……这一世界之影像的专门化,发展成一个自主自足的影像世界,在这里,骗人者也被欺骗和蒙骗。作为生活具体颠倒的景观,总体上是非生命之物的自发运动。"

德波的理论,揭示出现代社会的主要事实,即真实空间(real space)在人类主体经验与感知中的重要性相对减弱,而景观的堆积和表象替代了真实。于是景观社会的来临不可逆转,它基本上是资本全球化的必然逻辑。因为,用德波的观点来看,景观社会作为异化空间需要批评,因为它几乎继承了西方哲学研究的全部缺点,因为它"既试图依据看的范畴来理解活动,并将自身建立在精确的技术理性的无止境发展的基础之上"。[7]那么,现在我要考虑,资本主义社会发展到一定程度而不约而同出现的空间现象,难道是一种巧合?空间异化之于资本主义空间,到底什么在影响着这种空间的相似性和对空间批判的同构性?

第三章　空间的表演性——全球化资本逻辑和空间表演的同构性 | 161

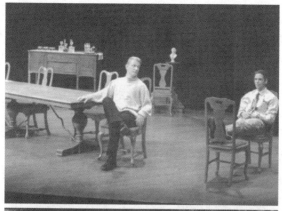

图 3-2　纽约曼哈顿百老汇大街和舞台上的景观相似性。作者拍摄。

在上面的两幅照片中，我们看到舞台和社会空间的一种相互摹仿的现象。继而，从这种人们的活动形态之相似性，我们推而广之，发现这些结构的相似性可以发生在任何空间。在剧场景象、社会景象和人们的认知图像之间，都存在着一种结构的相似性或者形构的混同模式。比如，全球化时代，上海的剧场空间表演、权力的空间表演，包括新旧剧场戏剧能量的交换和变形处理等问题，都形成一种可以称为景观化的趋势。这种景观也落入了居伊·德波所批判的依据看的范畴来理解人类活动的西方哲学之窠臼。

这样，在空间中的表演（以剧场空间表演为主）和空间的表演（以空间剧场化为主）的两个图像系统之外，我们看到了第三类图像：即全球化时代空间变异对应着剧场表演性和空间剧场化的变化，而产生了丰富多彩的变化图像。与前两个图像不一样，这是一个构成性图像，呈现结构

性和解构性。其中,结构性背后的审美逻辑是这样的:剧场依然是我们观察外部空间的一个原点:"剧场"一词,在被新学科和新视角包围下正多层面与我们生活的时代物质条件、思想情感交会。具体而言,同构性(结构性)的具体演绎如下:

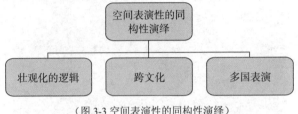

(图 3-3 空间表演性的同构性演绎)

■ 空间语法的普适性

空间同构性的依据之一便是空间语法的普适性。美国学者卡斯滕·哈里斯在其《建筑的伦理学》中告诉我们:"空间是有语言的"。[8] 空间像语言一样由习惯规则统治着。从语言学的角度来研究空间是基于这样一种假设:即空间和语言之间具有启发性的相似性。卡斯滕·哈里斯在评价沃尔夫冈·奥托(Wolfang T. Otto)于《占据空间的语言》中所揭示的空间语法时点题道:

沃尔夫冈·奥托把希腊神庙当成了一种建筑的典范:那神庙的内殿比作句子的主语,门廊或柱廊比作宾语,内殿和柱廊之间的联系比作谓语。通过建筑物和句子的类比,奥托认为,在这个结构合理的、占据空间的句子里,权威性的空间统治着整座建筑。因为,这个句子总是由一种族长式的秩序所统治……从(建筑语言)这个意义上,区分句子的统一性和空间(建筑)风格的统一性,即"符号关系学"和"风格上的统一性"就变得十分重要了。风格上的统一性可以是作者通过偏爱使用某些词汇、意象和音型传达给我们的。[9]

用空间语法,我们可以从语言学的角度去分析比如哥特式建筑、镜框式剧院、公墓、广场的结构和功能。言下之意,任何空间都是可以被语言分析的,任何空间因为均包含了戏剧性、在场性和不确定性,可以被演绎和阐述,因此都是具有表演性的,也都是具有异质同构可能性的空间。

第三章 空间的表演性——全球化资本逻辑和空间表演的同构性 | 163

表格 3-1　不同空间之间"同构"的表现

不同街道中的人们行为关系和动作的相似性（1）	图 3-4
不同街道中的人们行为关系和动作的相似性（2）	图 3-5
一种几何的队列式舞台、表演效果，时常可以在舞台之外的都市空间看到。	图 3-6
在博物馆内的类似戏剧场景的景观（1）	图 3-7
在博物馆内的类似戏剧场景的景观（2）	图 3-8

戏剧舞台上的几种普遍的人物关系形式：2、3、4 人和多人……

图 3-9

在空间表演性和空间语法的普适性原则下，我们也可以构想出这样一种任何不同空间之间的对应（即任何空间均有同构性）：舞台空间对应着社会空间，不同社会空间之间也互相对应、相互影响……于是就产生了同构化的景观。这里，全球化空间互动模式或者说空间能量转换的立体模式是一种类似格式塔心理学的"异质同构"模式。因为按照汉斯·雷曼的观点，剧场美学永远在最广的含义上包含了伦理、道德、政治等方面的研究。剧场艺术以多种多样的方式与社会融合，从剧场艺术创作的集体性质、公共财政对剧场艺术的赞助，直到群体性的欣赏方式，都是如此。剧场艺术属于真实社会的象征性实践。全球化剧场内部的革命和社会的趋势总是相吻合。

从符号学的角度，空间表演性（结构性图像）所包含的"不同空间之间的同构性"内涵是这样的：剧场、剧场化艺术空间和社会空间之间产生多向度的互动关系。这也是一种符号系统的转换，类似 C.S. 皮尔斯关于符号之图像符号（icon）、指索符号（index）和象征符号（symbol）三分法中对于转换逻辑的界定。如指索符号的逻辑基础是符号形体与被表征的符号对象之间存在着一种直接的因果或临近性的联系，使符号形体能够指示或索引符号对象的存在（见第一章第一节）。城市空间演变与剧场原点的关系，其中的因果、临近性联系，就是异质同构发生的基础。这种因果、互文性关系发生在上海的城市空间里。在这个空间里，上海的历史变迁和老上海剧院的没落、新生之间的关系都可以触摸。这种结构性图像接通剧场和更广阔世界的逻辑是这样的：通过剧场内"戏剧性的情境、事件"的展示，揭示戏剧是作为一种社会性的符号契约系统被生产出来的。除了社会结构域剧场 / 戏剧结构的对应和非对应，社会空间思潮与剧场戏剧潮流的关系，也存在一种对

应和非对应关系。

除了符号学,我们也可借用完形心理学或同形论(异质同构理论)。完形心理学理论为美国著名心理学家、美学家安海姆(Rudolf Arnheim)所秉持,指外部事物、艺术样式、人物的生理活动和心理活动,它们在结构形式方面都是相同的,都是"力"的作用模式。[10]"异质同构"的术语出自格式塔心理学。该学派认为在知觉活动中,在作为对象的物理现象与作为认知主体的人的大脑生理现象之间存在着某种同形关系。

"异质同构"是吻合全球化的内在结构图形。它包括如下不同空间中涌现的同构、同形等美学现象:社会剧场化、壮观化、奇观化、多国表演。"异质同构"现象也可以从符号学的角度来阐释。两种空间的结构相似,说明了世界具有一种不同空间、关系、本质上的"形构和逻辑"的摹仿和重复图形,其本质是艺术或者人、事物表演性的能量之间的同源。这种向度和能量与人类具有的对外界物质同构、隐喻和互文的本能和潜力相吻合。如果再深入探索,我们可以在类似的领域发现同样的声音。如针对不同的文本之间的相似性,哲学家、语言学家罗兰·巴特论述道:"任何文本都是一种互文。任何批判和理论都可以归入文学范畴,故事文本和抒情文本各有所长,且互为对应。"[11]

从修辞的角度,我们也可以把不同空间的结构和内容相似性称之为"互文"。实则上,它与不同的空间之间——不同社会空间/艺术空间,不同社会空间之间一种镜像般的重叠,一种空间表演摹仿另一种空间表演——的事实吻合。"异质同构"也揭示出,全球化时代不同空间之间存在结构性的模仿和拷贝,不同空间之间也出现内在因果、互文性关系。无论在列斐伏尔的《空间的生产》、哈贝马斯的《公共领域的结构转型》[12]、大卫·哈维的《巴黎城记》[13]等著作中提到的空间案例,还是在当今的空间趋势中,我们都可以看到空间非突兀、单独成立之物。比如,它包含的结构相似性原则也在迪斯尼、好莱坞、百老汇出品的产品中一次次印证,也在诸如上海、纽约、伦敦的不同区域的戏剧演出中可以窥见。百老汇音乐剧《狮子王》《猫》《剧院魅影》《女巫前传》和上海的大型商场、世博会的大型雕塑之间都有着一个共性:即场景的壮观性。

"异质同构"抵达着所有艺术创作的无意识之间的结构和性质之能量的贯通,隐射出艺术与心灵之间的对应关系。比如,美国学者卡斯滕·哈里斯就认为艺术的功能之一是克服对死亡和时间流逝的恐惧和幻想永恒。[14]他的潜台词是,任何艺术都具有"重构一种时间"的功效。

有时候,空间之间的因果、互文性还表现在历史与当下、老建筑与新建筑之间。上海的历史变迁,和老上海剧院的没落、新生之间的关系存在对应。比如上海大剧院和上海话剧中心的相继建成,属于上海在新的城市规划下的产品,但是它的格局也必然参照"老上海"的剧院。在全球化的时代,上海迎接世博会新建的剧院和那些具有历史价值的老剧院的翻修之间,形成一种有意思的张力,也形成逻辑相似的景观。这种结构性图像接通剧场和更广阔世界的逻辑是这样的:通过剧场内"戏剧性的情境、事件"的展示,揭示戏剧景观也是作为一种社会性的契约系统被生产出来的。此外,社会思潮与剧场戏剧潮流之间,也存在一种对应关系。

"异质同构"揭示了全球化的空间逻辑,同样,它也是一个消失了本雅明所谓的"灵韵"的世界。正是神秘感和灵韵的消失带来景观的雷同化(如时空的压缩),让空间与空间之间的修辞转换变成了家常便饭。如今,这些因果和互文已经构成了现代人的视觉认知。如在一些大都市,处处可见迪斯尼游乐化景观和大型商场的壮观化,和它带来的隐喻和象征性行为。久而久之,我们看到迪斯尼的商标,就想到消费是一种价值观同构的行为。即我们必须遵循金钱的逻辑。空间雷同化、其背后的推手是全球化驱动的一种以资本追逐为目的的实用主义逻辑。

不过灵韵的消失,有时候以敞开和开放、壮观为替代。譬如当今的观众已经不再陌生导演在湖面上搭设舞台,用比例关系的颠覆,来增加剧场化效果的举措,其体积也越来

图 3-10　当今的观众对于导演在湖面上搭设舞台,用比例关系的颠覆真实景观,来增加剧场化效果的举措已经不再陌生。这是现代游乐场和自然景区经常采用的方法。

越大,超乎想象。构建壮观景观的目的正是为了举办大型演唱会,吸引更多的观众。这种空间的状态,也导致了多样化的缩水。因为,在时空分延的世界里,全球化既不约而同导致了物质空间的壮观,在扩大视野和身体体验丰富性的同时,又不约而同导致了心灵空间的缩小,想象力被这种幻觉替代。因此,空间的异质同构也导致不确定性和解构性能量。

正是在空间表演中存在"异质同构"现象,空间表演的三种基本图形的立体架构才得以完成。如表格3-1所示,这三种基本图形,揭示出空间表演(空间中的表演、空间的表演和空间表演性)涵盖的所有外延和能指。

表格3-2 空间表演的三种基本"图形同构"

符号转换类型	发生范畴	转换的本质	符号	媒介	意义的迥异	重点
(空间中的表演)舞台转换	空间中的表演(以戏剧空间为主)	事件摹仿、经验传递、符号象征、元素表现	再现,摹仿、表现或象征	演员	明确	意义
(空间的表演)空间剧场化	空间的表演(以剧场化社会/艺术空间为主)	情境营造/互动性	在场存现	表演者	重新组合的意义、依靠他人的意义	过程
空间的表演性(空间同构、解构)	空间的表演性(以艺术空间内部、社会空间、艺术之间和社会空间内部的层面为主)	不同空间元素(包括身体)之间的结构相似性和解构性	物质、身体之间的互动、投射	通过物质和身体的相似性和相悖性	万物联系和排斥的意义	内在结构

空间表演性之"异质同构"探讨具有两个意义:

其一,揭示空间之间的异质性。自然科学创造出了新的世界图像——相对论、量子理论、空间时间理论相继出现。在大都市中,混乱的经验以不同的速度和节奏发生。对于这种早已产生的经验,和那些无意识时间结构,自然科学的新进展造成了彼此的隔膜。[15] 雕塑、戏剧、音乐、舞蹈、文学——每一个艺术都聚焦在自己表现对象和物体上,比如说,身体和动作之于图画,空间的体积和形状(solid mass volume shape)

之于雕塑，因此表演（与环境共舞的姿态）并不是雕塑空间的唯一组成。表演，在雕塑中的位置并没有像在音乐和舞蹈中那么本质。虽然如此，在戏剧表演空间、雕塑空间、剧场空间以及艺术空间内部和"艺术／剧场空间和真实世界"的转换中，依然具有一种相通性。"同构"随处可见，它意味着"在不同的空间之间，社会空间／艺术空间，不同社会空间之间，有一种镜像般重叠和结构相似性出现，类似阿尔托的残酷戏剧理论中提及的"重影"概念[16]。在这个互相影响的空间之间，存在着一种空间表演摹仿另一种空间表演，一种空间结构对应着另一种空间结构、一种构建空间的生成逻辑影响着另一种空间生成逻辑的现象。汉斯·雷曼在《后戏剧剧场》中所言的社会"剧场化"就是社会空间摹仿舞台剧场空间的佐证。同样，反之亦然，舞台剧场也摹仿社会"剧场"，而且两者都有着表演性。相比于戏剧空间内部的图像转换和雕塑空间的图像转换，这是另外一种符号转换：逻辑和结构生成之间相似和空间性质的相异之间的张力。其结构、构造的趋同性是指，两个空间之间的逻辑、形式、图像转换方式相似；其性质差异是指，空间之间呈现的视觉内容各不相同，属于不同的语言和表现系统。比如戏剧性和剧场性之于舞台，其本质是一种逻辑对着另一种逻辑的转换。其差异所在是戏剧性的语言修辞体系（空间转喻和隐喻系统对应剧场化的系统，转喻类似点到面典型化的投射，小到大，符号对真实）和剧场性的语言修辞体系（要求空间的表演性元素：身体姿势、剧场其他元素：物质性和技术性的介入）之间的差异。戏剧性的文本固定（通过重复再现能量），剧场性的身体用即兴创造"在场"体验（通过介入创造能量）。两种能量的生成模式迥异。

其二，揭示剧场的戏剧性元素与全球化的空间结构变化也呈现出结构性的对应和融通。就是说，在不同的空间之间——社会空间／艺术空间，不同社会空间之间——有一种镜像和影子（类似阿尔托的重影，也类似心理学上的异质同构）的存在，在这种场域中，一种空间表演摹仿另一种空间表演，社会"剧场"摹仿舞台剧场，舞台剧场也摹仿社会"剧场"，两者都有着表演性。这是另外一种符号转换。

从符号学的角度来言，两种系统的转换，说明了人类在行动的本质上具有一种不同空间、关系、本质上的"形构和逻辑"的摹仿和重复能力，其本质是艺术或者人、事物表演性的能量之间的融通。这种向度和能量与人类具有的对外界物质同构、隐喻和互文的本能和潜力相吻合。这些互

文性,使得我们阅读文学文本的时候,充满了一种重复的、属于记忆系统之中某种旋律的回响、节奏的更迭和变奏,也充满了混合着大量超出文本叙事范畴的文化积淀。比如《荷马史诗》与《神曲》的互文性,音乐剧《西区故事》与莎士比亚戏剧《罗密欧与朱丽叶》的互文。这些人类共同状态的互文性体验,显示出许多叙事文本之间亘古就存在的内在张力。它暗示人类思维、情感结构的原型和结构之间具有"相似性"的特征。

此外,异质同构作为一种格式塔心理学的术语,对于运用到具体事物现象和性质的关系对比和描述上,还有许多"隐喻"的含义。比如思想和学术资源之间也存在"异质同构",同样是关于空间图形的视觉转换问题探索的理论,W.J.T. 米歇尔的图像理论点明的"picture"和"image"的差异[17];加拿大理论家弗莱的"原型"理论所研究的圣经、文化、社会习俗、文学主题和形式之间符号和性质的关系;Stuart Hall 所编辑的关于"再现"理论书籍《再现:文化的再现和指证实践》[18]（*Presentation: Cultural Representations and Signifying Practices*）所展现的再现景观的形式和性质的能量关系:即再现之呈现的反映、意向、结构性的不同向度和范畴之发现。这些学术思想也"异质同构"地抵达着所有艺术创作的无意识之间的结构和性质之能量的贯通,隐射出艺术与心灵之间的对应关系,认为艺术的功能之一是克服对死亡和时间流逝的恐惧和幻想永恒[19]之发现就为全人类所印证。

在艺术表现的倾向上,全球化导致了一种倾向:全球化艺术空间有一种与时俱进的姿势,那就是身体性和物质性的结合。另一层意思是,随着人们视野的开阔,全球化如何把物质、身体全都摄取、统揽为一体。

在空间与空间的趋同性上,戏剧和雕塑"能量"的贯通由来已久。我们习惯了舞台上演员姿势、动作的"停格""塑形",以及人物性格固定（雕塑化）的一种隐喻化表达。其背后的潜台词是,雕塑和戏剧在视觉呈现上的某种修辞和能量具有通融之处。

剧场和城市空间,之间的潜在影响和互动也在发生。比如,上海的全球化过程中,城市结构出现了比较大的变异,原先的城市格局,逐渐让位于由城市中心、副中心、次中心、郊区、边缘地带构成一个立体框架,这种框架也导致上海剧场布局和雕塑布局的调整。下图充分说明了雕塑空间随着大上海城市总体规划调整的那种空间同构关系——异质同构,正是全球化的符号转换的典型模式。

图 3-11 上海中心城雕布局框架(上海市城雕办提供)

在同构性的空间模式里,空间与空间之间的互动传递能量,产生镜像,如巴黎和上海都市空间一起形成壮观化、奇观化的迪斯尼化图景,上海雕塑空间和纽约雕塑空间一起营造着壮观化。坐落其中的大型雕塑公园不说,光是城市空间中的那些巨型雕塑借助材质营造一种让人沉浸的空间张力之举就可以找到许多对应。诚如亨利·列斐伏尔和居伊·德波所言,空间和景观成为产品,城市雕塑参与了城市空间的建构。因此,当 2010 年世博园区雕塑呈现的时候,其格调和布局与世博会的格局和布置大致相似,又成为一种壮观时代的佐证和镜像。我们据此可以领悟空间作为产品或者景观的价值,我们还可以顺着吉斯登的术语,说"壮观化"正是从世博会和雕塑的共同现象中被"时空分延"出来,成为大都市生活的转喻、隐喻体。下面,我们将从戏剧空间、雕塑空间和不同空间之间的异质同构开始,探讨这种不同空间之间的符号转换。

■ 异质同构的表现——雕塑和戏剧

这种异质同构可以在雕塑的剧场化和剧场的雕塑化上得到印证。

雕塑和戏剧属于不同艺术范畴,然而它们历来都有着主题和表现手法上的融通之处。比如,古典的雕塑注重文学性和宗教性,正如戏剧注

重雕塑的借用。再如，我们习惯了舞台上演员姿势、动作的"停格""塑形"，以及人物性格固定（雕塑化）的一种隐喻化呈现。其背后的潜台词是，雕塑和戏剧在视觉呈现上的某种修辞和能量具有通融之处。空间转喻、隐喻的一套系统无论在剧场内的系统还是剧场外的系统中都适用。

 在全球化的时代，两者的界限正在有意识地消弭。在当下的艺术社会空间中，雕塑再现戏剧场景的景观和戏剧中蕴涵雕塑隐喻和修辞的案例也比较普遍。前者我们称之为雕塑的场景化和戏剧性，后者我们称之为戏剧的雕塑化。在雕塑的场景化的案例中，美国芝加哥的《梦露》雕塑算是一个典型，它是模拟电影《七年之痒》中一个主人公羞涩地遮蔽被风吹起的裙子的场景作为设计核心的：模拟了戏剧事件和电影场景，它也提供互动情境：观众经过这个放大的身体雕像底下，看到一个迥异于电影视觉镜头的画面——梦露的裙子底裤。这带来雕塑的伦理和美学争论——在此搁起，因为不是现在的谈论焦点。这里，我们进入的是一个模拟电影场景的"新场景"。这个新场景可以说是戏剧性的，其姿势和视觉呈现的几种可能性被固定：裙子被风吹起的姿势也是事先设计的。但是，我们也可以说雕塑的模拟和互动情境带有剧场性因素。因为，它虽然依据线性的故事背景设计，但是营造的场景是超越故事剧情的，即展现的视角和观众的身体体验，完全超越了当初坐在电影院里看到的那个场景。此场景不同于彼场景。固定的戏剧性可能性之外，还有互动的、即兴的情绪反映和兴奋点产生，即剧场性。在此刻的造型和姿势陈列显然不仅仅是为了再现电影场景，而是表现一种当下的语境：观众走入电影世界后的真实体验。它的"戏剧能"在于：每当观众进过，每每就与当下产生一种互动的能量。每一个市民／观众的瞬间产生的戏剧能量不同，其互动之强度也不同。又如，同样是芝加哥，位于千禧广场的云门雕塑，其形构可以让观者进入，围绕四周，观看各种凹凸面的镜像；也可以从不同的方向打量，而身体不进入。总之可以自由选择。它激发的戏剧能量是剧场性的，即反线性的戏剧性的，它通过不同观众的不同反应和行为（进入、围绕、拍照、聊天、依傍等）产生一种与传统戏剧性情境不同的体验。它与《梦露》雕塑不同之处在于：《梦露》雕塑模拟了戏剧性的场景，则又是以一种激发观者的瞬间想象力和互动性行为为其功能的。因此，它集戏剧性能量和剧场性能量为一体。而云门雕塑则完全是剧场性的。

同样，戏剧摹仿雕塑、戏拟雕塑的场景也比比皆是。戏剧在古希腊时期就具有仪式功能。人物的塑性，某种程度上讲就是戏剧的雕塑化。"定格"，作为一种精神状态，也是对雕塑的再现和表现。戏剧类似建筑物和物质性的形构，它期待在人们的心灵中建造抽象的房子。戏剧是这样一种事物，它升华的动作，就是人们超出日常生活的仪式；它的对话，就是抽象了日常生活的对话。定格与摹仿理论不违背，摹仿理论认为：（悲剧）戏剧是对一个具有一定长度的动作的摹仿。定格也是一种摹仿，它摹仿人类生活中的仪式感和庄严感，它也摹仿人类精神向度中的那种对永久（姿势）的追求和渴望。除此，梅特林克的静态剧，时常以人物的定格造型或者定格化的慢动作来实现戏剧主题的表达。其舞台图形遵循一种外在和内在结构的相似性原则（这正是本章我们要点明的异质同构的理念之表现）。雕塑般的定格类似隐喻，在特定行为和姿势的某种象征性成分上与大千世界发生关联。于是，人物的雕塑化与世界的永恒化产生了类比，它与庄严和肖然不动的姿势性和文化赋予的那种超越时间的力量交会，产生共同的体验。隐喻和象征在这个意义上成立，并达成一种视觉和心理反映的共谋，抵达剧场约定俗成的程式和契约。

在《后戏剧剧场》一书中，汉斯·雷曼点明了一个美学倾向，即在80、90年代的剧场艺术中出现了雕塑母题的回归。但这种母题与其在经典现代派中的母题完全不同。因为，古典主义身体雕塑的魅力和美学辩证在于，人们可以感觉到，活人是不能和雕塑竞争的。相反——

在观众和舞台目光交流的后戏剧剧场现场中，衰老、锈钝的身体不加遮掩地被暴露出来。表演者展示自己正在走向死亡的过程，同时也在断言着自我的存在。这两个过程是一刃刀锋的两面。在一定的方式上，演员把自己呈现为一种牺牲品：他失去了角色的保护，也没有理想化的宁静躯壳。他的身体——脆弱、悲惨，也作为情色诱惑与挑衅——被遣送到充满观众贬低目光的法庭之上。而从这个牺牲者的位置出发，后戏剧的雕塑性身体画面也可以变成某种富于侵犯性的行为，变成一种对观众提出质疑的行动。[20]

汉斯·雷曼为此解释了当代剧场的某些实践与传统戏剧性展示之所以截然不同的原因。传统的戏剧中，一个雕塑的造型是不能在伦理上

逾越的。也就是说,雕塑的性质——往往是以纪念性雕塑来再现/表现一个完美的、精神崇高的人物的这种特质——导致剧场中雕塑化造型这个戏剧性动作的神圣性,这种动作往往参与人物性格、戏剧主题的营造,往往与该戏剧的核心主旨贯通。而且,毋庸置疑,这种雕塑性的造型,往往与悲剧人物的刻画联系在一起,而在喜剧中较少看到;当代的剧场实践,雕塑仅仅是一种人物姿势:停格的强调,雕塑化在这里回归到了一种超越旧有戏剧伦理的前文化状态。因此,当代剧场里的雕塑化缺少象征性的价值,但突出了在场性和身体性。

用"符号转换"的视角,在戏剧性模式和在场性模式的戏剧作品,其雕塑姿势的营造,反映了不同时代在这个看似相似的动作背后的巨大象征性能量的迥异:

 戏剧性模式中,雕塑隐喻、象征了某种高于日常人们那个肉体的存在;
 在场性模式中,雕塑的身体能指和所指趋向于一致,它仅仅是自身的展现。

这样,通过雕塑性身体画面,我们看到,当代剧场的表演呈现出对戏剧性模式的拒绝姿势和对在场性模式的拥抱姿势。在这样的趋势中,我们还看到当代剧场的实践某种程度上恢复了物品的价值。表演者再现/表现的那个世界图像,具有一种平等性。在那里:人、机械和技术有着平等的地位。另外,通过雕塑世界里的表演/戏剧性能量的嬗变分析,我们更加相信雕塑和戏剧的融通。当代艺术家无论在戏剧作品还是雕塑作品中,都越来越重视该艺术中蕴含的表演、身体、姿势性的能量。为了说明剧场向着雕塑母题回归的趋势,汉斯·雷曼还在拉斐尔协会的剧场作品中找到了当代剧场一种与雕塑美学贯通的"表演性":

 ……《奥瑞斯蒂亚》引用了丰富的造型艺术典故:一个演员因为长得枯瘦,很像雕塑家贾科梅蒂所塑造的人物而被选用。另一个演员身穿白衣,脸涂白色,让人想到美国艺术家乔治·西格尔的雕塑,有时候在姿态和姿势上,也让人想起卡夫卡的素描。一个女演员扮演了克吕泰墨特拉……她作为一种身体符号,通过身体的沉重显示了她的权力。[21]

▰ 异质同构空间转换原则：内在结构的相似性

异质同构、互文（雕塑的戏剧化、戏剧的雕塑化、迪斯尼的戏剧性、社会剧场化、小说的戏剧性）之所以成立，与其在形构上具有相似性有关。从雅各布斯修辞学的角度，这种空间的融通起作用的是隐喻和转喻，即以修辞的主语与它的替代物之间的相似性或类比，或以修辞的主语与它的替代词之间接近的或相继的关系为基础的。

雕塑具有"象征着一种坚定、固定的、永恒之物"的功能，雕塑的物体本身就提供给人这样的隐喻价值，于是雕塑在某种程度上是精神永恒的再现/表现物。在易卜生的戏剧作品《海上夫人》里，雕塑家为人类的美进行塑形，希望被永恒保留。这些美包括岁月、青春和爱情。雕塑在这个戏剧里，有了精神不朽的象征性能量，因而无论单个雕塑和群像，在这里都被赋予了人类精神不朽的寄托物这样的涵义。如在《海上夫人》第一幕有这样的场面：

凌格斯川：……我母亲去世以后，我父亲不愿意我在家里闲荡，所以他叫我去航海。回来的时候，我们的船在英吉利海峡出了事，然而我反倒因此交了运啦。

阿恩霍姆：这话怎么讲？

凌格斯川：你知道，我这胸口劳伤症就是在翻船时得的，我在冰冷的水里泡了好半天他们才把我救起来。因此我就只好从此跟海绝缘了。噢，这件事真是运气太好了。

阿恩霍姆：是吗？你觉得运气好？

凌格斯川：是的，因为我的胸口毛病实在算不了什么，然而我想当雕塑家的念头却可以如愿以偿了。你想，用那细腻的黏土得心应手地塑制东西，那够多么有意思！

艾梨达：你打算塑制什么东西？男鱼精？女鱼精？还是古代的海盗？

凌格斯川：一概都不是。等到我能动手的时候，我要尝试一件大作品——就是雕塑家所说的群像。

艾梨达：嗯。那座群像里有些什么东西呢？

凌格斯川：是我自己经历过的一段材料。

阿恩霍姆：对，对，必须抓紧这一点。

艾梨达：那些材料是什么呢？

凌格斯川：我想雕塑一个年轻女人，一个水手的老婆，睡得异乎寻常地不安宁，一边睡一边做梦。我要把她雕塑得让无论什么人一看就知道她是在做梦。[22]

易卜生的戏剧告诉我们：雕塑正是在一种超越时间的永恒性（时间性质）上与戏剧所要象征的对象。正是这永恒性，让戏剧和雕塑在文本中达成了一致。在修辞的手段上，易卜生的话剧《海上夫人》也揭示出，作为舞台修辞的转喻和隐喻，大多数时候是结合在一起使用的。比如，在第一章我们举例的赵耀民戏剧《志摩归去》的舞台修辞，徐志摩"死而复活"是一种隐喻化、性格雕塑化的动作，借此揭示"活着的诗人已经死亡"的时代精神轮廓，而其"已然死亡"的事实被剧中人发现又是摹仿现实的生活转喻性质的动作。

正是雕塑空间和戏剧空间的内在结构相似性，今天，流行于纽约街头和新泽西雕塑公园的表演性能量，以及流行在上海、北京的那些新空间之间的表演性能量，在更大的范畴上正在空间表演的涵义上走向统一。下面的两幅合成图，表明了我们生活在其中的都市景观，正在走向景观同构：表演性的事实。

不过，全球化空间景观的同构性，与法国哲学家居伊·德波（Guy Debord）在西方社会进入消费社会时代这一背景下提出的"景观社会"这一概念之哲学基础是否一致？还是产生了变异？——这是需要我们进一步思考的。德波在 1967 年发表的《景观社会》这本重要著作中，既准确地洞见了"在现代生产条件无所不在的社会，生活本身展现为景观（spectacles）的庞大堆聚。直接存在的一切全都转化为一个表象"[23]的事实，也批评了景观社会的非人道性。因为景观并非一种外在的强制手段，而是在直接的暴力之外，将潜在的具有政治的、批判的和创造性能力的人类归属于思想和行动的边缘的所有方法和手段，也即以貌似去政治化的手段采取不干预主义对人进行最深刻的奴役。时过境迁，今天的人们在享受全球化给生活带来的前所未有的便捷的同时，是否沉浸在这种同构的景观中已经忘乎所以？还是依然充满了对这种景观异化的批判精神？——这需要时间的验证。

图 3-12　新泽西雕塑公园的表演性情景，Joy Sun 合成

第三章 空间的表演性——全球化资本逻辑和空间表演的同构性 | 177

图 3-13 纽约街头的雕塑空间之表演,作者拍摄 Joy Sun 合成

■ 一个案例：百老汇风景和上海的"景观融合"

景观融合不同于德国理论家伽达默尔在《真理与方法》中提出的"视界融合"概念。这里，景观融合是指不同景观在现象上的同构性。在绪论中我们分析过，"社会剧场化"既然成为一种景观，剧场化就渗透到我们生活的每一个层面。舞台，或者像舞台戏剧一样的景观，成为我们习以为常的生活经验和视觉记忆依托。舞台，它再现或者表现社会的真实图景。所谓舞台空间和社会空间的转喻，就是指这种内在的逻辑关系。

百老汇舞台符号转换(舞台空间和社会空间的转换)，一般可以分成以下几种类型：(1)一个瞬间代替一段社会时间(比如萨特的《禁闭》、品特的《生日晚会》《克莱伯恩公园》)；(2)一个相对较小的时空转换至另一个相对较大的时空；(3)两个空间完全对等的置换(比如标榜在时空结构上等同的自然主义实验作品。这些作品在理论中存在，在现实中几乎不可能完全做到。一个理由是，百分之百的即兴创作和在场，以及取消再现的努力几乎都是不成立的)。相对于转喻的修辞，舞台作品从某种程度上说"一粒沙中见到的世界"，或者一个片段(横剖面)中获取的社会全景。这种尝试的审美基础就是，"舞台是社会的一面镜子"、"舞台是社会的转换"或者干脆而言舞台和社会的内在结构相似性导致的。

如果再深入这个现象，我们将看到得更多：由于舞台修辞方法和观众接受需求的多样性，使得当今的百老汇剧场依然呈现出幻觉和反幻觉的两种图形和风景。比如说，选秀是表现主义的、游戏式的、开放式的，先锋戏剧是表现主义的，它们不摹仿现实。而通过排演的戏剧，无论荒诞剧还是经典的莎士比亚戏剧，都带有再现主义的痕迹，它的审美对应的空间就是幻觉剧场。今天，在百老汇演剧区，幻觉剧场和反幻觉剧场同时存在。两者的较量，远没有到盖棺定论的阶段。尽管阿尔托和布莱希特的戏剧理论早已举起反幻觉的大旗，但是在剧场上，那些最能获得票房的依然是幻觉的剧场。如在最近的《纽约时报》戏剧版里刊登上榜的最热门戏剧中，除了品特的《背叛》等少数几部话剧之外，几乎清一色都是音乐剧的天下。根据《纽约时报》的统计，2014年1月时段的百老汇十大热门演出作品是：《女巫前传》(*Wicked*)、《狮子王》(*The Lion King*)、《魔门经》(*The Book of Mormon*)、《蜘蛛侠》(*Spider-Man: Turn Off the Dark*)、《长靴妖姬》(*Kinky Boots*)、《玛蒂尔德》(*Matilda the Musical*)、《安妮》(*Annie*)、《背叛》(*Betrayal*)、《歌剧魅影》(*The*

Phantom of the Opera）和《摩城唱片》(Motown: The Musical)。由此可见，以具有普遍性关怀的主题和盛大舞台景观为吸引观众手段的音乐剧，其本质上就是一种幻觉剧场的模式。

这些以炫耀场景效果的剧作，与阿尔托的残酷戏剧之观念和布莱希特的间离效果戏剧观格格不入，相差甚远，然而这就是当今百老汇的现实。全球化导致时空的分延和景观化效果的加强。于是，在这种景观化的舞台伦理下，精神和道德屈服于景观。虽然这些音乐剧最后都通向一种光明的主题，然而为了达到这样的主题，在舞台上需要营造巨大的光影工程。而且，这种工程是时间性和空间性相结合的。

因此，虽然过去的舞台革命，用剧场性去对传统以摹仿和剧情再现的戏剧性进行颠覆的成果价值不菲（比如在外百老汇、外外百老汇剧场上演的实验作品所昭示的）。这些作品不再依附于文本，不再召唤"不在场"的现实，而是直接诉诸感官，表现动态思想的深厚潜力，并与进行当中的个别而具体的生命经验同步。它取消观演间的界限，让演员和观众在每个戏剧当下融为一体，体验共同的精神焦虑。通过在场，反对一切再现的手段。

可是，实际情况是，幻觉剧场不可能消失。因为我们称为戏剧的每一个关注的框架都是虚构的，没有纯粹或真正的"在场"。任何一次排演和演出都是一种"再现"，一次"再生产"和"复制"。因此，它导出一个非常重要的戏剧和表演观念：所有的表演都是幻觉和在场的结合。

于是在阿尔托、布莱希特之后，彼得·布鲁克（戏剧导演）、维克多·特纳（人类学家）和理查·谢克纳（环境戏剧倡导者）均在发扬剧场性能量的同时增加了视觉观感。镜头推远，在当代百老汇或者伦敦西区、芝加哥、东京、首尔、温哥华、多伦多剧场区域，一条可见的逻辑就是：一切大型的演出（如音乐剧《狮子王》《歌剧魅影》《妈妈咪呀》《魔门经》《猫》）必须将道德的宽容度提高到最大。全球化时代幻觉剧场在伦理道德领域一个最大的挑战是，这些大型秀需要克服一个矛盾——自由、性欲、暴力、身体的展示和阳光主题的巧妙统一。

剧场裸露，作为一种百老汇景观与好莱坞的电影制作遥相呼应，它也与资本主义的戏剧制作方式、观演契约的达成有着直接关系。它显然广为流行。如在外外百老汇剧场的一个代表性辣妈妈剧团（LA MAMA Theatre）（这个剧院上演过纽约著名的先锋戏剧家约翰·杰苏伦的作品

图 3-14　辣妈妈剧团的《黑场淡出》
（Black Out 演出）

《空月亮里的张》系列），2013 年 12 月，我访问之时正在上演《黑场淡出》（*Black Out*）。该剧的观演极为典型，是观众从高处的黑匣子四周边框，看笼子般的黑匣子里的三个只穿着内衣的演员的表演。在 2013 年春，伦敦西区的一个约克公爵剧院里，我第一次观看王尔德同性恋题材的话剧《犹大之吻》（大卫·哈尔作品），其中男性裸体在舞台上展示良久。从观看的意义上看，《黑场淡出》（*Black Out*）、《犹大之吻》代表了一种与全球化逻辑相连的人们对全景、一览无余的视野渴求。

这样，当代音乐剧的幻觉系统，与全球化时代的潜台词遥相呼应。景观融合的流行背后，揭示的是当代人一种对待剧场的态度——它是建构道德，同时又是身体和道德不可通览的场所。它既是道德诉求明显之域，又是道德伦理的混沌之地。它背后的逻辑是这样的，全球化资本导致消费模式的更新，新的视觉产品和观看形式被"发明"出来，比如《黑场淡出》里"显微镜"式的观看，类似海底潜水方式的观看——不断满足着资本挤压又抬升的人生身体性的满足感和欲望。它的伦理问题表现在：资本的逻辑一开始并不具有自我修正的功能，有时候，身体的快速变形和组合使得"道德修正系统的措辞和话语"来不及跟上，显得缓慢。这些伦理方面的现象同时出现在中国的宫廷、穿越题材的影视剧以及大量以身体为噱头的戏剧演出上。

全球化时代这种表演现象的融合景观，体现了被雷曼·汉斯界定的"后戏剧"作为一种国际化潮流的势不可挡，也印证了爱德华·索佳在《第三空间》中描摹的超越二元空间的第三空间的真实存在。同时，我们可以乐观地看到，顺着第三空间的概念，我们有理由相信，在全球化的舞台上，流行这样一种戏剧似乎是早晚的事情："它是这样一种戏剧：那里舞台、场景和结构主题、题材、人物、风格、台词设定自由而不再捆绑，并置而不再扬此抑彼。"[24]

全球化空间表演逻辑链之一：奇观化

■ 全球化时代的景观：奇观化现象

随着全球化时代的来临，剧场内部的变革（自主性、身体性、多媒体、技术性），与社会空间（逻辑）也产生互动。如果我们按照格式塔心理学理论的对应法则，则发现剧场结构无论如何诡异，其总是对应着社会结构。在舞台成为景观的同时，社会也成为一种景观。正如法国哲学家居伊·德波（Guy Debord）发明的"景观社会"这一概念，是对于景观的空间异化的警示：

景观并非一种外在的强制手段，而是在直接的暴力之外将潜在的具有政治的、批判的和创造性能力的人类归属于思想和行动的边缘的所有方法和手段，也即以貌似去政治化的手段采取不干预主义对人进行最深刻的奴役。全球化话语透过视觉媒介与消费主义互构的意象机制所传递的，正是这类在消费下意识驱动中实现个体自我人生的美好许诺，却造就了没有真实感，也没有归宿感的个体存在状态。[25]

这里，社会景观和舞台景观的衔接之处还在于一种基于全球化时空分延导致的非等级性。汉斯·雷曼曾发现："舞台上，戏剧艺术的消退并不等于剧场艺术的消退，相反，全球化的舞台话语经常非常接近一种梦幻的结构，似乎在讲述着创作者的梦幻世界。对于这种梦幻而言，其本质是画面、动作和话语的非等级性。"[26]

两者的景观趋向还与"仿真""拟象"相关。让·波德里亚（Jean Baudrilltard）提出的"仿真"、"高度现实主义"[27]和拟象理论其背后的实质乃是符号代替现实的问题。一个根据是，在剧场里发生的每一个符号，均在社会空间里找得到原型。表演从本质上而言，也是一种符号转换。剧场社会化成为我们观察剧场和观察社会的一种带有异质同构意

味的观看对象:舞台在观看中被视为一种画面,空间被赋予意义。在观看中,大家所熟悉的那种等级化戏剧空间不见了。这与社会的后现代趋势成正比:碎片化和符码与符码之间的平等性,颠覆了固有的社会秩序。对应于戏剧符号之于舞台,在舞台上的符号构建了演出,与社会空间里的商品符号、身份符号的境遇吻合。在这个语境里,符号建构了消费品的现实性,现实反而成了符号的附庸。

不仅如此,拟象景观、仿真景观在这个时代得到资本运转的效率机制的催化,更加剧了空间表演性成分。这种表演性成分的增加,引起一种观看和思维认知结构的变异,并产生诸多蝴蝶效应。王斑在《历史与记忆——全球现代性的质疑》一书中这样论述全球化的"景观"普遍化之蝴蝶效应:

随着启蒙、革命和进步等大叙述在二十世纪末的逐步衰退,一个更为宏大、更虚幻的叙述正在登场。这就是资本主义现代化的叙述。这个叙述近几十年来挂上了全球化的新招牌,演绎种种崭新的天方夜谭,展望和预测每一个人的前途,压抑各种不同类型历史发展中别样的线索与轨迹。[28]

王斑所言的天方夜谭,正是在"更宏大、更虚幻的叙述"中诞生的夜之花(不同于波德莱尔的"恶之花")。这样的论述,也等于质疑的同时认同了"奇观化":大型景观公园的出现,让阿尔托批判的幻觉式戏剧性在当代不仅没有消亡,反而以景观壮大的迪斯尼公园、位于城市郊区的大型墓地、城市购物中心、大型电视连续剧、大型选秀(《美国偶像》节目)这样的奇观化景观形式出现。

回顾中国在全球化时代走过的历程,我们发现,"奇观化"正是中国当代电影、戏剧、城市景观空间中所具有的共性。所谓空间的共性,是基于如下事实:作为一种风格和美学追求,它已经是这些艺术空间和城市空间中的一种剧场化的印证。它也再次印证整体性叙事在中国一去不复返的境遇,隐喻所谓全球化可能是丧失整体性之后的碎片化叙事的另一种"他乡"。"奇观化电影"作为一种以奇幻视觉为风格特点和美学追求的电影风格,它带动的审美转向,也体现在周宪于《视觉文化的转向》一书中的论述:

它标志着中国当代电影从以"叙事"为主的叙事电影向以"画面"为主的"奇观化"电影的转变,极大地冲击了中国传统电影的叙事方式、制作理念和营销策略,表现出崭新的风格追求。中国当代电影的"奇观化"转向既是在新的时代背景下中国电影创作者和观众不断对话、协商和交流的产物。同时,它也是在全球化浪潮下,中国电影创作者自觉与国际接轨,采取国际化的制作和营销策略的产物,具有鲜明的时代特色……中国当代电影出现"奇观化"转向。[29]

正如周宪在《视觉文化》一书中发现的那样,奇观化现象成为当代审美的趋势,无论是电影的奇观化(如张艺谋电影《英雄》等体现出来的趋势),还是戏剧的奇观化(如谭盾《牡丹亭》在美国大都会博物馆的实景效果,《水乐堂》在上海青浦区朱家角的实景演出),作为空间的"再现",它体现了这样一种趋势:上海空间的表演性对应着上海作为海派符号的中国开放性空间的结构和内在逻辑。这种异质同构逻辑关系的显现,还可以在如下的实践中找到对应:(1)雕塑公园对应全球化时空拓展带来的能量聚集方式变革;(2)世博会对应全球化的微缩景观之呈现;(3)实景戏剧对应物质化和身体性的全球化联姻。

从符号学的角度,我们观察到空间奇观和壮观化,其背后的空间的修辞是这样的:空间中的元素,被赋予了象征意义——即如上海戏剧学院教授胡妙胜先生曾言的"舞台空间在文化系统中被代码化"的事实。空间代码化的表象是,空间中的某些元素"如壮丽的类似舞台剧、音乐剧的场景",成为一种具有文化功能的代码化象征:开放和现代化。于是,开阔和壮丽的奇观,就成为全球化时代的一种代码。一个例子是"迪斯尼"公园,它基本上已经是一个超级极乐、梦幻世界的代码。迪斯尼作为商标,也附带了这样的价值观代码:相信梦幻和幻觉的价值。另外一个例子是资本空间内对于生产和再生产的内在机制的欲望功能(马克思《资本论》中表述的思想和拉康精神分析的结合所得出的推论)——导致了资本化的空间,必须不断刺激消费。于是让·波德里亚的拟像和仿真理论应运而生,它是基于针对消费主义的非人性、机械性的观察所致。

不过,我们在下面的章节中会涉及到这个问题:奇观空间也带来伦理拷问:以剧场化为修辞的空间表演,它是否代表了一种魅惑的力量?

在取消幻觉、祛魅的潮流里，杂树生花，表现成为主流的戏剧空间和剧场化空间合谋的"图像"，因为这个空间里，历史和转喻、再现这些被现代派艺术家摒弃的概念（正如镜框式舞台的幻觉再现）在今天有了返魅的表现。

这里，社会景观和舞台景观的衔接之处还在于一种基于全球化的非等级性。德国戏剧理论家汉斯·雷曼曾发现："舞台上，戏剧艺术的消退并不等于剧场艺术的消退；相反，全球化的舞台话语经常非常接近一种梦幻的结构，似乎在讲述着创作者的梦幻世界。对于这种梦幻而言，其本质是画面、动作和话语的非等级性。"[31]

于是我们看到这样的景观：居伊·德波的景观主义、让·波德里亚（Jean Baudrilltard）的仿真、"高度现实主义"和拟象理论使得"拟象"、"仿真""景观"成为我们观察视觉艺术耳熟能详的概念参照。仿佛真实已经退出了历史，符号、符码代替了现实。于是，不光电影、剧场里发生了符号转换，在社会空间里符码替代真实的现象也时时刻刻都在发生。在一个失真的世界里，我们面临两种图像：首先，舞台被视为一种和真实交换之后的画面，呈现奇观 A；其次，社会则不断剧场化，出现另一种奇观 B。

■ 舞台上的奇观

首先，我们来看奇观 A——即奇观化的戏剧和奇观化的电影。"奇观化电影"作为一种以奇幻视觉为风格特点和美学追求的电影风格，它带动剧场审美的转向，也势必渐渐地培养一代依靠视觉闯天下的观众和制作人。在叙事上它往往采用了非常规的叙事模式和叙事视角；在影像风格上，影片刻意追求视觉震撼（比如武打、高科技场面）场面和场景奇观的唯美化，由此给观众带来视觉的满足。电影《星际穿越》《伯恩的身份》《阿凡达》《变形金刚》《蜘蛛侠》《X 战警》《泰坦尼克号》《大白鲨》的成功，已经说明了这种以视觉迷幻景观的呈现为物质条件的新型电影的魅力，也显示了一种对视觉奇观的消费正成为电影娱乐业的传奇之事实。比如，维尔纳·赫尔措格在《生活的标志》等影片中"变幻出一些怪异的影像"，通过水流、烟雾、天空等的视觉呈现出一望无际的开阔境界；在电影《玻璃心》的开场部分，烟云的流动就像是沸腾喧嚣的河流穿行于山谷间；在电影《碟中谍》中，汤姆·克鲁兹饰演的特工腾云驾雾，像飞梭在高空盘旋；在电影《蜘蛛侠》中，会特异

本领的蜘蛛侠在巨大的两座城市大厦之间飞跃,展示其超人能力的同时,也展现了现代都市的壮丽景观;华语电影亦然,在李安导演的《卧虎藏龙》、张艺谋导演的《英雄》《十面埋伏》《满城尽带黄金甲》、冯小刚导演的《夜宴》等电影中,均追求视觉效果,叙事上采用了非常规的叙事模式和叙事视角,在影像风格上刻意追求武打场面和场景奇观的唯美化以及由此给观众带来视觉的震撼。

与电影奇观类似,而"奇观化戏剧"是指,在剧场投资不断升级的情况下,在票房的压力和国际化制作趋势的共同推动下,戏剧走了某种景观的大同:奇观、壮观化。在修辞上,它与现代派戏剧对生活图像的扭曲不同。贝克特、尤奈斯库的戏剧实验,其本质是用直喻代替隐喻。舞台上放置数不清的椅子,叫观众犯难,搞不清这是什么。普通的观众一开始云里雾里,到剧终恍然大悟,原来这数不清的没有归属的椅子要表现的正是戏剧中主人公的"关系无归属"。萨特的境遇剧《禁闭》,描绘三个人在一间狭小的房间内相遇,一开始也非常沉闷,观众要到最后才明白,原来他人就是地狱。这直接通过剧情和道具的比喻,要比一个符合生活逻辑,且依然是符号性质的动作、剧情来展示一个事件的传统戏剧方法更加直接。但问题是可看性遭到了削弱。这种视觉和观看效果的削弱,布莱希特也没有意识到。总之,这些现代派的戏剧在舞台上均成为辩证之物。当今百老汇舞台上留下来的戏剧,多是那种可看性上具有优势的戏剧。某种程度上,有奇观才有观众。比如,百老汇的音乐剧《狮子王》《妈妈咪呀》《女巫前传》在全世界上演,成为每个国家的剧场景观,就是戏剧(音乐剧)奇观化的代表。

我以自己在美国百老汇剧院观看的音乐剧《玛蒂尔达》《长靴妖姬》《歌剧魅影》《摩城唱片》等为例来说明音乐剧里的奇观化。一般来说,当下托尼奖和普利策戏剧奖的获得者,均会在当年乃至接下来的几个年度中,成为持续热门的音乐剧。《摩门经》就是其中一个。这个在尤金·奥尼尔剧院上演的2012年托尼奖的获奖剧目,在2013、2014年依然门庭若市,一票难求。音乐剧《玛蒂尔达》也表现精彩,其原著是罗尔德·达尔的儿童魔幻小说,讲述主人公玛蒂尔达是个爱读书的小神童。她有特异功能,可以远程控制东西来写字,用意念移动物体。但是,庸俗的父母和校长特朗奇布尔小姐成了玛蒂尔达的噩梦。不过幸运的是玛蒂尔达遇到了同病相怜的亨利小姐。于是,一面是正义的亨利小姐和玛

蒂尔达，一面是邪恶的代言人。在这种人物设置正反明显的剧情里，抓住观众的却是魔幻的舞台。这个舞台在表现魔幻场景时分的奇观效果十分传神，在观看的同时，我暗自思考，中国音乐剧与这些顶尖的音乐剧在本质上的区别就是在表现剧情时对"必需场面"的取舍。说得刻薄一点，国内导演为了省事所舍的部分，正是百老汇孜孜以求、刻意经营的场面。于是，靠唱腔和绝妙的音乐，靠舞蹈，更靠天衣无缝的场面，《玛蒂尔达》征服了前来纽约观看的观众。比如，为了展现女主人公玛蒂尔达的特异功能（她的意念具有控制物体的本领），舞台上的人就要借助道具就需要飞翔和随时移动。这个舞台剧的道具之一书籍也是亮点之一。为了表现玛蒂尔达的学习环境和特异功能，书籍成为让观众可以感知并且领悟主人公内心呐喊的一种装置；又比如，为了展现校长特朗奇布尔小姐的邪恶，她惩罚调皮学生的方法在视觉上十分令人震撼。期间被她甩出的人物依靠缆绳在空中飞舞，划出巨大的弧线。这些壮观的景观，在音乐剧里都成为吸引人的手段。

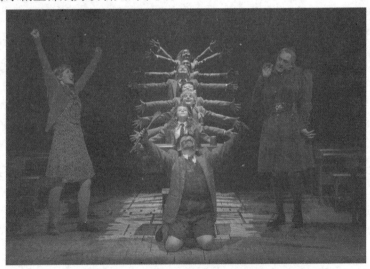

图 3-15　音乐剧《玛蒂尔达》里的奇观

观看《歌剧魅影》亦然。这个音乐剧里有一个必需场面，面貌丑陋的"剧院魅影"与克里斯汀穿越现实和迷幻的界限，来到他的下水道居所。这个穿越的场面必须是迷幻、震撼、壮观的，其中《歌剧魅影》的主题歌渲染着人世间超越文化偏见和伦理藩篱的勇敢激情和真爱。这个场景是整个戏剧的"戏眼"。对比我看的电影版（2004年的乔·舒马赫导演版）

第三章 空间的表演性——全球化资本逻辑和空间表演的同构性

和剧场的现场版,我觉得在纽约的这个版本,虽然由于剧场空间的限制,在表现巨大的迷幻场景时缺乏更大的张弛手段,但是这种以真爱藐视世俗的气势感、空间感还是呈现出来了。

在乔治·华盛顿大学举办的一次莎士比亚论坛中,美国导演朱丽·泰莫(Julie Taymor)应邀来到现场,与会议的观摩者和全校的电影迷们见面、座谈。朱丽·泰莫早年与英国制片方合作导演的音乐剧《狮子王》令她声名远播。得益于制作这个大戏

图 3-16　影片《弗里达》(*Frida*)的图像隐喻运用

的经验,她在影片《弗里达》[31]的执导中依然延续了一种"意象、主题和结构"交融的手法。她执导的影片《弗里达》,其图像转换就具有奇观电影的典型风格:对主题进行了视觉解构。我们不用再从生活化的图像之流中揣摩主题,而是直接看到主题的隐喻化图像。图 3-16 反映了电影《弗里达》借用绘画传神表达人物性格和遭遇。某种程度上,电影是对这幅绘画作品的解构。这种用"突出身体某个器官"或者"身体遭到机器的伤害"的直观效果将抽象的"女性命运受到伤害"的境遇和历史隐喻化的手法在当代舞台的名著改编中时常被用到。比如《北京人》倾斜的四合院,台湾的王墨林改编戏剧《安提戈涅》的舞台设计。舞台景观隐喻了舞台即将要"表演"的动作,也隐喻了被表现的历史事件。

中国的舞台上,依靠场面的壮观化来获得票房的音乐剧也日益增多。王晓鹰导演的《简·爱》,算是近几年国内音乐剧的佼佼者。哪怕是这个作品,我在观看的时候,也觉得甚是遗憾。比如,表现简·爱的几个情感历程,从小女人成长为一种关爱他人,为了真爱不惜牺牲其他利益的完美人格成形阶段的几个结点并没有渲染到位。在舞台上我只看到隔空的书信对话、简·爱与罗切斯特先生的几次交锋。然而这个原著小说中十分出彩的简·爱虽然遭受虐待,然而心灵依然没有扭曲的勇气、初见罗切斯特先生的"不打不相识"、自身的精神历练和今天的观众看起来很重要的——罗切斯特先生的同步成长等原著中的剧情亮点,在这个音乐剧里只蜻蜓点水,或者隔靴挠痒,没有一种视觉场面和剧情的深层融会。

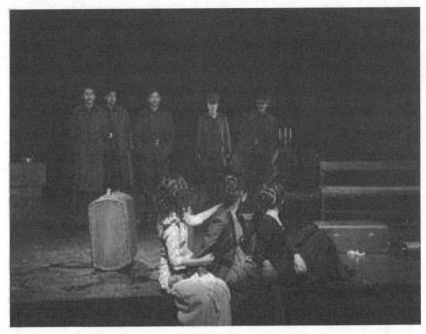

图 3-17　在排演契诃夫戏剧《三姐妹》的过程中,一般导演会敏锐地运用空间人物形体的排列组合营造二元对立,这种容易辨认的舞台图形属于我们表演性认知的反映。通过有意识的图形布局,来抵达一部分的戏剧意念。但仅仅是一部分。因为事实证明契诃夫的戏剧是解二元对立的。甚至,是后现代的。

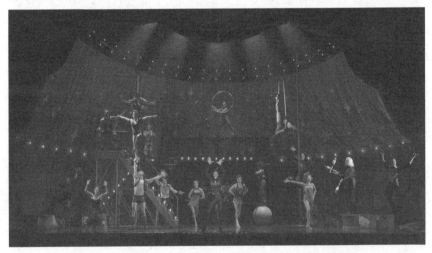

图 3-18　2014 年的百老汇热门音乐剧《彼平正传》的舞台奇观效果

舞台奇观除了通过高科技和道具、舞美设计达到的场面壮观化的处理之外,还有几种造成奇观的手段。如片段化的剧情设置,造成线性

故事链的断裂和舞台上的景观突兀。凯萝·丘吉尔的新戏《爱和信息》就是一例。在类似《爱和信息》57个并置的片段戏剧里,观众再也不能揣摩故事的发展。因为戏剧不再讲述故事,而是展现不同的人生境遇,甚至大自然的境遇。在这些片段的戏剧里,传统意义上的主角也消失了,或者变成了每一个片段出现不同的主角这样的状况。这也是奇观戏剧。再如全景式戏剧。所谓"全景空间"戏剧(Panoramic Space Theatre),即在舞台空间的设计上或展现故事发生场地的全框架,或展现建筑物横剖面,以最大限度呈现特定空间内生活场景广角特征的舞台戏剧样式。由于其图像转换空间的体积巨大,其场景往往一以贯之,不再移动,因此也突破传统戏剧的场景转换,以传统角度"不可能的视角"展现人类活动背景——"全景空间"。第67届托尼奖的最佳话剧获奖剧目《万尼亚、索尼娅、玛莎和斯派克》(Vanya and Sonia and Masha and Spike)即可以称之为"全景空间"戏剧。

因此,舞美壮观化戏剧、片段化戏剧、全景戏剧组成了当今戏剧舞台光怪陆离的奇观,这些奇观戏剧与电影的奇观形成一种对应。在景观营造上,好莱坞和百老汇在某种程度上可以说是殊途同归。

■ 从"舞台奇观"走向社会剧场化

其次,我们来看奇观B,即"社会剧场化"。前面提到,社会剧场化究其原因是空间的代码化,其实质是空间表演性成分的增加。比如,在当今的城市,城市广场的剧场化、商业设施的戏剧化、剧场建筑的壮观化、大型游乐设施的剧情化(迪斯尼公园具有剧情的冒险等)成为普遍景观。大型景观公园的出现,让阿尔托批判的幻觉式戏剧性在当代不仅没有消亡,反而以景观壮大的迪斯尼公园、位于城市郊区的大型墓地、城市购物中心、大型电视连续剧、大型选秀(《美国偶像》节目)这样的奇观化景观的形式出现。

与电影、戏剧相仿,类似中国上海、北京城市雕塑空间也出现了奇观、壮观化倾向。特别是进入全球化时代的上海,雕塑语言汇入了世界性语言,体现了全球化的逻辑。全球化对应于雕塑空间的同构性关系,其内在逻辑是这样的:全球化通过身体、物质和技术,以假想的自由达到一种新型的视觉控制。壮观化就是这种机制导致的一种视觉现象。这种控制有时候以一种令被控制者不加防备、悄无声息的方式达到。比

如,它让一个在现代化过程中的城市,首先因为享受到城市雕塑和公共雕塑带来的便利而欣喜,继而用一种潜移默化的更加国际化的潮流,将所有的个性化印记抹去。奇观化景观具有一种共性:首先体现在人、资金、物质、场地的统一以及物质性和身体性、表演性的结合,这套逻辑系统包括身体、视觉的次序系统;其次是它会延伸到所有空间,比如从剧场空间延伸到雕塑空间,从剧场景观延伸到电影景观,从艺术空间延伸到城市空间,这种一言堂的趋势与全球化的内在逻辑相吻合。上海之于现代性之间的关系是一种绕不过去,必须去跨越的关系,因此在处理城市前现代性/现代性语汇、集体语汇/个体性语汇和国家/民族性语汇的关系上,它的空间奇观化更突出。如上海未来雕塑的纲领性蓝图文件《上海市雕塑总体规划(2004年-2020年)文本》就以"上海海纳百川"开头,[32]说明在海派的语境下承接全球化景观对上海而言的天时、地利、人和。在个性上,上海电影、戏剧、雕塑的奇观化景观,还与上海自身的城市品质(海派风格、时代语境)吻合,与上海城市的历史进程(后殖民和新时代)吻合。正是在这样的同构性逻辑链里,雕塑空间表演朝着一种海派风格过渡,并且与电影、戏剧景观化趋势吻合。这种"更宏大、更虚幻的叙述",表现在陆家嘴空间上,位于世纪大道的大型雕塑《东方之光》就是一例。在"空间中的表演"中,我提出在具体的戏剧能传播上,该雕塑以物质、技术和结构象征性为主,以实际的计时功能性为辅;也指出计时性虽不是主要的价值能指,却是其他观演关系达成的基础。为了达到计时的准确性,其间得到了中科院上海天文台专家在测定方位、角度等天文学方面的大力支持,并且巧妙地运用了现代建筑语言,使之为诸多角度的观者所见。位于浦东南汇体积庞大的《司南》也是如此。壮观是它们的共同点,两个雕塑均体现了全球化上海的一种开阔之姿势。它昭示了全球化时代的一种典型景观:壮观化。从本质而言,空间的壮观化洗刷了现代性过程中各种差异性的呈现,让剧场景观、艺术景观和社会景观走向了相似性。因此奇观(壮观)化正是全球化时代文化逻辑之于空间表演性的体现。

上海城市空间的奇观化趋势,也与全球化时代的空间特点"时空分延"有关。当空间成为城市的主题之一,对于空间的争夺某种程度上是受着全球化的资本逻辑控制的。资本逻辑的一个特点之一是专业化,它导致社会分层。空间成为可以快速浓缩和膨胀的变形物体,空间的体积

第三章　空间的表演性——全球化资本逻辑和空间表演的同构性

和能量不再服从于日常的时空感受，而是受制于商业和资本繁殖的资金链条。当资本产生聚集的需要，空间也随之变形和扭曲。比如，一个建筑物可以变成双子星座，它抚慰了资本化空间里人们对局限的排斥和对死亡的恐惧。它以高楼营造了一种直立不倒的意象，为的是抗拒死亡。雕塑与建筑艺术一样，融入了空间之争，有些还向跨国题材延伸。比如，当代雕塑对于城市空间的"跨国想象"，体现在对外国人题材的热衷上（对于上海雕塑中的跨国题材，本书将在《空间表演的伦理》中提及）。在这样的跨国想象中，以著名科学家现代物理学的开创者、奠基人，相对论创立者阿尔伯特·爱因斯坦为题材的作品《爱因斯坦像》出现在全球化时代的上海空间中，就不足为奇。这尊雕塑由著名雕塑家唐世储创作，形象逼真、生动，曾获得2008年全国优秀城市雕塑建设项目优秀奖。它曾放置在红坊雕塑空间，正被计划转移到外滩苏州河南岸的区域。在全球化的空间里，《爱因斯坦像》作为一种国际化的标签在上海的空间聚合（该区的一个国际化诉求的空间聚合需求：比如说展示海派风范）演进中，再次成为"时空分延"的一个表征和再现物。本质上，它也是奇观化景观，即它以空间的快速移动、组合，达到了对日常空间雕塑陈列的那种固定性的瓦解，产生了变异和排斥。可以预计，将来这样的空间变异和重组案例会日渐增多。

　　这种蕴涵动势的社会剧场化，实际上仅仅昭示着社会对剧场的模拟和"仿真"。这种在舞台的符号转换和泛义上空间的表演之间，本质上是符号和现实的转换，以及真实对于符号、虚拟的转换。符号和真实的差异所在是大和小（比例关系，比如我用两小时发生在一个家庭公寓内的舞台剧反映广阔社会空间里所有的家庭状况）、真和假（实质关系）等。因此，在上海雕塑的案例中，《爱因斯坦像》的移动，也可"拟真"为对演员在舞台中移动的复制和摹仿。

社会剧场化的演绎程序图

程序1：空间表演的转喻。
程序2：空间表演的隐喻。
程序3：空间表演的象征、代码或再代码化。

　　如图所示，如果我们再深入思考，则发现社会空间剧场化实现的实

质是:(1)空间转喻;(2)空间隐喻;(3)象征或者代码化、再代码化的过程。空间景观化的修辞转换实质上是另一种"代码化"。象征与隐喻的区别,以及象征包含的代码和再次代码化的实质在于:隐喻是两种不同的语境,两种意象碰撞时所产生的火花,它的意义只有在一定的语境中才能产生,所以是"一次性的"。象征意义的产生并不依赖于语境,它在文化系统中已被代码化了,已成为一种惯例。与转喻不同,隐喻总是创新的。一个创新的隐喻用成了习惯,引申义变成了本义,于是它又被代码化了。[33]空间剧场化是空间中的构成元素与剧场元素之间的转喻和隐喻所产生的,比如空间包含的视觉透视系统,与剧场观众观看镜框式舞台的透视系统相仿——于是空间剧场化的隐喻就由此产生。又比如一个空间中的布局浓缩了实际生活的比例关系,这样的空间剧场化就是转喻的结果。

　　社会剧场化是一种新型的景观,它的问题也颇多。问题之一,空间剧场化依然带有幻觉剧场意味,而且,空间的剧场化依然是以镜框式舞台作为模拟对象的。这就是你进入迪斯尼乐园,反而觉得里面设计的千篇一律的冒险游戏,在当下虚拟游戏满天飞的时代,显得有点陈旧和乏味的原因:它的符号转换再色彩斑斓、光怪陆离,也不可能跟得上真实世界每时每刻都在发生的、立体的符号转换节奏;问题之二,舞台奇观化和空间戏剧化、壮观化,均是全球化社会的一种景观。前者与人们对于空间审美的要求提高和时间性要素在剧场的衰落有关,后者同样是随着"空间生产"的规模化后人们自然的空间要求。正如大卫·哈维在《巴黎城记》中揭示的现代巴黎之诞生过程伴随的观念和文化重塑。因此,两者的重逢,并不是偶然。它最终消弭现代性过程中各种差异性的呈现,让景观走向了相似性。壮观化的普及,导致一个并置的现象——大家所熟悉的那种等级化戏剧空间不见了,而这与社会的后现代趋势成正比。碎片化和"符码与符码之间的平等性",颠覆的是固有社会的等级制和所谓的井然秩序。

　　舞台的奇观和社会的剧场化,两者如果有一种内在的逻辑,那么就是一种对抽象事件、精神状态、情绪的线条和图像勾勒。这种勾勒,在过去曾叫作表现和再现,而在今天,我们用符码、符号、图形、线条代替了这些概念。挖掘其内在成因,我觉得客观的说法应该是人类均具有"符号表达的冲动"。随着这种冲动,对应在舞台上,戏剧符号构建了演出,与

社会空间里的商品符号、身份符号(符号建构了消费品的现实性,现实反而成了符号的附庸)的境遇吻合。全球化的语境下,这种理性表演性成分的增加,导致一种观看和思维认知结构的变异,并产生诸多蝴蝶效应。

对于这种在全球化时代空间表演所表现出的异质同构,还可以在许多表演案例中建立联系。如产生舞台奇观的音乐剧和单人表演,产生社会空间奇观的实景表演、迪斯尼乐园游戏、雕塑公园的互动体验、大型博览会(世博会)的参观体验等。

全球化空间表演逻辑链之二：跨文化和多国表演

■ 跨文化作为全球化的现象

跨文化剧场（intercultural theatre）一词按照字面意义是一种体现文化多样性的戏剧样式。法国戏剧理论家 Patrice Pavis 在其《跨文化表演读本》中，对跨文化剧场定义如下：

> 它混合来自不同文化区域的表演传统，而有目的地创作出一种新面貌的剧场形式，以致原先的形式变得无法辨认。彼得·布鲁克的剧场即属此类。[34]

历史上，德国剧作家布莱希特用中国为背景诠释了史诗剧场间离效果理念的戏剧《四川好人》就是典型的跨文化剧场。在学术理路上，跨文化剧场的提出，它与一种全球化催生的意识形态有关，又与曾经出现的多元文化剧场（multicultural theatre）、文化拼贴（cultural collage）、融合剧场（syncretic theatre）、后殖民剧场（post-colonial theatre）、第四世界剧场（the theatre of fourth world）等术语息息相关。跨文化剧场也可以理解为在众生喧哗的各派理论里，建立诠释东方与西方文化互相交流，而导致的当下剧场表演实验与实践"。[35]

■ 多国表演和国际性表演认知

"多国表演"的本意是表演者国籍组成的多元特征。"多国表演"有两个涵义：（1）多国籍的演员一起在同一个舞台演出；（2）演员设置和戏剧语境的相关性，即多国化演员带来戏剧背景的多地性。多国表演（polynational performance）的出现，既得益于跨文化剧场的流行，也在一些国际学术争端中获得问题的凸显，而显得"广为人知"。比如，美国表

演学刊的 TDR 曾组织专题文论《人类表演学是帝国主义的吗？》(*Is Performance Studies Imperialist?*)，聚集了一些重要的这个领域批评家的声音，针对人类表演学进行批评。其中美国戏剧理论家简奈尔·瑞奈特（Janell Reinelt）在同名文章中指出：需要一种国际性的表演认知能力（international performance literacy）来适应全球化的潮流。这是对全球化背景下人们传统的认知能力的一种调整。[36]人类表演学理论家理查·谢克纳在《人类表演学导论》中，也强调一种"多样认知能力的爆发"之现象。人们越来越具有身体的、听觉的、视觉的等能力，而这多样的能力就是表演性。[37]美国另一个学者汤普金斯（Joanne Tompkins）认为："在新世纪里，伴随着人类流动性的增强，推动文化及语言混合的力量也更加显著。"[38]所谓"语言混合"，移植到舞台上，就是"多国表演"的表现形式。人类表演学催生"国际性的表演认知能力"这样的概念，来自于一个事实。即舞台上，随着跨文化表演的增多，也出现了不同国别的演员参与表演同一台戏的状况，即"多国表演"（polynational performance）。"多国表演"因为其在舞台表演中语言、文化的跨越和错层，需要观众更为广泛地看待世界和人类主题的这种理解能力。这就是观演空间中"一种新型的认知能力"被提出来的初衷。

可见，全球化表演空间之间同构性的另一个逻辑链是它附带产生跨文化、多国表演。

戏剧的发生语境与社会语境是呈现对应关系。相对于全球化的杂糅、时空分延等特征，戏剧领域，总体上由于这个时代赋予的情感结构和审美形态的更迭，导致了戏剧模式和主题、题材的对应流变。在差异性呈现的同时，也提供给观众一种可以在眼花缭乱的世界舞台上找到识别模式和定位系统的认知能力。之所以观众可以在当代培养出一种超越国界的新舞台认知，是因为在全球化的语境下，戏剧话语在某种程度上走向一种相似性。伦敦西区、纽约百老汇、东京、首尔的演剧区的戏剧，在形式上都呈现了具有多元特征的"共相"，也指向一种前所未有的戏剧舞台——文化和语言的融通。这种新的"国际性表演认知"（internatinal performance literacy），基于多国表演成为舞台常态的事实，即在舞台上的多国表演和杂语现象（heteroglossia）和多国演员的表演（polynational）、不同文化的身体的介入、剧情的多元拼贴特质（collages），已经成为剧场多国表演的一种文化基础。

在上海这座有着海派艺术传统的城市里,随着全球化步伐的来临,这种跨文化、多国表演在戏剧、雕塑空间更是游刃有余,如鱼得水。在当下上海的戏剧的舞台上,跨文化剧场戏剧和多国表演的案例不胜枚举。上海一直是中国引进西方话剧剧作的前沿城市,在西方流行后戏剧剧场的时代,上海的表演空间中也曾出现双语、三种语言混合甚至人和动物、物体的声音交互呈现的作品。在这样的空间中,人类语言嘈杂性、杂糅性和身体姿势带出的"泛动物性语言"喘息、尖叫、呻吟、笑、哭等并置,产了一种全球化空间浓缩带来的同构性现象。前者如具有多元国籍演员组合演出的彼得·布鲁克《西服》中国版[39],后者如上海的肢体表演作品,以及孟京辉话剧《恋爱的犀牛》《我爱XXX》等。不仅如此,这些戏剧的话语和修辞也走向了某种程度的共性,如《恋爱的犀牛》(中国大陆)、《奥利安娜》(美国)、《明天我们空中相遇》(中国台湾)、《摧毁》(英国)、《wireless》及发展式编创排演(Devised Theatre)等表演作品不仅将戏剧从事件引向了话语策略和语言的特有功能[40],也传达出一种全球性的跨文化表演特征。

■ 案例分析:《东方三部曲》[41]的跨文化和多国表演

在当代、后现代或后戏剧剧场的国际舞台作品中,我们可以在马梅特戏剧《奥利安娜》、皮兰德娄戏剧《六个寻找作者的剧中人》、哈罗德·品特的戏剧《归家》《归于尘土》《看门人》《送菜升降机》以及塞缪尔·贝克特的《等待戈多》、阿尔托的《三个高个子女人》《美国梦》、英国当代直面戏剧——萨拉·凯恩的《摧毁》《清洗》《渴望》马克·雷文希尔的《Shopping and Fu*king》、布莱希特的《四川好人》等戏剧中,看到这种跨文化和多国表演趋势。

《东方三部曲》(The Orientations Trilogy)为英国的"越界"剧团出品的一部典型的后戏剧剧场作品。它的生成和表演,充分体现了雷曼对后戏剧剧场形态的"界定自信和困惑"之洞见。该剧包含戏中戏、非连续性(比如说名义为三部曲,但三部作品的人物、剧情既连贯,又不像传统三部曲那样紧扣同一个主题)、多元主义、符号多样化等元素。

"东方三部曲"的名字来自于制作人迈克尔·沃林(Michael Walling)在东方的工作经历,正如他的自述:"这个三部曲的初衷来自于1995年,我在印度的班加罗尔排演莎士比亚戏剧《暴风雨》时所产生灵感,

我开始思考和理解——所谓的文学叙事是怎样地编织进我们的国家叙事的。"[42] 后来"越界"剧团,以后殖民城市的性别思考为基础,制作了这个发生在印度、中国、英国、瑞典的——东方主题的戏剧作品。正如标题所指的一样,《东方三部曲》的剧情发生地大多数是具有殖民地、半殖民地经历的城市:印度班加罗尔等城市和中国的上海。第一部《Orientations》是关于二十岁的有印度血统的英国女孩琳达(Linda)去印度寻找昔日同学和恋人,现在是变性人的舞者阿米里特(Amrit);四处寻觅好演员的艺术管理人朱利安(Julian)来到印度观看节日表演,认识了琳达(Linda)。琳达找到了已经成为"女性"的阿米里特(Amrit),阿米里特告诉琳达(Linda),说"她"已经跟一个工程师结婚。

第二部《Dis-Orientations》依然是寻找,通过私家侦探PK Moretti寻找失散的女儿阿莉克斯(Alex),在看戏的过程中遇见同性恋伴侣萨米(Sammy);中国的越剧演员宋(Song)遇见阿莉克斯(Alex)——朱利安(Julian)在寻找的女儿——又坠入同性恋情;通过PK Moretti在酒吧等场合的多次寻找,首先找到了与阿莉克斯(Alex)在一起的恋人宋(Song)的线索,通过一番周折,父女终于相见。在并置的戏中戏剧情里,越剧《梁山伯与祝英台》和"文化大革命"中有关江青参与表演的片段一起糅合进来。

第三部《Re-Orientations》[43] 则是前两部的主题继续,主要表现不同语言、语境之间永恒的巴别塔困惑:瑞典情侣玛雅(Maja)和约翰(Johan)来中国为各自的事业奔波,但两人境遇错位。戏剧展示了不同的空间并置:玛雅(Maja)与萨米(Sammy)在星巴克谈论语言交往、引起的误解和尴尬;在一个酒吧,朱利安(Julian)却在向约翰(Johan)倾诉被萨米(Sammy)愚弄的一夜情。其后,在出租屋里,萨米(Sammy)男扮女装,向玛雅展示中国国粹京剧。萨米本名王才有,来自东北,家境贫困,母亲和妹妹在农村务农。这天妹妹从家中出走,投奔兄长,却遇见他男扮女装。三人尴尬相遇。而另一个场面,朱利安(Julian)和前妻玛丽亚(Mari)谈论女儿阿莉克斯(Alex)的自杀。

《东方三部曲》表现了寻找、空虚、身份、性别的转换、家长/子女关系断裂等敏感问题。这个戏剧的主题,抵达了对后殖民城市普遍性困惑,包括性别、权力、记忆、自我的重新界定等话题的触及。在全球化的语境里,这部戏又附带有后殖民倾向和印记。如果不加以鉴别,则又容

易产生一种萨义德在《东方主义》里所忧虑的跨文化伦理危机。以下,就期待通过分析《东方三部曲》的具体剧情和制作,来审视后戏剧剧场演出文本的跨文化和多国表演是如何表现的?

1. 发展式编创排演(Devising Theatre)特色

《东方三部曲》体现了一种发展式编创排演(Devising Theatre)的方式,特点是没有现成台本,依靠集体力量,在合作、排演、讨论、切磋中生成。这也体现了动态生成、民主等新方法。这种制作方法,与谢克纳在《表演理论》这本书中所强调的偶发艺术有相通之处。[44] 而"发展式编创排演"在这里更多的涵义是"发展中生成"。一个明显的例子就是,"越界"剧团有自己的排演场地,为了与更多的文化和语言背景的演员互动,这个戏剧的排演场地也穿越了几个国家,演员大多数来自亚洲和欧洲的不同国家。发展,是"发展式编创排演戏剧"的内涵,它在(思想和身体的)流动中生成。第一部就是英国—印度之间的合作产生的作品,后在英国的 Watermans 剧院亮相。第二部的英方演员来自伦敦中央语言和戏剧学院的学生,在伦敦的 Soho 剧院和上海话剧艺术中心上演,连演 24 场。2006 年还到伦敦的 Riverside Studios 专业舞台上演。舞台上十位演员,其中三名来自中国(宋茹惠、齐白雪、王珏),三名来自英国、两名来自印度、两名来自瑞典。在磨合过程中,原先不可能想到的元素被激发出来。

机会也在合作中产生,比如第三部由"越界"剧团、Yaksha Degula 机构(印度)和上海越剧院三者合作。得益于 EU 基金,它在上海话剧艺术中心排演。它也是一部超越文化、语言巴别塔的戏剧。《东方三部曲》另一个特色是戏中戏,涉及到易卜生的《玩偶之家》、斯特林堡的《朱丽小姐》、当代上海的越剧《梁山伯与祝英台》、芭蕾舞曲《天鹅湖》等。

因为这个借助发展式编创排演而生成戏剧的形态之流动性、实验性,其生成过程中借助戏剧之外的媒介技术和泛艺术的空间转换手段,突破旧有的戏剧程式,就显得"光明正大"。事实上,《东方三部曲》作为非传统的戏剧,事先也没有完整的戏剧台本,一切在磨合中生成。电影化的效果,就是其中比较明显的一种技术借用(背后的逻辑似乎与跨文化的流动性具有关联。即因为在互动生成中,所以,就可以不墨守成规了,一切新颖的视听手段都可以运用了。实际上全球化的哲学基础与身体、视觉的某种拓展和野心都是合谋的)。在这个结合多媒体投影

技术的表演作品里,一些光怪陆离的电影化视觉效果的采用,再次突出了它的生成性特征。它的表现形式无疑是开放的。比如第二部《Dis-Orientations》的第二部分第 12 场和 14 场之间的快速转换,已经非传统的戏剧手段能够达到。两者之间,前一个场景是《天鹅湖》投影、上海的色情俱乐部里的小姐、朱利安和山姆的象征性动作——表现他们之间既有情感又存在交易性的模棱关系;后一个场景则快速地转换到了一个北京的墓地。凭借投影技术(多媒体),可以在叙述的广度和场景的跳跃上达到自由,拓展了戏剧的想象空间。可以说,多媒体在这个角度上达成了想象的无限性,也等于跨越了戏剧和电影的分界线。另外,片段的跳跃模式,还是对戏剧三一律的完全废除。不光如此,多媒体还可以在同一个场景中实现一种时间的拼贴效果(即实现故事真实场景之间的快速转换)。比如,第二部《Dis-Orientations》的第一部分第六场"空间转换"的设计:

剧情:Sammy 和 Julian 看戏(Sammy 和 Julian 坐在台下观看舞台上的越剧《梁山伯与祝英台》)。

表演者:Sammy 和 Julian、越剧表演者(两人)、道具搬运人员(两人)。

声音处理:Sammy 的事先录制的声音 V.O(倾诉、伤感)、越剧的伴奏声。

舞台调度:同一个舞台平面,高度一样,没有特别的道具隔开舞台和观众席。设置是这样的:舞台中间,一把长沙发——代表着上海逸夫舞台剧院的观众席。Sammy 和 Julian 坐于其间。越剧演员在表演(不唱台词),仅仅做越剧形体动作……

空间处理:

一开始空间为剧场空间。Sammy 和 Julian 坐在舞台靠后的中间,越剧表演者在前台表演。

随着剧情的进展,Sammy 和 Julian 走到舞台中央,与越剧演员一起穿插其间。

越剧表演变成陪衬,Sammy 和 Julian 一起跳舞变成主体。

两个人拥抱。

两个道具搬运人员把原先在舞台靠后的沙发,搬运到舞台靠前的地

方。同时越剧演员和道具搬运人员离开。

 Sammy 脱去衣服，空间转换成"酒店房间"。沙发代表床。两人模拟做爱……

 这个多媒体的技术，把传统的一个场景只能代表一个地理空间的限制给打破了。这里，剧院舞台、剧院观众席、旅馆房间三个空间实现了一种交织和对接。这也是多媒体审美效果的一部分。

 多媒体实现了新的舞台表演空间的塑造，它既是媒介又是物质——即既可以是观看的媒介，又可以是观看的目的。（1）作为一种观看的媒介，它可以仅仅为表现这个戏剧的话语成分——即戏剧的主题与我们想表现的是息息相关的那种话语性的主题。与文本一开始讲的制作人体会到的"所谓的文学叙事是怎样地编织进我们的国家叙事的"道理一样。（2）作为一种观看的目的，其影像组成了观众聚焦的焦点；这个既可以是媒介又可以是物质的多媒体，产生了新的剧场认知和审美。多媒体作为一种媒介，它创造了以往单一的观看和聚焦，创造了一种新型的观演关系，即观众可以在演员的真实表演和投影仪的影像之间选择。

 2. 戏中戏和"并置"的呈现

 这个跨文化表演文本也频频借用了"戏中戏"的表现模式。与人物命运的漂移性特征相吻合，剧中的一些情节也呈现了碎片化。穿插、闪回、浮光掠影式的形式感，与三部曲想要表现的全球化生存状态——对应。这是这个戏剧的成功之处。此外，除了戏中戏的剧情穿插，该戏剧还通过神话和现实的交织、并置来达到对意义的隐喻表达。这显然是法国符号学家格雷马斯在《论意义》中所提及的意义生成之"神话同位"的一次印证。如第一部，剧情象征性地将剧情与印度关于 Pandavas、Kauravas、Parvathi 的神话交织在一起。第二部、第三部，将故事与现代戏剧《朱丽小姐》《玩偶之家》和中国越剧表演以及"文革"记忆交织在一起。《梁山伯与祝英台》《朱丽小姐》《玩偶之家》都以戏中戏的形式在剧中被表演。

 应该说，剧中的互文、并置、戏中戏等设置，丰富了戏剧的内涵。它们的好处是：共同的戏中戏表演，给予这个三部曲关于破碎和寻找的主题作品，提供了一种视觉上的连贯性和节奏——元戏剧的连通了戏剧主题：空虚（Void）。比如，越剧在这个戏剧中承担了隐喻的功能（正如在谢

晋的《舞台姐妹》中,越剧是作为一种隐喻出现的,它并置于人物故事和关系之间,成为一种推进剧情和行动的又一个力量)。越剧是阴性的,在这个剧种的演绎之初,越剧是男性主导的娱乐——为了娱乐,女性作为一个潜在的性对象[45]。这样,越剧《梁山伯与祝英台》被移植进《东方三部曲》中,其实加重了东方/西方关系的后殖民语境晦涩的主题,以及再界定的难度。斯特林堡的话剧《朱丽小姐》用瑞典语表演,加重了这个关于男女关系当代重新界定的这种主旨。而"文革"样板戏的片段、江青的表演片段,更似乎是借助戏剧来表现中国语境的晦涩,以及通过舞台表演来对"文革"进行反思的特殊策略。

戏中戏在这里也蕴含互文性。通过互文的形式,来表达中国的语境,是一种比较明智的策略。它暗中中国社会变革的缓慢。近几个世纪以来,中国人给世界造成的一个印象之一就是恒定和缓慢。在以革新为主导的时代,对这个特定的界定带有贬义、歧视的色彩。其中,第三部《Re-Orientations》第一部分第九场,翠花和她丈夫对话,丈夫的台词为:"一个小子,就一个小子……啊!"显然可以读到跨文化戏剧《赵氏孤儿》英文版主题折射的思想。其中的互文性带起的超越时空的思考,就显得非常珍贵。

并置和戏中戏一样,都是对传统线性叙事的反对。《东方三部曲》不是呈现一个关系、一对矛盾,而是多种关系和多对矛盾。于是,形式的杂糅和丰富,导致了意义聚焦的涣散。这实际上也是这个三部曲的特征(从中性的角度讲,它触及了全球化时代人们不再聚焦于一点看世界的症候,而是多面地看、全景地看。戏中戏和剧情的并置,反对了生存状态的整一和集体性。这在精神上也是与全球化人类生存状态相吻合)。此外,互动、即时生成,和大量的戏中戏的表演,也给整个三部曲一种元戏剧的印象。三部曲的每一部戏剧,均具有一个"共同的景观",即在戏剧中过于频繁地呈现关于"戏剧是如何表演的"片段。它似乎是自我指涉,事实上引起了效果的两极分化:"元戏剧"在这个戏剧语境里,既成了一种带有集体创作症候戏剧的印记,也成了一种类似"强迫症"式叙述的荒诞感和"剧情停止倾向"的现象。

3. 如何表现跨文化和性别

《东方三部曲》制作的背景为全球化的英国,发生地之所以选择在上海、班加罗尔等具有殖民、半殖民地色彩的城市,主要是这些地方聚集了

东方城市在全球化过程的一种典型的症候和时代性主题。因此，首先，它的跨文化特征明显。它切准我们时代在文化的碰撞中会出现的那种不舒服的地带。正如李如茹和 Jonathan Pitches 的文章《在不舒服的地带张弛：欧洲和亚洲戏剧中的身份界定、传统和空间》[46]中提及的一种跨越文化的需要，元素和元素之间的接纳和吸收。《东方三部曲》要求当下的剧场观众具有一种国际性的表演认知。但是这也造成一种片面，主要是在一些东方/西方二元对立的题材中，西方看东方就成为一种新的主题模式。在这样的主题框架中，身份认同、变性、寻找等主题，替代了过去剧作中的悲剧、喜剧、正剧的模式。但是，诚如英国利兹大学的学者李如茹所说，这是个"不舒服"的地带（uncomfortable zone），尴尬的地带。这种新的戏剧的认知，就需要与传统的对戏剧、悲剧的认知区分开来。在具体的剧情认知上，这出戏也提供了迥异于传统戏剧的识别系统。比如，在第二部 Alex 和 Song 的异国恋情（同性恋）的爱情戏中，Alex 表达爱情的一个动作是焚烧她的护照。这与越剧表演者 Song 固有的表达爱情的程序——一招一式必须符合越剧的规范，连舞台的步姿都有严格的规定——那么错位。作为观众，必须理解这种全球化戏剧背景下的错位的语境认知。

 跨文化的戏剧之技术特征在《东方三部曲》的制作中，体现为戏剧/表演手段和技术的混杂使用，使得剧中多媒体投影、片段、神话、戏中戏表演、表演者与戏中人物的身份转换、性别转换、变装现象结合在一起。戏中戏包括：斯特林堡的《朱丽小姐》、越剧《梁山伯与祝英台》、样板戏；戏剧剧种和界限的突破包括用样板戏表演易卜生的《玩偶之家》等。这些加深了该戏剧的跨文化特征。

 然而，问题是，"跨文化"在这个戏剧三部曲中，本身带有歧义性——它既有从西方的视角来观看东方的意思，又有从东方的视角观看西方的意思（如第三部《东寻记》的首演在上海，那么这个戏剧的观看方位为东方看西方，与前两部不一样，其被观看到的剧情为：（1）瑞典情侣和看到西方家庭离散的悲剧；（2）朱利安（Julian）和前妻玛丽亚（Maria）谈论女儿阿莉克斯的自杀。从而与 Patrice Pavis 在《戏剧在跨文化中》所揭示的跨文化交流中来源文化（source culture）和传播目标文化（target culture）两种文化关系产生了一种互为颠倒和错乱的现象。[47]三部曲的观看方位不一致，令跨文化问题显得复杂。在第二部曾经扮演宋的中国

越剧演员马海丽,事后在自己的文章中写道:角色和扮演者之间需要融通的感觉为基础,如果没有这种融通的感觉,则表演会相当吃力。同样,越剧的"姿势",是作为一种文化象征物被体现在这个戏剧作品中的。基础是:宋和埃里克斯都是通过身处自己文化的表演特色(如宋用越剧),来再现她们被假设的社会程式的差异性。[48]

这个戏剧涉及到诸多这个时代的敏感地带:同性恋(homosexual)、性倒错(transvestite)、跨文化(cross-culture)的关系、家庭家长/子女的离散。其中,寻找"性别"是这个戏剧的一个主要特征。正如《亚洲戏剧刊物》主编 Kathy Foley 在她的评论文章中所说:"《东方三部曲》,对于那些对跨文化表演有兴趣的人来说值得一读,原因之一是因为同性恋和性倒错在印度和中国将继续是主题。"[49]

作为《Asian Theatre Journal》的资深主编,Kathy Foley 对亚洲的同性恋等问题的熟悉和上述断言,确实在《东方三部曲》里得到了印证。性别界限的模糊和东方主义的视角有趣地结合了起来。性别混沌在这里有双重性涵义:既是身体和身份的性别混沌,又是东方、蒙昧主义的混沌。比如,在第一部的第二幕第二场,阿米里特穿着女性的衣服,和琳达一起在舞台上。即舞台之舞台,戏中戏。但是在这个有意思的场景里,琳达既出戏又入戏,她没有完全表演角色,而只是面对着阿米里特,隐喻着一种恋人异装癖对她的性别认同的焦虑。与琳达的犹豫不同,坚毅的变性者阿米里特则表演起了一种叫作 Yakshagana 的印度传统表演项目。印度的 Yakshagana 表演,是个表演的杂物,结合舞蹈、音乐、对话、服装、化妆和舞台的技术,这主要在印度卡纳塔克邦(Karnataka)的 Malenadu 地区为主表演。表演的时间,一般延续从清晨到黄昏。[50] 这似乎很适合像变性者阿米里特来演绎,因为阿米里特是印度人,而琳达则是英国人。一种似乎有高低之分的性别之差异或者对性别的凝视,这里既是作为一种存在物被强调,又是模糊的、歧义的。

我们再定格在那个瞬间:此刻舞台上的造型非常有意思:阿米里特进入表演,琳达则面对着他/她,这隐喻了一种意味深长的、有仪式成分在里面的身体姿势。而这,与主题的双重性是联系在一起的。在第二部的宋和阿莉克斯的同性恋,阿莉克斯得不到宋的爱而自杀,其背后的主题性寓意也是关于性别的变异和再确认过程之困境。这些情节说明这个戏剧/表演作品既关于寻找人,又是关于性别的寻找,既涉及到性

别的严格界定,又暗指它的模糊地带的那种多维探索。斯坦福大学的苏珊·鲍威尔(Susan Powell)教授为此指出,剧中宋和埃里克斯两个人的关系寓意着东方/西方一种依然搁置的、断裂的关系。这主要指宗主国和过去的殖民地/半殖民地的那种关系。印度和中国的上海,分别代表了这种被殖民/半殖民的历史,而发生在当代的故事,意味着全球化的今天,脱离了殖民宗主国的那种关系之后(后殖民时代)两者藕断丝连般关系的形象再现。[51]因此,其人物性别关系中看似跨地流动,西方人与东方人,在这个戏剧其实还是二元对立色彩浓重的,甚至可以说是对已经不可能复现的"西方/东方"等同"征服/被征服"帝国主义幻觉的镜像式描绘。

■ 上海雕塑空间的"多国表演"

与全球化的杂糅趋势相吻合,在上海雕塑空间(以公共场所和主要街道为主),出现了诸多异国主题或者外国艺术家创作的雕塑。其中外国籍雕塑家创作的雕塑作品在上海不计其数,比较有知名度的有位于上海展览中心,法国阿曼的《飞翔的马》。这位当代雕塑大师与上海特别有缘,他的作品,在上海静安雕塑公园还有《美丽时刻》《音乐之神》《音乐的力量等》等;另外,法国雕塑家乔治·苏泰的《天使荣龟》《昂首》等,分别位于上海静安雕塑公园和吴江路步行街;位于松江区月湖雕塑公园,吸引了众多的外籍雕塑名家参与,包括郡田政之(日本)、伊藤隆道(日本)、郡田政之(日本)、伊伯哈·艾克(德国)、罗伯·沃德(英国)等(其中《小教堂》为英国雕塑家罗伯·沃德创作,《曲线风之》为日本雕塑家伊藤隆道创作);静安区长寿绿地"和谐"雕塑园,也有许多外籍雕塑家参与,其中《提琴之声》为美国雕塑家查尔斯创作;位于徐家汇绿地的《希望之泉》为上海友好城市法国马赛市政府赠送。其原型为马赛市内的同名雕塑,作为城市友好的信物,该雕塑以1∶1的比例由法国雕塑家在上海复制。

在2010年上海世博会的雕塑展示中,这种多国表演和跨文化特性被展露充分。在这个展览中,来自世界上数十个国家和地区的艺术家的80余座作品集中展现,来自不同国家和地区的艺术家隋建国、朱利安·奥培、泽维尔·维夫斯、威姆·德沃伊、帕斯卡·玛辛·泰偌、刘建华、莫西娅·坎特、托马斯·萨雷切诺、苏泊德、古普塔、丹·格雷厄姆、沈远、张

洹、王广义、陈长伟、李颂华、向京、黄英浩、黄致阳、展望等的作品同台表演,将代表不同文化的雕塑作品《梦石》《行人》《振动》《平板拖车》《米卡多塔树》《延伸的空间》《凯旋门》《花园飞行器》《信仰的飞跃》《E.S. 曲线》一起在世博轴雕塑艺术长廊、沿江景观带、主要入口广场和江南广场四个区域展出,显示了强大的"跨文化"主题,也获得了一种全新的非凡能量。这种风格各异的雕塑,携带着不同的空间表达,一起组成了一个与传统的时代不同的全球化景观(见附录《2010 年世博会雕塑的"多国表演"(世博轴部分)列表》)。在这个聚集能量的空间中,众声齐呼、众物表演。在技术和人体之间,在导演和表演者之间,处处充满了可塑性的张力。

与上海戏剧的多国表演和跨文化特征吻合,上海的雕塑空间也发挥出了与全球化空间布局和逻辑相吻合的能量:一定的同构性集聚效应、整合能量和解构性能量同时存在。这里所说的同构性是对上海融入国际社会的那种向度,解构性是对地域性、民间性、特殊性的瓦解。某种程度上,全球化空间的表演积聚了这些不同向度的能量。在我看来,这正是上海近期公共雕塑的全球化语汇和不同于其他时期的能量所在。

其中,同构性体现在上海雕塑空间在全球性空间中的景观相似性和表现手法的相似性。诸如艺术空间的范畴扩大,观众需要走入艺术品内部才可体验艺术的特性,观演关系越来越重要等趋势,就与戏剧空间如出一辙。比如,与上海戏剧作品相似,从截至 2011 年底上海现存的 3663 座(组)雕塑看来,其风格、主题迥异又有着清晰的线索可循。其中主题涉及对不同历史事件的记忆、缅怀,风格有再现、表现、并置和聚焦等。时间与空间的交叠正是上海历史和当今城市地位、符码的错综之表现。同样,上海雕塑空间之"杂糅"风格,也对应着全球化的第三空间语汇,越来越成为城市未来发展的缩影。它们取消中心/边缘的限制,在上海巨大城市地理空间内如杂树生花,分布呈星星点点状。但在远处看上海的雕塑分布图,同样可以看到一种后现代大城市去中心化的趋势。在全球化的语境下,"杂糅"正如透视上海的一个现代化装置,不仅在内容层面勾勒出了一种界限模糊的文化景观,在结构上似乎也在暗示上海的城市具有浓重的游戏风格。用"杂糅"的隐喻,可以辨析上海雕塑的历史和现在,以及它们身上体现现代性和后现代的关系、历史性和当下性的关系。透过这个"杂糅"式的空间,我们也可以窥见到历任城市的权力

机构如何处理空间和艺术品的关系。在具体雕塑景观中，既有类似上海图书馆前《智慧树》主题明确的个体雕塑，也有因为历史、老旧和新式价值观、时代印记、东西方思想的错综交会，而产生的许多界限模糊的雕塑。许多雕塑空间（比如上海雕塑艺术中心）既是一个包容的空间，又是一个类似古玩店（什么玩意儿都有）的并置空间。在浦东的名人苑和青浦的雕塑园，托尔斯泰和狄更斯、居里夫人和莎士比亚彼此跨越时空，在东方握手言和；位于松江区的天行雕塑园里，弹奏《二泉映月》的阿炳和海明威、凡·高一起陈设；静安区长寿绿地"和谐"雕塑园，《提琴之声》的逼真性雕塑与后现代特征明显的抽象雕塑《外星人》《游戏》一起并置；静安雕塑公园，标榜东方审美的《太极》（丁乙作）和带有西方观念的《幸福的颜色》（彼得·沃德克作）一起展现；长风生态商务区青年雕塑系列《结》（余积勇作）和《父子情》（日本藤井浩一郎作）一起并置，两者从材质到视觉审美效果大相径庭。上海世博会园区雕塑项目、东方绿舟"知识大道"、"地球村"组雕、张江艺术园群雕、月湖雕塑公园一期和二期雕塑更是主题和题材混杂多元，界限消弭。上海雕塑空间实践带上了杂糅的全球化特征。

多国表演所隐射的"杂糅"，是全球化时代上海雕塑空间的又一特征。它不仅体现在雕塑的作品与空间的陈列布局上，也体现在评判的"杂糅"上。自从改革开放以来的雕塑建设，在主流权威部门评选中得到了充分认同。在一份上海雕塑委员会的报告中这样写道："随着各级政府和社会各界对城市雕塑营造城市空间景观作用认识的不断提高，城雕建设不仅数量上有了很大增加，质量上也涌现出不少在全国有影响的优秀城市雕塑。在全国城市雕塑委员会组织开展的各类评选、评奖活动中，据不完全统计，从 1982 年至今，上海城市雕塑已获全国城市雕塑各类奖项 62 个。其中新中国成立 60 周年大奖 8 个、年度大奖 16 个；年度优秀奖 37 个；年度范例奖 1 个。"[52] 与此同时，在民间和学院，则有许多负面的评价。诸如《对上海城市雕塑的评析和思考》[53]《中国现代城市雕塑短命问题初探》[54] 等文章对上海雕塑的质量和题材雷同化进行了剖析。网络的兴盛，也催生了一些对于雕塑空间的独立评论，这些评价更加快捷和尖锐，有效地避免了单一话语形成的评论生态之失衡。

全球化空间表演逻辑链之三:话语的共相

正如剧场上流行的戏剧的话语和修辞的混用成为普遍手段,多国语言、修辞混合,合作生成某种程度上成了目前舞台表演的共性之一。这些表演的"共相"在东西方舞台上的频繁出现,如被称之为发展式编创排演的 Devised Theatre 的品种更是跨越几大洲,在美国、英国、澳大利亚等地同时兴起。其背后是与全球化时代的戏剧舞台的新认知相挂钩,这些新认知也指向一种新的剧场美学:跨文化、身体性、物质性、多元、不可通约性。

舞台形态的趋同化,令人想起两百年前的哲学家维科所谓的永恒"诗性"的回归或者"想象的共相"(imaginative universals)的概念。后者假设人类具有"共同的心灵词典"(a common mental dictionary)。尽管一个民族的文化很大程度上是取决于其成员所讲之语言和文化,但文化并不止步于该社会单元的疆界。所谓同情,即源于对他者的认同,是团结之基础。既然我们能够学会某一种语言(即我们的母语),我们原则上也能通过类似的方式学习其他语言和文化,哪怕它们与我们最熟悉的语言和文化相隔千山万水。文化这一概念的潜台词是,文化的多元宇宙永远不会大门紧锁。任何人都必须走出其文化所预设的先在结构(prestructuring)。可以说,维科发明的"共相",正是目前戏剧舞台上提倡新的表演性认知,一种东西方思维再次邂逅的写照。

一种表演趋势:中西融通

沿着维科的足迹,我们发现"共相"这个词汇的当代语境,也指向一种超越国界和意识形态的"异质同构"。这种被揭示的"共相",折射的潜台词是这样的:在不同国家和文化的社会、心灵、舞台三者之间,具有可以参照、融通的戏剧认知结构和模式。

而在这些认知结构和模式中,牵涉"话语"的戏剧正蔚然成风。它的流行取决于如下事实,即"话语"冲突或者话语暴力问题已经成了全球化时代的社会性主题。正是在这样的令人焦虑的语境里,"话语"才凸显为时代的主题,我们称之为"话语的共相"。"话语共相"戏剧关注人类存在的深层困惑,它超越国界,与人类表演学倡导的"多国表演"的趋势平行。在这个模式里,剧作家不再为某一特定的群落而写,而是面向全人类。"话语共相"戏剧消弭了国界,它通向所谓"国际表演性舞台认知"(internatinal performance literacy)的剧场新认知。具体而言,《东方三部曲》(英国)、《Walk Together Children》(美国)、《房间》(英国)、《送菜升降机》(英国)、《无人之境》(英国)、《背叛》(英国)、《杜甫》(中国大陆)、《鹿鼎记》(中国)、《奥利安娜》(美国)、《部落》(英国)、《摧毁》(英国)、《怀疑》(美国)、《wireless》(匈牙利),流行在欧美的 Devised Theatre 等表演中均可以找到话语共相的元素。

■《鹿鼎记》:一次漂亮的改编

上海话剧中心的宁财神从金庸原著《鹿鼎记》改编的同名话剧,在原著剧情框架不变的基础上,进行了大幅度的加料和重构,在大约相似的剧情外壳下,进行了内在剧情逻辑和情感细节的重新编织。在这出戏里,主创展现了自己出众的想象力,舞台上形式多样。从可以活动的宫院墙,到擒拿鳌拜的武打场面;从海上战舰的两军对垒,到海底与鲨鱼大战;从室内到室外,各种场景均被用诙谐幽默的方式进行展现,引人赞叹。全剧风格虽然搞笑,但铺垫和包袱的设计手法巧妙。其中,韦小宝与康熙称兄道弟、与鲨鱼亲密接触等几个剧情营造得巧妙和超越陈规。在上海话剧中心 2012 年第一次演出中,剧场里出现了这样的一幕:有些观众不经意间走进剧场,却被牢牢吸引。人物的搞笑和剧情的戏谑性,让整台喜剧的笑点云集,不断迸发。[55]

那么,《鹿鼎记》如此受欢迎,它的改编如何利用原著的材料?《鹿鼎记》是金庸的封笔之作,是金氏武侠小说的集大成者。它受到广泛的欢迎,由于有广大的读者群,从上世纪 80 年代起,这部作品先后拍成影视剧,甚至还做成了电脑游戏。话剧版的《鹿鼎记》的改编策略体现了删繁就简的特点,几百万字"巨著"被压缩到几个剧情片段,人物更是符号化、平面化处理了。还引入时间性的能量(诸如"台湾回归""金

融危机"等时事）。在人物塑造上，一反昔日笔下的英雄形象，以插科打诨、幽默机智的喜剧风格写就了对史诗的瓦解。这个戏剧的改编者顺着金庸的路子，却走出了原著的主题。原著的史诗（建构）味道，被改编成对历史的反讽（解构）。碎片代替整一，戏谑替代了庄严。

有着符号意义的是，瓦解整一性的剧场改编策略，既是全球化时代迎合观众的一次尝试（市场性、商业性为基调），也是通过剧情更改对政治严肃性的一种瓦解和过于专制制度的一种救赎以及对于我们当代人压抑人生的一种痛快宣泄。这样的策略，带起的情感结构是被大部分观众认同的（当然也有不认同的）。因此，刘剑梅这样评价："在这个戏剧里，韦小宝是好人还是坏人并不重要，重要的是他自身便是一个杂体，而他又能轻易地平衡社会上的所有杂体。这杂体不仅对所谓的男性'理想人格'提出质疑，也对任何固定的本质化的写作立场提出质疑。"[56] 可否这样说：这个戏剧，经过与原著写作时间几十年的跨度，表达了一种新的情感渴望——超越狭隘社群和政治划分的那种机械性给人的窒息？其次，按照刘剑梅的说法，这种"对介于事物边界之间的杂体的正面表现，对于边界模糊这种主题的呈现"[57]，揭示了情感结构的变异和重复之频率带动的当代审美趋势。

（1）为了替代空间的需要。在这个被镜框式舞台统治的上海剧坛，如果没有商业戏剧和实验戏剧的出现，只留下主流戏剧，那么这个戏剧的观演空间是多么单调啊。现在，喜剧、商业剧、悬疑剧的出现和流行，给了一个不是十分出彩的市场一个平衡的构造，一次弥补的机会。一个替代空间的意义有时候不再是其内涵，而是结构性的。即它与主流戏剧组成了一个相对比较健全的生态，中和了不平衡的戏剧市场。

（2）喜剧性和瓦解确定性的需要。全球化时代，上海的戏剧在原创上数量可观，但精品不多。喜剧的出现和流行，某种程度上是左右逢源的产物。然而，在众多的平庸之作中，也出现了一些出彩的剧目。其次是瓦解确定性。《鹿鼎记》的主题就是呈现出一种混沌性。它借助表现第三空间（一种模糊空间）而不是界限非常明确的空间——来说明一种被政治影响和控制的人们，需要一种替代空间和娱乐思想的"话语"。作品里面的情感结构是脱离固定情感模式的，其情感结构模式是"人/社会/文化的捆绑并不是任何时候都是有效的"，其结构的图式是曲径通幽式样的，或者是隐喻和话题转换式样，背后的思想是后现代的瓦解权

威和中心的企图:情感替代和焦点转移。

(3)《鹿鼎记》的对话并不十分出彩,剔除了原著中文学味道,更加大众化和口语化。相反,这个戏剧营造的是剧场性:通过身体和富有想象力的剧情的拼贴,突出了喜剧性、现场性和观演的互动;对话让位于"话语"的一个表征是,每每演员说着一些别有用心的话语(说什么话成了没有差异性的行为,主要的是"说话"和"对谁说话",比如在"韦小宝与康熙称兄道弟"一出戏中,当两人达成一种兄弟般的友谊,演员是对着观众笑的节奏而控制自己的表情,而不是完全顾自己两个人对话。这就是以话语代替对话的例子)。

(4)剧情的碎片化对应着全球化空间的人们生活的碎片化,正如戏剧和剧场的空间对应着全球化的宏观空间。碎片化的时代表征,主要体现在全球化时代人们越来越深入的资本逻辑和生活需要之间、文化和社会之间的背离。按照布鲁姆在《西方正典》里所陈述的观点,人类社会经历了神权时代、贵族时代、民主时代,而现在则到了一个混乱的时代。混乱时代的社会特征就是一切审美规则被打破,万物破碎、中心消解。[58] 无独有偶,丹尼尔·贝尔在《资本主义的文化矛盾》这本书里指出,现代性本身带来分离自身的机制,它带来文化和社会的分裂,也带来人精神的分裂。因为,不同的人群和阶层,哪怕是同样在现代性路途上达成暂时的一致,也不可能解决现代性本身具有的双重性羁绊。在这个现代性既提供给我们必要的物质保障,又用环境污染、生态危机的潜在大威胁挑战人类生存环境的时代语境下,当代人似乎已经缺乏一种总体性的认同能力。《鹿鼎记》的剧情是碎片化的,充满了身体性导致的剧场性。它用剧场性,来替换戏剧性;用那种插科打诨,来瓦解严肃的整一性。

因此,《鹿鼎记》展现了全球化时代剧场形态的所有符号性特点:(1)身体性;(2)图像;(3)以话语替代对话;(4)盈满。所谓盈满,是指:在这个剧场里,所有的间隙都能被填满了。当对话没有的时候,动作和一个意味深长的停顿——雕塑般的造型成为剧场的符号。当站立的动作消失的时候,一个在地上摹仿性爱的抽搐动作(大胆的展示)成为替代物。

这个戏剧的被接受过程,就是观众在熟知或者不熟知原著前提下呈现的心理隐秘和剧场图形吻合的一次"异质同构"现象。其剧场形态对应了后现代的艺术逻辑:整一性的取消、话语和身体性的凸显。因此,在

这样的剧场效果中,无论是否读过原著,都呈现了新意。观众的感受说明了这个戏剧的互动效果极佳。改编的图像转换在美学上,是"重复和变异"之间曼波状的波动。用碎片来对应碎片,等于体现了剧场审美形态、情感结构的异质同构。《鹿鼎记》的改编连接起的大部分观众情感结构的共鸣,说明在全球化时代进程和与之相关的话语系统里,一种超越二元体系的第三空间喜剧存在的必要。

德国戏剧理论家汉斯·雷曼在其《后戏剧剧场》这本书里点明了在当代的后现代的某些剧场作品中,出现了这样一种戏剧策略,就是类似路易·阿尔都塞把社会辩证时间和主观经验时间之间不可或缺的"相异性"转化成了每件"唯物主义"批判性剧场作品的基本模式,旨在动摇那种主体中心接受和现实误读意义上的"意识形态"。这种介于辩证和主观之间错位导致的戏剧能,被《鹿鼎记》这样的戏剧极好地捕捉到,并产生了比较为国人接受的审美效果。

戴维·马梅特的《奥莉安娜》在上海

《奥莉安娜》(*Oleanna*)这个戏剧是美国当代最有成就的作家和导演之一戴维·马梅特(*David Mamet*)1990年代重要的作品,剧情的设置简洁到了极致,体现了马梅特的政治学——在极度简洁中抵达时代主题:话语的呈现。第一幕,教授约翰和女学生卡罗儿面对面坐在桌子边。这一幕展开了女学生落入困境的全部背景和男性教授的优势:女学生为了混张文凭,在学业上有求于教授;教授在怜香惜玉和恃强凌弱的双重心理下用身体触碰了女学生;第二幕,所有的舞台设计都类似镜像:教授和女学生依然坐在桌子边(我观看的英国约克剧院的演出版本,导演设置是第二幕两人坐的位置刚好互换,暗示着权力关系的变更,暗示剧情中权力关系与第一幕颠倒)。女学生状告了教授,委员会已经立案调查。教授为此可能丢掉饭碗,优势顿失。两人的关系形成第一幕的颠倒。这会儿,女学生坐在教授原先的位置——舞台设计跟随了情节。通过女学生的控告,我们还知道了,教授之前还做出了过分亲密的身体接触,可能是一个拥抱之类的动作。第三幕,争论在继续(约克版的导演设计是这样的:他们俩都没有坐到原来的位置上,教授坐到了四边形桌子的另一个没有坐过的角落。女学生换位,依然在教授的对面——暗示着权力关系的角斗延续)。我注意到有一个剧情加强了这个冲突。教授的妻子

打电话来,教授称其为"亲爱的",就是这称呼,激怒了被性骚扰的学生。她当场就对教授说:"别用这个肉麻的称呼。"教授被激怒了,失去了控制,从而对女学生进行了刚好她所缺少的证据:殴打女学生。戏剧就在这里戛然而止。

《奥利安娜》表面的剧情是性骚扰纠纷,深层的所指却是人类语言:包括貌似深奥的学术词汇和专业词汇,比如"性骚扰""控告""裁决"等;表面上,是一个学生和教授之间由于关于性骚扰的一次揭穿与抵赖、控告与反制约。深层的涵义则是多元的、模糊的、暧昧的。我们再来详细分析第一幕的场景,其中,卡罗儿来到约翰教授的办公室,她有求于教授。他们之间有关于学习的对话。但是由于性别和地位不同,他们很难达成共识,卡罗儿在与教授的对话中感觉糟透了。她这样回击——

卡罗儿:不,你是对的,哦,天啊!我搞砸了。扫地出门,这是垃圾。我所做的每件事,在这篇文章里包含的观点代表了作者的感觉。对极了。对极了,我知道我很笨,我知道我是什么。(停顿)我知道我是什么,教授,你不必再告诉我了。(停顿)这挺可怜的,是不是?

卡罗儿埋怨学术话语的模糊性,她不知道,她进入的其实是学院逻各斯和男人(双重)中心主义的话语场。在这个语境里,卡罗儿明显感受到了被无处不在的话语霸权置于边缘的境遇。她可以感觉到这些,但是她说不出来这究竟是什么。这就是类似"在这篇文章里包含的观点代表了作者的感觉"这样的话语。这是一个强权世界里的话语规则,这个规则的逻辑是自我涉指的,也就是"A 等于 A"这样的专制逻辑和思维范式。

拿罗兰·巴尔特的话来说,"这是一种不折不扣的同语反复"[59]。导致语言的封闭性趋于极端,且不容你争辩,在命名与判断之间不再有任何耽搁。卡罗儿显然在这个陷入资本主义的专制方式里接近失语了。比如当卡罗儿诉苦说"我有问题"(具体个案)时,教授说"每一个人都有问题"(普遍性)。作为异性的女孩子,显然觉得在男性主导的学术这个话语场里自己的弱势。卡罗儿感叹"太多的语言……语言是一个问题",教授则说"不必在乎这个"。卡罗儿不能快捷地记笔记,教授说"笔记也是多余的"。

因此,这个戏剧揭示学院里存在的普遍的现象:话语权的争夺和语言滥用。

"话语"的争夺,在这个戏剧里提升到了主题的层面。一开始,教授在话语上占有绝对的强势。他能巧妙和自然地运用语言的修辞术和诡辩术,利用语言意义的暧昧和歧义。比如,上述"笔记也是多余的"这句话,经教授的口吻说出,就充满了话语的霸权。这句话可以放在不同的语境里解释:第一,"所有的课堂知识都是瞎扯";第二,"因为我喜欢你,你不用认真,我肯定会让你过线的。"第一幕结尾处,卡罗儿由于一味求真而不得,困惑继而导致了愤怒。话语的失衡在这一幕非常明显,占据话语优势的人:教授,掌控了语言之于意义"水能载舟,亦能覆舟"的暴力功能。第二幕,愤怒的卡罗儿向校方投诉,约翰大梦初醒。然而,在对话中显示出,约翰尽量想表达"自己不明白自己的问题出在哪里"。这一幕里,他似乎成了受害者,情境刚好与第一幕颠倒。卡罗儿成为性骚扰的控诉人,约翰主动约请卡罗儿谈判。当然,这回有了黄牌在手的卡罗儿占据了话语的优势。她用约翰之道弹劾和制约约翰。这一幕,话语权呈现了逆转,卡罗儿巧妙地使用技巧,掌握了主动性,她用的武器是第一幕约翰使用过的"程序的暴力"或"程式的无意识"。即她不仅用罗兰·巴尔特所点题的"同语反覆",即程式就是程式,我们谁也不能决定结论,要看程序。话语背后的逻辑是,既然她已经向校方投诉,那就暗示得按照法律的程序来,而不必走捷径了。约翰败下阵来,他常常用的思维范式:"A等于A",在这一幕中,卡罗儿拿它对他进行了嘲讽。按照范式,约翰可能会失去教职,也可能失去在第一幕他与妻子甜言蜜语在私聊的"一处高档房产",甚至失去一切。第三幕,双方各执一词,争论循环往复,没有结果。约翰为了说服卡罗儿,想方设法使得她能够撤销指控,而卡罗儿依然在运用"法律范式"。关于"留"还是"不留"上,两个人绕口令般争来争去。卡罗儿亮出了女性主义色彩的复仇言辞:"关键之处不是我的感觉,而是普天之下女人的感受。"这里,卡罗儿也让语言走向了普遍性(记得第一幕里,卡罗儿要约翰照顾她这么个特殊案例的时候,约翰的普遍性话语:"每一个人都有问题。")。这个话语技术是约翰在第一幕里所灵活运用的。最后,约翰恼羞成怒,众目睽睽之下打了卡罗儿。

《奥莉安娜》的结局指向一种开放性:既可以指向话语——由于人类极不负责的语言习惯和那种理性:不仅喜欢概括、总结、归纳,而且喜欢

用谚语、成语、新词汇的这些特点,让语言生不逢时,遭遇了自身的合法性危机;也可以指向两性、权力关系的永恒悖谬。上海话剧中心在2003年上演的汉语版《奥莉安娜》中,结局处是剧场工作人员面对观众做了一次教授和女学生"错在哪一边"的投票,将观演关系推向了一种互动。在这些开放性中,《奥莉安娜》提出了诘问:人类的话语空间,因为统治了西方两千年的二元逻辑和辩证,是否在这个领域里,已经不再能够起作用?言下之意,这个空间是暧昧不清的,属于爱德华·索佳的第三空间,这个空间本应消除边界,所有对立的思维都是局限的。

该剧也揭示了后现代社会中人们交流的困境:一方面双方渴望理解;另一方面语言被误用和滥用,体现出男女争夺话语权的焦虑。同时,对美国现有的教育制度也进行了无情的抨击。这出戏以小剧场形式演出,以现实主义风格呈现,诠释这一充满现代思辨的作品,对剧作所蕴含的人性的欲望、男女交流的语境差异、话语权的争夺、现有教育制度的利弊等社会问题进行深度的剖析。由于这样的开放性,对《奥莉安娜》主题的解读就应该建立在作者构建的语境基础之上,而不应只着眼于其表层意义——人类的语言危机。语言,这个由人类主观性、文化强加于自己的符号,在后现代的语境里,已经出现了疲态。它不再万能,在中世纪或者现代时期可以制定法律、条约、编撰词典等科学性的媒介,在当下遭遇了危机。《奥莉安娜》借用隐喻式的话语权争夺,其实本身也指向人类生存意义的虚无和话语本身的任意性,它揭示出人类充满了语言的困惑,也充满了话语的歧义和由于"话语"互相抵牾的事实。

正如法国符号学家于贝斯菲尔德在《戏剧符号学》所谓的"现代戏剧写作策略更多地放在语言冲突、话语的特有战略、人物言语的功能之上,以及放在它每一个时刻对言语情景和主要角色关系的'重新处理'和'重铸模式'的方式上"[60]之断言,这个戏不仅符合于贝斯菲尔德所说的话语特有战略、言语功能、"言语情景"的重新处理,还通过对诸如"性骚扰""捍卫权利""控告"等话语的反思,到达了进行"主要角色关系的重铸"之主题范式。

■《阴道独白》:解构题材和主题的捆绑

在上海另一个成为话题的戏剧传播案例是《阴道独白》。1996年,美国著名女作家伊娃·恩斯勒在采访了200位不同年龄和种族的妇女

后,创作并演出了话剧《阴道独白》。该剧至今至少已被翻译成50种语言,在140个国家上演过,成为被演出次数和翻译次数最多的美国当代戏剧。它在全球取得的成功,归功于恩斯勒敢于切入千百年来隐讳于世的话题,即女性的身体与隐私。2001年,《阴道独白》英文原版首次,也是唯一一次登陆上海,但迄今能够保留下来的文字资料已经寥寥。2003年,《阴道独白》中文版在中山大学首演,由17个相对独立的段落构成,导演艾晓明将中文版演出的主旨定义为"重新想象妇女的身体",对原剧本做了本土化的翻译并添加了一些中国元素。从2003年艾晓明首导《独白》起,十年里涌现出了大量不同的中文版。2004年,上海话剧艺术中心排演《阴道独白》,但被当局勒令取消;同年,北京今日美术馆与反家暴网络排演《阴道独白》,同样中途夭折;同年,复旦大学知行社排演《阴道独白》,这是大陆中文版校园首演。2005年,广西华光女子中学排演《阴道独白》,剧本《我要读书》等本土化色彩明显;同年,北京大学剧社排演《她·独白》,新增《缠足》《少女怀孕》等原创剧本;2006年,华中师范大学排演《阴道独白》,该剧成为性健康文化博览会的开幕剧本;2007年,武汉大学排演《阴道独白》获华中高校话剧大赛金奖,该奖项后被取消;2008年,厦门大学和首都师范大学排演《阴道独白》,主办方均对原作进行了一定改编。2009年,北京薪传话剧团排演《V独白》,这是迄今大陆首次经授权的中文版本。2012年,上海海狸社排演《阴dao多云》,关注同妻等现象,有男性演员加盟;2013年,北京外国语大学的女权志愿小组Bcome排演《之道》,对剧本进行"接地气"的改变,此剧在北外老红楼五层的学生活动中心上演。2014年5月,复旦大学的多功能厅演出了该校学生戏剧社团改编之后的《阴道独白》。经过重新包装和结构重组,该剧实际是采用了将标题"阴道独白"隐喻化的处理策略,即在演出中除了开头有关于"阴道"的"独白"敏感性话题之外,大多数时间,该剧实际上在探讨性权力和两性关系问题。

《阴道独白》被禁止上演的坎坷"历史"和改编后终于勉强亮相的命运,本身隐喻了女性主义隐秘、晦涩的传播空间和不可"言谈""张扬"的女性命运。这个戏剧的十年传播和接地气式的接受、接纳,传达出一个十分沉重的话题,即关于戏剧题材和主题的捆绑等问题。令人吃惊的地方在于:在西方引起轰动的隐私话题的曝光,在中国恰恰是因此而遭到禁演。官方的态度认为其题材的"色情"边缘性(对于隐私地带的揭露和

曝光),有违背中国的人伦道德观。相似的戏剧策略,两个不同的命运,令人反思当代戏剧生态的问题。

西方舞台的审美现代性和我国舞台的启蒙现代性(社会现代性)的接受性延异,其背后的原理乃是不同社会形态之间的文化断裂[61],即不同文化和文化之间、思维结构和思维结构之间的差异。事实上,在戏剧空间的这种接受时间差背后,有着一个共同的文化"沟壑"和"知沟"存在。

《阴道独白》在中国的十年遭遇,也折射出中国戏剧生态主题和题材的某种捆绑现象和姗姗来迟的"松绑"。改编作为戏剧策略,本身也充满了表演性。

京剧《成败萧何》对中国皇权专制话语的揭示

如果说《奥莉安娜》《阴道独白》揭示了一种话语主题的倾向和趋势,道出了在西方戏剧策略中存在着一种话语共相。那么,中国戏剧的当代尝试中是否与这个趋势有共相呢?我们来看上海京剧院出品的新编京剧《成败萧何》。这个新创京剧最大的特色是话语的特色和"结局开放性"。传统京剧剧目的主题大多是明晰的,或惩恶,或扬善,均一目了然。而新编历史剧《成败萧何》并没有明确的主题,它具有本人尝试的概念——"第三空间戏剧"这样的含义。即它的主题涵指辽阔,所表演的内容即成语的来由(关于一个成语的产生的元戏剧)。该剧编剧李莉写作前就想有所创新,抛开非此即彼的创作模式,写出历史人物的真实处境。剧本在取信历史的前提下,很好地涉及到关于诚信、道德、国家和个体的关系等丰富的现实内涵,并非将是非对错简单区分;它的旨趣超越于单纯的政治批判和道德评价,而是将观众引向深层的历史文化反思,对历史做重新诠释。萧何与韩信的故事流传千百年,周信芳先生主演的《萧何月下追韩信》是麒派的经典名作,家喻户晓。新编历史剧《成败萧何》,则揭示出封建政权确立之后,君臣之间关系的变化,把着力点放在"败也萧何"上,最后发出"成败岂能由萧何"的悲叹。

在话语的指向下,此剧中的主要人物,皆被移植进当代的语境中,被塑造成了有和平主义倾向的为当代人理解的现代人形象。与其说他们在创造历史,不如说他们都处于历史大势的无奈中。在戏剧里,编剧如

此将历史人物的台词当代化。在戏里,刘邦和朝臣、皇亲国戚们都在思考当代主题:战争还是和平?出现了诸如"不要再打仗了,希望做一个太平皇帝"(刘邦)、"请丞相为我母子安定乾坤"(吕雉)、"从今往后,再不要杀伐了"(萧何)、"羞为自身起战祸"(韩信)、"若再打仗,百姓们承受不起了"(萧静云)等台词。虽然,每一个人物的初衷不同,但都有意无意地站到了同一个基点上——经过两百多年战祸纷争煎熬的生命集体,企盼生存,企盼和合,企盼安宁。和平,在这里是历史的大潮流,人心的大趋势。个体生命在这大潮流大趋势中,必定会有相应的大局限,谁也无法自觉超越。[62]

因此,戏剧性在这台戏里变成了人性、国家意识、个体和集体四者之间相互粘连、撞击、撕裂和绞杀。该剧以全景或者并置的现代手法,在"滚滚滔滔的历史混沌中,揭示出丑陋、高贵、阴暗、灿烂之人性"。由于戏剧性重点的转移,该剧主要表现人际之间的巨大痛苦和话语的困境:不仅可以是"事君王,保知己"难以"周全"的萧何痛苦万分,韩信也如此;甚至,宽泛一点,这个悲剧的重点可以是揭露"封建王朝话语"的普遍性悲剧。因为在话语的层面,我们知道君臣之间的不对等,才是悲剧的源泉。话语权力的不对等,导致话语的失衡和关系的扭曲。《成败萧何》正是话语悲剧的典型。话语导致文化符号、符码的附加值增加。一个拥有王位的符码的人和阶级,总可以欺凌弱者。体制也一样,一旦它不可逾越,便造成"暴力"。如,有时候它借助这个符号来约束社会,有时候又成为反对自己的一个极好托词,以此拉拢臣民。朝廷上的封建伦理、话语、符号,所指广阔(在这样的隐喻下,我未尝不可以将之隐射到伊拉克问题中"千错万错总是我错"的弱势群体和国家面临的语境里)。皇权专制排斥异己存在的一般规律,在中国的语境里几乎成为"习俗"。京剧《成败萧何》就是在这个历史语境里展开,它以刘邦铲除韩信的具体事件为基础,揭示出"自由必不见容于专制的冲突",从而"和当下中国人的生存状态发生了深层的关联"。[63]

在话语的层面,我们知道,掌握"话语"的人(例如在《麦克白》悲剧里的三女巫),无疑就是掌握暴力的人。她们在第一幕中说的话"你虽然不是君王,但你的子孙将要君临一国",和在第四幕称麦克白为"伟大的君王"之间的矛盾,可以理解为话语的任意性暴力。同样一句占卜之话语,既可以是"理所当然""顺天意"的意思,又可以是反向的"理所不当

然""篡权"的意思。麦克白就在这样的话语任意性暴力里被愚弄了一番,最后人头落地。在人类的历史中,依靠这种话语任意性暴力登堂入室的人不计其数。再深入探究话语的任意性暴力,我们观察到,在任意性之间的意义,却通向"非彼即此"的二元政治(在二元的政治领域里,显然还没有类似爱德华·索佳在《第三空间》中强调的三元体系的消解权力的特征)。原因很简单,西方逻各斯主义和东方的封建话语在本质上是属于相似的话语暴力,而且其思维习惯已经在二元对立的意识形态里面搭建"现象／本质"的大厦。西方的谚语和箴言,与中国的成语有着同样的话语威力。依靠成语,在中国可以登上话语运用的最高境界——皇帝就是成语符号最灵活自如的运用者。他是语言帝国里的话语大师(在中国,所有汉字都为他所用)。依靠成语程式的灵活性,他可以用"君要臣死,臣不得不死"这样的成语(习语、谚语)来制造暴力,也可以用"海纳百川"这样的语言程式来制造皇恩浩荡的幻象。生杀予夺大权,全在他一个人手上。正手和反掌,全在刹那间可以转换。《成败萧何》无疑也抵达了这样的意义拷问。此外,《成败萧何》还因为涉及到表现一个成语"成也萧何,败也萧何"是怎样被文化产生这样的含义,它还是一部元戏剧。同时,《成败萧何》在树立成语辩证意义的同时,也瓦解诸如"皇恩浩荡""天之骄子""生杀予夺"这种专制的思维程式和框架。"话语"流行背后的文化是这样的:真理是创造出来的,而不是被发现的,或"世上本无真理"。

■ 萨拉·凯恩《摧毁》中的暴力

类似的演出,萨拉·凯恩的《摧毁》(Blasted)1995年首演于英国伦敦皇家宫廷剧院。它的剧情如下:病入膏肓的中年记者伊安与弱智的年轻女孩卡丝在英格兰利兹的一家豪华旅店相会,伊安对卡丝施暴。隔夜之后,爱尔兰内战爆发,一位士兵的突然闯入,将犯罪者与受害者的角色翻转,伊安不但被士兵强暴,双眼还被活生生地吸出,吃掉,瞎了眼的伊安在饥饿难耐之下,活剥生吃了卡丝带回来的死婴。

虽然剧情怪异,然而它运用的策略却是切合全球化时代人类普遍主题的:通过场景和境遇的突然转换(过渡的直接,类似蒙太奇的硬切)来凸显话语暴力和国家暴力如孪生兄弟般牢固相连的主题。因此,从这样的主题解构,可以明白场景的转换——从利兹一家高级宾馆,一下子

到了战场——是对应着话语的转换:语言暴力到政治暴力。而中间无过渡的这种突兀设计,正是主题蕴含的地方:它要揭示"语言暴力即政治暴力"的这个"即"(中国语境中具有万物对应的意蕴)。背后的隐喻是这样的,家庭的语言暴力,等于战争暴力。这样的戏剧空间我认为等于通过空间的并置来说明内部结构的相似性,它们之间或许缺乏逻辑关系,但是,空间的并置本身共同臣服于一个母题:内部暴力等于战争暴力。在"高级旅馆 – 战场"两个势不两立的空间之间的跳转和置换,权力和话语内在镜像关系呈现了清晰的维度。

在英国皇家宫廷剧院的官网上,对于这个戏剧主题关于国内暴力(domestic violence)和战争相关暴力(war-related violence)之并置策略和观众反应,做了客观描述:"该剧在伦敦皇家宫廷剧院首演后,成为剧界三十多年来最受争议的作品。然而世界著名的戏剧家品特(Harold Pinter)及邦德(Edward Bond)却高度评价她的作品。自莎士比亚的《泰特斯·安德鲁尼克》以来,尚无一部剧作能运用这般锐利的幽默及深刻的心理洞察如此深入地刻画了人性的堕落与残忍。"[64] 用中国的习语、成语去概括《摧毁》的语境,则我们可以找出,"天有报应""两两相对""上天有眼"等反应对应关系的成语。中西戏剧,不仅主题相似,其揭示话语的"共相"也说明一种超越思维固有界限和结构的存在。可喜的是,在 2009 年,作为上海戏剧学院表演系 07 级 MFA (艺术硕士) 毕业剧目,《摧毁》在实验新空间上演,总算使得这台戏在上海着陆。至今剧界对这台戏的兴奋度尤在持续。

通过中外的戏剧案例,我们看到,对于戏剧话语的热衷是一种具有普世性的关怀的行为和现象。不仅像《奥利安娜》等戏剧中充满了话语,在《成败萧何》和《鹿鼎记》等当代中国戏剧中也不乏话语成分。这种现象也揭示出,在戏剧主题和形式的探索上,中西之间本无沟壑和距离。

另外,在《奥莉安娜》《成败萧何》《摧毁》等戏剧中,我们看到,顺应全球化时代的语言融通,这些揭示"话语共相"的戏剧还具有一种"台词脱域"的特征。吉尔·德勒兹、费利克斯·瓜塔里在《什么是少数文学?》这篇论文中,以德语世界中的少数民族语言卡夫卡的例子,说明了"少数文学"的写作特征,它们具有如下特征:(1)语言解域;(2)文学中的一切都是政治的 ;(3)在这种文学中,一切都具有集体价值,即语言的解域化,个体与政治直观性的关联,以及表述的集体组合。这样,类似卡

夫卡在德语世界里操练自己不太熟悉的文字，其写作就具有这些由于文字的陌生化导致语言不繁缛然而话语被强调的特征。

这也是全球化戏剧写作一个十分明显的趋势：在这些话语戏剧里，台词都不约而同地走向了简单化。比如卡夫卡的写作，没有明显的国籍特征，而显得不属于纯粹的资本社会现代主义时代的写作，按照德勒兹的说法，他是"从资本主义的纯粹写作中脱域出来"的写作。而品特，则是土生土长的英国人，他的极度简约的戏剧台词中也几乎是拒绝"可辨认的国家和地域特色"的。从哈罗德·品特、大卫·马梅特等人的剧本中，我们发现了一种通行于新舞台的趋势——极简化的国际舞台语言的未来趋势，这也是"去文化"的倾向（即在这些戏剧中，人物呈现出普遍性特征。去文化的台词等于承认了多国表演或者国际性舞台认知能力的前提，即任何文化都没有优先权）。

这种"话语共相"一般拒绝二元对立，或者说，对这种造成全球化交流困境思维障碍的消除，正是戏剧的革新目标。当今社会的不同话语和权力的抵牾，一定程度上是历史上西方对于话语体系的垄断和东方专制主义的合力所造成的，这种垄断和专制既包含了西方以技术和宗教控制世界文化霸权的延续，也包含了东方集权的封闭、封建对于民生的涂炭。既包含了西方对东方的征服，也包含了东方对西方的媚俗想象。正如爱德华·萨义德发现的那样，传统的东方学具有无意识中对于西方的臣服意识："东方主义是关于东方的思想、信念、陈语或知识体系，具有'体系自身统一性，保存着不随社会变化而变化的有关东方'的观念，如东方的怪异、落后、麻木、懒惰及女性洞察力等。"[65] 又如霍米·巴巴对于"西方多元性这个透明范式的建立，表面上促进了交往，实际上成为文化'围堵'的工具"的辩证发现。[66] 这些悟见说明这样一个事实：当今世界的不同层面和区域的话语冲突将持续下去。话语冲突的泛滥也表明，当今社会实际上依然与哈贝马斯提出的交往理性和公共空间建构的设想相去甚远，揭示"话语共相"的戏剧剧场实际上还是一个人类交往的替代空间。

"话语共相"的戏剧模式应该是取消形式和内容的对立，也一定程度上瓦解了"题材和主题"的绑架，为各种不确定性和认识、话语、哲学、思维、语言等方方面面的混杂性特征提供栖居的表演场所。除了混杂性、不确定性、不可通约性等这些特征之外，在全球化的背景下，

提倡揭示"话语共相"的戏剧模式还应该表现出一种真正的不为"他者"等观念劫持的跨文化特征；在表现手法上，揭示"话语共相"的戏剧，往往表现主体的漂移、漂泊，没有对固定的、坚定的、游移的信念做出终极性价值判断的武断，虽有落入随遇而安、醉生梦死、看不见未来的虚无主义的可能，但却以拒绝僵化作为自己的座右铭。在揭示"话语共相"戏剧的维度里，所有在二元范畴里建立的爱憎分明、非彼即此均需要反思和"重访"。

揭示"话语共相"戏剧能量的采得需要策略。在改编或者原创的时候，戏剧剧本和全球化人们的生存境遇达成一种相似的情感结构，即主题的勾连。具有后殖民特色的城市如印度的班加罗尔、中国的上海，在其戏剧的主题上，走向了后现代的一致性。在形式的呈现上，却依然五花八门。如宁财神从金庸原著《鹿鼎记》改编的同名话剧，在原著剧情基础上的重构。除此，还有一种戏剧方法上的揭示"话语共相"，即戏剧形构的并置特征和营销的无国界特征上的"共相"。前者，可以从张广天《杜甫》等剧场十分"盈满"的戏剧实验中获得对于当今戏剧潮流反叙述的理解；后者，如美国的百老汇、中国上海的戏剧大道、德国柏林的戏剧剧院营销均采用的戏剧俱乐部式的操作。中国的戏逍堂、上海话剧艺术中心的会员制，与德国的观剧俱乐部相仿。而且，它们有一点十分相似，即观剧俱乐部一般都是独立的非营利性机构，它们最经常的工作是买票、分票，为每个成员选择合适的日期和座位。除此之外，他们还编辑分发免费的戏剧文化杂志，组织成员参观剧场、排练、与戏剧家讨论等活动，帮助剧院进行民意调查，帮助政府进行文化政策方面的咨询。这样的趋势，也说明揭示"话语共相"戏剧外延可以不断拓展的事实。

在全球化的语境下，揭示"话语共相"戏剧的跨国界传播，也提供这样的"后现代景象"：至今，人类生活在一个大众传媒、远古甲骨文化石考古发现、经文、宗教教义、口头语、书面语等媒介一起混杂使用的时代，人类的语言在象征、借用、比喻、反复的世界里，不仅摹仿文学、电影和戏剧，也创造让戏剧摹仿的语言。文本、表演、日常语言之间的界限正在打破；在网络时代，戏剧性的引发因子，看似被"后现代"（利奥塔）和"虚无主义"（尼采）、"无政府主义"（德勒兹）和"新历史主义"（福柯）削减了，实际上这样的虚无和式微并没有发生。原因之一便是网络化时代

携带虚拟性和数字性特征,这些特征对于人类具有双刃剑的作用,提供史无前例的便利,也在扼杀人类的创造性;它提供虚拟的、泛滥的视觉堆积,也屏蔽了面对面交往的冲动。由于人类在物质和精神上的二元藩篱依然绑架着思维,以及一种匿名世界性(anonymity of worldliness)的越界观念的匮乏。人类关系依然走向狭窄的敌意的可能性。话语和性别冲突在本质上没有消除的可能。所以,在全球化的语境下,更应该掌握一种舞台的国际性认知,我们称之为知识的"共相"。

可以说,全球化时代下,提倡揭示"话语共相"的戏剧正逢其时。正因为揭示"话语共相"戏剧揭示出当代人的存在困惑,因此,它也是朝向开放可能性的、一种带有元戏剧倾向的当代戏剧趋势。它一问世就因为真实而收到观众的追捧。它的第二步应该是:除了"揭示",还应该超越,在舞台/社会之间实践如何解决这一人类的普遍困境。

注释

[1] 见 Simon Shepherd, Mick Wallis, *Drama/theatre/performance*, London, Routledge,2004, p. 原文如下:it relates to real life in the same way that the metaphor relates to literal language.

[2] 朱立元(主编):《当代西方文艺理论》,上海:华东师范大学出版社,2005年,第375-376页。

[3] 见周红云:《译者的话》第3页,载于(英国)安东尼·吉登斯,《失控的世界》,周红云译,南昌:江西人们出版社,2001年。

[4] (美国)爱德华·索佳:《第三空间》,陆扬等译,上海:上海教育出版社,2005年,总序言第2页。

[5] (美国)乔恩·麦肯齐:《虚拟现实:表演、沉浸与缓和》,中文版见 Schechner 孙惠柱主编,《人类表演学系列:政治与戏》,文化艺术出版社,2011年,第15页。

[6] 同上。

[7] 见(法国)居依·德波:《景观社会》,王昭风译,南京:南京大学出版社,2006年,第一章《完美的分离》。在第二章《作为景观的商品》中,作者论述道:"景观是一场永久的鸦片战争,是一场强迫人们把物品等同于商品,把满足等同于生存的鸦片战争——根据景观自身的逻辑,这种生存的需要是不断提高的……被提高了的生活水平是一种镀金的贫穷,但不可能超越贫穷。"

[8] (美国)卡斯滕·哈里斯:《建筑的伦理功能》,北京:华夏出版社,2001年,第82页。

[9] 同上,第87页。

[10] 欧阳周、顾建华、宋凡圣:《美学新编》,杭州:浙江大学出版社,2001年,第253页。关于完形心理学或者"异质同构"概念阐述,也可见格式塔心理学理论或李泽厚的《李泽厚哲学美学文选》等书籍。

[11]（法国）罗兰·巴尔特：《符号学原理》，李幼蒸译，北京：中国人民大学出版社，2008年，附论第69页。
[12]（德国）哈贝马斯：《公共领域的结构转型》，曹卫东等译，上海：学林出版社，1999年。
[13]（美国）大卫·哈维：《巴黎城记——现代性之都的诞生》，黄煜文翻译，桂林：广西师范大学出版社，2010年。
[14]（美国）卡斯滕·哈里斯：《建筑的伦理功能》，北京：华夏出版社，2001年，第221页。
[15]（德国）汉斯·蒂斯·雷曼：《后戏剧剧场》，李亦男译，北京：中国戏剧出版社，2010年，第199页。
[16]（法国）安托南·阿尔托：《残酷戏剧：戏剧及其重影》，北京：中国戏剧出版社，2006年，前言。
[17] 在 W.J.T. 米歇尔的图像理论中，"picture"更接近于原型，"image"更接近于表象。
[18] Stuart Hall ed: *Representation, Cultural Representations and Signifying Practices*, London, Thousand Oaks .New Delhi, Sage Publications, 1997.
[19]（美国）卡斯滕·哈里斯：《建筑的伦理功能》，北京：华夏出版社，2001年，第221页。
[20]（德国）汉斯·蒂斯·雷曼：《后戏剧剧场》，李亦男译，北京：中国戏剧出版社，2010年，第212页。
[21] 同上。
[22] 王忠祥编选：《易卜生精选集》，北京：燕山出版社，2004年，第494页。
[23]（法国）居伊·德波：《景观社会》，南京：南京大学出版社，2007年，第3页。
[24] 这里是我借鉴爱德华·索佳对第三空间的定义而做的尝试性的"第三空间戏剧"的描述，它称不上定义，而是一种对其审美风格的把握。见（美国）爱德华·索佳，《第三空间》，陆扬等翻译，上海：上海教育出版社，2005年，第13页。
[25]（法国）居伊·德波：《景观社会》，南京：南京大学出版社，2007年，第1页。
[26]（德国）汉斯·蒂斯·雷曼：《后戏剧剧场》，李亦男译，北京：中国戏剧出版社，2010年，第100页。
[27] 同上，第145页。
[28] 王斑：《历史与记忆——全球现代性的质疑》，牛津：牛津出版社，2004年，第1-2页。
[29] 周宪：《视觉文化的转向》，北京：北京大学出版社，2008年，第244-267页。
[30]（德国）汉斯·蒂斯·雷曼：《后戏剧剧场》，李亦男译，北京：中国戏剧出版社，2010年，第100页。
[31] 电影《弗里达》是根据画家真实故事改编的传记电影。A biography of artist Frida Kahlo, who channeled the pain of a crippling injury and her tempestuous marriage into her work.
[32] 见《上海市人民政府关于原则同意〈上海市雕塑总体规划（2004年-2020年）〉的批复》中的《上海市雕塑总体规划（2004年-2020年）文本》，批准文号：沪府（2004）35号，批准日期：2004年7月，批准机关：上海市人民政府。
[33] 胡妙胜：《隐喻与转喻——舞台设计的修辞模式》，《戏剧艺术》，2000年第4期。
[34] 段馨君：《跨文化剧场：改编与再现》，南京：南京大学出版社，2013年，第2页。
[35] 同上，第1页。

[36] 他这样解释"国际性的表演认知能力"的重要性:"传统的观点认为,认知能力意味着读和写的能力,通过书面媒体和文化进行交流的能力。通俗一点就是听、说、读、写。Patrice Pavis 在 1982 年提出了当代人的一种全新的认知结构能力,他认为当代人需要能对舞台语言进行认知。所谓舞台语言的认知,就是能够读懂舞台中发生的'视觉意象、身体活动、文化记忆和本土的流行文化等社会交往语言'。"Janelle G. Reinelt, Is Performance Studies Imperialist? Part 2, TDR: The Drama Review(Volume 51, Number 3 (T 195), Fall 2007:7-16)

[37] (美国)简奈尔·瑞奈特:《人类表演学是帝国主义的吗?(第二部分)》,载于 Richard Schechner、孙惠柱主编《人类表演学系列:人类表演与社会科学》,文化艺术出版社,2008 年,第 11 页。

[38] 同上。

[39] 彼得·布鲁克《西服》(suit)中国版,上海戏剧学院上戏剧院 2012 年 12 月 20、21 日演出,采用中国、英国等不同国籍的演员。

[40] (法)于贝斯菲尔德著:《戏剧符号学》,宫宝荣译,北京:中国戏剧出版社,2004 年 6 月,第 250 页。

[41] 《东方三部曲》之第三部《东寻记》,在上海演出的场地为上海话剧艺术中心。

[42] Michael Walling ,Roe Lane (Ed) *The Orientations Trilogy.Theatre and Gender: Asia and Europe*, by Border Crossings Ltd, 2010, p5.

[43] 第二部《Re-Orientations》于 2010 年 10 月在上海话剧艺术中心上演,中文名为《东寻记》。

[44] Richard Schechner: *Performance Theory*, New York 1988: 21.

[45] 同上,第 110 页。

[46] Li ruru, Jonathan Pitches,Negotiations in the Uncomfortable Zone: Identity, Tradition and the Space between European and Chinese Opera, see Michael Walling, Roe Lane (Ed) *The Orientations Trilogy.Theatre and Gender: Asia and Europe*, by Border Crossings Ltd, 2010, P196.

[47] Patrice Pavis, *Theatre at the Crossroads of Culture*, Routledge, 1991, p4-5.

[48] Ma Haili, The Character of Song and Yueju ,see, Michael Walling, Roe Lane (Ed) *The Orientations Trilogy.Theatre and Gender: Asia and Europe*, by Border Crossings Ltd, 2010, P106-114.

[49] Kathy Foley, *The Orientations Trilogy.Theatre and Gender: Asia and Europe*(review),Asian Theatre Journal, Volume 29, Fall 2012,pp582-584.

[50] 可以参见有关对这个表演品种 Yakshagana 的解释,网址为 http://en.wikipedia.org/wiki/Yakshagana

[51] Susan Powell, Professor in English at Salford University, commented on the broken-down relationship between Song and Alex as symbolizing the irreconcilable relationship between the West and China.Ibid, P114.

[52] 见《上海城市雕塑获奖情况 1982-2011 年》文件,上海城雕委提供。

[53] 姚昆遗:《上海大学学报》,1997 年 12 月,第 4 卷第 6 期,第 12-14 页。

[54] 王鹤:《理论与现代化》,2010年第5期,第100-103页。
[55] 我在2012年5月于上海话剧艺术中心的大剧院观看了这台话剧,现场观众的反应强烈。甚至,观众有些拍着大腿,兴奋、粗俗地宣泄着自己的没有经过修饰的感受:"他妈的,这个戏真他妈的棒极了……"
[56] 刘剑梅:《狂欢的女神》,北京:生活·读者·新知三联书店,2007年,第266页。
[57] 同上。
[58] (美国)哈罗德·布鲁姆:《西方正典:伟大作家和不朽作品》,江宁康译,南京:译林出版社,2005年,序言第1页。
[59] (法国)罗兰·巴尔特:《写作的零度》,李幼蒸译,北京:中国人民大学出版社,2008年,第17页。
[60] (法国)于贝斯菲尔德:《戏剧符号学》,宫宝荣译,北京:中国戏剧出版社,2004年,第250页。
[61] 该部分论述,也可见本人的论文《全球化时代悲剧语/媒介化和三元思维转型考察》,《戏剧文学》2014年第2期,第63-73页。
[62] 于帆:《〈成败萧何〉:引向深层历史文化反思》,《中国文化报》,2011年1月13日。
[63] 李伟:《怀疑与自由》,上海:上海书店出版社,2011年,第151页。
[64] http://www.royalcourttheatre.com/whats-on/blasted,登入2013年8月25日。
[65] Edward Said, *Orientalism*, Routledge Kegan Paul, 1978:205-206.
[66] (美国)爱德华·索佳:《第三空间》,陆扬等译,上海:上海教育出版社,2005年,第181页。

第四章
空间的表演性：
迈向后现代
——全球化资本逻辑和
空间表演的解构性

本章导读

空间表演性的另一层涵义是空间之间的解构性向度。与"同构"同样重要，在解构主义的理论体系中，德里达自创的术语"延异"居于非常重要的地位。所谓"延异"，即延缓的踪迹，能指和所指之间的缝隙，它与代表着稳定的语言——思想对应关系的逻格斯中心主义针锋相对，代表着意义的不断消解。

"延异"作为后现代理论的代表，典型地体现了后现代主义平面化、碎片化的理论倾向。所谓"空间表演性的延异"，在这里是取其隐喻的涵义，是指在空间表演性同构性背后的相异性、悖谬性、错层性、时空不一致性。即意味着在今天的剧场空间、社会化剧场或是在空间与空间之间的修辞转换（虚拟和摹仿、再现和表现），其在信息传递同步进行的同时，也存在着一种不同步和时间差。我们借用语言学的这个概念，隐喻化到空间表演性的现象中，它的涵义就变成了"艺术空间之间、艺术空间/社会空间、社会空间之间普遍存在的空间转换的解构性向度"。

空间表演性作为空间表演的一种内在性质,除了具有同构性之外,也具有解构性维度。这个在不同空间之间的解构性现象包括:(1)二元体系和三元体系之间的张力、启蒙现代性和审美现代性之间的张力、前现代和现代性与后现代性三者之间的张力;(2)审美时间差。如正当西方国家开始舞台出现现代派尝试的时候,中国的戏剧舞台上以社会现代性、启蒙现代性的主题为主。又如戏剧性和在场性的接受时空差。当代后现代的剧场被革新为在场性、表演性的场所,在西方大为流行,而这些文本被挪用到中国语境的时候,又会出现返回到戏剧性的老路上来。这与全球化的跨文化趋势有关。导演们不再只是"拿来",而是在拿来的过程中解构它,有意识、无意识地又会进行中国式语境的再创造,其目的是让这些原创于西方的作品成为被我所用的材料。如前所述,这样的尝试出现在诸如林兆华2009年导演的《樱桃园》中。

除了林兆华的这个表演案例,如下的现象体现了这种不同审美、语境杂糅产生的解构性。在社会空间剧场化的趋势中,我们却包含了许多重蹈覆辙、走回头路的模式(即戏剧性元素的泛化),一件以讲述、表现故事和戏剧性情境为手段的现代雕塑,一个摹仿电影、戏剧剧情的迪斯尼乐园的剧情化体验巡游,一次进入逼真的剧情和情境的这样的大型电视秀、直播等。戏剧性和表演性(在场性)的共存,说明一个简单的道理,剧场化空间的泛化不再陌生。从演播室到体育场,从都市广场到社会作秀场,剧场化空间包含着戏剧性和剧场性、在场性的混杂、杂糅之情境,几种元素同时交织在不同的空间中;在前现代、现代性和后现代并存的空间中,不同的认知和审美能量既产生着结构性整合的力量,也产生在空间内部和外部并存的一种解构性力量。

客观而言,作为亘古就有的人类情感的先验图谱:摹仿、模拟、符号、

象征等再现,与注重当下体验、尊重自身身体的表演之即兴、创造、实验等表现方法,在当下的空间中共存着。在全球化后现代和现代化交替进行的时代里,我们的审美图形可能变成:表现和再现依然牢固地交织在一起,戏剧性和在场性也时常混同,在社会剧场化的空间趋势中,可能幻觉之后又是幻觉,祛魅之后是返魅。

观念的解构:在二元对立和三元辩证之间

我们在《空间中的表演》一章中,以上海戏剧和表演作品为案例,对它们在审美现代性和启蒙现代性之间的延异进行了描绘。除了启蒙现代性和审美现代性接受的延异之外,上海戏剧空间的延异还包括场所和主题之间的延异。表现在:上海的镜框式舞台和主流话剧的关系既有天然的亲和力,也有悖谬性和矛盾。如,主流戏剧在表现人物的逼真性和典型性上,往往"有意识"地倾注很大的精力。这也体现了上海主流戏剧在面对舞台表现语言时候的一种两难境地:主流话剧顺应了再现和典型化的表现手段,徘徊在舞台假定性和斯坦尼幻觉主义的夹缝中,斯坦尼幻觉主义力求缩短舞台与现实生活的距离。但这种戏剧观念受到了二十世纪以来迅速发展的影视业的冲击。影视镜头语言的纪实性与蒙太奇造成时间的自由转换,使得写实戏剧逼真相形之下黯然失色。正是在这样的背景下,舞台假定性被发掘出来,成为戏剧舞台上的优于电影蒙太奇手段的一种吸引观众的元素和噱头。假定性,是戏剧制造独特时空魅力的一个手段和程式,中国古典戏曲在手势、身体姿势、动作系统中有着丰富的可以借鉴的资源。高科技的发展,让舞台制造假定性情境的可能性增大了,也提供了技术的保障。同样,这种优势背后也存在缺陷:表现在上海的主流话剧相对而言缺乏一种灵动性,斯坦尼幻觉主义依然是表演程式和剧场风格的主流。这种"有意识",有时候,还体现在对主题和题材的捆绑上。[1] 相反,一些小型的非镜框式舞台的戏剧实践,则充满了生机勃勃的景象。镜框式舞台上表演的戏剧,看似主题清晰,实则难免出现一种门可罗雀的票房惨淡现象;而在资金和影响面上都不及前者的小剧场、黑匣子、临时舞台、社区舞台,则可能产生一票难求的"热烈场面"。

于是,全球化时代的到来,为上海戏剧生产提供了一种广阔的时代背景,也导致了上海戏剧空间慢慢在商业、主流、实验(民间、校园)的

三足鼎立之外,有了更多的模糊体和混沌体。列斐伏尔和爱德华·索佳的"第三空间理论"和霍米·巴巴的"杂糅性"理论为我们观察这种突破二元对立的戏剧观提供了理论支撑。于是,在多元综合的时代元素影响下,上海戏剧生产在制作、创作、演绎、剧场等环节上均呈现了前现代性／现代性／后现代性三者杂糅,海派风格、民族风格并置的开放局面。这种形态与"杂糅""第三空间"理论呈现出一种对应的风景。

由于存在二元／三元观念差异,也导致关于表演舞台上对待身体的观念差异。上个世纪,正是西方戏剧上演流派之争的同时,中国上海的戏剧却没有上演类似的戏剧。随着时间的演进,我们看到上海戏剧慢慢形成了自己鲜明的民族性风格,呈现了海派和民族性交融的格局,也产生一种空间的糅合(类似霍米·巴巴所言的杂糅性)效果,这种风格和效果体现在风格、结构、题材和主题上。比如上海戏剧表演海派风格的形成,其中也带着既吸收外部世界的能量,又保持自身文化基因的那种倾向。如果对这种风格进行解构,比如解剖中国戏剧的表演程式、形式、符号和接受,则我们可以发现许多有意思的差异性信息。在表演领域,演员和角色的调和是当今剧场的一个大问题。在中国学术语境里,有斯坦尼体系、布莱希特体系和中国戏曲体系之区分。在国营的剧院里,体制内的剧院和生产主流话剧的剧院里,因表演程式陈旧,演员身体和角色的问题并不突出,对"表演者三维"的探索也鲜见。演员通过身体和姿势、口语表达,按照程式完成舞台角色的设定。但对诸如"演员在表演时可以按照自己的经历、真实感受表演,还是可以按照他人的经验来演绎?"这些问题的漠视造成身体和表演的脱节。在体制外的剧团,诸如上海的民间戏剧机构草台班,却开始主动、自觉地追求身体和表演的一致性。他们对舞台上身体和语言之间的张力有着清醒认识并身体力行。该剧团的演出排演,几乎是从身体天性出发,提供破除障碍的基本训练,并协助研讨和推进个人表演能力。在这个被语言操纵,以语言包装的时代,身体的动力和能量首先需要开发,因为它较少被使用而较少受到污染,显得更为单纯和真实。因此,该剧团认为由国家和商业空间养成的语言、言说方式和各种腔调需要重新检讨。从促进民间社会的角度出发,表演中的语言应该更自由、直接和自省。正如其主创者赵川所言:

表演是通过剧场来进行思考、表达和释放的一种途径。任何人都有表演的权利和能力。他或她的能力、能量和技术需要得到有效地开发和鼓励,但很大程度上,这些能力是以充分的自觉、自信和对表达的诚恳愿望为基础的。各种压制普通人自信和表达愿望的迷信、陈规陋习,都应设法破除。这种表演不应该通向国家剧院或商业剧场的演出标准,那些标准不是"草台班"的参照,那些正是使人们被压抑,或走向低俗化的重要原因。生命能量和直接生活感悟是我们表演的源泉。[2]

为了能够正视这种身体的能量,我们用下面的表格来解构之:

表格 4-1 身体或者表演主体"深刻的混乱"之能量解构

戏剧能发生层次 \ 戏剧能空间范畴	第一维:主体:演员	第二维:客体:角色	第三维:"深刻的混乱"	
	米歇尔揭示的以 picture(物理性)形式呈现。	米歇尔揭示的以 image(基因和密码)形式呈现。	阿尔托、高行健、颜海平所揭示的超越这两个维度的存在,既是演员又是角色的复杂性和混沌性。	上海的具体案例
舞台	演员是呈现的那个身体。	角色相对于舞台原初的意象和人物原型:image 是原初图像本身,超越了物理特征,以基因密码的方式存在着。	所指和能指之间的巨大的空间元素关系,包括:(1)观演关系(2)符号关系(3)身体动作(4)姿势(5)观众(6)剧场的每一个元素和互动关系……	《宝岛一村》《红玫瑰白玫瑰》《鹿鼎记》《北京好人》《公用厨房》《杜甫》等。
剧场化空间(对戏剧/剧场三维结构的模拟空间)	主体:雕塑或空间艺术。	客体:被象征物。	对于舞台剧场的第三维空间的模拟。	《陈毅雕像》《都市中人》《东方之光——日暮》《老外看浦东》《梦石》《人民英雄纪念碑》等。

全球化时代各种空间	主体：地理、政治、社会、剧场空间。 客体：被景观化之对象。	在景观化、仿真、拟象之中包含的一切剧场化元素和相互关系，包括：符号、物质材料、多媒体、身体；时间和空间的超越二元的排列：时空分延、奇观化、壮观化、多国表演……	都市空间、剧院改造、大型环形戏剧《如梦之梦》、大型音乐剧、雕塑的壮观化空间现象：雕塑公园、世博会雕塑、创意园区的结构性、解构性案例等。

这种解构性也体现在集体创作和单人表演之间形成的张力上。一般而言，集体能量和单人表演的能量各有不同。如上海民间戏剧团体"草台班"用"拉练"等形式推动集体性的观演能量，其作品《小社会》起到的"聚集新都市青年能量"之作用，就属于当下个体化时代比较珍贵的舞台实践；而单人表演的冲击力，可以在单人表演话剧《一个人的莎士比亚》这部戏剧中表现出来。剧中一个演员表演了众多的角色，在角色之间的穿越、游戏和片段之间的并置，成为剧场的流行风景。它与集体表演一起抵达一个重要的能量接受地带：即观众的反映。如果观众的反映强烈，就意味着单人表演的空间营造成功了。全球化确实加剧了戏剧的国际化交流，这种单人或者少人演出（一人的多角色饰演），确实成为了一种普遍的舞台景观（如百老汇的话剧《彼得与摘星人》，15个人，饰演50余个角色；凯瑞·丘吉尔的话剧新作《爱情与信息》，分成57场，15个角色饰演一百多个人物；同样，台湾带来的相声剧《东厂仅一位》，舞台的两个人物，演饰的场景和事件无数；赖声川的《十三角关系》，少数的几对演员，展现多层次的社会关系）。因此，单人表演或者多角色饰演，将影响未来的表演形态和生态。

上海的雕塑空间表演亦然。上海由于城市历史空间的特殊性，其雕塑空间的生产与世界潮流形成了一种既同步又差异的步调。同步体现在东西方的雕塑审美，无论空间阻隔到何种程度，其最后的景观都走向了相似性。比如，1920-30年代上海外滩的雕塑，就与欧洲的雕塑相仿。又比如，发轫于1960年代美国的雕塑空间的后现代转型，同样也发生在1980年代和今天的中国；差异和接受的延异体现在：上海雕塑诞生之初，它接受西方雕塑体系，只孤立地引入了文艺复兴以后的古典主义

的雕塑创作方法时,本能地忽视了吸取与雕塑相连的建筑空间意识,使雕塑风格偏向绘画而非建筑。在鸦片战争之后,上海开埠,中国的雕塑被纪念性雕塑占据主流,丧失了开敞表达思想的话语权,与世界性的雕塑潮流几乎隔绝。新中国建立后的雕塑基本上接受了苏联模式,而对世界其他的雕塑潮流(现代主义潮流)接受很少。在潮流、风格的互动交流上更几乎阻断。改革开放后,中国迎来思想和艺术表现手段的解放和松绑,各种雕塑艺术才络绎不绝地出现在上海。受到矫枉过正的惯性影响,这个时期上海雕塑出现另一个问题:过度摹仿和抄袭。比如,在上世纪九十年代到二十一世纪上海的雕塑公园中,抄袭摩尔、罗丹成为家常便饭。类似的接受延异也发生在台湾三重市。该市的玫瑰公园曾矗立了一座根据神话雕塑创作的铸铜雕像,名字为《呐喊的亚历山大》。这是一座整个身体都埋在土里的老人,在地面上只露出一张表情痛苦的脸、一个手臂、一段膝盖和脚板。这件有创意的雕塑放在公园后,遭到了社区居民的强烈反对,他们认为这座雕像令人感到害怕,特别是在晚上,更令人不寒而栗,毛骨悚然。可见城市雕塑,与时代审美、人文环境之间存在一种内在张力。

上海雕塑空间在秉承世界雕塑语言的前提下,在摹仿西方的雕塑流派的技术特性外,逐渐形成了自己的独特风格。这些风格就是中国国情观照于艺术创作的折射。中国的雕塑在二十世纪没有经历西方流行的审美现代性,而是逐渐走出了一条与社会物质经济、观众精神状态和认知结构相吻合的模式,就是步调相似又相异的明证。而在全球化时代,处于全球空间中的雕塑空间表演的解构性维度均大增,它们在世界各地激发了每时每刻让观众进行参与从而对空间进行解构的特殊能量。

全球化景观一种：实景舞台和多媒体表演

近年来，一种新颖的表演空间模式呈现在观众面前，那就是实景舞台的表演，这些实景舞台表演具有迥异于传统剧场表演的空间特征，其审美也是奇特的，实景舞台表演从建筑学、地理、观演空间上均有一种革命性。在空间修辞上，摹仿资产阶级正剧舞台的上海镜框式舞台以及以这个舞台为模板拷贝剧场的上海，均采用转喻和隐喻结合的"符号转换"，给人以小见大的观演体验。实景舞台的审美打破了转喻和隐喻的窠臼。

实景舞台表演也运用了非舞台性场所，用生活景象的构筑作为出发点，再加以演员表演、多媒体技术和多元景别的设计。在审美上，它破除了幻觉，与传统戏剧的第四堵墙效果反差巨大。正是这种直面观众的效果，使得实景舞台的表演与古希腊的中央式舞台（圆形剧场）和伸展式舞台有着异曲同工之妙。在直面观众的舞台呈现效果之外，实景舞台还因为空间的模拟真实性的最大化效果，在真实感的营造上远远超越了中央式舞台和伸入式舞台表演。因此，它的出现，又似乎可以说是全球化时代的特定样式。

它的审美不同于镜框式舞台和中央式舞台，也不同于同样是颇受观众欢迎的"横剖面全景"舞台。所谓"横剖面全景"舞台，是指一个道具和建筑在舞台上固定的舞台。这种舞台样式的审美核心是让观众从"不变形"的视角，看到生活空间的最大化，这样的处理首先是符合人类学、心理学的舞台突破：传统的视角和观看心理被打破，类似小说叙述的第三人称的全知视角，也类似过去电影中时常采用的在一道墙的中间取景的虚拟。通过不同楼层、房间或者一墙之隔的空间里的人物行动和对话的并置，不仅产生强烈的戏剧性，也由于不同程度上简略了生活空间而呈现符号学特征。这样的模拟、仿照和转换是人类表演的创新，其呈现的观演关系和审美也是颠覆常规的，因而它也被广泛运用。

第四章 空间的表演性:迈向后现代——全球化资本逻辑和空间表演的解构性 | 237

实景舞台表演显然走向了另外一种审美,一方面它是真实化的极致,另一方面它又是彼得·布鲁克空的空间的舞台倡导的现实化,即呈现一种空的实景,再配以现代化的高科技多媒体技术,把空间打造成多维的虚幻、虚拟和现实结合的空间。对于实景空间,国外有一个专门词汇"Site-specific Spaces"来表示,含有实地空间、特定场域空间的意思。挪移到中国语境,两者有相似之处,但并不重合。中文中的"实景空间",是相对于传统舞台的虚拟空间而言的。

■ **实景舞台的空间修辞:以谭盾的《水乐堂》为例**

谭盾的《水乐堂》,这个被誉为"天顶上的一滴水,禅声与巴赫"的实景音乐演出,演出地点在上海朱家角水乐堂。它借助经过设计和实景(实景在这里指与现实生活完全是1∶1比例关系的舞台和实物,包括明代建筑的厅堂、河流、河埠、对岸的石塔,均是可以生活、活动期间的真实场景)提供了崭新的舞台场景。"实景"在这里的涵义是"这个空间是按照实际景观设计"之意,而不是完全自然的空间舞台,其中添加了谭盾自己的设计。

实景空间在这个演出中最大的戏剧能来自场景与时间要素的结合。我们看到,序幕拉开,灯光暗下,演员在水中打坐莲花,彼岸圆津禅院亮起灯火,僧侣晚课的声音徐徐传来,弦乐四重奏让巴赫的旋律穿越时空而来,与禅声相合。水从河上流到屋里,观众围坐的一池水面,那就是"水乐堂"的舞台。在江南古镇的老宅里,观众听到天顶上的一滴水引出禅声与巴赫;看到水摇滚与弦乐四重奏的撞击,还有琵琶的轮音与人声的吟唱。在水乐堂里,音乐成为可见之物,建筑成为可以演奏的乐器。设计的巧妙之处,还体现在,观众坐在室内,而表演之中,带有禅意的咏颂则从河对岸15世纪的圆津禅院传来,产生一种声音并置的诗意。

这个实景表演的另一个张力是,明代建筑在这里除了生活和音乐演奏的场所物质性之外,还有代码和象征的功能,它具有暗示主题的能指。明代象征了一个工商业开始兴起的时代,它的时间性魅力与古镇的物理性空间魅力同时存在,打击音乐就在这样的氛围里产生。这就是谭盾在演后谈中说明的在上海明代古镇朱家角开幕的《水乐堂》之演奏意义所在。[3]《水乐堂》用废除舞台的方法,创造了一种意境。在古镇朱家角的水乡,三个层次,分别按照江南水乡的建筑和滨河风格,依次呈现:虚

实之间,诗意呈现。

用实景建筑和环境演绎打击音乐,既体现了一种后现代性对表演这个概念的定义,也使得观众的席位和观看产生了新的方位感。另外,从"建筑是凝固的音乐"的诗意出发,选择在明代建筑中演奏现代的打击乐,还是一种超越时空间限制的表演能量的实验和捕捉。

空间表演样式在全球化时代出现了井喷效果,除了实景舞台演出、实地空间演出,多媒体演出在近来也蔚为壮观。与实景舞台表演不同,多媒体戏剧表演或者多媒体剧场表演往往强调空间的多重组合效果,从而给观众一种超越单一空间的限制。空间的游移成为完全迥异于过去的观演体验。有时候,这种空间组合、变形带来的审美效果和互动效果,带有实验性的特征。

多媒体戏剧的舞台修辞:《哈姆雷特:那是一个问题》[4]

美国"环境戏剧"的倡导者理查·谢克纳层指出,仪式戏剧是一种使所有人都沉浸进去的集体性庆祝活动。他在《环境戏剧》中说:"我一方面强调戏剧的仪式性,'仪式是他们自己精心准备的公开表演。'一方面强调戏剧是'社会变革的实验田和发起人,成了实验室'。"[5] 在这个理念下面,我们看到的戏剧充满了这种仪式和实验的意味。

空间向度的仪式化处理。空间舞台调度的解构,情景、道具的突兀转移,造成一种间离和陌生。《哈姆雷特:那是个问题》一剧,提出的依然是终极性的问题 to be or not to be,但表现出的却是一种仪式化的解构方式,空间和舞台的关系充分展现这种解构。解构体现在对剧场的利用和对主题的表达上,如在表演中,两台摄像机进行了全过程实况录像拍摄,现场投影在墙上。观众可以选择看演员或者看录像。演员是全方位的,录像是局部的,更多的是面部特写,这种实况拍摄在百老汇已经十分风行。录像也参与

图 4-1　人和彩练的复合,产生新的舞台戏剧空间和观演关系。图片来源:利兹大学 PCI 学院

了表达,有时候甚至是强迫的,比如衣柜里的那场戏,观众只有通过摄影机才能看到演员的表演。

解构还体现在一种陌生化效果的体现,如在奥菲利娅的父亲波洛涅斯被哈姆雷特误杀之后,马上就有"群魔乱舞"般的通俗音乐剧表演出现,一些性格分明的角色一下子没有了区别,加入了这个疯狂的群舞。导演似乎有意不让观众进入一种规定的情景中去,时常迅速转换情绪,以达到布莱希特的陌生化效果,契合理查·谢克纳"环境戏剧理论"把环境当作戏剧材料的一种实验。演员们在一场血腥的"仪式格斗"(理查·谢克纳语)之后,用拖把反复拖地,甚至砸拖把,也是如此。让你幻想庄重时分又来个啼笑皆非,在精神的另一个向度审视环境。戏中戏部分,当京剧展示一个古老的国王遇害过程时,也充满了一种符号和仪式感。

国王的出场,每次都有一个领队弄臣在向观众席夸张地做手势,引导鼓掌(有点像剧院里导演助理做的事),似乎在强调一种刻意的大张旗鼓,或者甚至是招摇过市,暗示非法政权和心理愧疚的关联。国王每次的出场方式均一样,呈现了重复(又在嘲笑僵化的朝廷仪式),喻示王权的王位也一样,每次都是新安放上去的,极其简陋,没有流光溢彩的味道,让人看到王位的空虚与粗鄙部分(这是作者联想,以前的戏剧里面从来没有涉及到对王位的揶揄)。

关于剧场观众位置的设置。理查·谢克纳但说:"我们选择了新空间这个剧场。在这里,我们与非常有天分的舞台设计合作,我们对整个新空间进行了重新的设计,并重新安排了座位。"[6] 演出时座无虚席,观演关系达到最佳状态。导演还在国王的宝座下设置了一具棺材,奥菲利亚的尸体就埋在这里面,小丑们还在接下来的剧情中要挖出尸体,便于怀疑雷欧提斯是否进行了验尸。因此宝座有了一种死亡的象征,主人公哈姆雷特最后就是死在国王的宝座下的。掘墓者掘墓使用了真正的泥土,在舞台上表现出一种现实的质感。

再来看侍臣们在国王背后的造型,其手里的道具是拖把或者掘墓的铲子。拖把和铲子在这个戏里面,既可以入戏,当作是剧中的庄重的权杖,又可以出戏,当作真正的剧场清理工具,游走在实物和隐喻物之间。假发的使用:戴上和脱下就可以代表剧中两个人,假定性被强化;剧中衣架的放置也值得一说,在这个表演作品中,它不再是日常生

活中看不见的道具，而是被挪到演出的中心区域，让王后和哈姆雷特在这中间表演，并且通过摄像机，让观众"窥视"到他们的谈话。这样的设置，使得表演具有了仪式性和实验性。我认为，把衣架抬到舞台中央，它出现了一种诗意的陌生和多义并置效果：如果我称它为衣架，它就是衣架，可以用它来换衣服；如果我称它为王宫密室时，它就是密室，可以用来演室内戏（如哈姆雷特与母亲对峙的那场戏）；如果可以当作戏里的道具帷幕，那也可以，如波洛涅斯被误杀时就躲在衣架背后。

应该指出，无实物和道具转移，都是需要演员的想象力和抽象表现天赋力的，而戏剧的仪式性、实验性就体现在这些地方。

时间向度的仪式化处理。有几个亮点特别值得一提：(1)服装：王后的服装先是红色的，随后是金色，最后成了黑色，国王也一样，每次出场随着语境的不一样，服装也是这样的，每次都在提醒观众心的外化和他们的没落；国王和王后的交媾在这里以非常丑陋的形式展现，坐在大腿上的交欢，被人打断后的出口粗话，都在表现一种非法婚姻的状态；(2)语言的尝试在这里成了另一种仪式。英文和中文的交叉使用，方言和粗俗俚语的夹杂，独白和对话的不同音效——都在通向一个戏剧的方向：即超越烦琐，一种让你感受到一种重复的安排，简单的一致性，在我看来也是仪式性；(3)观演效果：在这种简单的重复中，观众被标签为一个"事件的参与者和目睹者"，一种带距离的纯粹观看的仪式，甚至不需要投入和眼泪。看，不是看琐碎，而是看诗，看升华，看仪式。在谢克纳这个戏里，一种被空间压缩的限制如何发挥出了自身的潜能而被反复利用，值得称道。另外从具体到诗意，从诗意到具体的转换也行云流水。如从道具沙可以让思想到死亡，具象被升华到相关性、哲理性的死亡，甚至旁骛到篡夺王位本身蕴藏的死亡风险等。总之，这个戏带观众出戏入戏，境界浑然，界限模糊。这可能的模糊哲学，本身就是诗和仪式的本义：它们充满了象征、联想和多义。而戏里多重的死亡和相关的死亡葬礼，则是另外一种仪式了。

▌多媒体戏剧的戏剧能之发挥重点

《哈姆雷特：那是个问题》的主线是复仇，但辅线是疯狂以及对疯狂的误解。疯狂在这个戏剧里有非常重要的位置，哪怕在这个实验剧里。它是整台戏的剧情核心。因此，这台戏可以归纳为：

（1）**疯狂和对疯狂的疯狂**。在《哈姆雷特：那是个问题》中，这个戏剧性向度"疯狂"被完整保留——经典的演绎是对戏剧重要抽象构成的发挥，但绝对不会去削弱原先的戏剧性（我认为是由于冲突带来的张力感、陌生感和误解带来的似是而非）……此戏充分印证了这条线索对于《哈姆雷特》的重要性，它们甚至就是哈姆雷特的构成存在依据。没有他的疯狂，也就失去了故事发展的脉络和戏剧性的意义。具体来看，这戏剧性（中国俗称"有戏""出彩"成分）与美学息息相关：一开始一意孤行地寻求答案——疯狂的端倪，到有了鬼魂的暗示以后的寻找印证（用戏班的所谓"捕鼠器"），可以看作是——疯狂的极致化，引火烧身以后被引渡他乡——疯狂被转移，到最后被刺中致死——疯狂的覆灭……可以说疯狂组成了我们看的依据；如果说哈姆雷特的疯狂是一个戏剧性发射器，在对立面上，叔父一方对哈姆雷特假装疯狂的"疯狂解读"才是本剧最佳的部分：戏剧性的核心。先是用爱情的定义误解了"疯狂"（定义误解：是爱）；一个顺水推舟，一个是扬扬得意和自作聪明，有了误解一产生误解二（逻辑误解：为爱疯狂）；更有甚者，由于误解这个逻辑而产生更大的误解，非彼即此的连环误解三（逻辑谬误：因为为爱疯狂，所以不是为其他事情疯狂）……这个戏的后半部分是由于误解被粉碎之后所采取的对假装疯狂者疯狂的报复——引渡他国，实施谋杀，不成之后，用格斗或者毒药进行万无一失的杀戮。《哈姆雷特：那是个问题》没有掩盖掉这个戏剧性，而对于其他戏班的演出、掘墓人小丑的表演、叔父的隆重登场等则采用了新颖而充满视觉效果的改装与拼贴。每次登场，均是从上个场次的舞台上直接演进，道具是随从们现场搬弄代表王位的椅子来表现的，而站在国王和王后后面的侍臣，手里握着的则是用来拖地的拖把……一切荒诞不经而实质起了为戏剧性服务的作用。

（2）**性别和情欲**。"性别的幻象"在第五届上海国际小剧场戏剧展演中，明显地在许多剧目中有所体现，如《班女》《记忆之死》《明天我们空中相见》。在《哈姆雷特：那是个问题》中亦然，谢克纳将哈姆雷特和霍拉旭设置成了同性恋，而罗森克兰茨与吉尔登斯特恩是男女搭配。值得指出的是，在 2007 年排演的这出戏中，扮演吉尔登斯特恩的是男人，只不过穿着网眼丝袜和带有女性味道的皮靴。谢克纳体现了"莎士比亚的双人一体的罗森克兰茨与吉尔登斯特恩是朝廷阴阳人没

有结果的无性繁殖。他们分不开且难以辨认,盘旋在浮动的消极状态之中"。与2007年的版本不同,2009年的版本饰演"吉尔登斯特恩"的是女演员。2007年版中,扮演奥菲利亚的演员穿着一件十分日常的服装,显示不出奥菲利亚的个性。2009年版的奥菲利亚的打扮,则代替为只穿一件男式衬衫,大腿裸露,显示出为爱和情欲疯狂的造型,糅合了对王子的爱情和对丧父的悲痛产生的化学反应。情欲和疯狂通过身体和服饰的造型强调出来。

因此,也可以这样说,多媒体戏剧《哈姆雷特:那是个问题》戏剧能的展现,无论是仪式性还是戏剧性(两者都是戏剧艺术不可或缺的一种性质,前者通向亘古的戏剧定律和诗意,后者通向戏剧之所以为戏剧的独特性质),是通过不断调整,实现技术和语境的不断磨合才一步步达到的。这种带有实验性的表演,被观众接受,显示了台湾中国文化大学黄美序揭示的多媒体剧场观演空间的独特戏剧能:"多媒体的出现使剧场越来越多样化……从观赏者的角度看剧场当可简化成'一面看'和'多面看',场景也简化成'写实'和'写意'两种。艺术家若要完全'随心所欲'、毫无限制地'呈现'他们的'心象',则只有在这种抽象的呈现与舞台的具象包括表演互相呼应、融成一体之时才能实现。"[7]

在上海戏剧的后现代实践中,我们首先感知到的空间表演性是这样的:它首先是解构性的。当全球化资本化意味(或者有着资本化倾向)的剧场成为一种产业,戏剧成为追求利润的商品,艺术抽离对既成秩序的批判,不是成为政治体制的外延力,就是转化为经济体制的消费商品,资本主导的剧场美学以这样的收益标准来规定剧场艺术生产。无论是镜框式舞台、中央式舞台(伸入式舞台)还是实景舞台、多媒体舞台表演,全球化的上海戏剧/剧场和舞台样式的图景都还是匹配的。它反映了一种从计划经济时代的乌托邦式和剧目单一性、审美单一性的图像中转型,逐渐色彩斑斓的趋势:资本和消费趋势,导致了舞台转换图形的丰富性和空间变形处理的加剧。因此,舞台上的"变形加剧",它的潜文本来自全球化时代要求资金周转和利润最大化的内在规律,变形背后乃是与全球化消费主义的契合和同构。这里还有一种潜文本:大剧场顺应了全球化,而小剧场和黑匣子试图抵抗资本化和商业化的席卷一切的浪潮。通过上海国营体制下运作的话剧《鹿鼎记》等戏剧的张力,体现了后现代对于现代的策略:对资本既反对又认同;其次,它又是杂糅的,错位的。

第四章 空间的表演性:迈向后现代——全球化资本逻辑和空间表演的解构性

借助以上海的舞台景观为主的图像观察,我们揣摩到的是空间中的表演之形态。总体而言,它体现了一种前现代特征、现代性和后现代性的张力,处在主流、商业和实验(校园、民间)话剧的张弛中,处在启蒙现代性和审美现代性的话语夹缝里。

一句话概括之:上海戏剧的后现代尝试,处在戏谑和严肃、二元和三元、辩证和偏狭之间的真空中,是一个充满了第二空间偏狭性和第三空间可能性的空间。

在祛魅和返魅中的后现代倾向

■ 祛魅和对悲剧的拒绝

"祛魅"(disenchantment)一词,源于马克斯·韦伯所说的"世界的祛魅",又译"世界的解咒",是指对世界的一体化宗教性统治与解释的解体,它发生在西方国家从宗教社会向世俗社会的现代性转型(理性化)中。自世界"祛魅"以后,世界进入"诸神纷争"(价值多元化)时期,对世界的解释日趋多样与分裂,社会活动的各个领域逐渐分立自治,而不再笼罩在统一的宗教权威之下。[8]

戏剧艺术的"祛魅",与世界的分裂有关,在不再整一的世界里,人们的个体意识也愈加增强。个体增强带来主体性意识,也导致人与人内心的封闭。这就是心灵的自然演变。雷蒙·威廉斯曾用"情感结构"的术语来说明各个时代人们的情感模式之不同。其实,"情感结构"也可以说是心灵结构,或者心灵魅惑指数(祛魅或返魅指数)。表现在各自的文学作品和舞台作品中,这种指数或者情感结构牵连、对应的其实就是情节和剧情的内在模式和人物行动的动态系统。今天,人们大概已经相信了索绪尔所言的任何语言符号都是任意性的,任何的句子背后都离不开语境的支撑。这个语境结合文化、习俗、语言物质性条件(发音等)。

从符号学的角度,词语与戏剧剧情的关系,可以形成一种抽象的对应。比如,我曾经用一个成语或者一组成语链来概括一个戏剧作品的剧情情境,这说明词语和剧情的对等、隐射关系。就像德国哲学家威廉·冯·洪堡假设的那样,句子的存在先于单一语词,康德所说的判断相对于单一概念的优先性。只要我们把握了某一特定语词的与其所表达的特定的思维范畴这两个维度,我们就可以意识到该语词的全部意义。一个语词的完整意义包含了表象性(representational)和关系性(relational)。语词的词形变化不仅仅是往其语义核心添加某种偶然性的东西而已,它更是语义和句法成分复杂的具体化的综合。这样,一种

超越于时代的文字和句子其实是不存在的,因为句子再怎么佶屈聱牙,它也要被读者阐释,被政治、经济和文化捆绑。超越时代的戏剧是不存在的。在当代的文化语境中,这种社会的政治对于文化、艺术的捆绑,反映在一些当下不同区域、不同政治、经济面貌导致的戏剧模式的迥异上。正当西方社会进入后工业时代(后现代),戏剧舞台表现虚无和并置,中国的戏剧舞台则还在现代性的框架里"言必称启蒙"。

"祛魅"与世界格局的演变有关,与战争有关。19世纪末的文学,充满了魅惑的气息,那些优雅的、绵长的文字和戏剧作品,在那个时代纷纷涌现。可是,不期而遇的两次世界大战,彻底把人类的浪漫主义思想凝缩了一下。祛魅的文学和戏剧产生了;此外,一个时代被战争的阴暗所笼罩,到了另一个时代,这样的阴魂不散,成为一种对恐惧的抵抗,这样的境遇也在发生。

与此相类似的事是马克思主义学者伊格尔顿对美国社会之于悲剧的排斥中发现的"对应性"。在《理论之后》这本书里,伊格尔顿断言:美国是个根深蒂固的反悲剧社会。当今的美国社会,是一个不太可能产生《推销员之死》这样悲剧的时代。这倒并不是说美国的戏剧界创作能力的衰减,而是说,悲剧在这个时代遭遇了危机。为什么?因为悲剧像他的同伴喜剧一样,取决于承认人类生活的本质有缺陷,是一团糟——尽管在悲剧中,人们不得不经历极其痛苦的人生才能得出这一认识:人类自我欺骗是如何的固执和顽强!喜剧从一开始就欣然接受人生的粗糙和残缺,对不可能实现的理想不抱任何幻想。与浮夸、愚蠢的行为形成对照的是,喜剧挖掘日常生活中普通、执着、不可摧毁的素材。因为没有人是独一无二的珍贵,因此没人会落得悲剧性的失败。悲剧的主角,需要被捆绑在火轮之上。对照之下,才能认识到缺憾是事物本质的一部分,粗糙和残缺是人类生活运行的原因。作为形式,悲剧依然受制于无情而严厉的超我——受制于残酷而苛求的理想,这些理想不断提醒我们没有能实现理想的失败。同时,不像悲剧那样,悲剧意识到,并不是所有的理想都是假象。如果说悲剧太重视这些崇高观念,喜剧是从失败中夺取胜利,而喜剧却关注失败本身的胜利,嘲讽地分享、接受我们的弱点,使得我们较不容易被伤害。悲剧很大程度上取决于这个事实:我们并不完全是自己命运的主人。[9]

祛魅的戏剧潮流与阿尔托、布莱希特提倡的戏剧理念相关。它也

导致了一种以"反戏剧性"为标志的荒诞剧的兴起。荒诞派戏剧的诞生背景也可以从世界观、政治、哲学和文学等角度的祛魅来解释:20世纪的野蛮历史(例如屠杀犹太人)、世界末日在实际上的可能(广岛原子弹爆炸)、无意义的官僚主义、政治上的放弃态度等。在弗里施、迪伦马特、希尔德斯海默和其他人的作品里,嘲弄式的怀疑成为基调。诚如剧作家迪伦马特曾经说的:"我们只剩下喜剧了。"这个公式表明,世界作为整体,已经丧失了悲剧的含义。[10]《荒诞派戏剧》这本书的作者马丁·埃斯林,则将荒诞派的形式元素正确地归入世界观主题语境,特别强调那种"对全人类存在荒诞性的形而上的恐惧情绪"[11]这样的洞见。

与之形成对应的是,在美国,轻喜剧大行其道。我于2013年在美国期间发现美国全国广播公司(NBC)频道黄金时间依然播放着著名的喜剧《我为喜剧狂》。它是由才女蒂娜·菲所创作的美国情景喜剧,于2006年10月11日在NBC首播。该剧集有相当多有关NBC内部文化的故事及笑话,如该剧集英文原名其实就是制片场所在地大楼的实址(30 Rockefeller Plaza)的简写。该剧在推出后即获得高度的舆论评价,并陆续赢得艾美奖、金球奖等众多奖项。虽然该剧集在收视率反馈中叫好不叫座,只有约五百至七百万人收看,却奇迹地连续几年得以在美国全国广播公司播出。

这些现象,只能说明喜剧的风行和悲剧在美国的没落有关。而深度的原因,悲剧的丧失和喜剧的流行,大概与埃斯林发现了现代人对于形而上的恐惧有关。由于恐惧,人类于是习惯用浅表的喜剧感麻痹自己。这一切依然是缘于对恐惧的回避。在心理接受上,喜剧的剧情和结局总是达成一种妥协和圆满。于是,戏剧的功能在新的时代有了新的含义:回避真正的恐惧。

进入全球化的语境,这种对于悲剧的拒绝姿势,在一些当代的剧场里尤其突出。如当今中国台湾、中国香港、大陆和韩国、日本的实验剧院里,很少上演悲剧。原因不言自明:你可以用情感结构的角度来说这个时代的悖谬性超乎历史,所以观众的首先反应是戏谑而不是悲剧;也可以用异质同构的理论来领悟,我们身体内在的感悟是压抑,而不是死亡的威胁。所以,全球化时代的景观,在内心里的镜像,就形成了戏剧和表演的那种去悲剧化趋势和戏谑、宣泄主调。

在这个时代,悲剧屈指可数,而喜剧(情景喜剧、肥皂剧、电视短剧、摹仿秀)层出不穷。喜剧流行的背后是本质:这不仅仅是后现代性之于现代性的一种挑战使然,也是人类伦理发展的自然走向。斯宾诺莎在《伦理学》里揭示道:"伦理虚构了善与恶","起于快乐的欲望力量,必同时受人的力量和外界原因的力量所决定,反之,起于痛苦的欲望的力量,则仅为人的力量所决定。故前者较后者更为强烈"。斯宾诺莎点明了一个情感的向度:笑比哭好。放在今天的语境里,这种向度还昭示了时代和戏剧主题的某种勾连,揭示了"俄狄浦斯王"的衰落,戏剧机制中"净化"和"升华"意识的没落。

■ 在祛魅和返魅之间

祛魅以其思想的"不依附性"和"自然漂浮性"[12]特征,代替了一种自主性。二十世纪的戏剧现代派的实践,剧场空间幻觉被打破。剧场作为一个多重符号(文化、社会、性格、行动)和信息(社会、个人、私密、公共)交换的场所,阿尔托和布莱希特用剧场实践,瓦解了戏剧性的幻觉系统。这也是剧场图像转换方式的革命。阿尔托提倡用在场性置换戏剧性,其背后的图像(符号、符码)转换的实质是:当下生成的流动的符号,替代那些古典的一成不变、意义定型的符号、符码。这种流动性和即时性生成的剧场性,不同于文本统率下的戏剧性(在戏剧性的模式里,演员按部就班,按照剧作者的文本指示去表演)。

随后,布莱希特用一套行之有效的叙事剧理论、实践,把戏剧从古老单一的审美境遇中解放出来,实现了演员的身体性和同步表演。因此,布莱希特叙事戏剧开启的不光是一个用叙事剧(双重话语)来代替舞台幻觉(单独话语)[13]的一种审美机制,更有与这种审美有关的一整套话语和戏剧理论背景置换。这也是布莱希特传奇(Brechtian Legacy)的来由。在这个剧场语境里,作为一个特定的演剧与观看空间,其能量不仅仅在于空间的物理属性:剧场的布局、地理位置、内部空间设计,也在于它的精神属性应该包括演员、角色和观者三角关系所展示的一切。正如安德勒泽伊·威尔特评价的:"布莱希特把自己称为新戏剧形式的爱因斯坦。他的叙事剧理论开启了一个新的纪元。"[14]这种创新,不光开创了特有的剧场符号转换模式,还道出了一个现代派戏剧的趋势:整体性和综合法的消解,[15]逻各斯的整体性的

坍塌。[16]

阿尔托、布莱希特营造的反幻觉剧场（或理性剧场,间离剧场）,也是观众的现代性心智被打开的地方,影响着人们时空结构重构和认知的革命。当今戏剧的审美指向多维空间,不仅是深入人心和抵达潜意识,而且,在横向上是混沌的、多元的、交杂的空间。上世纪70年代以来,随着电子与媒体社会形态的确立,新的戏剧样式也随之出现了。在这些剧场艺术家的作品中,经常可以看到对戏剧本身的观照和反思。其结果,便是产生了一系列与其他所谓'后现代'艺术可以互相参照的特点,其中包括演出过程化、非连续性、非文本性、多元主义、符号多样化、颠覆、解构、对阐述的反抗,等等。雷曼这样描述这个新近以来的剧场空间:当代的"戏剧性"不再的剧场文本中,叙事与表现原则以及寓言(故事)的旧套正在渐渐消失。与此同时,一种所谓的**"语言自治化"**的图景正在慢慢推进。[17]

因此,后布莱希特剧场也可以说是新的图像剧场:祛魅的剧场。图像也是祛魅的催化剂。我们被这样的理论所影响:"当今存在着一种图像转向,我们所在的时代是图像时代。"[18]（见W.J.T米歇尔著作《图像理论》）。米歇尔的论述强化了我们时代形象和画面的重要性,即以视觉审美为特征的物象之间的符号传播,包括图像的符号功能、图像的转换、图像携带的隐喻和象征价值。联系雷蒙·威廉斯的"情感结构"理论,图像理论指涉人类情感的新图谱和与时俱进的"当下"现实感。两者也对应了阿尔托的术语,当代的情感结构,应该具有一种与文化和政治休戚相关的图谱。

毋庸置疑,当代剧场也存在着返魅的倾向。音乐剧的壮观化和大型话剧的产生,就是"返魅"的案例。在这种趋势下,剧目越来越大,投资越来越大,百老汇的音乐剧成为标杆。上海也纷纷上演百老汇音乐剧——如《妈妈咪呀》《歌剧魅影》都曾在上海上演。2013年,第67届托尼奖最佳音乐剧《长靴妖姬》（*Kinky Boots*）[19]的声色电光交相辉映的那种风景,就是剧场返魅的证据之一。

返魅与全球化时代的视觉仿真和拟像的这种内在心理机制有关。多媒体技术,又使得剧场空间被包装成为新的时髦行业。霓虹灯再次成为不约而同的虚拟风景媒介,它在如下的时兴产品里成为必然之物:音乐剧、电影、大型商场、游乐场、酒吧、夜总会,以及各式各样的电视选秀

节目录制现场。

表面上,全球化的空间表演性造成了一种刻意的奇观空间或曰"光怪陆离"的空间现象,给人的感觉是:全球化的空间表演性内在的逻辑是一脉相承的,它们之间存在同构性。在这种同构性影响下,世界各地的剧场纷纷摹仿百老汇,剧目则摹仿托尼奖和普利策奖获奖作品。不光空间剧场化成为趋势,在这个剧场化空间内,我们的都市广场都千篇一律,不像纽约时代广场,也得像上海大世界和人民广场。在剧目上,追逐资本的游戏规则,要求有观众比较容易辨认的结构、主题、剧情模式。这样,出现了舞台景观共性,久之实验性遭到挤压。在全球化的空间表演性大张旗鼓的背后,是小戏剧团体日子越来越难过的"戏剧"的真实上演。在剧目上,全球化让大家都为了一种每个人可以看懂的大众主题演化。但物极必反,普世性的关怀观也压制个性化,就像全球化对珍稀动物产生了灭绝性的影响之道理一样。

在这样的两极中,也有变体和混沌体,以及在两者之间游离的第三体。在纽约的时候,我曾去曼哈顿第14街附近的外外百老汇一家名叫LA MAMA Theatre 的剧场观看名为《THE SHELL-SHOCKED NUT》的集锦式表演节目,去休斯敦街和纽约大学附近的纽约戏剧剧院工作坊观看凯瑞·丘吉尔的《爱和信息》(*Love and Information*)这个新作。与往常的《上层女子》不同,这次凯瑞·丘吉尔把 57 场戏的片段装入了两个小时内,15 个演员表演了共 120 个角色。场景从日常生活延伸到超现实世界。其间的境遇相似和重逢,产生一种在片段之外的剧场性。其表现对象,从过去的剧作关于一个故事和故事中的人物命名,延伸到了全人类面临的那种共同的精神和物质困惑。这样的戏剧观演空间,似乎正成为一种全新的视觉品种:它是介于两个极端(现实主义和荒诞派戏剧,幻觉剧场和反幻觉剧场)之间的染色体和中和物质。从《爱和信息》来说,每个场景简单不过,讲述了人们在当下全球化时代的一种生存境遇、生老病死和

图 4-2 凯瑞·丘吉尔的《爱和信息》57 个场景之一

日常琐碎。然而，当它以后现代碎片的方式被组合起来的时候，在场景与场景之间，就出现了一种迥异于过去剧场审美的超现实感觉。它让你在纽约布鲁克林的寇尼岛，马上跳跃到盛夏的度假海滩，从洗衣房到虚拟的梦幻设计空间，从恋人的亲昵世界到羞涩的介于朋友和恋人之间的逗笑空间……总之场景之间的跨越很大。似乎印证了全球化时代戏剧的一种人类像游客般周游光怪陆离世界的那种既祛魅又返魅的境遇。

■ 节奏波动性的内在逻辑：吻合观众

话剧如此，音乐剧亦然，《长靴妖姬》成为2013年第67届托尼奖包括最佳音乐剧奖在内的六项大奖获得者。它由百老汇著名编剧哈维·菲尔斯坦与歌手辛迪·劳珀（Cyndi Lauper）联手创作，讲述了一家濒临倒闭的百年鞋厂，在老板遇到"异装皇后"后转而生产样式夸张的长靴，企业由此迎来转机。这部根据2005年英国同名喜剧影片改编的音乐剧在纽约举行的颁奖典礼上赢得最佳音乐剧、最佳词曲原创和最佳音乐剧男主角等奖项。

音乐剧的成功之关键，是它必须抓住观众的心灵渴望。一般来说，主题既要吻合普世性的关怀，诸如在正义压倒邪恶，善良者战胜黑暗王国，其景观的壮观化又使得它必须吻合周游世界的那种视觉漫游要求；使观众在最大程度上看到人类生活世界的全貌和全景。《长靴妖姬》多方面吻合了全球化的舞台景观需求。其主题是一种迎合大多数人类对于世俗生活追求之权力的张扬（其象征物为时尚产品，一种有7英寸高的女式高跟鞋，其质地又必须承受那种变性者和异装癖喜好的男性之身体的重量）。这其实是整个音乐剧的心理逻辑所在，也是剧中关联的事业线之逻辑焦点：现代的鞋厂如果要成功，那么其产品必须吻合现代人的需要，包括那种潜在的对欲望的张扬和宣泄的需要。这样的欲望宣泄，在英国和美国这样的资本主义国家，正在成为主流所推崇的价值观。实际上，消费性、欲望产品，不仅在这些国家不违法，而且是获得资本支持的。在叙事上，该剧将事业线与感情线交织在一起。情感的戏份充足，如：有事业悟性的变装皇后必须经过有点保守严肃的英国鞋厂老员工的人情关，即俱乐部女孩如何成为严肃事业的设计师和展示模特儿？如何被正常人接受？——需要一个浓彩重墨的转折和契机。又如爱情线的营造。鞋厂新主人，在使得老厂焕发光彩的

同时,他的爱情也从旧有的门当户对,转换到了符合自己灵魂需要。这一切的渲染,又与大的基本剧情构架吻合:新厂必须吻合市场经济规律,生产人们需要的产品,而不是墨守陈规。

这个音乐剧的音乐创作也是成功保证,它将这个心灵转换的过程营造得十分逼真和动情。除此之外,《长靴妖姬》的道具和场景设计也十分出彩。比如,剧中随着剧情的发展,表现工厂大门的闭合一共有三个回合;这三个回合都与剧情转折的节奏吻合。第一个回合,鞋厂产生危机,新主人开始犯愁;第二个回合,聚焦事业转机,新主人遇见变装"皇后",与他达成合作意向,也决定工厂必须转产;第三个回合,是人际和事业双重成功的时刻,新主人不仅事业成功,爱情也获得了新的丰收。三次工厂大门的闭合象征了三次大的冲突,每次冲突,都朝着结尾迈进,都解决了一次不同规模的人生困境。

所以,客观上,《长靴妖姬》的成功在于展现了事业(工厂生产工人阶层和老板、设计层的矛盾)和爱情(从一个追求符号的类型,转化到一个追求真实爱情的真诚之人)的双重轨迹。在景观上,这里既体现了务实的哲学,包括展现了变装者、异装癖的生活权利(变装曾是戏剧的一种奇观之一,从莎士比亚的《十二夜》、中国古典戏曲中,变装成为一种舞台景观;变装的政治学背景是男女性别平等的诉求。它借助表象:男女的不平等,所以女性需要通过男性的服饰通行证来走入男性世界,在男性世界里行走不会导致危险;或者当代的男性,需要换上女性的服饰,才可以取悦男性,获得表演的收入——来达到一种性别的祛魅)。它又展现了一种舞台的多彩画面,一些成为保守国家舞台禁忌的东西,它也展示无疑:夜总会小姐、变装"皇后"。这些性感人物造型出现在舞台上的时候,一种有趣的景观产生了:在祛魅和返魅之间的一种奇怪心理图像出现,既接受又反对,既向往又拒绝。在色情和正义之间,在宽容和严肃之间,在宗教的式微和个性的张扬之间,在善良的意图和纵容的法则之间,一种新的看似矛盾的心理结构成熟了,那就是人类在这个向度里面的不断重复和延异,应该恰恰是人类的心灵归属。它其实再次印证了世界整体性的破碎之现实。

因为,正如哲学家所言,当代全球化时代的另一种景观是壮观化。壮观化洗刷了现代性过程中各种差异性的呈现,让景观走向了相似性——随着全球化时代的来临,剧场内部的变革(自主性、身体性、多媒体、技术

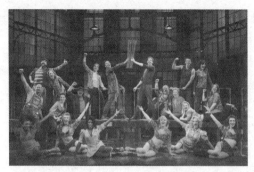

图 4-3 《长靴妖姬》(*Kinky Boots*)的演员造型：在祛魅和返魅中自由游走，本身就是"祛魅"的变种。

性），与社会空间（逻辑）也产生互动。类似舞台成为景观，法国哲学家、"国际情境主义运动"创始人之一居伊·德波（Guy Debord）于西方社会进入消费社会时代这一背景下，提出"景观社会"这一概念，指出"在现代生产条件无所不在的社会，生活本身展现为景观（spectacles）的庞大堆聚。直接存在的一切全都转化为一个表象"。

在祛魅和返魅之间的穿行和反复，看似矛盾和困惑，其实它通向的空间是这样的：它借助一种全球化的视觉能力（就像全球化的这个词汇它暗示一种从太空看见的地球图形，一种地球仪的图形），提供这样的思想：祛魅和返魅之间的反复和延异，其实是另一种祛魅。它是可以任意走入魅惑之境，然后可以在两者之间任意、随意往返的自在空间。因而，本质上，这种舞台的包容景观和盛大景观，是一种抵御我们思想固化和狭隘化的一种解构力量，是未来的力量。

上海世博园雕塑的空间表演

在关于空间表演性的同构性一章中,我以戏剧和雕塑特别是上海2010年世博园雕塑,说明对全球化对应的空间表演性包含的景观相似性内涵。然而,除了同构性,全球化给上海带来的还有解构性的能量。

什么叫解构性?是指相对于结构性而言的一种后现代主要思想资源或者思想特质,包含非理性、多元性、破碎性等特质。它的外延包括:它消弭了二元对立而以类似爱德华·索佳的第三空间取代之,杂糅、并列、取消逻各期成为其主要特性。解构性能量在空间表演中的涵义又有超越二元体系,朝向一个更加发散的、不确定性的杂糅迈进的涵义。

类似所有全球化空间的范式,上海世博园雕塑展览是一次典型的全球化空间表演。得益于2010年上海世博盛会,该雕塑表演的一句响亮口号承接了世博会理念:"城市让生活更美好,雕塑让环境更精彩。"经过精心筹划,世博园区雕塑呈现为四大板块:世博轴雕塑艺术长廊、沿江景观带、主要入口广场和江南广场四大项目。每部分的雕塑主题和风格设计都匠心独运:世博轴雕塑艺术长廊结合世博园区浦东、浦西世博轴核心活动区域和景观空间,主要展现最具有造型感和气势感、体量巨大的雕塑,形成一种贯穿南北、气势恢宏的视觉效果(见《上海世博园雕塑(2010)之"多国表演"(世博轴部分)》),沿江景观带借用黄浦江滨江绿带大型绿化开放空间,营造与滨水生态相吻合的休闲雕塑景观;主要入口广场雕塑,采用抽象风格,雕塑形式以单体雕塑为宜,强调导向性和可识别性;江南广场综合雕塑群落与江南工业遗产公园以及北侧企业馆展示区相协调,反映工业技术、历史事件、科技发展等。

空间表演杂耍风格

上海世博园雕塑汇集了全球环境雕塑的先进观念,作为一种主题鲜明的表演,上海世博园雕塑做到了在5.28平方公里的园区内,聚集了中

外艺术家80余座造型、题材各异的雕塑作品,其中大部分是艺术家为园区量身定做的环境雕塑。以布局范围和规模数量论,世博雕塑是上海城市环境雕塑建设史上的先例。

上海世博园雕塑充满了以多媒体技术、高科技催生的物质营造的技术性表演。这个集海内外著名雕塑家作品聚集区也是一次现代公共空间的展示,通过人的创造性和技术的物质性、多媒体的虚拟性,发挥出极大的全球性表演能量。

与过去时代的外滩雕塑不同,2010年的世博园雕塑,其物质性(材质、多媒体、技术)成为主角之一。原因是,具体的物质环境本身具有丰富的社会内容和人的意义。物质具有实用价值、社会价值和象征价值。不锈钢、铸铁、花岗岩,也出现了低碳钢管、钢条喷漆、内置LED灯(如澳大利亚UAP设计公司的《欢庆》《漂》等均应用了LED灯)、低碳钢板喷漆(澳大利亚UAP设计公司的《孩提时光》)、木质材料、金箔(莫西娅·坎特的《凯旋门》)、耐候钢(隋建国的《梦石》)、考顿钢(威姆·德沃伊的《平板拖车》)、软胶玻璃(梁美萍的《镜船》)等材质大量被运用。材质之间的混合和混用也出现,如同样是澳大利亚UAP设计公司带来的《手拉手》用的材质就是实木躯干、低碳钢喷漆的结合。同时材质也体现在技术和科技含量的不断提升和跨人文、科学界限的特征,如LED大屏幕电子艺术和艺术思维的融合、多媒体和叙事思维的结合等(如徐汇绿地衡山路口的地方,竖立了一个《希望之泉》,这是友好城市法国的马赛赠送给上海的礼物。这个动态的雕塑,就是依靠喷泉和灯光的配合、观众的参与合作才可以完成的作品)。它显示未来的雕塑空间,可以在科学、艺术的跨学科上做得更多,在打破"剧场和雕塑""艺术品和剧院""观看和参与"之间的界限上,走得更远。有视觉冲击力和表演性能量的作品还有《梦石》《行人》《振动》《平板拖车》《米卡多塔树》《延伸的空间》《凯旋门》《花园飞行器》《信仰的飞跃》等。而就革命性而言,这次雕塑展首先传递的是主观和客观元素的无等级性、解构性的能量。

■ 无等级性的后现代解构

我尝试用"表演空间包含的元素表格"(《见导论》)来做空间表演分析。在这个表格中,我列举了诸多产生戏剧能的要素,这些元素在当下的剧场或者剧场化空间中产生戏剧能,没有等级性。具体来讲,包括24

项内容:(1)人物、角色;(2)性格;(3)时间性、剧情文本;(4)灯光、造型、化妆;(5)演员、身体;(6)语言、动作、姿势;(7)服装;(8)对话、多媒体技术;(10)剧场空间(布局、地理位置);(11)舞美(布景);(12)道具;(13)多媒体技术;(14)事件;(15)客观性:真实性、存在感;(16)社会空间;(17)观念、逻辑、思维;(18)时间;(19)文化、经验;(20)认知结构、能力;(21)情感、同情心;(22)净化和超越;(23)集体无意识;(24)仪式。在这个体系中,表演空间中的人物/角色、性格、剧情、化妆、演员、身体、语言、动作、姿势(能指)、服装、对话、观众、剧场空间(布局和地理位置)、舞美(布景)、道具、灯光、技术、事件、真实(所指)、社会空间、观念、逻辑、思维、认知结构、能力等均是平等的,任何一个元素的发挥均有可能创造出一种令人注目的特殊空间场域。我将这种现象称之为"元素表演性"。它们包含的戏剧能有:

1. 技术的表演性

它包括造型、空间布局、地理、灯光、建筑外墙材质、公共艺术及设施、展览形式、周边环境、展示内容、公共设施、环保意识、建筑材料以及视听媒介:光、电、影像等。这些物质性能量,和观众的认知性能量、情感性能量,在上海这个具有历史感和现代感交融的外滩空间中,发挥出了交杂的互动性能量和观演能量。比如,朱利安·奥培(Julian Opie)带来的《行人》正是带有技术表演性的互动雕塑。朱利安·奥培是当今英国最有影响的人物之一。他既是画家、雕塑家,又是装置艺术家和设计师。他在作品中创造了自己的绘画语言,从再现传统中探索新形式,探讨了人们是如何"解读"和解释视觉形象以及我们所见与所知之间的关系。他总是指涉世界,以及所有具有刺激性的事物,然后他会努力融合或是把他所见的事物以自己的方式表现出来,比如他应用摄影和电脑创造了一种极少背景的语言,习惯于在拍摄人物和物品之后把它们呈现为最基本的线条和色彩,删繁就简,使表面平面化。奥培习惯使用的铝、钢、乙烯颜料、混凝土、灯箱和发光二级管这些材料,更突出了其作品简洁鲜明的特色。他的作品《行人》采用了LED技术,结合数字钟表或是公路里程碑,构成一幅人生的里程表,电子"线条人"沿着不同的方向自由行走,与行进的人流形成呼应和对照。通过这样的设计,作者试图探索抽象现实与具体现实的冲突——比如九个真人线条勾勒、摹仿的动画人物行走、微笑和跳舞,其抽象的动作就传递出一种梦幻色彩,影响观众对自身物

理存在性的认知。

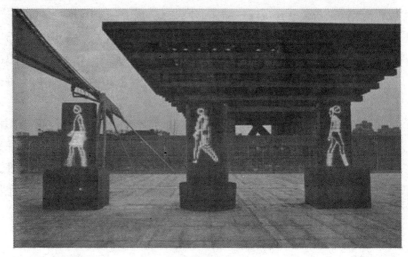

图示 4-4　行人

坐落地：世博轴艺术长廊
规格：1.35 米 ×1.35 米 ×2.05 米
材质：LED 大屏幕
作者：朱利安·奥培

在雕塑《行人》导致的观看的发散性和参与的随意性中，我们看到了后现代雕塑强化视觉识别能力的趋势。全球化强化了人们的视觉识别能力（认知能力），哲学语言学派的主要代表人物维特根斯坦宣言的"不要思考而要看！"（Don't think but look!）成为当代的寓言。在这样的语境中，观众不再是一个观看者，必要的时候，还是参与者和评判者。

这个雕塑作品中，三个物体与观众之间可能产生的能量，呈现几何递增生成的关系。我们假设它面前有一个观众，那么这种戏剧能的能量就是潜伏在一个观众与单个客体之间的能量（**能量 A**），以及与三个客体总体性的能量之间；假如观众是两个或者三个以上，则戏剧能就变得异常复杂，除了每个观众单向具有这种能量（**单向能量：能量 A**）之外，观众（1）与观众（2）、观众（3）的交流也产生戏剧能量（**互动能量：能量 B**），其中还包含延异的能量，即由于身体性的存在，导致综合的"1+1+1 不等于 3"的那种削减或者倍增的能量（**变动能量：能量 C**）。因此，多媒体的剧情设置，产生了丰富的戏剧能"繁殖"可能性。它的能量图式是这样的：

多媒体雕塑的技术,导致:**能量 A+ 能量 B+ 能量 C= 观演能量之总和**。多媒体的戏剧能本质上是一种信息交互产生的固定能量和变异能量之交合。这种能量,也被法国的文艺理论家 Patrice Pavis 认为是一种介于有功和无功电流的互动时刻的能[20]。

我们再来回顾一下理查·谢克纳在其《表演理论》展示的这幅表演性能量互动示意图,可以看出当今观众在观看一个作品时候的观演空间是动态、任意和解构性的。这样的观演能量示意图,甚至也对表演能量提出了新的范畴:一种动态的处于恒定和波动之间不断重复和延异的广阔能指。

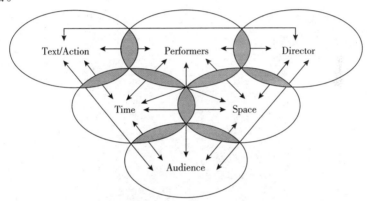

这种多媒体导致的观看的发散性倾向,也出现在戏剧表演的多媒体实验作品,诸如我前面分析的谢克纳的仪式戏剧《哈姆雷特:那是一个问题》中。多媒体在公共场合还产生能量的倍加,比如在一个由观众决定的观看角度的世界里,突然诞生了一个多媒体和互动设计元素的动感雕塑,它就产生一种几何级倍增的能量。在我参观世博园雕塑的时候观察到,具有互动设置的多媒体雕塑《行人》前,观众络绎不绝。这种表演的敞开性和雕塑意义能指的不确定性,激发了更丰富的能量。这种能量也类似芝加哥千禧广场《云门》雕塑所潜伏的能量。

与《行人》不同,位于宝山区长江西路 101 号钢雕公园《一号》的大型雕塑展示的是它的物质本身。在材质上,《一号》就是一个真实的工业炼钢炉,以 1∶1 的比例直接移植到展览地,其陈列达到了一种空间的实物对等置换(本质上依然是转喻),在视觉上也比较震撼。在当代的许多雕塑作品中,可以看到物质本身在"说话"。物质性和表演性能量结合的例子,同样出现在美国的雕塑家 Herminio 的雕塑作品里。2013 年的美

国《雕塑》杂志,曾在秋季号上刊文介绍美国雕塑家 Herminio 所创作的雕塑。其作品主要材料为一种立方体(cylinders blocks)[21]。材料革命带来的雕塑语言转型,导致虚拟人性的物质在模拟人类表情上的能力增强。因此,这种雕塑也传达出这样的伦理和技术设问:物质材料通过再现能否传达表情(motion)？背后的伦理设问是:表情是否是人类和动物的专利？通过具体的案例分析,作者给出的答案是:技术和物质可以做到表情的传递。材质的轻盈(cylinders blocks)可以让戏剧性效果得以呈现。雕塑家通过抽象的比例关系的调整,表现了一种与雕塑的在场性一起生成的"表情"。雕塑家 Herminio 的作品也揭示出:在一些后现代雕塑中,物质变成主体,同时在一些雕塑和戏剧作品里,身体也不再进行表征和阐述,而是实验性地变成了强度的流和可分离的动作。

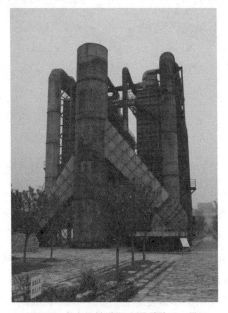

图 4-5　宝山钢铁雕塑公园群雕:《一号》

2. 时间性、剧情文本的表演性

艺术家隋建国创作的雕塑《梦石》(世博轴作品)(见图 2-18)则强调线性的叙事性在雕塑中的重要性。隋建国为中国当代观念主义雕塑重要的艺术家之一。长期以来,他通过现实主义雕塑对雕塑的观念和形态进行思考和拓展,同时他也运用录像、装置、行为等其他的媒介对社会生活形态的变迁和塑造社会生活形态的机制进行反思和讨论。该次展

览,隋建国带来的《梦石》(图2-18,参数:坐落地:世博轴艺术长廊,规格:7×5×5m,材质:耐候钢),其形态上就具有新颖感,通过反映一块石头(异石)的历史和现实,来展现其表演性。

我们运用戏剧或者表演的假定性能量,分析这种能量是如何通过雕塑创作者的表演性思维得以呈现的。《梦石》叙事的主线是梦石的一次"蜕变"和"升华",通过追溯一块自然石头的历程,如何被工业和技术接纳的过程?隋建国用拟人的口吻摹拟它的历程:"经过一系列扫描和电脑处理后,我的身体被放大了好几倍,并且变成了钢铁的结构。放大之后的我,被放回了原来我被发现的地方。这里已经完全变了样,从原来的乱石堆变成了漂亮的世博轴。来自全世界的观众围着我看来看去,好奇地问我是怎样从一块小小的乱石渣,变身成了一个巨大而又漂亮的户外雕塑。我用沉默讲述上海的沧桑巨变。"[22]在这个明显带有中国元素的雕塑作品中,起到戏剧能作用的是它所展示的时间性和技术性。它的"不知道我是怎样来到这里,我只知道我来自大山"模拟一次舞台独白的倾诉,拉开了一种自然之物和科技之物之间的一种转换。这个科技之城的空间,多媒体和高科技一起塑造了一种带有"中国人命运"象征、隐喻意义的故事。这与随后出现在中国主流媒体的"中国梦"具有一脉相承的地方:它的发源地也许是乡村,但是它最终汇入的是黄浦江这条具有符号意义(全球化、开放)的河流。通过一块石头命运的流转,它也隐喻当代中国人自强不息的精神,和一种与世界融为一体的胸怀之理想描绘。石头和钢铁的结构在这里消失了二元对立的悖谬,而被时间统一起来。这种时间性的戏剧性,也是包含了追忆、回忆、讲述、闪回等能量,在一个材质——耐候钢——所产生的独特形构基础上达到了"存在/梦想/热爱"的主题之思。

3. 物质在说话

物质的表演性不同于技术的表演性,它是本真的呈现。在2010年上海世博园雕塑展亮相的雕塑,反映出借助认知和情感认同,新的材质不断产生新的语境和诠释、解构性能量之趋势。物质自身的戏剧能之表现,往往糅合在具体的语境和雕塑之中,它们的解读也可以多元,蕴涵无穷的解构性能量。比如,旅居巴黎的艺术家沈远的作品特具魅力。他的雕塑《O》,可以从不同方向予以多重诠释。这座雕塑秉承了这样一种地理假设:五洲形成之初,大陆连成一片,四面环水,在球形的地球之中好

似蛋白中的蛋黄。地球由此被作者想象成一个没有蛋壳的鸡蛋,而蛋是生命的原始形态,以它的球形和象征意义,它就能构成"地球"的基本形态。而在世博会这个特殊背景下,它更进一步象征着和谐、统一、天下一宇的共同心愿。在这里,物质性是一种自然形态的能量,和象征性结合又产生了融合的能量。

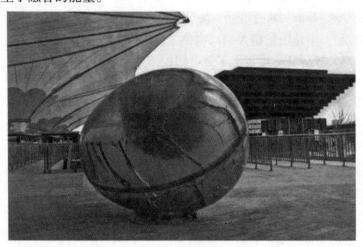

图 4-6　雕塑《O》

坐落地:世博轴艺术长廊
规格:直径 2m
材质:树脂
作者:沈远
特点:世博轴艺术长廊由法国密特朗艺术中心策划

于是,我们见证了雕塑《O》的多重性解读,也获悉,在一个再现的空间里,一个符号可以指示两种或更多的意义。如图 4-6 所暗示的:符号在这里的意义是任意的,它既指向地球,也可以指向与球形有关的任何物体。由于这样符号所指的随意性,戏剧能在这里的形态也是液态的、开放性的,不是封闭的,它们随着这个球体的想象和对应物之间的交互能量,获得艺术感染。在这个过程中,空间是混沌的。如果我们从象征、表现、主观性的角度分析,则可以想象这个空间(戏剧能)的开放性。这个符号既可以所指为地球、宇宙,反映宇宙万物的共通性,又可以所指为生命,昭示万物的共通性;但如果从物质性、技术性、客观性加以分析,则可以所指为物质本身:树脂。能指的不同,全在于观演关系、方位、距

离的变更和认知的个性化。

作为后现代作品,这里的物质性有着特殊的涵义:有别于传统雕塑的"树脂"起到"符号—意义"构造之间的一种媒介作用,这里的树脂强调它自身的物质性。在"地球—蛋黄"之间似是而非的混沌性想象空间之外,其他的深刻体验有对这个"异象"的反思。比如,观众也可从中读到了一种航天飞船的视角,这是一个全球化的时代对地球形态的描绘。在过去,这样的视角不可能产生。今天,当人类有幸看到这样的图片的时候,其实地球生态的危险已经悄然逼近了。

4. 中国元素

之前我罗列了表演空间的 24 个元素大类别,诸如文化、经验、认知结构、能力等等,旨在说明解构戏剧能量的多元性。客观物质和主观想象、认知,具象物质和抽象物质均可以影响我们的观演,产生迥异的戏剧能。中国元素是其中一种表演元素。正如颜海平在《情感之域》中强调的那样:中国古典戏剧跨越生死界线的那种戏剧能量是属于汉民族的集体想象的。这与荣格所言的"集体无意识"相似。在上海世博会园区梁美萍创作的雕塑《镜船》中,我们就读到了这种民族的无意识的强大。梁美萍生于中国香港,现工作和生活于香港。她自法国巴黎国立高等艺术学院毕业和获得美国加州艺术学院的艺术专业硕士学位后,就开始了其作为艺术家的事业,并赢得了国际声誉。基于对日常生活的感知,其作品往往使用大量的媒介,如影像、雕塑、特定场地装置等。

《镜船》的构思来源于这样的事实:2010 世博会的举办地上海是一个港口城市,至今,我们的记忆里都抹不去她曾经坎坷的历史,黄浦江上那些来来往往的船只,仍旧向我们诉说着她始于浦江之岸的工业崛起。"镜船"正是从这个初始概念脱胎而出。看似随意的"野渡无人舟自横",却恰恰从造型到表现力都颇有玄机:"镜船"的船身由内而外都由软塑料镜面包裹,外船身反射出流动的人群和空间,内里则照耀出世博轴建筑起伏柔和的穹顶,不仅呼应了这次上海世博会举办地的地理、港口文化和园区环境,同时也凝聚着万象世界,是从此岸到彼岸的连接。它是一个可融入任何环境的作品,以"吸纳式的视觉效果"来张扬"存在"的想象和美感。这里,中国古典的唐诗"野渡无人舟自横"(《滁州西涧》为韦应物诗歌,全诗为"独怜幽草涧边生,上有黄鹂深树鸣。春潮带雨晚来急,野渡无人舟自横。"),成为一种阐述现代/后现代语境的一种艺术表现

策略。同时，带有东方意境的辩证哲学，突出了物质(舟)本身的力量，物质性在此被凸显出来。

同样具有中国剧场元素的雕塑还有上海世博会园区陈长伟的雕塑《前世今生之十二生肖柱》和刘建华的《延伸的空间》。陈长伟生于云南，生活工作于北京、昆明两地。其雕塑作品受益于中国古代艺术传统，特别是民间雕塑和文人画的影响，依意赋形，把雕塑回归至一种类似"玩泥巴"的原初、本真的快乐。《前世今生之十二生肖柱》系列作品构思来源中国农业社会和古代编年历法的传统，通过一种艺术化的衔接方式，中国文化的象征性图腾符号和现代化产生了关联，也使艺术活动成为时代潮流的风向标。[23] 而在雕塑《延伸的空间》中，糅合中国人文思想和传统之"戏剧能"的中国元素与当下发生了表演性关联。从物质上讲，《延伸的空间》是一根十几米高的钢针，直立在水泥地面上，作品的安装和实施过程有很大的难度，这也正是它的魅力所在。"针"的造型具体而简单，使得其在表现上有更多的抽象意义，能够带给观众更多的想象空间。"针"可以是缝制、连接、准确、秩序等的象征，还是一种"一"的象征。作品用一个具体的造型阐释了这一在社会发展过程中普遍存在的抽象概念。在当今繁复纷扰的背景下，作者找到了一种合二为一的方法，体现了中国式的人文态度、思维方式及哲学传统。戏剧能在这里还包括：物质"针"顶部安装的集束灯光在夜晚时分直射天际，看上去似乎延长了它的长度，从"针"竖立在地面上的一点到无限延长的光线，空间朝远方延伸开去，拉近了人与城市、自然的距离，还隐射在都市化的进程中人与自然的矛盾。"针"组成观看的场景，其负载的文化价值能量（象征性能量）通过现代技术凸显出来。

在主题上，《前世今生之十二生肖柱》《镜船》与《延伸的空间》如出一辙，它在物质的多样运用上，兼顾了一种中西文化渊源的差异性，即不同的观众的心理感应。在世博会这样的观演舞台上，此三件作品的戏剧能的重点显然跨越了中西文化的二元对立性，融入时空成为其潜在的共同主题。其雕塑空间表演中也包含着角色和民族性的表演这套象征体系，包含着构建"民族梦""中国梦"的愿望。这样的设计与《梦石》用耐候钢讲述了从石头发源到成长为"钢铁"的当代寓言一样，其表情和姿势传递了某种与 Herminio 雕塑案例相似的情境，其表演元素之一在这里具有了"中国表情"的象征功能之"表演"。

第四章 空间的表演性:迈向后现代——全球化资本逻辑和空间表演的解构性 | 263

图 4-7 延伸的空间

名称:延伸的空间
坐落地:世博轴艺术长廊
规格:高 15m
材质:不锈钢
作者:刘建华

上述这些张扬民族性的雕塑作品中我们看到的一个共同点是:这些作品中的物质性元素类似一匹脱缰的野马,从文化的体系中挣脱出来,成为主体,获得了被观看的那种舞台主角的功能。物质性的透明、晶莹,造型和材质组成的一种综合的视觉效果(如软胶玻璃)给人视觉新颖的体验。人造的物体和自然的水(池是人造的,但是水无疑是自然的,不是化学水和蒸馏水)组成了一个虚实之间的表演空间。它也传递着这样的理念:针对全球化的趋势,融合性文化的姿态才是可行的。

图 4-8 镜船

坐落地:世博轴庆典广场小水池
规格:6m × 1.6m × 0.6m
材质:软胶玻璃
作者:梁美萍

这些强调民族性语言的雕塑让我们看到在全球化趋势中上海的另一个景观:在全球化一言堂的浪潮中,民族性和地域性应有一席之地。作为全球后殖民化城市的一个相似景观,上海具有与印度孟买、泰国曼谷、韩国首尔等城市相似的命运。雕塑作为表演主体,在空间中强化了民族性建构和世界性建构的烙印,乃至在这个后现代解构的空间中产生了两种不同向度的发散力。观众可以明确感受到"意义"在不同的雕塑中被解构。"意义"的一个向度指向二元性,即民族性和全球化的对立。因而在呈现的同时,等于也完成了一次对全球化的对抗。这些"解全球性"的能量还体现在如下雕塑中:《延伸的空间》与观演对接,《镜船》中的"镜"与中国文化对接;"意义"的另一个向度是指瓦解这种二元性的力量,即提倡一种汇入世界语言的民族性,一种能溶解在其他元素里的元素。在这个向度里,不光原先对立的二元——中心和边缘被解构,在这

个空间里,地理差异也消失了。比如在《O》中,符号"O"和实体物质构件与象征物之间产生无穷所指变量。毋庸置疑,无论是弘扬民族性和消解民族性的向度,两者均有其合法性。

"意义"的多元展示,让我们也可以这样理解,上海世博园雕塑的这种向度多元的杂糅展示,符合全球化时代的景观中的"树迪斯尼化图景"和"解迪斯尼化图景"向度(也可以称之为全球化图景和解全球化图景),也符合汉斯·雷曼在《后戏剧剧场》中对戏剧舞台表演元素无等级性进行的分析。将无等级性元素分析应用到上海雕塑空间的案例上,语境十分贴切。因为首先,上海的世博会等新近的雕塑展览,所出现的"物质、技术和环境成为无等级性的元素"之现象,已经得到普遍化的认同。在这个多元素的空间里,形态和主题同样重要,题材和表情、姿势具有等同的戏剧能。其次,空间元素之间的互动增强,让现场的剧场性、即兴能量成为艺术的主要追求目的。当空间无等级性的并置成为可能,表演性和物质性成为替代过去戏剧性和亚里斯多德以及布莱希特戏剧体系之争的新名词出现,其焦点转移,也反映出空间的表演性的趋势,即全球化的一种特殊景观现象:异质同构和景观杂糅、空间结构和解构并存。而解构的维度,既瓦解内容/形式之间的二元对立,又瓦解东/西审美的屏障,它导向一个多元、包容的杂糅空间。在这个空间里,元素之间通过表演,接通类似蒙太奇杂耍风格的互通能量。

注释

[1] 主题和题材的捆绑,是困惑中国话剧走向更大成功的障碍。题材决定论这种意识和观念,依然有着强大的土壤。在一个题材和主题捆绑的戏剧生态里,写什么决定了结果如何。这确实是需要引起警觉的现象。

[2] 赵川:《草台班备忘录:零六一零》,[网上资源]来源:http://www.grassstage.com/main_r_zhaochuan_beian.htm. 登入时间:2013年12月。

[3] 2012年1月,上海戏剧学院举办国际导演大师班·冬季学院,我随从学院和导演一起前往朱家角观看了这台演出。

[4] 《哈姆雷特:那是一个问题》谢克纳导演,于2009年6月在上海戏剧学院·实验空间演出,其后它参加了2009格洛托夫斯基国际戏剧节,于6月28日晚在波兰佛洛茨瓦夫市 Scena Na Swiebodzkim 剧院演出。

[5] 理查·谢克纳:《环境戏剧》,曹路生翻译,中国戏剧出版社,2001年,第110、220页。

[6] 参考《戏剧就是回故乡》,上海戏剧学院戏文系《青年戏剧报》《第四界上海国际小剧场戏剧节专刊》2007年10月。

[7] 黄美序:《试探舞台形变的过去与未来》,见田本相主编,《第 8 届华文戏剧节论文集》。
[8] 陶东风:《文学的祛魅》,《文艺争鸣》,2006 年第 1 期,第 6 页。
[9] (英国)特里·伊格尔顿:《理论之后》,朱新伟翻译。北京:商务印书馆,2009 年,第 178-179 页。
[10] (德国)汉斯·蒂斯·雷曼:《后戏剧剧场》,李亦男译,北京:北京大学出版社,2010 年,第 55 页。
[11] Martin Esslin: *Absurdes Theatre*. Frankfurt am Main 1967: 12.
[12] 朱国华:《知识分子场——布迪知识分子的祛魅》,《江苏社会科学》,2004 年第 1 期,第 99-103 页。
[13] (德国)汉斯·蒂斯·雷曼:《后戏剧剧场》,李亦男译,北京:北京大学出版社,2010 年,第 26 页。
[14] 同上,第 26 页。
[15] 同上,第 97 页。
[16] 同上。第 97 页。
[17] 同上,前言第 3 页。
[18] W. J. T Mitchell, *Picture Theory*, Chicago, The Chicago University, 1994, p11.
[19] 《长靴妖姬》(*Kinky Boots*)为索尼音乐旗下厂牌 MASTERWORKS BROADWAY 推出,2013 年 4 月 4 日开演于百老汇阿尔·赫什菲尔德剧院,3013 年托尼奖最佳音乐剧获得者。本剧制作人包括摇滚"教母"Cyndi Lauper、百老汇知名音乐人 Stephen Oremus、William Wittman 与 Sammy James, Jr.。
[20] 英文为:interactive moments between the actors/characters that represent active and reactive currents of energy. 具体见 Parvis, Patrice (ed) The Intercultural Performance Reader , London: Routledge, 1996: 229
[21] 详见 *Physic and Motion, Sculpture Tournal, Sculpture,* Volume, 22.1(2013), p 117-125.
[22] 上海世博会事务协调局规划部 / 主题演绎部 / 研究中心编:《上海世博雕塑解读》,上海:上海人民美术出版社,2010 年,第 1-63 页。
[23] 上海世博会事务协调局规划部 / 主题演绎部 / 研究中心编:《上海世博雕塑解读》,上海:上海人民美术出版社,2010 年,第 22-23 页。

第五章

空间表演的伦理研究

——以上海的剧场空间、雕塑空间为案例

本章导读

 当代全球化趋势下,空间伦理再一次吸引我们关注。它的表现领域,除了人类表演学年会中涉及到的关于自我质疑的"人类表演学是帝国主义的吗"式的表演伦理问题在这个议题上的周延之外,其他比较大的有关空间表演的伦理问题包括:空间表演导致的一种同构和解构倾向,一不小心就会矫枉过正。同构倾向包括随着全球化一体化的加剧地区特殊性的丧失。解构性倾向包括随着后现代消费主义和虚无主义的流行,家国和个体之间的伦理矛盾日益尖锐等。

 在具体层次上,本章节将空间表演的伦理剖析分成三个层次——空间中的表演、空间的表演、空间的表演性(同构性和解构性)展开,用意明确,为了更细腻地考察空间表演涉及到的伦理,包括空间中的表演伦理、空间剧场化倾向的伦理、空间表演性伦理。其中,空间表演性涉及的同构性和解构性伦理,是本章重点。空间表演性包含的技术表演性本身充满了一种基于技术理性导致的盲目性倾向。正如大机器时代导致的问题,今天技术表演性本身导致的仿真性、异化、虚拟性、冷漠性,产生的伦理问题是令人警惕的。

 空间表演的伦理议题的提出是对当代空间趋势的观察所致。特别是全球化时代背景下空间表演所导致的抵牾,其中包含的诸多伦理争端已经摆上了议事日程,需要我们时刻予以关注。

第五章　空间表演的伦理研究——以上海的剧场空间、雕塑空间为案例

全球化作为一种改变现状的变化范式，已经成为替代"现代化"的一种话语和社会想象。显然，全球化已经不再是一个单纯的经济、政治或社会学问题，它同时也是一个文化认同问题，以及时间和空间跨越、重组的问题。诚如我们之前已经点明，英国社会学家安东尼·吉登斯（Anthony Giddens）将这种时间与空间的混杂排列称为"时空分延"（time-space distanciation）[1]。分延导致时空迅速的变迁。这种迅速的变迁导致人类生活方式和生活质量的分野。城市空间的奇观化、表演性的增加，使得一部分城市居民获得了视觉和身体的福利，但也导致精神和物质的背离。认知和知识，像武装人类的设备，使得一部分人从中获益匪浅，而一部分人不断失去，内心血迹斑斑。得益的人在挥发着财富和地位带来的正能量和负能量，而"失去"的人，他们因无法掌握这套认知和知识体系而遭受社会淘汰，生活日渐悲剧化。总之，全球化在某种程度上是把双刃剑无疑。

全球化也导致道德之争和伦理之争。所谓道德之争，是指全球化混淆了资本进程中的合法性成分和民族性、区域性的合法利益，在资本全球化的奇观景观与我们设想中的家园景观、乌托邦梦想（诸如小说《1984》中透露的社会奇观和爱情异化的奇观）之间，是否有道德普遍性的框架？说得通俗一点，我们在道德立场上是维持全球化资本化的进程，还是需要对地方性和民族性抱同情的态度？这种道德感在我们进入星巴克咖啡馆喝一杯咖啡或者购买一件有保护手工产品平等权益标记的产品时分外明显。

所谓伦理的争端，是指当社会成为戏剧场景的一部分，当过多的技术和多媒体、网络虚拟景观被刻意营造，当物质和人类具有平等的表演权力，那么接下来人是否还应该具有类似过去自我意识中具有的大自然主宰一样的使命？当人们在虚拟的环境中演出和观看，是否与在传统

的剧场里一样得具有一定的伦理规范和行为约束之前提。在具体的表演领域,伦理的困惑更多,诸如当代那些所谓冷漠的建筑常被套上"表演"的桂冠,继而进行一场场奇观化的景观演绎。最终,这些"表演"到底是否有益于人类的智性发展?以及,在好莱坞、百老汇或者大都会场景戏剧化、空间剧场化不断花样迭出的时代,我们除了顺应这个表演的时代——将剧场都建设得豪华无比,连一个个县城都冒出大剧院——之外,是否也能静下心来想一想,这些带着表演意味的空间,是否本身是一种"被劫持的景观"?我们是否能拷问:全球化时代以舞台为原型的"泛剧场空间"到底在能量的传递上是否更加有益于地球生态的健康发展?

空间表演伦理的两个坐标

"空间表演"存在着诸多伦理问题,除了人类表演学年会中涉及到的关于"人类表演学是帝国主义的吗"式的著名论题(在另一个时空,可能也是一个伪命题),其他比较大的伦理问题主要集中在下面三个方面:首先,空间表演或者空间表演性,本身充满了一种基于技术理性导致的盲目性倾向。正如大机器时代导致的问题,今天技术表演性、空间表演性这些概念本身导致的仿真性、异化、虚拟性、冷漠性,产生的伦理问题是令人警惕的。其次,它的善恶本身很难界定,在当今价值观构建杂糅的时代,城市空间已经消失了人心一致的向度,走向了多样化和庞杂化,也某种程度上使得空间的表演与城市管理的意图相悖。再次,空间表演的伦理也包含了在一个相对开放的城市诸如上海的空间构建中,家/国意识和人性主体建构的平衡点问题。

为了进入"空间表演"的场域,进行伦理研究,我们首先需要对"空间表演"涉及的伦理范畴进行廓清。事实上,这个概念的内涵和外延十分复杂,这种复杂性首先体现在空间表演这个概念内涵的丰富性上,也体现在空间、表演和伦理交会之后问题的复杂性。我准备用纵横两个坐标建立起我的分析系统。

在横坐标(内容性层面)上,伦理一开始就带着道德的善恶、家国/主体之间的伦理困惑,以及不同时期内空间的伦理侧重,包括:非现代性和现代性、现代性和后现代性、二元对立和三元辩证等空间思维带来的空间伦理困惑等等。这样的伦理困惑当然也在我们讨论空间表演的伦理范畴之内。因此,在横向坐标上,我将空间表演伦理的表现归纳为空间异化、创造性破坏、善/恶之间、家/国与个体之间的道德争端等层面。而在纵坐标(结构性层面)上,空间表演的伦理,与空间表演的三个内涵层次是对应的。

首先,它体现"空间中表演"之伦理,包括剧场空间中产生的表演、

观看等伦理,其范畴主要包括:(1)剧场空间的主体问题。比如上海剧场在空间营造上的主体问题,它要塑造一座"为什么样的观众"进行表演的剧场的出发点的问题,一个上演的剧目要塑造什么样的民族英雄或者普世化的人间英雄的问题。这个主体/主题的伦理问题牵涉着一些国家和城市意识形态的重要维度,其中一个重要的维度是民族、革命、社会主义意识形态和全球化的关系。(2)戏剧文本主题、形式带来的伦理问题。比如全球化语汇和民族化语汇体现在剧场空间中的冲突。(3)身体和角色之间的伦理。表演者的身体和角色的张力也涉及到伦理和道德。比如,在表演的体系上,布莱希特的间离效果和斯坦尼的体验派方法,就在"表演者如何投入?依靠感性经验还是技术、理性知识进行表演?"等问题有着巨大的分歧。这些分歧也是"空间中的表演"之伦理问题。

其次,它又体现在"空间的表演"伦理即空间的剧场化、空间的符码化层面。"空间的表演"包括了社会空间的剧场化,比如城市模拟剧场空间的艺术空间的出现,城市雕塑公园、大型商场、游乐场、雕塑广场剧场化背后的伦理。"空间的表演"包含了这个空间表演层次所涉及到的伦理问题,包括城市空间中主题、方位和观演关系之间体现的伦理。比如,在市政厅广场上,一般纪念性人物的比例可以有多大的限制?在美国俄亥俄州立大学所在的哥伦布城,市政厅外的哥伦布雕像就是以两倍左右的身高来塑造的。那么,我们设想这种视觉范式可否被逾越呢?比如,这种纪念性雕塑允不允许缩小比例来建造?又比如,在更大的社会空间之主题上,对于一种空间的摹仿如温州的乡村祠堂王家宗祠祠堂的建设对北京天安门建筑的摹仿(其潜意识里投射出对于最高权力象征物的膜拜),是否是一种值得审视的现象?它提供了空间的谐趣和喜剧性元素,以情境模拟,达到了一种空间的借喻,但又造成对权力的媚俗之隐喻。又比如,社会空间中的"观演关系"指的是对于人们感知空间的一种模拟戏剧化的叫法,它也属于"空间的表演"伦理范畴。它包含了创造性破坏的伦理,在城市空间的生产上,空间审美是模拟性地"再现"一个理想摹本为参照,还是创造性地表现一个没有摹本与经验的,在虚构的基础上诞生的理想空间更为可靠?如果我们以上海城市的空间表演作为案例,那么"空间的表演"之伦理还包括城市整体城市艺术空间的定位困惑(比如,空间的表演范式是模拟西方,还是挖掘出一个吻合中国人甚至中国上海人特有情感结构的范式)。这本身充满了现代化和地方性

的悖谬,也印证了亨利·列斐伏尔认为的空间的生产本身就是政治和权力运作后的结果;"空间的表演"伦理,还关系到空间的方位、地理上的伦理关切,比如"空间剧场化在多大的比例范围内是符合人们的审美习惯?"等问题。

再次,它体现在"空间表演性"伦理上。"空间的表演性"伦理包括空间与空间之外的同构性和悖谬性(即空间表演性的同质性带来的伦理问题,空间表演性的相悖性带来的伦理问题),包括:现代性和后现代性之于同一个空间的时间差和审美接受偏差问题,一个城市剧场之于整座城市布局和地理/密度分布的空间伦理问题,包括城市中心稠密而城市边缘剧场稀少,由此带来的剧场空间不公平的问题;除了空间布局,剧场空间的造型、建筑风格、采用的管理系统,还包括空间的文化继承与空间的文化创新之间的困惑等文化伦理问题,城市空间/社会空间中存在的权力、话语操控和规训机制的伦理等问题。

下面,我将采用综合性的空间表演伦理分析,以横坐标的空间表演之内容性层面为切分,再结合纵坐标(不同空间表演结构)的层次分析,具体分析当下上海空间表演的诸多伦理问题。

创造性破坏的伦理[2]

在城市的景观改造上,对于创造性破坏(creative destruction)的话题有比较深入探讨的有大卫·哈维的《巴黎城记》。大卫·哈维用马克思主义方法,对19世纪巴黎现代性改造导致的现代化的新奇与怀旧性神话的丧失并行不悖的现象称为"创造性破坏"。他采用其致力多年的历史唯物地理学方法,通过大量的档案及二手资料对第二帝国时期的政治、经济、文化、社会组织、日常生活、各式各样的重要与不重要的人物等加以还原、情境化,试图重构第二帝国的全景,探寻特定历史空间下城市变迁的动力、过程和影响。在这个时代的现代化全景图中,美国的另一位学者马歇尔·伯曼敏锐地观察到:

在这幅景象中,出现了蒸汽机、自动化工厂、铁路、巨大的新工业区;出现了雨后春笋般的大批城市,常常伴随着可怕的非人待遇;出现了报纸、电报、电话和其他大众媒介,以前所未有的规模进行着信息的交换;出现了日益强大的民族国家和资本的跨民族集聚;出现了各种大众社会运动,以他们自己的来自下层的现代化模式与那些来自上层的现代化模式进行斗争;出现了一个不断扩展的包容一切的世界市场,既容许最为壮观的成长,也容许骇人的浪费,除了不容许坚固不变,它容许任何事物。[3]

这种同时生活在前现代性和现代性世界中的感觉,产生的认同也是分裂的和复杂的。因为改造意味着破坏和创造的并存。在这个破坏与建造的进程中失去家园以及寄附其中的记忆,这种感受产生了数不清的痛失前现代乐园的怀旧性情愫。上海自从上个世纪八十年代重启城市建设,并且因为随之而来的全球化步伐和中国经济的腾飞,在景观上也有着创造性破坏的痕迹。我们先来看雕塑空间的"表演"带来的这并存的创造和破坏。

雕塑的创造性破坏伦理

创造性破坏伦理在上海的语境里来自于改革开放时代城市建设大踏步之后产生的后遗症。它产生的逻辑与硬币的两面相似,所谓"好事多磨"。历史上,我们可以从大卫·哈维的《巴黎城记》中窥见现代化规划和建设给巴黎带来的舒适、规整与过速发展给巴黎带来的疼痛。与1982全国成立城市雕塑规划组相呼应,同年7月,上海城市雕塑规划小组成立。1985年经上海市政府批准成立了上海市城市雕塑委员会,由城乡规划委员会领导。上海新时期雕塑建设的序幕由此拉开,从此上海进入了马不停蹄的雕塑复兴运动。光1984、1985、1986这三年中,每年就有五十多件城市雕塑作品在上海落成。

在1993年文化部、建设部联合发布《城市雕塑建设管理办法》,开始大力推广各地的城市雕塑建设。上海市城市雕塑委员会于1994年秋提出了1995年的十项城市雕塑建设任务,其中包括铁路上海站的大型不锈钢雕塑《玉兰印象》、杨浦大桥喷漆不锈钢雕塑《贝之印象》等。一年内,这十个项目全部建成。以后,上海每年都提出一批作为市重点的城市雕塑建设项目,并付之实现。这些雕塑的落成,有效地改变了上海的城市面貌。时任上海雕塑委员会办公室主任的朱国荣这样评论:"这得益于上海城市雕塑建设,把形成景观改变上海城市形象放在首位;上海城市雕塑建设,与市重点工程建设相吻合;上海城市雕塑建设,注重塑造上海地域文化特色;上海城市雕塑建设,强调作品艺术质量和风格多样化等多种因素。"[4]

因此,上世纪90年代上海掀起了城雕建设的高潮,留下了许多与城市匹配的雕塑。如政府在外滩建立《陈毅像》(章永浩作)、《上海儿女》(杨剑平、张海平作)、《浦江颂》浮雕(张海平作)、《浦江之光》(张海平作)、《风》(吴进贝作)、《帆》(姚贻周作);在虹桥机场建立《飞虹》(张海平作);在铁路上海站建立《玉兰印象》(杨冬白作)、《昼·夜》(刘锡洋、姚贻周、陈大成作);在南浦大桥建立《敬礼!大桥建设者》(吴进贝作)、《桥》(刘锡洋、姚贻周、陈大成作)、《鸟语》《花香》(王振峰、韩晓天作)、《秋》《冬》(李荣平作);在杨浦大桥建立《见之印象》(杨冬白作);在徐浦大桥建立《旋》(朱晓红作);在上海图书馆建立《智慧树》(杨冬白作);在淮海中路茂名南路建立《打电话的少女》(何勇作,初名《都市中人》),以及在南京西路青海路建立《喜行》(施勇、陶惠平、

范云作）等一批造型新颖、富有时代感的雕塑作品。

这个时期上海的城市雕塑总体上以现实主义题材为主,以探索性的城市雕塑题材为辅。一些标志性的重大工程也催生了大批雕塑。伴随南浦大桥、杨浦大桥和徐浦大桥等重点工程的建成,一批造型抽象的城市雕塑相继亮相,给城市增添了色彩。(如南浦大桥旁的《纽带》、杨浦大桥旁的《活力》、上海图书馆的《智慧树》、上海火车站的《玉兰印象》等城雕);此外还有外滩防汛墙雕塑群和上海体育馆、松江体育场雕塑群也很生动,受到市民好评。时光流逝,当多年后清点城雕高潮时期的遗留,那些在时间河流中逐渐凸显出来的少数城雕,无不契合、印证、营造着"新上海梦"的精神:开放的国际都市姿态,追新逐异的文化精神,华洋杂处的城市传统,风格独特的市民生活。但是,具有反讽意味的是,在这夸父逐日式的建设高潮背后,上海某些城市雕塑的粗制滥造特质也暴露无遗,一时间上海出现了极其短命的雕塑。如延安路外滩曾有雕塑名曰《夸父追日》,因形态令人不适而遭拆除;白玉兰广场东面德国音乐家巴赫像和南面则曾建一个让人愕然的巨大男子托举地球的雕塑,竖立不久就被迁移或销毁;曾泛滥一时的卫星雕塑,支撑臂摹仿卫星轨道上升,终端是代表卫星的一个圆球,被专家和市民斥为"可笑"的"猪尾巴",也如过眼云烟;另一个曾流行的雕塑造型是一人或数人托举貌似"咸鸭蛋"的地球曾大量出现,也流行一阵后偃旗息鼓。粗制滥造也包括"窃取":如南京路上曾有人将西方著名的墓地雕塑复制到床上用品商店的橱窗上,也有人将米开朗琪罗的《昼》《夜》复制到饭店门前,这种挪用大师作品的现象在当时曾非常普遍。[5]这些景观无疑具有来去匆匆、过于仓促的反讽效果。[6]

不过整体而言,这一时期上海城市雕塑依然收获甚众。上海雕塑家的作品在全国城市雕塑评奖中频频获奖,如《宋庆龄像》(张得蒂、郭其祥、孙家彬、张润垲、曾路夫合作)在1987年举办的全国城市雕塑优秀作品评奖中获得最佳奖,《鲁迅像》(萧传玖作)、《萧友梅像》(刘开渠作)、《马克思、恩格斯像》(章永浩作)、《嬉水少女》(徐侃作)四件作品获得优秀奖;《五卅运动纪念碑》(余积勇、沈婷婷合作)和《蔡元培像》(刘开渠作)在1994年举办的第二届全国城市雕塑展中获得优秀作品奖。在建国四十周年纪念活动"上海城市雕塑的四十年评奖"中,《鲁迅像》(萧传玖作)、《马克思、恩格斯像》(章永浩作)、《宋庆龄像》

(张德蒂、郭其祥、孙家彬、张润恺、曾路夫合作)、《热爱生活》(程树人作)、《旋》(王晓明、陈适夷合作)、《且为忠魂舞——上海烈士群雕》(刘巽发作)、《普希金铜像》(齐子春、高云龙合作)、《嬉水少女》(徐侃作)、《宝钢人》(沙志迪作)、《欢迎》(王晓明作等)等佳作再次获奖。1987年6月上海推荐十件作品参加全国首届优秀城市雕塑作品评奖,最后《宋庆龄像》获得最佳奖,《鲁迅像》《马克思、恩格斯像》《嬉水少女》《萧友梅像》(刘开渠作)获得优秀奖。1994年,上海又推荐五件作品参加第二届全国城市雕塑艺术展览,其中《五卅运动纪念碑》(余积勇、沈婷婷合作)和《蔡元培像》(刘开渠作)获得城市雕塑优秀作品奖。以上成绩,可见上海雕塑的全国影响力。

进入新世纪,浦东新区迎来了大发展的机遇,城市雕塑高歌猛进。继《活力》《腾飞》《纽带》等大型雕塑建立之后,在2000年又在新开辟的世纪大道旁,耸立起高达20米的大型不锈钢雕塑《东方之光》(仲松作),采用沙漏原理设计的《世纪辰光》(吴国荣作)以及群雕《五行》(施舸作)等雕塑;在陆家嘴金融贸易区建立了《外国人看浦东》《青年人在浦东》《儿童画浦东》(均为王曜作)三座写实雕塑;在黄浦江观光隧道浦东出口广场设置了《春水》《秋波》(邹东方、饭塚八郎作)两座彩色钢板雕塑。这些雕塑有效地增添了城市的艺术氛围,改善了城市的景观。据统计,到了2003年上海城雕普查共有1037座(组)[7]。但是,数量并不能代表质量。在业界对上海城市雕塑这种"大跃进"式的发展颇有负面评论。这些批评集中在缺乏总体规划的无序和缺乏精品力作的平庸上。上海文化研究中心的研究者朱鸿召在《上海城市雕塑的现状与出路》文章中直言不讳:"2003年按照当时上海的户籍人口1341万或区域面积1500平方公里计算,相当于每1万多人或1.5平方公里才拥有一座城雕。现有的1037座作品中,纪念性城雕占总数的30%,其余70%为装饰性雕塑。经专家和市民的评议结果认为,其中80%为平庸之作,10%为劣作,10%为优秀作品。"[8]

上世纪八十年代改革开放之后的上海,城市空间出现、太多的城雕"聚散"景观(聚散包含着雕塑场景的位移、变迁和集聚)。诚然,上海雕塑生产的位移与历史、政治、地理、文化都有关系。雕塑"大跃进"式的高歌猛进,在改善城市的整体景观的同时,也带来景观过渡变迁导致的伦理问题。这些聚散景观包括:频繁的位移和消失。雕塑位移和消失

在上海的雕塑历史上时见,它的命运连通着城市的命运,比如日伪时期被推倒的江湾政府广场孙中山雕塑;又比如欧战纪念碑,在1924年一战胜利后矗立在旧上海的外滩爱多亚路口(今延安东路外滩),随着日本入侵上海,1943年又被拆除。值得一说的是,日军在推倒孙中山雕像的时候,士兵们还对其进行了侮辱,从这些真实性比较确定的图片中,甚至可以看到当时日寇侵略中国之时其推行的大东亚共荣圈,与其行为对照,在政治伦理上是非常荒诞的。另一个例子是普希金铜像,它初建立于1937年2月10日,是旅居上海的俄国侨民为纪念普希金逝世100周年而集资建造的。日军占领上海后,普希金铜像于1944年11月被拆除。抗战胜利后,苏联政府、俄国侨民和上海文化界进步人士于1947年2月28日在原址重新建立了普希金铜像,该像由苏联雕塑家马尼泽尔创作。"文革"中此像再次被毁,连底座也未能幸免。1987年8月,在普希金逝世150周年的时候,普希金铜像第三次在原址落成,作者为雕塑家高云龙。这种一个雕塑,一个地理位置,然而在不同历史时期遭遇不同的和体实施破坏的情况,实属罕见。反映出雕塑作为一种意识形态承载体的命运,与国家命运、城市命运遭遇"捆绑"的历史事实。要说明的是,孙中山的雕塑和普希金的雕塑,虽同在日寇占领上海期间遭遇被推倒或拆迁,但是其待遇在同中有异。普希金雕塑是被拆迁的,很大的原因是普希金是俄国人;而孙中山虽为国父,雕像却被日本军人侮辱。虽可能是单个案例,不能详细查询两者在被推倒或拆迁时候的更多信息,但仅凭着这个差异,就可以推断日本军国主义侵略时所谓"东亚共荣"是假,其实质是带有民族歧视和种族大清洗性质的暴力行为。

不断位移的雕塑还有《爱因斯坦》,为中国雕塑家唐世储创作。上海红坊雕塑中心首先买下了它,据悉不久将移至苏州河的地段,成为一种融入环境的雕塑。城市管理者希冀通过名家的作品,为新的城市景观注入文化能量。但是,《爱因斯坦》雕塑不同于《陈毅像》《陶行知雕像》,它迁移至外来人口聚居地的苏州河地带,对于一个缺乏这种知识的市井人士来讲,其改善环境的互动性功能不及后两者。在观众的认知成为观演空间主要元素的当今,如果缺乏这种广泛的认知,则有可能产生门庭冷落的陌生化场景,甚至落入"为赋新词强说愁"的单一语境。

第五章 空间表演的伦理研究——以上海的剧场空间、雕塑空间为案例 | 279

图 5-1　华尔街的铜牛成为一道景观,在世界各地,复制牛成为一种常态的图景。在上海,有关牛造型的雕塑也层出不穷。因为牛是中国文化的符号之一,许多人冲着"牛气冲天"这个成语携带的隐喻和文化意蕴对之拷贝。

　　在消失的雕塑或者失而复得的雕塑中,卢湾区淮海中路、茂名南路地铁口的《打电话的少女》[9]是一个案例。这尊雕塑命运多舛,其三度被盗、三度重建的经历与普希金雕像的命运相仿。《打电话的少女》和《普希金像》在不同的两个历史时期命运如此如出一辙,也令人思索。在创造性破坏的语境里,到底它们是巧合还是必然呢?而审判偷盗者的现象也显露了一个贫富悬殊、基尼系数居高不下[10]的社会要在公共空间尚未真正建立,公共道德观众相对淡薄的中国城市进行公共雕塑创作的难度;另一个例子是《都市摇滚》,作者为王超、郝重海,其造型为"袒胸露腹的少女在吉他少男的摇滚演奏中翩翩起舞"。这个作品在 2004 年,从北京运送来沪,是专门为静安寺音乐广场量身定做。它一度竖立在静安寺

图 5-2　消失的《都市摇滚》,图片提供:上海市城雕办。

南京路上,但后来消失了,原因不明;《浦江颂》(张海平)1992年落成时,坐落在黄浦区的外滩防汛墙,主体长35米,2008年遭偷窃、损坏。还有错置的情况,罗丹《思想者》的雕塑为法国雕塑大师罗丹的杰作,由于摹仿而移植进中国,产生了一种无节制的拷贝现象。除了在上海图书馆的摹仿雕塑具有艺术性之外,其他的《思想者》雕塑之复制品在餐馆、川流不息的马路边和郊区公园里屡现,则失去了一种与雕塑本义产生联系的审美价值。

上海城市雕塑的聚散、场景位移、变迁,包括故意损毁和自然灾害导致的雕塑毁坏,不断地改写着创造性破坏的内涵。这些聚和散、位移、错位等演变,真实地反映了城市空间和雕塑空间生产逻辑的融通。透过这些雕塑空间的聚散(地理位移、失而复得等现象),从旧时代到全球化时代,可以推算出一个大致的线索:随着时代的进程,雕塑空间的不同形态与城市空间不同形态之边界融合和"时空分延"的张力形成了某种对应。在这种对应中,不同的城市空间中还出现了类似雕塑公园和组雕这样的空间浓缩现象。

这些现象,如果从伦理的角度看,则问题颇多:首先,在空间上"错置""移位""拆除""毁坏"或"移花接木"的雕塑,产生了一种空间审美的频繁交替和文化的人为阻断,不利于城市空间的认知感、认同感塑造。它的更迭,也许在视觉上固然有令人耳目一新的快感,但在纵深上,如果频繁变更,则造成文化的断裂;在新时代,一个经过时间洗礼的雕塑,如果被大众接受,又随后没有任何理由地突兀位移;一个仓促竖立的雕塑玩"失踪"或者"失而复得",就有点类似尼尔·波兹曼在《娱乐至死》中形象描绘的"躲躲猫",隐射出文化承传的断裂,它的影响也将是负面的。这种位移和错位,不仅产生主题和观众的错位,失去原有的观众,还产生市民在雕塑伦理之外对政府的质问,即类似它为什么消失?何以这么快就消失或位移?难道这些雕塑不是纳税人的钱建造的吗?等等。《打电话的少女》屡次被盗,产生的是另一个层面的问题,它背后的逻辑似乎是这样的:由于公共空间性、伦理和道德的缺乏,城市雕塑没有安居的可能性。这里,市民的抱怨,潜台词依然指向政府管理的不尽如人意:由于社会弹性结构的缺乏,造成贫富悬殊,这样一来城市景观就不能为市民提供乐趣。甚至,一旦城市雕塑空间不能成为社会场景,这些现代派风格作品的展示就不能建构一个诗意的、隐喻意义上的城市空间场景,也在

一定程度上屏蔽了雕塑空间的能量传递,也阻止了城市观众(包括行人、游客、艺术爱好者)进一步与雕塑面对面乃至产生互动的那种良好愿望。一些当代城市普遍短命雕塑的现象,即雕塑一面世,就被大众和媒体否定,迫于压力,当局只有匆匆再迁移这些雕塑[11]。

在聚散的景观伦理之外,还有崇洋媚外行为的伦理。相对于其他城市,上海在**引进**外国人的雕塑上,在数量和投入上所占比较大。这是亲民之举和国际化城市建构之举,本该受到市民赞赏。不过,这样的举措一旦超过限度,依然有被质疑的危险。一些雕塑评论者对于这些"外来和尚"的雕塑在街头或者雕塑公园展出之现象也有批评意见:这些雕塑除了具有一种陌生化的戏剧效果,它们是否有助于消化外来文化?是否"接地气"?确实,一味的嫁接,等于没有选择的"拿来",反映了在特定场所定位雕塑空间时候的盲目性和暧昧性。这些在西方被看成是公共雕塑的作品,漂洋过海,经过异域化的想象和集体展示(上海,毕竟具有比起其他城市更多的包容,也筹划过世博会雕塑展、南京路雕塑展、双年展等国际性活动,这些活动都承接了数量众多的外国雕塑作品),竖立在上海的城市空间,在多大程度上为国人接受?比如徐家汇绿地的《希望之泉》,雕塑为友好城市法国马赛赠送并按照同比例在上海制作,但它却很少让人与法国港口城市马赛的人文风情联系起来。外来和尚会念经,西方雕塑的吃香,某种程度上源自上海这座海派城市的历史殖民化记忆,以及人们在潜意识里对"西洋镜"的偏好。即它仅仅是一种精神症候,而与实际生活无关。这些媚俗和症候,反映在雕塑上就是,在上海,一个个创意空间的出笼,其总免不了购进一些海外名家的雕塑作品。红坊购得的《牛气冲天》、上海展览中心和静安雕塑公园购得的《飞跃的马》和"音乐系列",均是或多或少带有崇洋媚外心态的市场行为。这也是全球化时代的一个表征。这种症候带来摹仿、拷贝的无节制,罗丹《思想者》雕塑的泛滥,就是一个生动的例子。这些缺乏理性的引进和"全盘拿来",乃至粗制滥造式的陈列,充其量只是一种东方对于西方的想象。在广场和展览馆、雕塑公园或者双年展、街头和小区,永久的或临时展览的雕塑,胡乱引进的雕塑给人眼花缭乱的感觉之余再无其他内涵。在全球化时代,雕塑空间的伦理问题还包括对城市雕塑应该吸纳西方的风格元素还是民族性的元素?雕塑的主题与形式、结构如何吻合(言下之意,可以为了表达而表达,可以不顾及内容,或者为了内容而不顾及表达形

式吗)？表现手法上的抽象和具象之间的关系如何平衡（言下之意，可以为了艺术而不顾观者的体验吗）？等等。

另外，摹仿而不是原创还导致真正创意的衰落。上海雕塑空间在九十年代面临大发展的机遇，但由于无节制的摹仿和拷贝（在法律和版权意识上当时还没有条件与国际接轨)，导致雷同化现象。千篇一律的雕塑形态雷同化，某种程度上和全球化逻辑包含的消费主义和功利主义"步调一致"。曾被城雕专家斥为"可笑"的还有是曾泛滥一时的卫星雕塑：支撑臂摹仿卫星轨道上升，终端是代表卫星的一个圆球。又比如，九十年代另一曾流行的雕塑创意是，一人或数人托举地球，形态千篇一律，被雕塑家章永浩称作"咸鸭蛋"。[12] 设计、制作、质材和环境，任何一个环节都有可能让一座雕塑变成劣作。

摹仿的逻辑，也蔓延到"奇观化"和壮观化景观的全球化拷贝。全球化的空间拓展，其本质上是一种空间仿制（与让·波德里亚发现的"仿真"也具有内在逻辑的相通之处）。然而奇观化的景观是一把双刃剑，正当上海雄赳赳地再度成为全球化的"奇观"城市之时，那些非西裔的学者用后殖民主义理论对"东方主义"（把东方看为奇观的意识形态）进行了批判。在后殖民理论的视野下，观照上海全球化时代的姿态，则发现，奇观意味着"被看"、"被消费"和"被客体化"。这样的"荣耀"（在 GDP 上带来实惠，促动旅游经济)，和历史上成为远东第一都市时代的"被看"之时的"荣耀"，是否可以同日而语且有超越时空的异质同构意味？事实上从远东的第一都市，到全球化的"东方明珠"，一种空间表演的逻辑在三个方面塑造着上海的空间图景：(1) 戏剧场景的壮观化、景观化、同质化趋势；(2) 剧场建设的同质化、壮观化、景观化趋势；(3) 城市空间内容和结构的同质化、奇观化、壮观化趋势。比如，迪斯尼公园在上海南汇的落户，也说明了全球都市的同质化趋势。这种同质化还包括"中心—卫星"城市模式在全球被普遍仿效和不断生产。

问题是，在这种图景中，特定类型的西方现代性成为全世界主导的"生活方式"，而当地文化则被它同化。今日，迪斯尼化的图景生产，除了在西方成为一种有意识、无意识的经营常态，它也已经侵入包括中国、印度、巴西等几乎所有发展中国家。久而久之，发展中国家势必以丧失传统文化和地域文化作为接受西方式现代性的代价。荷兰伦理学家哈姆林克在其《赛博空间伦理学》中曾一针见血指出：

今日美国最热销的出口项目是通俗文化。全世界对美国品牌的娱乐的需求增长趋势明显。随着信息和文化生产的全球化，不仅美国的跨国公司，还有德国和日本的公司都在利用信息和文化在全球兜售消费主义。保持美国的时尚和生产价值观的媒体产品，现在已经成为所有跨国公司的共同材料……文化全球化的过程正在进行之中。这种文化全球化过程的生动体现是迪斯尼娱乐园——不管是东京迪斯尼游乐场，还是巴黎迪斯尼游乐场。[13]

于是，在这种迪斯尼化图景的社会空间中，一种取消他者文化而主导消费文化的千篇一律性马上成为空间问题。在马克思主义学者眼里，这些空间雷同也属于空间异化。它甚至要求一种行为的规范化和程序化。在中国上海的一些文化地标地带，出现了这样的景观：在消费单位的橱窗里，展示的往往是与迪斯尼化图景吻合的道具和人物模具，性感、暴露、欲望成为关键词。在一些洗浴中心，在内部装饰上，借用了古希腊裸体雕塑造型。其本质上是空间挪用，其涵义是晦涩的，它仅仅强调或隐喻裸露与色情。这样，在中国的消费场合，观众被误导，走向一种开放的、肉欲、无禁忌的文化。而事实上，在中国的法律或者文化层面，对于这种欲望消费的限制也是有明文规定的。于是，我们常常看到这样的戏剧：一个明星昨天还是大众偶像，今天就因为在五星级娱乐场所过于纵欲而遭受劳教或者判刑。在伦理层面上，这也是迪斯尼化图景的移花接木给中国人带来的消极影响。

■ 戏剧的层面

关于创造和破坏，另一个层面是戏剧空间。在《空间中的表演》这一章里，我以上海戏剧"三驾马车现象"（主流戏剧、商业戏剧和实验戏剧）为案例，对三个模式的并存现象进行了思考。当代上海戏剧模式的存在与两个时空层面发生关联，一个是与前现代/现代/后现代性的时空层，另一个是东/西时空层。其背后的潜台词首先是在于中国接受现代性和传统文化、超越性文化的矛盾（主要是时间性错位）问题，其次才是启蒙现代性和审美现代的矛盾（主要为空间性错位），而且这两个问题是交织在一起的。

关于前一个问题：启蒙现代性和传统文化、超越性文化的矛盾，表现

在中国西部不发达地区,主要矛盾是贫穷、基础设施落后,需要现代性的进程。在东部经济比较发达的地区,在现代性和后现代性的进程中间,这个空间的问题就明显不同于西部地区的问题,而是环境、生态、可持续性等问题。拿上海的戏剧生态而言,在意识形态上,上海当下的社会与西方的社会具有差异,戏剧写作主题亦然。在西方社会,现代化成为与"后现代"并存或者已经改写的历史,而"现代化"之于上海,则成为一个必须面对的过程。用威廉斯的情感结构模式来切入此问题依然有效:上海当下社会的特定面貌、人们的情感历程之特殊性决定了戏剧的特殊模式。于是,正如我在第四章提及的那样,由于这个集体性的情感结构,当代上海戏剧形成的一大景观就是:戏剧在思想上呈现"未完成的现代性模式"(或者"言必称启蒙模式")。这在当代上海的主流戏剧中尤其得到体现。它体现了中国戏剧审美的一个尴尬处境:二元对立或者现代性的逻辑,它既是中国舞台的革命性力量,也是一种文化意义上的陈词滥调。它以意识形态化,影响了中国戏剧的创新和继承。因此,中国的当代戏剧模式,迥异于西方戏剧的日常化和形式多样化。在西方社会正在从现代朝后现代转型的阶段,而在中国,"现代性"成为一个绕不过去的进程。之前我们分析主流话剧,围绕它的主题和题材之附着在"过历史和过去"的现象,认为这与中国(上海亦然)社会的现代性进程未完成有关。这个话题暗中契合了哈贝马斯关于"现代性是一项未完成的事业"这样的推断。在现代化的建设中,中国的地域辽阔,其现代性程度在全国的分布上也高低错落,差别悬殊。如果按照西方的衡量标准,我们国家目前所处的位置是"前工业化、工业化和后工业化"相互混杂、交融的阶段、状态上。虽然上海(人均 GDP 超一万美元)按照国际惯例已经从工业化向后工业化社会转型,依照西方对于后现代社会的标准,上海应该毫无疑问地被界定为后现代社会。然而,空间的特殊性导致这个标准在衡量上海的现代化和戏剧现代化之时,显得有悖常规。但经济的转型并没有带动社会的整体性转型;因此,上海主流戏剧呈现出一种基于二元模式的"未完成的现代化"状态,也就理所当然。经济和社会的反差和断裂,成为上海全球化的艺术空间现象。如果说,社会、政治、经济和文化的面貌决定了戏剧的模式差异,那么上海戏剧的现代性步伐也造成了传统戏曲的举步维艰。

关于后一个问题,启蒙现代性和审美现代的矛盾,表现在:在审美性

的维度,国际化潮流显示二元对立的话剧话语已经不再能够代表新时代的精神状态和社会面貌。而在上海的戏剧空间,带有启蒙现代性意味的主流戏剧依然强势。现代性在这里更是启蒙现代性的意思。现代性话语因为受到上层建筑和资本的双向灌溉而成为时代的"不倒翁"。两者的错位,导致上海生产的戏剧风格和形式,与其他大城市的戏剧风格、形式具有某种错位和失衡。如拿上海和北京相比,则会发现上海的话剧主题和形态较之首都北京相对商业和保守,而作为政治中心的北京,其话剧形态却反而有前卫和后现代的风尚。这里需要说明,两者的比较依然是尝试性的,因为当下,北京和上海的民间演出团体、机构正在蓬勃发展,如北京的蓬莱剧场、上海的下河迷仓剧场,这些剧场均以演出比较优秀的民间剧作和表演作品为己任,其先锋的姿势和功能具有相似性。

在全国的层面,由于处在现代性的单向度思维惯性中,当代中国戏剧现实主义题材的作品往往多于非现实主义文本。这说明了时代主题和中国戏剧观众的普遍审美接受的状态。由此,上海剧场上演的主流话剧的剧情内容往往突出历史、历程。在策略上,一种"借古喻今"的历史剧于是就大为张扬。如来沪演出的京味话剧《锅头会馆》《小井胡同》、反映晋商的《立秋》、复排的曹禺戏剧《雷雨》以及近年演出的昆曲《班昭》(上海昆剧院)、《弘一法师》(上海戏剧学院)等。在题材上,则"现实主义"多于非现实主义;主题营造上,由于受制于现代性话语的单一性,多以正面、典型、刻板的、主旋律式的形象塑造为主,少有对"当下"社会空间进行反思的戏剧。这样,久而久之,上海话剧的主题和形态相对就单一,透过对众多堂而皇之登上舞台的戏剧之观察,发现其人物设置往往千篇一律,言必称"典型"。与现代性本身的悖谬性不一样,另外,有一种矛盾来自于国家意识形态对于"民族性"的强调。在当下语境里现代性和民族性,两者成为具有一定排斥性的两个精神、情感向度。如在前面的章节中我引用学者李伟的"进入21世纪,中国文化的走向开始进入一个非常暧昧的时期"的观点来说明意识形态的悖谬,即主流意识形态一方面提倡传统文化、弘扬民族精神,却对这种民族精神、传统文化的内涵语焉不详。本质上,这种姿势就显得避重就轻。

这样,用创造性破坏的视角,我们就会领悟上海戏剧现代性经典和

民族性经典之间的并行不悖和有时候重心偏移导致的伦理问题。这些属于经典的作品和国家神话、价值的契合问题，已非一般的价值和事实判断能够明辨，而只能留给伦理和道德层面去争议了。这些价值困惑中还有属于经典和新创之间的语境、空间、体制困惑，我将单独作为一节进行论证。

家/国和公民主体意识建构的伦理矛盾

■ 创意空间内政府主导模式的伦理观察

上海借助得天独厚的经济优势和文化优势,在其雕塑与城市公共空间的互动上,基本上呈现一条柳暗花明、印证颜海平教授提出的"可以辨认"的曲线:如果说,在上海解放前的雕塑空间走过了屈辱的——与半殖民地半封建地的历史一致的阶段(如孙中山的雕塑曾在日伪时期被日本帝国主义的士兵推倒,欧战胜利纪念碑在后来被迁徙);如果说建国后第一个阶段纪念性雕塑阶段的雕塑建设具有艺术性缺乏的通病的话,那么如某些学者所言的,建国后第二个阶段的公共复苏与第三阶段的公共主体的确立就是雕塑"自我实现"的阶段。加入WTO的契机,等于给当代上海注入了重塑空间的机遇。上海在2004年颁布的雕塑20年规划《上海市雕塑总体规划(2004年-2020年)》中宣称:"上海城市雕塑要面向世界,海纳百川。"[14] 经过长时期的历史沉浮、磨合、对峙,最终上海采用的形式是政府主导、艺术家集体参与的主导模式。在整体上,上海的雕塑是高度政府生产化的;在题材上,综合、多元、跨文化,在材质和形态上;则试图体现一种大都市的包容精神。

■ 政府的角色扮演

1. 历史:政府作为雕塑空间的导演

借鉴《戏剧与城市》(Theatre and the City)的作者 Jen Harvie 之观点:剧场空间里观演的"认同是被生产出来的"。[15] 既然个人的身份认同是随着城市的法则被生产出来的而不是天然具备的,那么,在执政逻辑上,高度强调政府对空间的控制和使用权,导致民众在认知上同步,就成了一个经典的政治空间叙事逻辑。这种空间生产的逻辑在大卫·哈维的《巴黎城记》[16] 这本书所讲述的案例中也被证实。这种通过雕塑空间的营造从而达到观众思想认同的逻辑,也印证了列斐伏尔在空间

三元性[17]理论中关于空间生产之三个步骤中第二个步骤"空间的再现"（representations of space）之界定。"空间的再现"（representations of space）位于"空间的实践"和"再现的空间"之间，是列斐伏尔三元辩证中最能展现政治图景的一种空间生产图形和逻辑。它的内在逻辑是再现和典型性。

在这个高度集中的上海雕塑之特定空间里，政府发挥了"空间的再现"功能。它的图形是这样的：它不仅需要（看不见的导演）规定主题，也需要规定情境。在规定情境中，导演说话，演员（国营单位主体）排练和演习，如果出现表演失控和观众口碑不佳，则可以推倒重来。总之，一切可以在政府掌控和运筹帷幄之中。再现背后的意识形态，与转喻十分接近，在艺术品的生产和展示上，它不扭曲线条，也不刻意传达一种抽象的隐喻。相对而言，隐喻和并置的雕塑语言不同，隐喻和并置的创造性、即刻性和在场性，是属于后现代意味浓重、价值并置和多元的"再现的空间"的。一般而言，它需要在公共雕塑走入日常生活的时代才可能出现。

因此，从本书第二章《空间的表演》中对上海雕塑空间表演的历史梳理中，我们对上海新时代的雕塑空间之表演留下深刻的烙印，那就是这个空间中的意识图谱与城市风景形成一种内在的纽结力量，共同抵达着"宏大叙事"。它们是权力的再现，政府在雕塑的舞台中担任着导演的功能。

2. 新世纪雕塑空间主导

2003年对于上海的雕塑建设来说，是一次机遇。2003年正是中国刚刚加入WTO的时间。从此，中国的经济汇入了世界的河流，成为全球化时代来临的标志。为了与国际化都市气息吻合，上海市委召开上海城雕建设工作专题会议，明确如下："上海城雕工作和其他工作一样，要依靠中央，依托全国，融入世界。"[18]并根据国家相关机构的管理体制及上海的实际情况，决定上海市城雕办公室划归上海市规划局，由上海市规划局承担对市城雕办公室的行政管理职能。

理顺的体制，让上海市政府在雕塑空间的建设上更加强势。2004年，上海出台《上海市城市雕塑总体规划》（2004-2020）。按照规划，上海要抓住2010年世博会举办契机，构建"一纵、两横、三环、多心"的城市雕塑空间布局结构。一纵为黄浦江滨江景观轴；两横为苏州河滨河景观轴和世纪大道东西向城市景观轴；三环为内环、中环、外环景观轴；多心

即商务区、市级商业中心及副中心、历史文化风貌区及大型生态绿地等重点区域。随后,市规划局启动了"城市雕塑行动计划"。按照计划,上海将在2020年建成城市雕塑5000座,并向全国、全世界征集雕塑作品。根据规划蓝图,上海新时期雕塑将有新的拓展,在材料、空间、场景、观念等几个方面都要求长足发展。这个计划目前正在实施过程中,如第二章我们已经透露,截至2011年底,上海普查的城雕数量已经达到3663座,离目标数量已经不远。

■ 政府倡导模式与企业主导模式比较

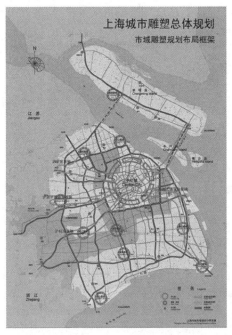

图5-3 《上海城市雕塑总体规划》,图片提供:上海市城雕办

上述数据和事实,也证明了在上海的雕塑空间营造上,政府是牵头人和实施者,即导演和演员合二为一。在这个舞台上,民间的、企业为主体的行为则显得弱小,仅充当配角。然而这种模式的可持续性怎样呢?带着疑问,我考察了位于淮海西路570号上海雕塑艺术中心的实际效能。该艺术中心是由政府倡导利用旧厂房改建。2005年11月,在上钢十厂冷轧带钢厂原址上,上海城市雕塑艺术中心正式开幕。作为全国第一个以城市雕塑为主体的艺术馆和上海市政府规划的第一个利用旧厂

房改建的公共艺术空间,亦作为"民办公助"的综合性艺术机构的探索,上海城市雕塑艺术中心的建成,拥有不同寻常的意义。"建立一个集展示交流、创作孵化、雕塑储备、艺术教育四位一体的国际雕塑艺术中心"之目标就是在这样的背景下提出的。

在田野考察中我发现,政府倡导的模式,在这里顺利地达成了与民间资本的合作协议(由于政府的支持,民间资本入驻这个场地非常迅捷)。事实上,政府在推动这个园区上作出了一些有效的促进。这个模式,也规避了另一个模式的不足和困境。相比之下,原来那些由民间自发改建的艺术仓库利用的旧厂房都是暂时关闭的。一些建筑的性质和产权未定,导致在实施上具有"走一步看一看"的尝试性特征。这样的空间使用对于艺术家来讲"朝不保夕"。事实上,这样的模式马上产生了问题:产权人私下暂时出租给艺术家们,而建筑的性质尚未确定。一旦性质变更,便会产生连锁反应,一些艺术家可能就不得不面临搬迁。这种焦虑不是空穴来风。纽约曼哈顿的苏荷区创意产业园区的艺术家先用创意给园区带来收益,商业化之后又反而遭遇生存危机不得不离开的事实就是参照之一。

在上海,相对于上钢十厂冷轧带钢厂的集中式政府行为,还有一定数量的企业行为和民间行为触发的创意空间。行为主体是否是政府,对于这个空间内的艺术家生存生态关系重大。而上海城市雕塑艺术中心由政府规划后再让艺术家进场就有了保证,改建后不会有类似苏州河改建中由于产权从属部门的企业行为带来的后遗症。下表我们在对比上海雕塑艺术中心和苏州河的创意产业园区 M50 的基础上,看出空间的经营主导者是政府还是企业、民间,在发挥空间能量上具有根本性的差异,也会产生不同后果。

表格 5-1　不同主体的不同"空间生产"

创意园区名称／历史沿革	经营主导者	开发模式
上海棉纺厂／苏州河创意产业园区 M50	上海纺织集团	企业主导
上钢十厂冷轧带钢厂／上海市雕塑艺术中心	政府租赁经营权给房地产公司经营。	政府倡导民办公助。

之所以罗列其之异同,是由于当上钢十厂冷轧带钢厂改建为雕塑艺术中心之时,苏州河沿岸的艺术家仓库正在遭遇拆迁的命运。这就说

明,苏州河沿岸的创意园区与十钢的改建,虽同样属于"推二进三"模式,在产权和主导方式上却呈现迥异,并且由于这个迥异,带来了迥异的命运。政府主导的好处还体现在选址上。规划者在选址上考虑了创意空间的参与性和对话性要素——它所处的地段比较好,南临闹市区的淮海西路。这个位于淮海西路570号原上钢十厂的冷轧带钢厂厂房,其改建与苏州河在地理上的优势相近,却比苏州河更加靠近市中心。它不仅在地理位置上离徐家汇、虹桥商务中心比较近,外部空间开阔;其交通也很便捷,距10号线轻轨站步行不到5分钟,可以吸引足够的人流量;对于长宁区公共文化设施比较缺乏的现状,选址这里为雕塑集聚区可以带动周边文化产业发展。其次,规划者也考虑了它的空间特征(场景要素),原厂房空间高大空旷,非常适合雕塑艺术作品的展示。客观而言,政府主导模式在这个空间的改造中具有超越资本和"以资本为衡量一切价值"的资本社会局限的优越性。

家/国和公民主体之间的空间伦理

1. 政府主导模式的问题

然而,政府主导模式也是一把双刃剑。正当我们为它对空间的绝对主权产生无后顾之忧之感的同时,另一面的缺漏也显现出来。政府主导模式的另一个晦涩词汇是"独角戏"模式。政府主导的雕塑规划,可以在产权上产生清晰的划分,不至于混乱和临时改弦易辙,但是,这个空间内部的互动、参与、公共性、戏剧这些属于人文学科(戏剧学、城市地理学、社会学以及跨学科、交叉学科领域)的关键能量之开发显然没有成为职能部门制定政策的目标。在规划蓝图之外,上海雕塑空间的参与性、互动性等观众参与的能量没有完全被有效开发出来。这种属于新世纪的观演关系和观演张力的缺失,与政府参与规划的主体、投资雕塑空间的主导性质以及雕塑空间建设过快的速度都有关系。

在"政府搭台,企业唱戏"的策略下,上海雕塑艺术中心一开始运行格局良好。按照规划,政府头两年会帮助企业支付厂房租金,举办展览时政府会负担一部分策展费用,然后逐步由企业自负盈亏。因此,整个艺术中心必须拥有创意的"造血"机制,才能运转起来。政府和企业双方协商的总体规划是:总面积达到1万平方米的艺术中心,其中公众展示空间为5000平方米,剩下的空间将引进各类画廊、艺术创作和艺术机构

办公空间,以及与之配套的酒吧、咖啡厅等休闲空间。在营造观众参与性上,上海城市雕塑艺术中心每年春、秋两季举办两次大型雕塑展,每月再穿插举办专题展览,而这些展示基本上都是公益性质的,且免费对普通市民开放。

然而,经过6年的运作,事实上,雕塑中心在运作了中国百年雕塑展等重大活动之余,却难以掩盖人气的不足。这里,虽有花费心思的《爱因斯坦》《牛气冲天》等雕塑,然而2012年至2014年间,我曾多次踏访,发现观者寥寥无几。雕塑中心实际上已经从规划蓝图中的"公共空间",变异到一个优雅的"精英社区"。通过这个空间的变更,可以窥见上海公共雕塑空间政府主导模式的局限性。当空间为政府主导的时候,是否市民还可以成为这个城市空间的座上宾和活跃的观众甚至演员?这成为上海雕塑空间政府主导背后最大的伦理焦点,产生了很难简单评判的伦理矛盾:政府主导的运作,在宏图上与城市规划吻合,但似乎总缺乏令人满意的细节,具有宏大叙事的后遗症。往往宏图响亮,但实际缺憾比较多,更妄论具有让空间成为舞台,让市民成为观众的戏剧能量;民间的运作像M50创意空间,一开始可能勃发生机,但久而久之,可能又会导致后续性资金的不足。

这些空间之间的主角之"存在还是消失"的问题,同样也是"精英社区"和"公共空间"的抵牾,即家/国和公民主体之间的伦理困惑。这些伦理困惑也来自于这个政府主导模式本身存在的问题而导致的不完善,诸如艺术空间和市民之间的观演关系如何改善?如何弥补艺术空间融合度缺失、观众的缺失和大众的隔绝?这种尴尬,指向如列斐伏尔所言的"空间生产"的自我反思:公共雕塑空间的建设,是否应该以提高市民素质,让大众具有消费闲暇时光的资本、经济、精神为前提条件?

2. 谁的城市?

当家/国矛盾没有解决的时候,关于"谁的城市"的伦理之思浮出水面。

空间表演性的伦理也包含着对空间伦理的主体性之思。我们从一个城市雕塑空间的事件性案例入手,来探索空间表演带来"谁的城市"的伦理。1996年,作为《都市中人》系列雕塑中的一个组成部分,雕塑家何勇的《都市中人》雕塑,出现在上海淮海中路、茂名南路地铁口。《都市中人》造型符合时代的变迁,其所呈现的画面,"打电话"的姿势,恰当地反

映了上海进入全球化的那种身体姿态。且打电话的少女,其自然、时尚、恬淡、生活化的造型,与淮海路的整体环境非常协调。然而,《打电话的少女》先后遭遇两次被盗、三次创作的戏剧性"劫难"。如果我们纵观一尊城市雕塑从《都市中人》到《打电话的少女》(1996—2006)的不平常历程,就会发现,它极像一出都市情景剧。如果我们为之命名,戏剧的题名叫《电话少女坎坷14年》最为合适。它的剧情大纲也颇似一出城市剧场演出的戏剧。(具体描述见本节附录)

《都市中人》屡次被盗的曲折经历,也反映了"戏剧性事件"有时候不是来自作品,而是时代本身的内在冲突性。《都市中人》的命运在城市雕塑中屡见不鲜。城市的记忆不能用价格衡量,但是公共空间的现实材料玻璃钢(不是铜质)为何被盗?今人看来十分疑惑。难道只要是材料就有交换价值?这些阴影属于上海走向全球化过程中的阵痛,或称之为"还在成形中的集体记忆中的一次波折"也不为过,这是雕塑家们无言以对的难题。这样的反讽也属于1990年代的上海城雕。[19]

客观地说,几次"失而复得",演绎的是一场城市的情景剧。对于一个大城市,十几万元的价值并不值得太大的惋惜,惋惜的是一种审美秩序的打破,以及艺术和非艺术空间的界限、沟壑之宽阔。这种缝隙和沟壑,既反映了艺术家阶层、市民阶层和打工阶层之间的巨大生活反差,也反映了上海城市空间与艺术空间某种程度的主体性伦理缺陷。

在审美上,有十年跨度的前后两尊雕塑各有特色。诞生于1996年的《都市中人》,看上去质朴、自然,与90年代上海开放的都市气味十分相投,在放置的地点上,它处在上海第一条地铁的出口,具有象征意义。而十年后2006年版的《打电话的少女》展示了新女性的形象:"左手撑腰,右手持话筒,左腿站立,右足脚尖点地,短发短裙,青春依旧。"[20]其与十年前《都市中人》的少女形象相比,更为时尚、动感。其头发仿佛正随风飘拂,短裙正被风略略吹起,上衣从有袖变成了无袖,短裙变成迷你裙。对此,雕塑家何勇自己这样评价:"新作绝不是对旧作的简单复制。随着年代的更替,少女的精神面貌应该有所变化,应具有时代烙印,也应符合当下人物的气质特点。"从《都市中人》到《打电话的少女》的模特儿形象之变迁也引来话题,有人质疑:难道随着时间的推移,少女变成了时尚的少妇?

这个戏剧性事件昭示了某种属于神秘宿命的东西:一种尚来不及给

予正确命名的那种不可预测性。从旧雕塑和新落成的雕塑一样频遭盗窃的事实,我们只能望洋兴叹:在城市的空间表演中,存在着一种类似命运的悲剧性要素。确实,用形象的戏剧化冲突的手法展现之,则它似乎被锁定的"被盗窃"的宿命,类似一种仪式和戏谑性表现手段,本身就像一出时代戏剧的主调。有趣的是,戏剧能在这里的张力还揭示出:这种"频遭盗窃"看似喜剧,实则因为触碰了某种都市空间的宿命性,又产生了深刻的悲剧性,它昭示艺术和尊严在这个商业时代的悲哀。这里,我们再次回顾《导论》中"表演空间包含的元素"之表格,就会发现,其中罗列的"经验"和"认知",对于城市居民认同和感知具有时代意义的雕塑,其意义是巨大的。正是有了对现代生活的经验,在以玻璃钢或者铸铜形式出现的物质形构,才会被接受为"一个打电话的少女"这样的生活表象。现代生活的经验,导致了这个雕塑的受宠;同样,生活物质的匮乏,又让一部分生活在底层的人盗窃了这个形构。其一同构成现代生活的"物质"要素和"经验"要素,就在这个事件中暴露了断裂的危险和事实。即在一般市民眼里审美的对象,在贫穷者那里仅仅成为一堆可以换钱的金属。这种断裂,反过来又对现代生活模本的建构问题提出挑战:一座理想的城市,在什么样的程度上,应该属于生活于其间的所有居民?(这个设问,也暗合了沙朗·佐京提出的"谁的文化?谁的城市?"的议题)[21]一座理想的城市,应该既包含了空间的平等性以及城市外来者和居民在享用公共空间设施上的平等性,也包含了外来者和原居民之间的空间权力平等。一旦这种平等被打破,造成贫富悬殊,则这个空间就会成为产生对公共空间设施的不同理解。

附录：

城市空间戏剧:《少女的消失——电话少女坎坷14年路》大纲:

 时间 剧情 具体戏剧性事件和情境

 场景1. 1996年春节 诞生——上海油画雕塑院雕塑家何勇设计制作的仿铜玻璃钢制品《都市中人》作为当年上海十大城雕之一,安放于淮海中路。(《都市中人》1996年版参数 规格:高2.3米;材质:玻璃钢;作者:何勇)

 场景2. 1998年某日 倒地(换装)——"打电话的少女"被发现倒在地上,推测可能为盗窃未遂。不久后,雕塑身体由玻璃钢被换为铸青铜。

 场景3. 2000年春节 失踪——铜塑被盗并被轧成碎块卖给废品回收站。市民要求在原址重塑。

 场景4. 2004年5月 张榜公布——在同一个地铁口,以三种设想的形式出现在公众面前,接受大家的评判,最后决定在尊重原来形象的基础上重塑。

 场景5. 2006年5月 回家——新的雕塑,身体由铸青铜变成了镍白铜,大多数市民表示这个镍白铜的"电话少女"更具时尚气息。(2006年新版《打电话的少女》参数:规格:高2.3米;材质:铸铜;作者:何勇)

 场景6. 2008年1月 再遭窃——原先类似投币电话的电话基座被盗,而用来固定基座的两根手指粗的连杆也残缺不全。

 场景7. 2010年1月 拦腰被截——"电话少女"又遭破坏,拦腰被截断,残缺肢体已被警方运回工厂,等待重新修复。[22]

图5-4 都市中人 图5-5 打电话的少女

全球化景观伦理:壮观化、跨文化背后的伦理

■ 壮观化背后

我们说,在全球化的空间中,特定类型的西方现代性成为全世界主导的"生活方式",迪斯尼化的图景就是一个案例。这种千篇一律的趋同性带来诸多空间伦理问题。比如,壮观化作为一种空间趋势,愈演愈烈,但我们知道,要维持景观壮丽的场面,背后的技术、物质依托是关键的。久而久之,壮观化场景就要求技术和物质地位的提升,甚至造成技术和物质性、技术性(虚拟性)在一个表演空间中凸显为表演元素的重点,带来最大的伦理争端是对人类中心主义道德的挑战。[23]

因此,在全球化语境下,异质同构产生空间的表演性是一个诡异的词汇。在研究空间物质性和表演性(以及这种性质本身包含的戏剧能能量)最大限度地改善空间的使用状态之余,我们也应该看到空间研究和空间表演研究的局限性。空间物质性和表演性不是万能钥匙,它们只有在城市空间的公共性开拓并行不悖这个层面上才有意义。除此,空间表演性也不能消除一种伦理上的缺陷。因为空间表演性导致不确定性的增加。它背后的潜台词是这样的,空间均表演。在表演与表演之间,没有价值的差异和优劣之划定。这种后现代式的价值观(或者价值虚无观),导致现代性衡量标准的丧失,也导致不确定性的增加——这与按照现代性的逻辑建立起来的世界上所有国家的执政逻辑都产生背离——政府要求的往往是高度明晰和发展的可控制性、可视性。所以,今天全球化/后现代/都市空间面临一个问题:不论规划师、艺术家、诗人还是剧场导演,都已经不能确定他们的方向以及他们所依赖过的指导原则,而且这种不确定性反映了关于我们"应如何生活?哪里会是我们的位置?以及建筑师应如何帮助形成某种位置?如何去启发?如何在某种意义上进行建造?"的一种更深层**不确定性**。

雕塑、戏剧空间的这种不确定性带来的伦理问题是相通的。雕塑

空间中的问题，同样也体现在创意空间和墓地空间。建筑伦理学家卡斯滕·哈里斯曾喟叹："如果创意空间的任务是关于我们时代可取的生活方式的诠释的话，那么我们到哪里去找这种可取的衡量标准呢？"我们也可能这样设问：城市空间和表演性、公共性能量之间有否互通的可能性？经济全球化中，在技术的推波助澜下，城市空间的趋同性问题突显（比如，现在几乎全球许多城市都有商业摩尔，这些摩尔的建筑和营销模式基本相似，导致空间与空间之间的差异性缩小），城市空间的建设如何能够富有个性，充满富有日常生活乐趣的内在能量？

事实上，全球化的空间表演性造成了一种刻意的光怪陆离现象。在这种语境里，你不全球化（不洋气，不带点多国语言、多国演员、国际题材），就显得有点土气。全球化的空间表演性要求剧场都朝百老汇看齐，剧目都朝着托尼奖和普利策奖看齐。就像中国的文学界某种程度上都媚俗地朝诺贝尔奖看齐。全球化的空间剧场化趋势要求我们的广场都设计成一个模样，不像时代广场，也得像大世界。在剧目上，共性成为目的（它代表着票房和商业利润），实验性遭到挤压。在全球化的空间表演性大张旗鼓的背后，是小戏剧团体日子越来越难过的"戏剧"的真实上演。在剧目上，全球化让大家都为了一种每个人可以看懂的普世主题演化，某种程度上，是好事。但物极必反，它也压制个性化，就像全球化对珍稀动物产生了灭绝性的影响之道理一样。

壮观化带来的伦理问题还包括：在这种趋势下，剧目越来越大，投资越来越大，百老汇的音乐剧成为标杆。上海也纷纷上演百老汇音乐剧——如《妈妈咪呀》《歌剧魅影》都在上海上演。这些经典大制作也有中文版的，如莎士比亚戏剧常演不衰，时常加入中国演员；或原版引进再用翻译字幕的形式为中国观众欣赏。然而，在一个资本统筹的时代，大投资背后也暴露出资本对于人性的双重腐蚀。诸如（1）运作、制作层面，有国际商业的佣金制度、腐败、回扣等问题；（2）有文本层面，原创力和能量的空虚等问题。

雕塑空间生产汇入了全球化的语境，有时候，一个庞然大物般的雕塑、一台十分壮观的戏剧组成城市里突兀的"为宏大而宏大的景观"，其表面的敷衍之词可以有"时代的坐标""迈向全球化""与时俱进"等。但表象之后，其背后的用意也会被敏锐的市民察觉到，这些出于隐晦的目的而生成的景观，可以用"司马昭之心路人皆知"的成语来隐喻。

所以，壮观化的景观是表象。当空间剧场化成为全球化的趋势，用空间转换的视觉去考量上海剧场空间和艺术空间如何相互对应和错位？以及戏剧能的能量如何生成？如何传递？这些才是空间剧场化和景观相似性背后的重点所在。

■ 跨文化、多国表演的伦理倾斜景观和"他者"视野

1. 跨文化和多国表演的倾斜景观

我们依然用上一章所举的案例来分析跨文化、多国表演带来的伦理问题。在《东方三部曲》这个跨文化和"多国表演"（polynational performance）的作品中，其表演糅合了印度、中国、英格兰、瑞典文化，也导致了多语言、多地域性的背景展现，其初衷本是展示这种全球化文化。上海交通大学的博士后杨子在评价第三部《东寻记》时，也认为这台舞台剧因为角色众多（由十名演员完成），故事横跨多个地域和空间，且多重空间印度、瑞典、中国上海、中国东北农村在剧场中交叉转换等，因而舞台具有"多地性"剧场空间特征和多国籍演员表演的特征。[24] 这种多国表演，不同于多角色的串演、反串等。比如，2012年百老汇托尼奖最佳剧情剧《彼得与摘星人》（Peter and the Starcatcher）[25] 就是属于用反串来模拟多角色表演的一个案例。在这个具有创新力和想象力的新剧中，12个演员共饰演50个角色。《彼得与摘星人》不同于《东方三部曲》，其最大的看点莫过于演员的这种多角色的身份和形象、性格转换。这样的设计，也让一台戏看起来像真的戏一样。这就是自古以来观众对于戏剧性的基本理解。《彼得与摘星人》的主题是关于"彼得·潘为什么不会长大"的拷问。这个老话题几乎是融入了国家神话的建构中。这个带有叙事剧色彩的故事，也烘托着一直受美国人喜爱的角色彼得·潘。而在《东方三部曲》里，多国表演是一种客观现实。

多国表演的增多也引起人们对这种戏剧模式的认知需要。正如理查·谢克纳在2006—2007年间一场著名的关于"人类表演是否具有帝国主义倾向"的讨论中提议的当代的观众需要有拓展剧场认知（An explosion of multiple literacies）能力一样。这种认知能力背后的语潜台词就是：戏剧随着交流的增加，演员的流动性和多国籍现象将成为平常之事。问题是，多国籍的演员讲着多种语言在舞台上合作和表演，引起了一种观看的门槛。此外，多国表演也带着自身（难以界定）的混杂

特征，比如表演学学者马文·卡尔森在《说方言：剧场中的语言》中揭示道："20世纪末的戏剧表演已显露出复合语言的特质，所谓巴赫金关于当代舞台的'杂语现象'（heteroglossia）以及汤普金斯所谓的'多国的'（polynational）现象。"[26] 在舞台效果上，杂语（heteroglossia）导致"众说纷纭""众声喧哗""不能聚焦""分散"等状态。《东方三部曲》里，有不同的持五六种语言的演员在舞台上相遇、交流，还有来自不同文化背景的戏剧唱腔和表演程式（武旦、武生等角色）夹杂，在舞台景观上造成一种喧哗。这样，多国表演把文化的跨越层面上升到了三维、多维（杂多）：语言、语境、地域性等，令戏剧的观看更加复杂。

然而"多国表演"本身具有视角问题，即它大多数是"东方人为西方人表演"（意谓西方观看东方），它的制作和表演带来一个剧场的伦理问题：由于观看方位和方式导致的不平等问题。这些不平等包括：东方人在这个戏剧中的人格特征和性格平面化倾向。技术上，这个戏剧也涉及到（1）制作形式：发展式编创排演（Devised Theatre）——由于集体创作生成没有经过整合、乃至深思熟虑从而导致不连贯性；（2）片段化、故事和人物性格非连续性导致的问题。这与多国表演的语境转换能力和合作戏剧的形式都有内在的关系。

2. "他者"化视野和人物性格、身份的断裂

这个戏剧充满了对"他者"的偏见。"他者"——作为西方存在的镜子，等同于"异类"。基于二元对立，在文明与野蛮、先进与落后、主动和被动、男性和女性的对比中，后者女性化的弱势地位在这个三部曲中非常明显。如第一部发生地印度班加罗尔和英国伦敦，通过琳达对昔日同学和恋人的寻找，展现了一幅广阔的印度社会的画卷。这里的班加罗尔相比于伦敦的文明，就是落后、肮脏的代名词。第二幕和第三幕发生在中国上海等地，对于上海的想象，也是基于第一幕时候的这种他者化想象达到的，其中充满了对东方平面化、刻板甚至羞辱性的想象。三部曲中，这种想象是贯通的，其背后的潜台词就是殖民意识。因为"上海，有Mumber 的气味，英国的气候和法国的建筑"。[27] 在这种他者视野的统领下，戏剧的场景在酒吧、高级酒店、戏院、妓院、茶室、旅行中的车厢、逸夫舞台、高级公寓、上海的戏剧艺术中心等场景转换。这些明显属于西方旅人的活动处所，与这些城市生活的人们和日常生活场景并不吻合。

《东方三部曲》表现了"他者"的扁平空间。如琳达路远迢迢从英国

到印度班加罗尔,寻找同学阿米里特;但是她开始对性工作者感兴趣,这个剧情具有特殊涵义:琳达从英国到印度来寻找旧爱,但似乎也在寻找作为女性的身份和认同、归属。通过与性工作者的交往这一剧情也比较暧昧,没有特别的涵义。难道说琳达走入性工作者生活等于是西方人对东方人的帮助和好奇?还是琳达企图从"他者"的角度认识了"自己"?这比较歧义。另外,琳达与艺术管理人朱利安在印度的茶室相遇,在酒店琳达借用朱利安的房间洗澡;琳达与艺术管理人朱利安在通往闷热、潮湿的印度城市Chennai的火车上。这样的场面,都显示了一种"他者"的视野。无意识中,西方人扭成一团,出行也是如此,而东方人一般被边缘化和"他者化"。都使得人物和场景(空间)呈现出一种二元对立。

正如Patrice Pavis在《戏剧在跨文化中》所揭示的:在来源文化(source culture)和传播目标文化(target culture)两种文化之间,如果媒介产生问题,则这两个文化之间的传播——传统和跨越之间,势必产生瓶颈。这样的瓶颈在这个文化跨越戏剧中有所体现。第二部第一部分的第五场、第六场有戏中戏场面,即在逸夫舞台上演越剧《梁山伯与祝英台》。出身于西方的Michael Walling显然对"越剧"这个名字有一番出于自己的想象,他认为"越剧"之名,首先给人的感觉是字面上超越之"越",然后才是地理——中国南方(位于长江之南)的一个区域,代表着阴性和被北方统治的涵义。[28] 宋在越剧中的表演,既是在隐喻越剧的阴性和被窥视的物化特性,又是在暗指越剧演员被物化的特性。窥视和窥阴癖的这种嗜好,在这部三部曲作品中随时可见。也带来观看的伦理问题。这种过分强调身份和"东方在西方主导的世界里的弱势",通过一系列与性有关的情节,作品制作者带有文化帝国主义色彩的心态已经十分明显。只不过或许作者未明显地感觉出来而已。或者说,是因为身处西方的单个场景,虽有东方的游历经验,但总是局限于一种出于自己窥视癖好的东方想象,或者从历史经验和书本经验出发来整合,再拼贴出一个"假东方"的这种造作和对东方的污蔑性质的图像。这种企图和无意识在《东方三部曲》中大量显现,给人一种非常愤怒的造型。

另外,从题目的"东方"之称呼,就似乎落入了一种"二元对立"和"非彼即此"的窠臼。因为历史上,西方对于亚洲的中国、日本等有过歧视,当今在一些美国的州中,这个词汇是被禁止使用的。比较明显的例子就是在2009年的美国华盛顿州率先通过了禁止在政府文件和表格中用

"oriental"一词形容亚裔而应用"Asian"来代替的法案。[29]

因为"他者化"了被表现对象,在这种畸形的视心态中,剧中的人物性格和身份也屡屡出现断裂。从初衷上看,《东方三部曲》虽想秉承古希腊戏剧的传统,其三部曲看似有完整的关于寻找的剧情。然而,从上面综合的关于视角、跨文化以及合作生成的制作方式,都导致了从剧情到主题的涣散。比如,一个明显的例子,是第二部的人物萨米与第三部的人物萨米应当被看成是同一个人,第二部没有来得及说明萨米的东北贫困地出身的背景。这样,第二部的萨米与第三部的萨米,产生了人物性格的断裂。第三部为了表现萨米的生活背景,才扯开他的东北人的身份,点明了他的本名为王有才。这与合作生成的戏剧制作模式都有关系。这加剧了人物和剧情的断裂。第三部加入了妹妹翠花的剧情,拼贴的色彩太过浓厚。"翠花"作为流行词,源自中央戏剧学院的学生作品《翠花,上酸菜》。该剧2001年意外地爆红,导致"翠花"一词,在中国家喻户晓。采用这个名字,显得可笑和媚俗。在萨米这个角色,生活背景的开掘上,第三部明显造作。在第二部的倾向于边缘人的性"引诱"者和交易者角色及第三部倾向于一个正常人的戏曲表演者之间,显出了性格和身份的断裂,印证了后戏剧剧场"非连续性"特征之同时,也犯了剧场的大忌。

《东方三部曲》以尝试性、新颖的舞台表现和国际合作,展现了一种跨文化的戏剧姿态。它的优点:发展式编创排演(Devising Theatre)、多国表演、多媒体技术表现,都使得该三部曲呈现舞台的新颖表现元素。然而在形式新颖之表象下,该三部曲也存在着不可回避的问题。跨文化也导致理解的融通和隔膜的双重性,产生过多的歧义和含混空间。加之对后殖民城市的表现的介入和西方逻各斯中心、"他者"概念的复活和演绎,让这个戏剧充满了伦理问题。形式的新颖背后,沉浸在对剧情表演的多媒体技术等虚拟图像和过多的同性恋、色情场所的表现之记忆碎片中的观众们马上发现,我们很难认同这样的后戏剧剧场形态的展现。只能说,这样的实验姿态,充满了一种对未知事物的探索,而探索过程中无意识展现的伦理、立场和西方霸权主义,以及多国表演本身涉及到的"帝国主义倾向"之意识,依然阻碍着这出三部曲戏剧走向更大的成功。它在国际舞台上如过眼烟云璀璨展现,又匆匆偃旗息鼓的命运,说明了这台后戏剧剧场作品本身的局限性。

"经典"话剧的伦理困惑

除了空间伦理或者空间表演的伦理之外,在表演的范畴之内,还存在另外一种由于审美代际差异、主体意识状态改变带来的伦理:经典的伦理。

何谓经典?"经典"(canon)这个概念源于古希腊文kanon,意思是测量工具的芦苇或杆子。后来,这个词逐渐衍生出了"规则"或者"规范"的含义。[30]规则、规范到了有文本固定下来的程度就是经典。在世俗世界和宗教世界,经典对后世产生巨大的影响。在世俗世界里,经典是古希腊的哲学和艺术。柏拉图、苏格拉底、亚里士多德等这些古希腊伟大哲学家的著作也是全部西方哲学乃至整个西方文化、政治思想之源头,后世就有了"言必称希腊"之说,形成膜拜、尚古、追溯的风尚。在宗教世界里,《圣经》是基督教的正式经典,被奉为教义和神学的根本依据。然而,历史上对经典的怀疑和审视也一直并行不悖。比如,对柏拉图主义,当代的柏拉图研究者詹姆斯·罗德之就曾表示怀疑[31];对被奉为圭臬的基督教,历史学家林恩·怀特也这样说:"人类生态学深刻地受到我们对自然和命运之信仰的制约——那就是说,受宗教的制约。"[32]简言之,生态危机之根源在于犹太—基督宗教(Judeo-Christian)认为人类本该支配大自然的观点。久而久之,人类视大自然如无物,认为它只是可任意开发的资源。因此,受到经典的影响,人类最终蹂躏了地球。

经典如双刃剑,在提供规范和程序的背后也蕴藏着反能量。比如,经典在权威的影响力之外,也制约着人类思想中原始的激情,那种即兴的、原始的、随意的、流动的、不被规训的创作欲望。经典对文化的传承力和其对创造力的破坏性互为碰撞、抵消和溶解。也就是说经典一开始便具有"成也萧何败也萧何"的辩证与悖谬。在经典构筑的生态世界里,它的正宗、权威的影响就是在这个生态里对其他元素和关系的相对破坏。

第五章　空间表演的伦理研究——以上海的剧场空间、雕塑空间为案例 | 303

在当下中国,经典带来的文学语境、艺术生态和生产经典的机制等问题都很难超越全球化时代被赋予的暧昧症候。具体到戏剧生态方面,也存在着经典的概念性悖谬、经典的时代性悖谬、对经典的态度(包括对原创的认同和审视,以及对原创和经典之间的"第三体"——改编经典的盲目热衷和消极冷漠)等定义、境遇、生产、接受诸方面的问题。因此这里我试图通过经典视角梳理当下中国剧坛的生态,来解开时代和经典之间的混沌局面,澄清一些事实。

戏剧生态中的经典语境困惑

经典塑造大众的认知,启蒙、启迪大众的思想,同时也在某些方面蒙蔽民众。经典在特殊的年代还可以充当革命的媒介,如五四时期的舶来话剧,《茶花女》的演出成为反封建、倡导新文化的一种方式。但是,经典也容易被权力利用,成为附庸风雅的客体;而且,经典还容易生锈,历史上"言必称希腊"以及"之乎者也"等修辞和话语习惯,都是借助经典标榜自己、损害其他利益的写照。由于经典的广为流传,借助媒介,它们也容易被文化二传手们利用,如当代最显著的一个例子是文化表演的聒噪,把《论语》这个经典解读得体无完肤。经典还具有历时性和共时性混杂、共存的特点,需要我们鉴别经典的适用性和语境。在现代的语境里,经典形塑了大众的思想;可是,在后现代语境,经典则成了被解构的对象。现代与经典誓死捍卫的关系就变质为后现代仅仅在空间上与经典并存。

经典曾是我们思考的坐标和写作的参照。可是,随着全球化的来临,经典在多元化的环境和语境下开始出现了话语的危机和叙事的危机,类似的论述可以参看 J.F. 利奥塔的《后现代的知识状况》一书。在戏剧领域内(其理论相比较于文学理论小众)的生态问题,包括如何吸收戏剧的传统精华,创造新的戏剧模式,如何革新和突破,建立新的表现模式等就显得混沌。

再稍微深入一下,我们发现,经典非但与宗教、神话、现代性关系密切,而且其之所以成为经典,往往不是与它的平等性和正义性而恰恰是与它的道德暧昧性甚至妥协性联系在一起。如《圣经》就是一个有伦理问题的经典;又如王尔德的喜剧《不可儿戏》和莎士比亚的戏剧《威尼斯商人》《暴风雨》《皆大欢喜》等,它们更多的时候属于一个个"相对性合

理的历史空间";在伦理层面,它也是在各个历史时期形成的一种可以规训、劝诫和作为榜样的,因为也是被保守的权力机构指认为可以被推崇、奉为至尊的那种艺术样本。可以说,经典就是话语。学者刘象愚曾揭示道:"许多激进的经典论者提出,传统的经典绝大多数出自那些已经过世的、欧洲的、男性的、白人作家之手……经典的选择离不开选择,而这样一个选择显然含有性别歧视、种族歧视以及欧洲中心主义的偏见,不难看出,这种激进主义的经典观大多数是从女性主义、后殖民主义、西方马克思主义立场出发的,其政治和意识形态的意味相当强烈。"[33] 古代的经典遭到越来越多的质疑之时,当代的经典似乎又在"现代性和后现代性混杂的文化语境里"被源源不断地生产出来,如果缺乏客观的批评,则会陷入无知。除了那些原创的经典,当代文化语境里一个重要的审美概念就是:"重写"经典,它含有戏仿、改编、摹仿、解构、重复的多重含义和初衷。

当下戏剧生态中的另一个问题就是我们除了解构经典、改编经典之外,似乎自己创造经典的能力失去了。这看似原创力的问题,背后其实是审美和体制工厂里的"综合产品"。在 20 世纪 80 年代,这个问题尚未出现,因为彼时社会转型、百废待兴,戏剧充满了原创力和想象力,既有莎士比亚等外国经典戏剧被大量搬上舞台,也创排出了《狗儿爷涅槃》《站台》等好戏。但今天,时代变了,经济大潮下,人心浮动,后现代哲学大行其道,经典的思想基座失去支撑,原创经典能力也随之丧失。换一种乐观的眼光看,解构经典、改编经典的背后其实是对逻各斯中心主义、权威乃至霸权的瓦解,是一代人的审美和意识形态的嬗变,而并不仅仅是所谓"世风日下"的结果。因为以重写经典替代原创经典的表象背后,潜藏着当代人对原型、神话、寓言的多重意义的涉指,也暗中契合了当下对过去的审视、后现代对现代的反动。

虽说如此,戏剧界依然有一个悖谬,那就是:一个产生不了经典的时代,其实观众也可能对经典产生隔膜。用"可能"这样的措辞,是因为这里依然潜在两种截然不同的观点,我们称之为观点 A 和观点 B。观点 A 以维护现代性、启蒙立场的学者为主,他们认为,如果经典的解构者和引进者看不到引进、改写、解构替代原创带来的风险,无疑是可悲的;同样,持这种立场的人也认为,这些替代对于欣赏水准一般的观众来讲极容易产生隐患,即如果人们一味在这些静止的样本之间游走或返顾,如果人

们一次次机械地信奉经典的教诲,停留并满足于摹仿、照搬照抄的生产机制里,则人类的思维很有可能会因为保守和僵化出现倒退。纵观几十年在我国戏剧的创作和演绎生态,观点 A 认为,目前戏剧的创作正在走向消极之路:原创的经典稀少,解构的经典(二度创作经典)遍地都是,但与真正的经典相去甚远。过度解读经典影响了人们心目中对现代经典原旨的捍卫。当下语境中,经典难免晦暗不明,似乎人人都可以树起经典的大旗,也都可以任意解构经典,为自己作秀。

观点 B 则刚好相反,认为后现代的语境下,解构经典本身就是创造力的反映。重写经典替代了原创经典,某种程度上说明,时代的审美法则已经从古典式的一味接受过渡到了现代人的"边接受边反思"的模式。这样,在代言体的戏剧基础上产生了布莱希特的叙事体戏剧;戏剧表演空间也由多幕制、镜框式、第四堵墙一统天下,过渡到了多媒体、叙述和代言结合、虚拟场景和真实场景交融、舞台空间立体化、场景之间甚至向电影的闪回等借鉴技法的多元化空间。空间视觉的变化相应地带来了观众审美趣味、态度的更换。如果今天的舞台上照搬照抄一个古典的戏剧而没有当下的元素掺杂,很可能被观众漠视、冷落。

这就是经典在戏剧生态上遭遇的悖谬:经典成了一把双刃剑,两种观点延伸出不同的话语:观点 A(结构主义者)认为我们的时代需要提倡一种正统的戏剧精神,包括喜剧、悲剧意识的复兴;观点 B(解构主义者)认为,我们时代的舞台景观恰恰并不是要实现诸如喜剧、悲剧的伟大复兴,而是提倡一种表演和创造的自由,这种话语的惯性下自然延伸出时代需要解构经典和审视经典的观念。

这里暂且不去介入原创经典和解构经典的观念之争,事实上,坚持任何一个极端到头来都只会增加话语的霸权成分,最客观的姿态是在介于两个极端之间的空间里找到一个中和的解决之道。其实质是在两者的表象之外看到问题的实质。我姑且称这样的思维为观点 C。观点 C 类似于二元对立之外的第三极,也酷似爱德华·索佳在《第三空间》里面所言的一种介于两种对立之间的缓冲和异度空间。观点 C 不做维护经典/解构经典(现代性/后现代性)孰是孰非的论断,而是力图在现象背后抵达问题,而不是概念。那就是,以戏剧空间的敞开和解放作为戏剧发展的一个目标。它并不是倡导"启蒙的戏剧",或者倡导用"后现代戏剧"来看待当下戏剧形态,而是以当下戏剧生态中的现象为切入点,以问

题意识考察当下我们的戏剧语境和生存问题,来审视当代我们面临经典时候的困惑和解决之道。

当下,正因为经典与现代性息息相关,所以,一个不能回避的问题就是:经典的生产、戏剧的生态与时代语境互为关联的事实。戏剧生态牵连着诸多要素,比如语境(时代审美要素、全球化浪潮、现代性问题)、能量(集体认同、个性强弱)、主角(制作者、演员、观众)和生产过程(生产和再生产、投入和再投入)。这些要素中,时代的语境(包括现代性的悖谬)与戏剧生态的互动和影响最为显著。有学者曾尖锐地指出:当代的两者关系就是一面镜子——在时代语境的模棱两可下,戏剧生态难以集合成一种共同体。大陆目前的戏剧生态缺少原创活力和多样性,表面的、量化的繁荣难以掩盖内容和实质的空虚和危机[34]。

两者之间的这种倒错是如何产生的?在我看来,这就是时代语境模糊的一种表现。在当下的中国,由于文化与社会的发展呈现一种背离和错位,导致了社会诸多矛盾的萌发。由于社会逐渐演变成了一种集政治文化表演、日常空间、社会空间、抽象空间于一体,彼此之间相互混杂又各自绝缘的复杂生态,其形态与德勒兹所说的块茎形态相吻合——每一个都通向一个节点,但在元素和元素、个体和个体之间也许没有联系。文化与社会的背离在我们这个时代的具体表现有:(1)人文思潮的超前性和社会物质性结构、机构的滞后性并存;(2)社会主义、马克思主义思想和以务实主义为导向的经济改革、商品化哲学(新自由主义)这两个价值观并置、磨合、冲突、渗透,中间产生断裂;(3)基尼系数高涨,社会分配不公,贫富悬殊带来的社会文化生态消极,民间话语和权力话语冲突频繁;(4)在公共空间,一种突破二元模式(或第一、第二空间)的第三空间式自由、混沌、边界模糊的空间实质还没有被剧作家和导演采纳;(5)在传统上,经典在哲学上、接受上带有非彼即此式的价值固见,容易被狭隘的人群利用,营造封闭话语和空间……凡此种种,都需要我们时代的有识之士对准"经典"这个歧义丛生的话语场和其巨大的时代性物理、心理、心灵反差空间做出判断和批评,引领人们走出话语、文化困境,在生活空间和意识形态空间之间架起坚实的桥梁,或者填补由于社会矛盾加剧以后形成的认识和体验的空隙。经典在某种意义上就是一种统一的思想表现,它抵消了我们的进步意识和反抗性思维——消弥了去中心化的思潮。实际上,去中心化也是一个现代社会发展的动力所在。西方学

者如福柯和德里达十分传神地瓦解了后现代去中心主义的思想要义。在中国目前这样一片由于历史、地域的双重广袤造就的生态混乱和代沟现象,要用这种统一的思想去引领民众、启迪审美、带动现代化建设,有点勉为其难。

在今天,对一个现代化尚未完成的中国人来说,困顿和分裂来自于"我们与现代化"的悖谬性关系上,也是两种向度的冲突。向度之一:后现代、后工业时代对新的审美法则的接受,如上海人均 GDP 超过 1 万美元之后,社会结构转型势必带来的一种审美、时尚的嬗变,这样的前沿姿态对古典经典的态度就有可能是排斥。向度之二:现代性的审美法则在中国依旧强大。因为中国的东西部发展极不平衡,除了沿海经济发达区域,中国的大部分区域还在前现代时期向现代时期,或者现代时期向后现代过渡的路途上。在这些地区相应的文化语境里,谈论经典的解构似乎显得过于超前。现代、启蒙的戏剧结构和经典呈现依然有着最大的接受可能。空间的层次导致了人们对待经典态度的错综复杂,哪怕在全球化的浪潮中,不同区域的现代性发展指数依然不平衡,人们对待现代性和后现代性的态度依然相异,民族化、中国梦、民粹主义和普世性的关怀和多元性、多样化已经使戏剧产业不可能达成统一和普遍性的价值诉求。哪怕是同样在现代性路途上达成一致,也不可能解决现代性本身具有的双重性羁绊[35]。对于审查制度、创作的自由度、集体精神、正义和尊严,不同历史、不同区域对它们的定义和理解均不尽相同。拿上海与北京来讲,其中的差异就十分微妙,如前些年第一版余华的《兄弟》[36]在上海改编成话剧,在剧本北京审查的时候没有被通过。弘扬正气(现代社会一个需求)在这里成为压抑自由(现代社会的另一个需求)的一个悖论。现代性之于美国等发达资本主义社会,正在产生一种深刻的危机。现代性之于中国,则又容易产生无法一概而论的晦涩语境。在国际环境中,左翼和右翼都对中国的改革奉行的"新自由主义"政策和价值观颇有微词,而贫富不均、基尼系数的高悬、税收分配的不均衡、中西部的经济差异……导致中国的现代化是一个很特殊的词汇。上海的情景与西部的任何一个城市、乡村的情景相比较,人们找不到这是同一个社会的感觉。这是一个现代中国的悖谬身份。每一个中国人,只要你被国籍标签,你就势必走入一种非彼即此的悖谬和富裕与贫困之间的巨大反差中。而实际上,为了化解这个时代性的矛盾,每一个中国人要锻造的正

是"既非此又不彼"的大和解和大宽容,这对于他国之人亦然。诚然这是一种比较高的人生尊严要求,但是,如果现代人被理解为一种反思性的智能动物的话,那么这种期待就应该合法。这就需要从审视经典的层面上去沟通世界,重建文化的巴别塔。然而,这种能指浮动的、灵动的、理想的文化心态在出发点上就与经典的过去时、意旨固定性特征格格不入。

经典的接受还容易产生如下的问题:(1)由于经典被广为流传,借助媒介,它们容易被任意解构。(2)经典具有时空性的问题。比如,在现代的语境里,经典形塑了大众的思想,现代小说在这方面起到了主要作用;可是,在后现代语境,刚刚还在树立经典,一下子,社会就过渡到解构经典时期。比如罗兰·巴尔特的作品《S/Z》对巴尔扎克小说的解构就是一例。这样,现代语境下与经典誓死捍卫的关系在后现代语境下就变质为仅仅在空间上与经典并存。另外,此处的经典在彼处是另类,彼处的经典在此处成为庸常之物等现象也同样存在。由于上述种种现象,在当下空间"前现代、现代、后现代等元素夹杂""时空分延"(time-space distanciation)的语境中,经典不免晦暗不明。一个表象就是谁都可以树起经典的大旗,为自己作秀;谁也都可以摹仿经典、制造经典、混淆经典、模糊经典、评论经典。

全球化的晦涩、悖谬语境导致了经典的危机,也直接影响了戏剧生态的健全。因为一个不知道戏剧生产目的的生产机制是一个盲目的机制。时代语境、经典、戏剧生态之间的关系,互相牵连。所以我们有理由说,假如一个时代的语境没有足够的认同空间,那么经典的生产和再生产就会产生危机,戏剧生态就会丧失健康的土壤;反之,假如一个社群内部的戏剧生态尚未健全,再好的经典也会矫枉过正,带来负面影响。

其次是在当下的语境模糊的前提下,对经典的命名、价值透支等问题就浮出水面。经典的原罪是经典的命名本身,一个经典难以超越经典的思想,这是肯定的。如果说《成败萧何》[37]是一出优秀的戏剧而值得演出千场让现代观众走进剧场观摩的话,那么,我要说,哪怕在当下非常难得的这个剧作,其传达的思想出发点也是属于经典审美美学范畴的,它在审视权威的表象里暗地里维护了权威(正如索绪尔、德里达、哈贝马斯在试图瓦解逻各斯中心主义和语言权威的同时,逻辑的背后依然有一个属于经典的、权威的推理程式支撑)。也就是说,在经典审美美学范畴中产生不了瓦解经典和审视经典的机制。

经典的另一个困顿是它常造成另一种"媚俗。"一些导演喜欢现成的国外经典,殊不知,在引进、本土化处理、解构、再创作的过程中,往往是取其皮毛,重心倾斜,失之于偏颇。举一个例子,《沃伊采克》在中国时常上演。可是,无论是上海戏剧学院2009年演出学院版的,还是2008年韩国版在北京九个剧场上演的《沃伊采克》,都很少激起当代的生活和精神勾连。反之亦然,一个过去时代的经典如何演绎出当代的神韵,也总为导演所累,孟京辉、林兆华、田沁鑫均对经典改编热衷,如《一个无政府主义者的死亡》《等待戈多》《樱桃园》《红玫瑰和白玫瑰》均出自现代和当代经典,这是一方面;另一方面,在演绎经典的过程中,是否沿袭传统的主题?或怎样创新、颠覆?总是成为这些导演们受到媒体和观众评议、质疑的导火索。一个例子是中国元杂剧《赵氏孤儿》,在当代世界范围之内演绎着不同的版本,有越剧、话剧、影视剧。在2013年的英国莎士比亚故里,还有英国本土的诗人改编的版本(在这个版本里,"为什么要用一个孩子的命去换另一个孩子的命"成了基本的拷问,改写了元代杂剧的关于弘扬"忠心"的初衷)。不同的版本、不同的解构,给人的印象是中国版本的话剧和戏剧态度比较暧昧:它们要么导致了君君臣臣、忠义、王道的封建思想,要么由于过度解构导致一种"人云亦云而没有主见"的相对主义,让观众看得莫名其妙,找不到与自己的身体相对应的那种切实感受。一个原因是原剧本《赵氏孤儿》中对生命价值的回避,而今天在生命权高于一切,生命底线不可践踏的时代旋律影响下,这个戏剧的理念和价值已经被时代扔进了垃圾桶。这是时代赋予的经典危机。相对而言,莎士比亚故里的改编版则体现了"一千个读者眼里有一千个哈姆雷特"的时代忧患和当代价值。

虽然维护经典在当代有诸多弊端,但是我们也可以换一个积极的视角来思考经典文化本身具有的传承价值。美国学者布罗姆在《影响的焦虑》《西方正典》等著作里均指出经典具有的那种强大的生命力。布罗姆从精神分析学的角度研究诗人对诗人的影响,通过详细的资料论证了经典的当代价值,包括当代诗歌的历史形成乃是一代代诗人误读各自前驱诗人的结果。通过运用弗洛伊德的家庭罗曼史理论、尼采的超人意志论和保罗·德·曼的文本误读说,作者阐发了传统影响的焦虑感,提出了独树一帜的"诗的误读"理论——逆反批评。从经典到经典,布鲁姆强调了传承性和互文性。而美国解构主义学者乔纳森·卡勒的学术成就之一

便是强调了重复在文学史上的作用,它也包涵了经典的那种传承性和原型性质。

■ 空间视域下的经典悖论

除了这些悖谬,经典无疑还占用了空间。亨利·列斐伏尔(Henri Lefebvre)曾研究资本主义社会"空间的生产"之控制功能,也探讨了这生产空间的主体和形式背后的社会运转模式。

如果把空间的生产理论平移到戏剧界,则应该视戏剧舞台为空间的生产之缩影。而目前控制这个被消费的空间的主体,无疑是社会的精英们。过去,我们仅仅认为剧场就是演员和观众的二元"观演关系"。布莱希特叙事剧理论实践,戏剧成了"演员—舞台—观众"的三元空间动态场的展现之地。实际上,剧场的建设是一个戏剧上演时候需要首先考虑的问题。可是,文化的接受和其他因素导致在当下的中国戏剧界,这个二元对立的空间其实还没有被打破。物质—精神、主观—客观维度依然盛行。大部分剧作家秉承二元模式下的"戏剧—社会"的观念,在封闭的二元性里建筑"形式—内容"的古老戏剧,而没有更多地顾及形式和内容的混同模式以及其他的艺术表达之多种可能性,观念相对陈旧。戏剧界无法实现"旧瓶装新酒,旧颜焕新彩"的形式和结构革命。当戏剧的单向制作模式在人们头脑中固定,人们就会形成一种机械的功能观,不会顾及实际上存在一种充满弹性的"戏剧和社会的互动模式"。一些人相信,因为戏剧具有社会功能、塑造人的功能,所以在这种功能的背后更需要强化一些价值观,如国家价值观、民族价值观。这样,戏剧和社会空间之间没有足够契机产生互动,剧场建设也很少在改进人们生活上起到实质性的推动。如法国知名学者布迪厄所言的,在一个分层和区隔的社会里,剧场和博物馆没有起到拉动大众审美的功能,反而造成了知识界和民间更大的阻隔。

于是,实际上,舞台空间在今天非但没有成为人们获得精神财富的媒介空间,也没有成为日常空间的延伸空间。其原因有如下几条:(1)原创力下降,而演绎经典和改编经典的比例甚高,与时代关联不够,或者深入不了当代人的精神渴望被互动、激发的领域,激不起观众观看的热情;(2)即使真的产生好戏,但由于国家的基尼系数较高(据统计,2012、2013年达到或接近0.5之高),财富分配不均衡,广大的观众没有足够的

收入支付票价,进而导致一台政府投入很多的戏剧,出现一面是一部分业界同行、文化领导机构的官员、媒体人士受益者免费获得戏票,一面是观众无缘观看的现象;(3)在精神领域,这样的财富分配不均也导致中产阶级群体的缩水、底层人民困苦而产生的仇富心理等。戏剧作为一种文化产品,产生一种与时代真实语境的隔离。如果我们用异质同构的思维,那么,社会空间的压抑和分层导致戏剧可以自由发挥的空间有限。这是空间的压抑造成的经典问题。

经典也造成空间的变形或阻隔。随着 GDP 的增长,国家有能力在大戏上投资;由于观众的缺失,却难免最后出现门可罗雀的现象。比如,我们时常看到,一个个富丽堂皇的剧院,一个个被引进的经典剧作(如《樱桃园》《暴风雨》《哈姆雷特》《巴黎圣母院》《悲惨世界》等)如何"雷声大雨点小"般地演出几个场次,接着就消失在城市空间里。这个戏剧的空间与人们的日常空间之间少有交集和互动。这个戏剧空间上演的无论是不是经典,其传播效果相对是有限的,甚至比不上一些小制作和小演艺空间里的剧作能量。如上海的下河迷仓、北京的蓬蒿剧场、先锋剧场、人艺小剧院等上演的非经典在形构当代人思想上更加逼真,也更加具有生机。这样,经典借助大剧院往往自身造成一种对大众生活、日常空间的阻隔,应验了布迪厄所描述的那些作为展览美术经典的博物馆暴露了其真正的功能乃是一种区隔功能的阻隔论[38]。无独有偶,福柯也专门对话语和空间进行了考察,在著名的《知识考古学》这本书中,他分析了社会陈述的规范和程式是如何被生产出来的。如果顺着福柯的知识考古,那么,作为正统的社会机器的一部分的戏剧经典,显然也同样属于福柯所言的社会陈腐话语和规训体系。

我们观察到,在话语封闭的社会里,经典还具有排他性和专制特质(如样板戏以自己的繁荣造就别的戏剧品种的萎靡不振),一方面它制造对其他空间的约制;另一方面,它也通过自身的强大隐喻功能,实现意识形态叙述。

■ 问题探究:体制单一模式下的经典生产

沿着观点 C 深入分析,我们还发现,当下中国戏剧的体制单一,与经典牵扯到的现象凸显为以下三点:外来经典数量庞大、大制作资源垄断、单一体制导致思维局限等。这些现象互为纽结,产生一种有待改善

的戏剧生态。

第一，外来经典在改良、改善民智的同时，也带来负面影响。"外来和尚好念经"，在生态上，过大比例的外来经典移植和落地在空间的表现类似一次次用"外来的或者过去式的言说方式"占据"此处和当下"这样的气场。正如上戏的厉震林教授曾引用斯宾格勒观点指出，任何一种异质文化的交流都是一次误读的结果，赞美一种外来思想的各种原则愈热烈，实际上对于这种外来思想的性质的改变也愈根本：

这里，首先是异质文化学说的解释与接受者，他或她的文化指数有相对的确定性，是历史的精神结构与民族的生活形态长期哺育与培养的综合文化气质，处在一种集体无意识的非自觉状态，具有不可重复性与积淀倾向，外来文化要改变它的内在文化品格编码，将是一件相当艰苦的工程，要经历灵与肉的残酷斗争，而且要持续一个相当长的历史阶段。既然本土文化都是如此，相互理解十分艰难，那么，不同国度和地域的文化交流，就更像一本天书，双方永远只是在阅读一本误解了（的）"文本"。[39]

参照实际国情，我们发现，这种对异质文化的承受与理解实际上也是从自身的文化视角与利益要求出发，然后进行了修正和篡改的，这等于鲁迅先生所说的"拿来"。它是一个主体性的动作"拿来"，而不是像鸦片一样被暴力强制性"输入"。

异质文化要通过适合的媒介途径才能交流。如果对异质没有相对的敬畏感，又缺少"误读"所需要的解构性能量，则会使得异质优秀文化成果不能被消化。比如在20世纪80年代，中戏、上戏表演系和导演系的毕业大戏就流行演出莎士比亚经典戏剧。后来也表演其他的经典，但每年的跨文化传播在戏剧本身的社会效果上并没有启迪更多的市民和观众，在文化上起不到引领者的角色。在传播文化的良好初衷背后，我们无奈地发现，他山之石并不可以攻玉。

第二，从有限的戏剧资源（特别是演出剧场空间和财务经费）而言，经典的利用价值被世俗化，后果让经典往往失去尊严，成为权力的摆设。经典以客体的形式，被权力寻租，因而气质上具有了不切实际的地气和嚣张。这样的体制下，一个经典话语现象，要么是"不要原创，就要好大

喜功的进口大经典,因为这样能提高资金预算",要么是"要原创,但蛋糕小的不要"。我们还可以细分种类:外来经典的商业演出就是对原创、当下、本土的挤压,本土经典就是一次高消费的摹仿剧,以及一次次对小众化、民间化的挤压。目前,我们看到,各级政府对文化事业包括戏剧的资金投入正逐步增加,但资金的监管、分配与使用等程序性机制仍未建立与完善,资源分配的一言堂现象仍时有发生。

经典除了影响文化的思维方式和话语方式,还与精品工程具有某种看上去形似的"异质同构"。那些动辄几百万的投入从本质上来说其实就是不鸣则已一鸣惊人的心态,其背后正是这种对经典的膜拜导致的怪相:在演绎经典戏剧的旗号下进行单向度的商业操作。这些"宏大"与结果和影响的"式微"之间产生了错位:一方面,从现象来看,随着国民经济的发展,从'舞台艺术精品工程'的评选到各级政府对非遗的保护,再到各种文化补贴政策的出台,经济的发动机正驱动着戏剧的产业,这无疑会给戏剧发展提供动力;另一方面,我们看到,这些投入大量资本的戏剧原创在推动大众文化和国民的鉴赏戏剧热情上起到的作用过于微薄,起不到更大的能量传递作用。

资源分配导致的社会分层在物质和精神领域都产生巨大的影响。冯小刚导演的电影《大腕》中有一个有趣的场景,一个精神病患者对奢侈品消费的虚妄态度:只要贵的,不要好的。它成为"一种不切实际、喜大好功"的时代隐喻,也契合那些以"政绩工程"的名义建设的大剧院的实体。大剧院除了高消费的代名词之外,还是演绎经典"假大空"的代名词,它与艺术品、原创力和高质量有着天然的阻隔。在文化的符号上,由于内涵的缺失,一个个大剧院倘若失去观看者和观看动力,则势必成为高级的消费摆设。大剧院就像一个集体性符号的隐喻,它消解个体,一不小心又借助"经典"而成为大众的对立面。因为按照话语理论,它消解的是处于话语劣势的一般人群和老百姓的观看和审美权利。

第三,单一体制导致生态的欠健康。单一体制导致单向度的剧院经营模式和观看模式的单一,也导致一种单向度思维。在国外,商业剧团和一些非营利的戏剧院团承担着一部分公共文化建设的责任,它们在获得资源途径上也五花八门,如通过票房、政府支持、赞助、慈善机构等途径。但相比之下,在中国这样的多元融资渠道并没有建立。而实际上,文化和经济活动之间存在各种各样的复杂的变量。良好的状态是,除了

市场,现代的文化设施和机构的功用还应该包含公益性、参与性、引领性和透明性的建构,以及非常重要的、类似伽达默尔所言的"视界融合"。从客观的立场,我们无意抹杀戏剧商业化运营带来的社会福利,但全面商业化的单一戏剧生态必定会有损艺术的尊严、多样化和深刻性。当戏剧只关注娱乐、营销、票房等外在因素时,当"艺术—欣赏模式"转变为"生产—消费模式"时,戏剧的经济或许会繁荣一时,但戏剧的文化价值和思想意义也势必难以承载和体现。

经典是国家、种族智慧的结晶和认同的载体,也是共同体建设的一个条件,它承担了统一人心的功效。然而,经典在今天遭遇的不仅有后现代话语对现代性话语的反抗所带来的天然危机,还有西方经典之于东方接受,东方经典之于西方接受过程中遇到的问题。经典在今天问题重重,在我看来不是一个初生的问题,它在经典之所以成为经典的逻辑和无意识里已经生根。换句话说,经典的生产和接受(传播)受制于经典本身、经典的生产逻辑和机制、经典的时代语境等诸多条件的限制。

比较客观的态度或许是:在全球化的时代,经典要成为可以被吸收、利用的资源,对经典的态度和方式就成为经典与社会互动轴上的一些筹码。无论怎么说,敞开话语,以包容、开放的姿态审视经典、利用经典、反思经典,让经典在获得现代性力量和接受美学、解构主义和后现代哲学的双重、交互滋养,则是经典与当代人产生良好关系的一种策略。

注释

[1] (美国)爱德华·索佳:《第三空间》,陆扬等译,上海:上海教育出版社,2005年,总序言第2页。

[2] 对创造性破坏进行理论探讨的有奥地利政治经济学家约瑟夫·熊彼特,他认为资本主义成功的一个主要原因即创造性破坏(creative destruction)。资本主义不仅包括成功的创新,也包括打破旧的、低效的工艺与产品。这种替代过程使资本主义处于动态过程,并刺激收入迅速增长。然而问题出现了,因为较小的企业经常被较大的企业所替代。在此过程中,是官僚主义的管理者在经营企业,而不是创新的企业家。这些管理者不像主人而更像雇员。他们偏好稳定的收入和工作保障甚于创新和冒险,结果,资本主义就失去了倾向创新的动态趋势以及不断进取与变化的精神。

[3] (美国)马歇尔·伯曼:《一切坚固的东西都烟消云散了——现代性体验》,徐大建,张辑译,北京:商务印书馆,2003年,第17-20页。

[4] 朱国荣:《九十年代上海城市雕塑建设特点谈》,载《上海城市雕塑(第二集)》,1998,上海:上海画报出版社,第82页。

第五章　空间表演的伦理研究——以上海的剧场空间、雕塑空间为案例 | 315

[5] 同上。
[6] 汪伟:《"新上海梦"下的城雕高潮》,《新民周刊》2004年4月12日,网址:http://news.sina.com.cn/c/2004-04-12/13303119115.shtml。登入时间为2013年6月1日。
[7] 数据来自于朱鸿召:《上海城市雕塑的现状与出路》,《建筑与文化》,2006年第3期,第18-24页。
[8] 同上。
[9] 作者为何勇。对于该雕塑的经历,我在稍后的篇幅中有详细论述。
[10] 根据国家统计局2013年1月发布的首次基尼系数统计,这个时期中国人均收入比基尼系数为0.45—0.49之间高位运行。
[11] 2012年12月,搜狐网发起网民评比"全国十大最丑陋的雕塑"活动,中山市的《生命》、新疆《飞天》、郑州中原福塔前被戏谑为《流氓猪》的石雕等上榜,网址:http://zt-hzrb.hangzhou.com.cn/system/2012/09/26/012117987.shtml,登入时间2013年1月20日;
[12] 汪伟:《"新上海梦"下的城雕高潮》,《新民周刊》,2004年4月12日,网址:http://news.sina.com.cn/c/2004-04-12/13303119115.shtml,登入时间2013年12月30日。
[13] (荷兰)哈姆林克:《赛博空间伦理学》,李世新译,北京:首都师范大学出版社,2010年,第19页。
[14] 见《上海市雕塑总体规划(2004年—2020年)文本》中的《上海市人民政府关于原则同意<上海市雕塑总体规划(2004年—2020年)>的批复》,2004年,第1页。
[15] Jen Harvie: Theatre and the City, Palgrave Macmillan Ltd, Houndmills, England , 2009.P47。
[16] (美国)大卫·哈维:《巴黎城记——现代性之都的诞生》,黄煜文翻译,桂林:广西师范大学出版社,2010年。
[17] 即空间的实践、空间的再现和再现的空间。
[18] 见《上海市雕塑总体规划(2004年—2020年)文本》中的《上海市人民政府关于原则同意《上海市雕塑总体规划(2004年—2020年)》的批复》,2004年,第1页。
[19] 汪伟:《"新上海梦"下的城雕高潮》,《新民周刊》2004年4月12日,网址:http://news.sina.com.cn/c/2004-04-12/13303119115.shtml,登入时间为2013年6月1日。
[20] 钟晖:《"打电话少女"即将重返街头》,2006年3月14日,搜狐新闻网,网址:http://news.sohu.com/20060314/n242273694.shtml,登入时间,2013年12月1日。
[21] 见曾军编《文化批评教程》一书对沙朗·佐京的介绍部分,《文化批评教程》由上海大学出版社于2008年出版。
[22] 参考《淮海路"电话少女"雕塑遭拦腰截断》,网址:http://i.sohu.com/p/=v2=acVo9jdA2GV3GdMlhS5jb20/blog/view/264669123.htm。
[23] (荷兰)哈姆林克:《赛博空间伦理学》,李世新译,北京:首都师范大学出版社,2010年,第31页。
[24] 杨子:《家园的踪迹:全球化上海的剧场与艺术空间初探》,博士论文,上海:华东师范大学,2011:141。
[25] 《彼得与摘星人》上演于纽约百老汇的Brooks Atkinson Theatre,坐落地为:NYC, 256 West 47th Street,Between Broadway and 8th Avenue。
[26] 原文刊载在人类表演学的TDR杂志,这个争论在表演界和学术界引起了广泛的回

应,英文原稿的出处如下:Janelle G. Reinelt, Is Performance Studies Imperialist? Part 2, TDR: The Drama Review（Volume 51, Number 3 (T 195), Fall 2007.pp. 7-16。

[27] Michael Walling, Yue Oprea:the development and practive of a traditional form, see Michael Walling, Roe Lane (Ed) *The Orientations Trilogy.Theatre and Gender: Asia and Europe*, by Border Crossings Ltd,p102.

[28] Ibid, p211.

[29] 根据新浪网登载的一则新闻《州长签法案,政府文件禁用 oriental 字眼》的报道,华盛顿州长派特森签署了由华裔州众议员孟昭文率先提出的法案,要求政府文件和表格中禁止用 oriental 一词形容亚裔。相关报道的网址为:http://dailynews.sina.com/gb/news/usa/uslocal/singtao/20090910/1039657134.html。

[30] 周宪:《经典的编码和解码》,《文学评论》,2012（4）:85-96。

[31] （美国）詹姆斯·罗德:《柏拉图的政治理论》.张新刚译.上海:上海三联书店, 2012:2。

[32] White, L. Jr. The Historical Roots of Our Ecological Crisis. Science 155(3767): 1203-1207, 1967.

[33] 刘象愚:总序（二）载于（美国）哈罗德·布鲁姆《影响的焦虑》.南京:江苏教育出版社, 2006 年。

[34] 宋宝珍:《戏剧创作与文化生态》,《人民日报》,2011-06-21。

[35] 丹尼尔·贝尔在《资本主义的文化矛盾》一书中集中分析了现代性的这个悖谬特征。它不仅导致文化和社会的分裂,也导致人的精神分裂。

[36] 第二版《兄弟》上演于 2008 年上海话剧中心,熊源伟导演。

[37] 这里不想否认《成败萧何》这个戏剧的艺术成功,而是想说明文艺作品题材对人们日常空间的占据,一个君君臣臣的题材,无论其主题是否关于进步和正义,依然会把人带入一个"朝廷"题材的空间里。而这个窒息的空间,作为一个现代人、新文化人,内心势必产生厌恶和拒绝。过去有题材决定论,这从一个方面反证了题材本身携带的社会、文化和伦理功能。

[38] Bourdieu, P. Distinction:*A Social Critique of the Judgement of Taste.trans*. Nice, R. Cambridge, Massachusetts: Harvard University Press,1984:260-272.

[39] 厉震林:《论中国前卫话剧的误读形态及其话语结构》,《戏剧艺术》,2000(1):45-53。

结　语

空间表演的结构性和解构性力量

　　通过上述几个篇章的分析,我们得出初步的结论:当今全球化时代的空间表演导致了空间异化的趋势。这里我们沿着列斐伏尔关于"异化和意识的神秘化"[1]主题,剖析资本的空间。自从空间表演诞生初期,它就为将来的概念置换创造了条件(时过境迁,这里我规避了"掘墓人"这样的措辞)。无论是居伊·德波的景观社会、让·波德里亚的仿真社会、亨利·列斐伏尔的第三空间,还是全球化技术革命带来的虚拟性、表演性景观的愈演愈烈,其本质上都是一种空间的异化。

　　把空间表演作为一种切入口,是为了对准空间的剧场化、代码化、符码化现象中那些具有表演性的事件和状态,进行联系和分析,目的正是为了聚焦我们时代最与我们内心关联的事物和精神图形。正如让·波德里亚在《物体系》中发现的"消费……是一种记号的系统化操控活动"。[2]空间表演从某种程度上也是一种资本社会的系统化操控活动。这种操控活动的结果是,一方面,我们看到,在全球化的空间表演矫枉过正,它造成了一种刻意的光怪陆离现象。在这种过度代码化的空间里,很容易掉入二元对立的窠臼。[3]全球化的空间剧场化趋势要求我们的广场都设计成一个模样,如果不像曼哈顿时代广场,也得像上海上个世纪三十年代的大世界格局。在创作中,追求票房的共性形成强大趋势(它代表着资本回报、商业利润和再生产),于是实验性遭到挤压。在全球化的空间表演性大张旗鼓的背后,是小戏剧团体日子越来越难过的"戏剧"的真实上演。在剧目上,全球化让大家为了一种每个人都可以看得懂的普世主题演化,某种程度上促成了集体意识的达成。但物极必反,它也压制个性化,就像资本全球化扩张对民族性造成了挤压的道理一样。在多国

性的语境里,民族性和个性势必遭到压制。久而久之,有合理成分的民族化元素也遭到挤压。一些地方(如上海的外滩和浦东),因为看得见的象征性价值(代码价值)而制约了其他的价值和代码——比如,用上海的开埠象征、上海的远东繁华都市象征,抵消了它既是地理意义上的一个普通的港口也是一个有着东亚气候和地理特征的氛围之地的真实。象征化制约了它的真实元素。在上海,居民需要生活得像一个深山老林里的猎人或者姿态缓慢的乡村人就成了奢望——原因很清楚,这个空间被代码化了。不光如此,空间代码化也渗透到我们的日常生活空间。与空间代码化和象征化一样,我们工作、旅行、生活的每一个瞬间,其实也被高度代码化了。[4]空间与行为的代码化,一起加入了全球化的生活景观制造。再者,跨文化和"多国表演"在文化交流的初衷下,也往往失之偏颇,被营造成一种被窥视的景观,一种依然笼罩在西方逻各斯霸权潜台词里的景观。于是,上述两个系统,产生大量"他者化"景观。剧场的多国表演,就是其中一个比较有代表性的例子。随着多国表演开始流行,人们需要更多的知识、认知、个人能动性几个方面的认知能力——这就无形中为观看表演或者空间剧场化、空间表演增加了门槛。多国表演现象背后的实质,是发端于西方的人类表演学将"国际性的表演认知能力"作为一种新的认知能力提高到与其他文字、视觉能力相提并论程度的操控性。理查·谢克纳在《人类表演学导论》中就强调一种"多样认知能力的爆发"之现象。在资本主义文化的熏陶下,人们越来越具有身体的、听觉的、视觉的等能力,而这多样的能力就是表演性。现在,用资本主义的文化熏陶出来的这种对于人类来讲是"强加"的认知,生搬硬抄地嫁接到全球的空间里,势必出现文化冲突。

另一方面,空间剧场化,导致在全球化的时代不约而同地出现了一种相仿的景观:即如让·波德里亚在《象征主义交换与死亡》中声称的:多媒体、跨边界,造成了一种空间的趋同化:仿真。这种景观化——异化延伸到了日常生活的每一个层面,且有愈演愈烈之势。上海虽有特定的历史和空间记忆,但在全球化时代,其汇入代码化空间的潮流也不例外(隐喻的说法,上海已经加入了全球化空间剧场化的大合唱)。上海的空间营造(剧场内外)似乎都指向了一种与这个趋势十分吻合的表演性能量:剧院的超大规模化、雕塑公园的增生、世博会对于壮观化景观的模拟和仿真,都在塑造全球化空间语言的单极化场景。上海在这样的空间修

辞和逻辑中,成为展示西方价值观和语言体系的场所,成为"他者化"的游乐之地与情爱目的地,成为西方逻各斯为中心的想象对象。这与上海这座城市的多元定位造成一种背离。上海不是一味西方化视野下的东方！可是,空间剧场化的国际化潮流误导了这样一种价值观:凡是摹仿西方的就是向全球化迈进。

这种二元逻辑依然存在,但也正在改观,在内涵上十分丰富的"空间表演",正是现代性附带的二元对立逻辑的承传者,也是创后现代三元空间的希望载体。

本书指出空间表演结构性和解构性倾向互存背后的目的——正如早有学者指出全球化是一把双刃剑一样——还为了描绘一种可能性:正当全球化空间朝着壮观化、跨文化方向发展的同时,它也因为视野的拓展带来空间方位感和体量关系的变更。这种变化,在空间表演的三个特性的实践中,在任何空间和空间对应都会产生的"表象、意向、认知"的交互性能量里,正在全方位腾挪着位置,重构着空间表演的每一项元素和能量之间的关系。

一句客观的陈述应该是,全球化促成了一个空间异化和希望空间并行的混合空间。全球化,它也指向一个更加包容的空间,一个类似大卫·哈维提出的"希望的空间"——即经过多国表演、空间奇观化、伦理的门槛,经过剧场美学的祛魅和返魅,转喻和隐喻、象征和代码之后到达的一个多元互动的空间。

必须承认上海处在这样的景观中,那就是前现代、现代和后现代的杂糅空间。结构性的景观和解构性的景观共同交织在上海这个具有历史、地理特色、文化特色和商业特色的空间里,使得上海的空间表演充满了这种复杂性图像。当城市剧场在演出现代性戏剧时,雕塑空间已然在上海表演后现代性；当迪斯尼落户上海已经成为必然,在上海的石库门、老城隍庙、黄河路一带的老上海景观,明显地带有前现代性的痕迹:拥挤不堪、秩序凌乱、街道肮脏……这汇成了上海"空间的表演"之特别的张力。这种张力如一列火车的行进,火车头被现代性驱动,车厢却带着前现代的乘客,充满了乡土情结和人际关系的心理图谱,而车尾已然有了新气象,各种后现代的新新人类各就各位,摩拳擦掌,准备大干一场,各种主流文化之外的亚文化也在这个群体里流行。

上海"空间的表演"如一个窗口,演示了空间作为主体的表演,其本

质是谢克纳所言的泛表演。在这个泛表演空间里,技术在表演、知识在表演、空间也在表演,街头雕塑、群雕和雕塑公园也在表演。

在修辞上,"再现/转喻/典型"和"表现/隐喻/象征/代码"的两个向度,在审美上瓜分了上海的空间版图,令人眼花缭乱。然而,在原初的功能上,却是任何时代都等同的"空间表演"。"空间表演"的潜台词还是无等级性和民主。这种取消等级的表演,最终会将牢固的逻各斯中心主义大厦倾覆。在表演与表演之间,组成的意义也无高低之分。这种空间表演的能量,就是全球化时代最值得期待的"良辰美景"。

在上海这样一个欣欣向荣的都市,前现代、现代、后现代三股力量的杂糅和表演,事实上在给这个空间里的人们更多的选择。有理由相信,当市民的主体精神意识迸发,继而有了现代性的强烈渴求,一个有规则的社会就会出现;继而,当市民的精神向度朝着更复杂的维度和更真实的境地出发探求,也就是说当自我的认同在危机、虚无、价值和尊重的多重考验中得到历练,这种浴火中重生的个体,才是未来的个体,是后现代的个体。这个城市应该由这样的人群组成。最后,我相信,未来的空间是这些能量"杂糅"的空间,是自主性和随意性生成的,甚至是即刻、即兴生成的空间。它在互动的关系网络里,营造着分分秒秒不同的意义生成系统。

如此说来,上海的未来是不可预测的,然而正如我们研究空间表演命题本身的出发点在于发现一种城市空间的结构性能量和解构性能量一样,在空间表演的课题行进过程中,我们会从一个空间旁骛另一个空间,会从雕塑空间转移视线到会场空间,会从公园转移到广场。这样,我们也完全有可能推测,今后欣欣向荣也可能发生在杭州、广州、武汉这些城市。因为,"空间表演"的三元性揭示了一个充满了杂糅张力的空间。

最后,空间表演提出的背后,也印证了一个更加宽容的社会的来临,隐射现代社会中由于主体的不断浮动,导致人类表演性认知和行为的流行。既然"空间表演"促成无等级性的民主,那么,它最终会将牢固的逻各斯中心主义大厦倾覆。在空间表演的考量下,表演与表演之间,组成的意义无高低之分。这种空间表演的无等级性,就是全球化时代的终极图景。表演与表演之间的平等性,就是全球化带来的空间福利。在这个观演空间里,唯一重要的是能量,是表演和观看的关系。有时候,这种观

演关系可以被强化。比如，此刻的总统和平民，只要他们一起走入表演的现场，一起观看表演，他们的身份都将是普通的观众。一个民主的社会中，这样的观演关系就是一种从其他的关系中脱域的关系。

注释

[1]（美国）爱德华·索佳：《第三空间》，陆扬等译，上海：上海教育出版社，2005年，第47页。

[2]（法国），鲍德里亚：《物体系》，林志明译，台北：台湾时报出版社，1997年，第221-222页。

[3] 在这个语境里，似乎你不全球化，不洋气，不带点多国语言、多国演员、国际题材就显得有点土气。全球化的空间表演性要求剧场都朝百老汇看齐，剧目都朝着托尼奖和普利策奖看齐。就像中国的文学界某种程度上都媚俗地朝诺贝尔奖看齐。

[4] 比如国人中流行去法国买LV包的习惯，久而久之，"去法国旅游＝去购买奢侈品"就成了行为代码。

附录1
上海静安雕塑公园(2010)作品列表

项目名称	雕塑名称	尺寸(单位:米)	材质	作者	图例
静安区"静安雕塑公园"雕塑项目	慈航	15×30×20	环保回收材料	阿纳·奎兹	
	自然之泉:和声	5×2×3	铜着色	芭芭拉·爱德斯坦	
	巨型风向车	20×12×12	钢板着色	菲利普·伊其理	
	永恒的时光	2.5×3.5×2	铜着色	彼得·沃德克	
	舞动·凝视	3.5×6×1.8	不锈钢	汉斯	
	男低音	1.9×0.98×0.68	铜着色	阿曼	
	美丽时刻	2.3×1.3×0.75			
	阿波罗	2.25×1.4×1.4			

附录1 上海静安雕塑公园(2010)作品列表

项目名称	雕塑名称	尺寸(单位:米)	材质	作者	图例
静安区"静安雕塑公园"雕塑项目	音乐的力量	2.8×1.28×1.18	铜着色	阿曼	
	智慧之音	2.05×1.05×0.35			
	云	0.96×1.12×0.45	大理石	安托万·蓬塞	
	黎明的翅膀	0.74×0.82×0.24			
	一切皆有可能	1.36×2.0×1	铜着色		
	和谐	0.84×0.53×0.3			
	偶遇	1.2×1.05×0.38			

附录 2
上海世博园雕塑（2010）之"多国表演"（世博轴部分）

项目名称	雕塑名称	坐落地点	尺寸（单位：米）	材质	作者	图例
2010年上海世博会园区雕塑项目	梦石	世博轴	7×5×5	耐候钢	隋建国	
	行人		1.35×1.35×2.05	LED大屏幕	朱利安·奥培	
	振动		不详	钢板	泽维尔·维夫斯	
	平板拖车		不详	考顿钢	威姆·德沃伊	
	米卡多塔树		不详	木质材料	帕斯卡·玛辛·泰偌	
	延伸的空间		不详	不锈钢	刘建华	
	凯旋门		不详	木质材料、金箔	莫西娅·坎特	

附录2　上海世博园雕塑(2010)之"多国表演"(世博轴部分)

项目名称	雕塑名称	坐落地点	尺寸(单位:米)	材质	作者	图例
2010年上海世博会园区雕塑项目	花园飞行器	世博轴	不详	综合材料	托马斯·萨雷切诺	
	信仰的飞跃		不详	钢板烤漆	苏泊德·古普塔	
	E.S.曲线		不详	镜面不锈钢	丹·格雷厄姆	
	○		不详	树脂	沈远	
	和和,谐谐		不详	不锈钢	张洹	
	水·东风·金龙		不详	钢板	王广义	
	前世今生之十二生肖柱	世博轴小公园	3×2×12	不锈钢	陈长伟	
	无题		3.4×1.5	铸铁花岗岩	李颂华	
	无限柱		1.2×1.2×5	铸铜	向京	

项目名称	雕塑名称	坐落地点	尺寸（单位:米）	材质	作者	图例
2010年上海世博会园区雕塑项目	2010	世博轴阳光谷	高25米	不锈钢烤漆	黄英浩	
	座千峰		0.5-1.5×2	花岗岩绿色塑料草坪	黄致阳	
	乌托邦式花园		长5.5 2-3	不锈钢	展望	

（附录1、2中的图例为上海市城雕办提供）

主题索引

B

表演 1–29, 31–32, 34–44, 46, 52, 55, 61–62, 64–66, 68, 72, 75–77, 83–97, 99–112, 114–119, 121–127, 129–137, 139, 142, 144, 146–153, 155–157, 159–161, 163, 165, 167–168, 172–173, 175, 177, 179, 180–181, 183, 187, 190–191, 193–208, 216, 220–222, 224, 229–243, 246, 249, 251, 253, 257, 259, 261–265, 267–274, 282–283, 285, 288, 292, 294, 296, 298–305, 317–322, 324–325

表演性 3–12，14, 18, 27, 100, 102–104, 107–108, 110, 119, 122, 124–126, 129, 131–133, 137, 142, 144–150, 155–157, 159–162, 164–165, 167–168, 173, 175–176, 182, 188–190, 193, 195, 207–208，216, 227–229, 242, 249, 253–255, 257–259, 262, 265, 268–269, 271, 273, 292, 296–297, 317–318, 320–321

D

Devised Theatre 92, 97, 196, 207–208, 299

迪斯尼化图景 170, 265, 283

多国表演 115, 165, 194–196, 198, 204–206, 208, 220, 253, 298–299, 301, 318–319, 324–325

多媒体戏剧 42, 102, 238, 240, 242

G

国际性表演认知 11, 17, 28，194–195，202, 224, 318

J

技术表演性 12, 147–148, 255, 268, 271

结构性 5–7, 20, 47, 70–71, 132, 152, 162, 164–166.168–169，209, 229, 234, 271, 317, 319–320

解构 5–7，9, 68–71, 85, 94, 96, 120, 137, 147, 152, 167, 187, 209, 214, 218, 228, 231–233, 235,

238–239, 248, 252, 254, 261, 264–265, 268, 303–305, 307–309, 314

解构性 9, 13, 47, 54, 70, 107, 156, 159, 162, 167, 205, 227–229, 234–235, 242, 253–254, 257, 259, 268, 312, 317, 319–320

剧场 2–12, 15–21, 23–28, 32–45, 50, 52–56, 58, 60–64, 66–67, 70, 72–73, 81–97, 100–105, 107–108, 110–111, 123, 131–132, 144, 150, 152, 159, 161–162, 164, 166, 168–173, 178–181–184, 187, 190, 192, 194–196, 198–200, 202, 207–211, 214, 220–221, 223, 228–234, 236, 238–239, 241–242, 246–251, 254–255, 262, 265–267, 270–273, 282, 285, 287, 293, 296, 297–299, 301, 308–312, 315, 318–319, 321

剧场化 2–3, 7–9, 12, 17–18, 25, 36, 100–105, 107–108, 111, 130–131, 144, 146–147, 152, 156, 161, 164–168, 170, 174, 178, 182–184, 189, 191–192, 229–230, 233–234, 249, 254, 268, 270, 272–273, 297–298, 317–319

剧场性 2–4, 8, 10, 17, 20, 26, 35, 37–38, 83–84, 100–102, 146, 168, 171, 179, 210, 229, 247, 249, 273

K

空间表演 1–3, 6–12, 14–16, 25, 27, 32, 34, 86, 101, 103, 107–108, 110–112, 115, 117, 121, 127, 134, 137, 139, 146, 148–150, 155–157, 161, 165, 167–168, 175, 181, 183, 190–195, 207, 227, 229, 234–235, 238, 253–254, 262, 267–268, 271–272, 282, 288, 292, 294, 296, 320, 317–320

空间表演性 7–10, 12, 122, 156–157, 159–160, 162, 164, 167, 182, 189–190, 228–229, 242, 249, 253, 268, 271, 273, 292, 296–297, 317

空间代码化 7, 27, 100, 114, 183, 318

空间的表演 7–9, 12, 25, 99–102, 105, 107–108, 116–119, 131, 134, 152, 146, 150, 156, 161, 167, 191, 268, 272–273, 288, 319

跨文化 8, 22, 53, 57–58, 94, 142, 194–196, 198, 200–205, 207, 221, 223, 229, 287, 296, 298, 300–301, 312, 318–319

跨文化戏剧 53, 210

M

模式 6–11, 23, 34–35, 37–39, 42,

44–51, 53–54, 57, 59, 66–67, 73–80, 82, 84, 86, 88, 92–94, 97, 101, 103, 116, 118–119, 126, 135, 139, 146, 150–151, 161, 164–165, 168–170, 173, 179–180, 184–185, 195, 199–200, 202, 207, 208–209, 211, 214, 216, 220–221, 223, 229, 135–236, 244–245, 247, 249, 274, 282–284, 287, 289–292, 297–298, 301，303, 305–306, 310–311, 313–314

Q

奇观 3, 26, 55, 68, 79, 103, 105–107, 115, 183–189, 192–193, 249, 251, 269, 282
奇观化 68, 104, 106, 125, 146, 165, 170, 181–185, 189–192, 234, 269–270, 282, 319
奇观电影 79, 187
奇观戏剧 189
全球化 3, 6, 8–11, 14, 18–19, 24–25, 28–29, 41, 43, 45–46, 53–57, 59, 63, 65–67, 81–82, 84–85, 93, 95, 97, 102, 114, 123, 130, 134, 138, 140–141, 144–147, 150, 153, 155–158, 160–161, 164–169, 171, 175, 179–184, 189–198, 200–202, 204–211, 218–222, 225, 227, 229–231, 234–

236, 238, 242, 246, 248–253, 256, 259, 261, 263–265, 268–270, 272, 274, 280–284, 288, 293, 296–298, 303, 306, 307–308, 314–315, 317–321

S

三元辩证 13, 39, 49，131, 231, 271, 288
社会剧场化 8-9, 100–105, 130, 156, 165, 174, 178, 189, 191–192, 230
时空分延 146, 158, 167, 170, 181, 190–191, 234, 269, 280, 308

T

同构 6, 9–11, 44, 68, 70, 86, 140, 156, 158, 162, 165–170, 172, 174–175, 181, 183, 193, 207, 210, 211, 222, 228, 242, 246，265, 268, 282, 294, 296, 311, 313,
同构性 155–156, 159–160, 162, 164, 178, 189–190, 195–196, 205, 228–229, 249, 253, 268, 273

W

无等级性 103, 254, 265, 320

X

戏剧 2-9, 11, 13, 15-29, 32-55, 57-63, 65-89, 91-97, 100-102, 104-105, 107-108, 131, 147, 150, 152, 159-161, 163-170, 172-175, 178-192, 194-205, 207-225, 231-234, 236, 238-253, 257, 259, 261, 265-266, 269, 272, 281-285, 287, 291-301, 303-314, 316-319

戏剧能 4-5, 13, 18-25, 29, 39, 41, 45, 49, 55, 57-61, 63, 70, 85, 92, 104-105, 121, 123-124, 130, 132-133, 142, 144, 146, 153, 161, 171, 190, 211, 221, 233, 237, 240, 242, 254-257, 259-262, 265, 292, 294, 296, 298

戏剧性 3-5, 7-8, 10, 18, 21, 24-26, 35-39, 59-60, 72-78, 80-81, 100-102, 105, 110-111, 128, 130, 144, 146, 162, 164, 166, 168, 171-174, 179, 182, 189, 210, 217, 221, 229-230, 236, 241-242, 246-248, 258-259, 265, 293, 295, 298

Y

异质同构 6, 9, 10-11, 68, 156, 162, 164-170, 172, 174, 181, 183, 193, 207, 210-211, 222, 246, 265, 282, 296, 311, 313

隐喻 3, 7, 9-10, 12-13, 15-16, 26, 33, 35-36, 40, 58, 65, 68-70, 72, 76, 84-85, 94, 96, 101, 103-104, 107-108, 117-120, 122-123, 126-127, 134, 137, 139, 147-148, 150-151, 156, 165-166, 168-175, 182, 185, 187, 191-192, 200-203, 205, 209, 214-215, 217, 219, 223, 228, 236, 239, 248, 259, 272, 279-280, 283, 288, 297, 300, 311, 313, 318, 319, 320

Z

杂糅 12, 32, 47-49, 70, 94, 102, 134-135, 139-140, 144, 150, 158, 195-196, 201, 204-206, 229, 232, 242, 253, 265, 271, 319-320

转喻 10-11, 15-16, 27, 33, 35-36, 40, 58-59, 65, 67, 94, 101, 103-104, 107, 118-119, 122, 126, 150-151, 168, 170-171, 174-175, 178, 184, 191-192, 223, 236, 257, 288, 319, 320

壮观化 3, 134, 165-166, 170, 183, 185, 187-190, 192, 234, 248, 250-251, 282, 296-298, 318-319

资本逻辑 155, 190, 210, 227

参考文献

一、英文专著部分

1, Bourdieu, P. Distinction: A Social Critique of the Judgment of Taste. trans. Nice, R. Cambridge, Massachusetts: Harvard University Press,1984: 260-272.

2, David Mamet:Theatre, New York : Faber and Faber,Inc,2010.

3, Edward Said:Orientalism ,Routledge Kegan Paul,1978:205-206.

4, Edward W. Soja:Third space: Journeys to Los Angeles and Other Real-and-Imagined Places, Wiley-Blackwell , 1996.

5, Herbert Read，Modern Sculpture: A Concise History (World of Art)，London,Thames & Hudson ,1985.

6, Henri Lefebvre:The Production of Space. Wiley-Blackwell,1992.

7, Ian Buchanan:Dictionary of Critial Theory, Oxford University Press, 2010,p72-74,363-364.

8, Irene Eyanat-confino:Space and the Postmodern Stage ,MU Studio, Prague ,2000.

9, Janelie Reninelt:After Brecht: British Epic Theatre, the University of Michigan Press, 1996:1-150.

10, Jurgen Habermans:The Structural Transformation of the Public Sphere: An Inquiry into a Category of Bourgeois Society (Studies in Contemporary German Social Thought) .The MIT Press 1991.

11, Jen Harvie:Theatre and the City, Houndmills: Palgrave Macmillan Ltd,,2009.

12, Kellner, D.:Critical Theory, Marxism and Modernity, Cambridge: Polity Press,1989.

13, Kei Elam: The Semiotics of Theatre and Drama ,London:Methuen, 1980:16–80.

14, Knowles,R: Theatre and Interculturalism , Basingstoke: Palgrave-Macmillan, 2010.

15, Martin Esslin: Theatre of the Absurd , London: Penguin, 1968.

16, Michael Walling, Roe Lane (Ed): The Orientations Trilogy.Theatre and Gender: Asia and Europe, by Border Crossings Ltd, 2010.

17, Peter and Linda Murray: "Monumental", A Dictionary of Art and Artists, Praeger. 1965.

18, Peter Brook: The Shifting Point: Theatre, Film, Opera 1946–1987,New York, Theatre Communications Group ,1987.

19, Patrice Pavis: Languages of the Stage: Essays in the Semiology of the Theatre, New York, Performing Art Journal Publications,1982.

20, Parvis, Patrice (ed): The Intercultural Performance Reader London: Routledge, 1996.

21, Parvis, Patrice: Analyzing Performance: Theater, dance and Film, Translated by David Williams,The University of Michigan Press,2003.

22, Richard Schechner: Performance Theory, London and New York, Routledge, 2003.

23, Robert Leach: Theatre Studies, New York ,Routledge, 2013.

24, Simon Shepherd, Mick Wallis: Drama/theatre/performance, London, Routledge,2004: 30–86.

25, Susan Bennett: Theatre Audiences, London, Routledge,1990.

26, Stuart Hall ed: Representation, Cultural Representations and Signifying Practices, London, Thousand Oaks ,New Delhi, Sage Publications, 1997.

27, W. J. T Mitchell: Picture Theory, Chicago, The Chicago University,1994.

二、英文论文部分

1, Barba, E: Cultural Identity and Professional Identity in Hastrup, K et al (ed) The Performers' Village: Time, Techniques and Theories at ISTA.

2, David L. Smith: The Theatrical City: Culture, Theatre and Politics in London, 1576–1649, Cambridge University Press (18 Dec 2003), p78.

3, Huang Zuolin et al: Tradition, Innovation, and Politics: Chinese and Overseas Chinese Theatre across the World Theatre Drama Review (1988–), Vol. 38, No. 2. (Summer, 1994), pp. 15–71.

4, Kathy Foley: The Orientations Trilogy.Theatre and Gender: Asia and Europe(review),Asian Theatre Journal, Volume 29, Fall 2012,pp582–584.

5, Pitches, J and Li, Ruru: Negotiations in the Uncomfortable Zone: Identity, Tradition and the Space between European and Chinese Opera Walling (ed) The Orientations Trilogy London: Border Crossings,2010.

6, Tian Min: Meyerhold Meets Mei Lanfang: Staging the Grotesque and the Beautiful Comparative Drama 33:2 (Summer 1999).

7, Wenwei Du: The Chalk Circle Comes Full Circle: From Yuan Drama Through the Western Stage to Peking Opera Asian Theatre Journal, Vol. 12, No. 2 (Autumn, 1995), pp. 307–325.

8, White, L.: Jr. The Historical Roots of Our Ecological Crisis. Science 155(3767): 1203–1207, 1967.

9, Xiaomei Chen: A Stage in Search of a Tradition The Dynamics of Form and Content in Post Maoist Theatre Asian Theatre Journal Vol 18 No.2 2001.

10, Yan Haiping: Theatricality in classical Chinese drama, Theatricality, ed. By Tracy Davis, Cambridge University Press, 2004:65–89

三、中文(译)专著部分
戏剧学 表演学
1、(法国)安托南·阿尔托:《残酷戏剧:戏剧及其重影》,桂裕芳译,北京:中国戏剧出版社,2006年

2、(英国)雷蒙·威廉斯:《现代悲剧》,南京:凤凰出版传媒集团,2007年

3、(英国)马丁·艾斯林:《荒诞派戏剧》,刘国彬译,中国戏剧出版社,1992年

4、(英国)彼得·布鲁克:《敞开的门》,北京:新星出版社,2006年

5、(德国)彼得·斯丛狄:《现代戏剧理论》,北京:北京大学出版社,

2006年

6、(德国)埃里希·奥尔巴赫:《摹仿论》,天津:百花文艺出版社,2002年

7、(美国)艾·威尔逊等:《论观众》,李醒等译,北京:文化艺术出版社,1986年

8、(英国)彼得·布鲁克:《空的空间》,邢历译,北京:中国戏剧出版社,2006年

9、(德国)布莱希特:《布莱希特论戏剧》,丁扬忠等译,北京:中国戏剧出版社,1990年

10、(德国)汉斯·蒂斯·雷曼:《后戏剧剧场》,李亦男译,北京:北京大学出版社,2010年

11、(美国)理查·谢克纳:《环境戏剧》,曹路生译,北京:中国戏剧出版社,2001年

12、(波兰)耶日·格洛托夫斯基:《迈向质朴戏剧》,魏时译,北京:中国戏剧出版社,1984年

13、(英国)汤姆·斯托帕:《戏谑》,南海出版社,2005年

14、(法)庄雪婵:《逢场作戏》,全志钢译,南京大学出版社,2009年6月

15、(波兰)耶日·格洛托夫斯基:《迈向质朴戏剧》,北京:中国戏剧出版社,1984年

16、丁罗男:《中国二十世纪话剧整体观》,上海:上海百家出版社,2009年

17、段馨君:《跨文化剧场:改编与再现》,南京:南京大学出版社,2013年

18、高行健:《论创作》,台北:台湾联经出版公司,2011年

19、宫宝荣:《梨园香飘塞纳河》,上海:上海世纪出版集团,2008年

20、厉震林:《集体有意识与集体无意识》,北京:中国戏剧出版社,2008年

21、孙惠柱:《第四堵墙》,上海:上海书店出版社,2006年

22、谭霈生:《论戏剧性》,北京:北京大学出版社,2009年

23、汤逸佩:《叙事者的舞台》,北京:中国戏剧出版社,2006年

24、汪义群(主编):《西方现代戏剧流派作品选》(第1—5卷),北

京:中国戏剧出版社、2005 年

25、王忠祥编选:《易卜生精选集》,北京:燕山出版社,2004 年

26、理查·谢克纳、孙惠柱编:《人类表演学系列:平行式发展》,北京:文化艺术出版社,2007 年

27、理查·谢克纳、孙惠柱编:《人类表演学系列:政治与戏》,北京:文化艺术出版社,2011 年

图像 叙事学 符号 空间 伦理学 诗学

1、(美国)爱德华·索佳:《第三空间》,陆扬等译,上海:上海教育出版社,2005 年

2、(法国)巴什拉·加斯东:《空间诗学》,张逸婧译,上海:上海译文出版社,2009 年

3、(美国)大卫·哈维:《巴黎城记——现代性之都的诞生》,黄煜文译,桂林:广西师范大学出版社,2010 年

4、(美国)大卫·林奇:《城市意象》,北京:华夏出版社,2001 年

5、(荷兰)哈姆林克:《赛博空间伦理学》,李世新译,北京:首都师范大学出版社,2010 年

6、(美国)哈罗德·布鲁姆:《影响的焦虑》南京:江苏教育出版社,2006 年

7、(法国)居依·德波:《景观社会》,王昭风译,南京:南京大学出版社,2006 年

8、(美国)卡斯滕·哈里斯:《建筑的伦理功能》,北京:华夏出版社,2000 年

9、(法国)罗兰·巴尔特:《写作的零度》,李幼蒸翻译,北京:中国人民大学出版社,2008 年,第 17 页

10、(法国)热拉尔·热奈特:《转喻:从修辞格到虚构》,吴康茹译,桂林:漓江出版社

11、(荷兰)斯宾诺莎:《伦理学》,北京:商务印书馆,1983 年

12、(美国)苏珊·桑塔格:《论摄影》,长沙:湖南美术出版社,1999 年

13、(美国)W·J·T 米歇尔:《图像理论》,北京:北京大学出版社,2006 年

14、(古希腊)亚里士多德:《诗学》,北京:商务印书馆,1996年

15、(丹麦)扬·盖尔:《人性化的城市》,北京:中国建筑工业出版社,2010年

16、(法国)雅克·拉康等:《视觉文化的奇观——视觉文化总论》,吴琼主编,北京:中国人民大学出版社,2005年

17、(法国)于贝斯菲尔德:《戏剧符号学》,北京:中国戏剧出版社,2004年

18、童强:《空间哲学》,北京:北京大学出版社,2011年

19、周宪:《视觉文化的转向》,北京:北京大学出版社,2011年

人类学 社会学

1、(美国)维克多·特纳:《戏剧、场景及隐喻:人类社会的象征性行为》,北京:民族出版社,2007年

2、(德国)哈贝马斯:《公共领域的结构转型》,曹卫东等译,上海:学林出版社,1999年

3、(英国)安东尼·吉登斯:《失控的世界》,周红云译,南昌:江西人们出版社,2001年

4、(英国)安东尼·吉登斯:《现代性的后果》,田禾译,南京:译林出版社,2003年

5、吴缚龙:《转型与重构中国城市发展多维透视》,南京:东南大学出版社,2007年

文化 历史 哲学 美学

1、(德国)阿多诺:《美学理论》,王柯平译,成都:四川人民出版社1998年

2、(德国)本雅明:《机械复制时代的艺术作品》,王才勇译,杭州:浙江摄影出版社,1996年

3、(美国)大卫·哈维:《希望的空间》,胡大平译,南京:南京大学出版社,2006年(美)道格拉斯·凯尔纳:《波德利亚,一个批判性读本》,南京:凤凰出版传媒集团,江苏人民出版社,2004年

4、(美国)哈罗德·布鲁姆:《西方正典:伟大作家和不朽作品》,江宁康译,南京:译林出版社,2005年

5、（德国）黑格尔：《美学》（下册），北京：商务印书馆，1996 年

6、（德国）海因茨·佩茨沃德：《符号、文化、城市：文化批评哲学五题》，邓文华译，成都：四川人民出版社，2008 年，第 86-109 页

7、（美国）丹尼尔·贝尔：《资本主义文化矛盾》，南京：江苏人民出版社，2012 年

8、（美国）马泰·卡林内斯库：《现代性的五副面孔——现代主义、先锋派、颓废、媚俗艺术、后现代主义》，顾爱彬 李瑞华译，北京：商务印书馆，2010 年

9、（美国）马歇尔·伯曼：《一切坚固的东西都烟消云散了——现代性体验》，徐大建，张辑译，北京：商务印书馆，2003 年

10、（美国）刘易斯·芒福德：《城市发展史——起源、演变和前景》，宋俊岭、倪文彦译，北京：中国建筑工业出版社，2005 年 2 月

11、（英国）迈克·克朗：《文化地理学》，杨淑华、宋慧敏译，南京：南京大学出版社，2005 年

12、（法国）莫里斯·梅洛－庞蒂：《可见的与不可见的》，罗国祥译，北京：商务印书馆，2008 年

13、（法国）让·鲍德里亚：《消费社会》，南京：南京大学出版社，2001 年

14、（法国）萨特：《词语》，北京：三联书店，1996 年

15、（英国）特雷·伊格尔顿：《二十世纪西方文艺理论》，北京：北京大学出版社，2007 年

16、（英国）特里·伊格尔顿：《理论之后》，朱新伟译，北京：商务印书馆，2009 年

17、（美国）詹姆斯·罗德之：《柏拉图的政治理论》，张新刚译，上海：上海三联书店，2012

18、曹卫东：《他者的话语》，北京：北京大学出版社，2012 年

19、高瑞泉、颜海平主编：《全球化与人文学术的发展》，上海：上海古籍出版社，2006 年

20、厉震林：《集体有意识与集体无意识》，北京：中国戏剧出版社，2008 年

21、刘剑梅：《狂欢的女神》，北京：生活·读者·新知三联书店，2007 年

21、付磊:《转型中的大都市空间结构及其演化:上海城市空间结构演变的研究》,北京:中国建筑工业出版社,2012年

22、欧阳周、顾建华、宋凡圣:《美学新编》,杭州:浙江大学出版社,2001年

23、张京祥:《西方城市规划思想史纲》,南京:东南大学出版,2005年

24、朱立元:《黑格尔论稿》,见《哲学史讲演录》第1卷,上海:复旦大学出版社,1986年

25、朱狄:《当代西方艺术哲学》,北京:人民出版社,1994年

26、孙逊,杨剑龙(主编):《都市空间与文化想象》,上海:上海三联书店,2008年

27、孙振华:《中国当代雕塑》,石家庄:河北美术出版社,2009年

28、朱立元(主编):《当代西方文艺理论》,上海:华东师范大学出版社,2005年

29、王斑:《历史与记忆——全球现代性的质疑》,牛津:牛津出版社,2004年

30、王敏、魏兵兵等:《近代上海城市公共空间(1843-1949)》,上海:上海辞书出版社,2011年

31、王岳川:《当代西方最新文论教程》,上海:复旦大学出版社,2008年

32、张京媛(主编):《新历史主义与文学批评》,北京:北京大学出版社,1993年

四、中文论文、资料

1、(美国)G·卡特,张郁翻译:《如何理解作为公共艺术的雕塑》,《世界哲学》,2011(5)

2、(日本)小石新八、牧野良三著,姚振中翻译:《现代都市空间结构中的戏剧性要素》,《戏剧艺术》,1995(3)

3、黄美序:《试探舞台形变的过去与未来》,见田本相主编,《第8届华文戏剧节论文集》

4、高行健、马森:《当代戏剧的新走向(下)—高行健、马森对谈录》,香港:《明报杂志》,1994(1)

5、胡妙胜:《隐喻与转喻——舞台设计的修辞模式》,《戏剧艺术》,2000(4):4-21

6、厉震林:《论中国前卫话剧的误读形态及其话语结构》,《戏剧艺术》, 2000(1):45-53

7、潘鹤:《对上海浦东开发区雕塑方面的建议》,《美术学报》, 1998(1):7-8

8、阮仪三:《论文化创意产业的城市基础》,同济大学学报(社科版), 2005(1):39-41

9、彭锋:《不可定义之后的定义——当代美学视域中的艺术定义理论》,见《意象》第2辑,北京:北京大学出版社,2008年

10、《上海市人民政府关于原则同意《上海市雕塑总体规划(2004年-2020年)》的批复》,《上海市雕塑总体规划(2004年-2020年)文本》,批准文号:沪府(2004)35号,批准日期:2004年7月,批准机关:上海市人民政府

11、上海世博会事务协调局规划部/主题演绎部/研究中心编:《上海世博雕塑解读》,上海:上海人民美术出版社,2010:1-63

12、宋宝珍:《戏剧创作与文化生态》,《人民日报》,2011-06-21.

13、尚杰:《语言的"延异"与解构的价值》,《外国哲学》,2008(9):85-92

14、陶东风:《文学的祛魅》,《文艺争鸣》,2006(1):6-22

15、伍悦:《论当代景观雕塑介入公共空间的有效方式》,《福州大学学报》(人文社科版),2009(2):55

16、肖画:《话剧院团体制改革的先行者——专访上海话剧艺术中心副总经理喻荣军》,《文化艺术研究》,2011(Z1):36-53

17、喻建辉:《"公共性"缺失的当代中国城市雕塑》,《美术观察》,2008(1):24-25

18、杨子:《家园的踪迹——全球化时代上海民间剧场和艺术空间初探》,博士学位论文,华东师范大学,2011年

19、庄家会:《西方雕塑空间的演变》,《文艺争鸣》,2010(5):46-48

20、周宁:《西方当代社会科学理论对戏剧学的影响》,《戏剧艺术》,2004(4):4-11

21、周宪:《经典的编码和解码》,《文学评论》,2012(4):85-96

22、朱尚熹:《以公共艺术替代城市雕塑》,《雕塑探索》,2004(5):55

23、朱国华:《知识分子场——布迪知识分子的祛魅》,《江苏社会科学》,2004(1):99-103

24、朱国荣:《九十年代上海城市雕塑建设特点谈》,载《上海城市雕塑(第二集)》,上海画报出版社,1998年,第81-83页

25、朱鸿召:《上海城市雕塑的现状与出路》,《建筑与文化》,2006(3):18-24

26、褚劲风、高峰:《上海苏州河沿岸创意活动的地理空间及其集聚研究》,《经济地理》,2011(1):1-11